"985工程""科技伦理与艺术"哲学
社会科学创新基地项目
全国教育科学规划重点项目

普通高校人文素质教育通用教材

艺术鉴赏

YISHU JIANSHANG

凌继尧 主编

北京大学出版社
PEKING UNIVERSITY PRESS

图书在版编目(CIP)数据

艺术鉴赏/凌继尧主编. —北京:北京大学出版社,2007.1
(普通高校人文素质教育通用教材)
ISBN 978-7-301-11195-6

Ⅰ.艺… Ⅱ.凌… Ⅲ.艺术-鉴赏-高等学校-教材
Ⅳ.J05

中国版本图书馆 CIP 数据核字(2006)第 128185 号

书　　　名：艺术鉴赏
著作责任者：凌继尧　主编
策 划 编 辑：杨书澜
责 任 编 辑：李廷华
标 准 书 号：ISBN 978-7-301-11195-6/J·0134
出 版 发 行：北京大学出版社
地　　　址：北京市海淀区成府路 205 号　100871
网　　　址：http://www.pup.cn　电子邮箱：xuyh@pup.pku.edu.cn
电　　　话：邮购部 62752015　发行部 62750672　编辑部 62752824
　　　　　　出版部 62754962
印 　刷 　者：三河市博文印刷有限公司
经 　销 　者：新华书店
　　　　　　890 毫米×1240 毫米　A5　12.25 印张　340 千字
　　　　　　2007 年 1 月第 1 版　2022 年 3 月第16次印刷
定　　　价：32.00 元

未经许可,不得以任何方式复制或抄袭本书之部分或全部内容。
版权所有,侵权必究
举报电话：010-62752024　　电子邮箱：fd@pup.pku.edu.cn

普通高校人文素质教育通用教材

编委会主任：季羡林　北京大学东方学系教授，博士生导师，中国科学院哲学社会学部学部委员，原北京大学副校长。

委　　员：戴　逸　中国人民大学清史研究所教授，博士生导师，国家清史编纂委员会主任，北京文史研究馆馆长。

　　　　　徐中玉　华东师范大学中文系教授，系名誉主任，《文艺理论研究》、《古代文学理论研究》主编，中国文艺理论学会、中国古代文学理论学会、全国大学语文研究会、上海炎黄文化研究会名誉会长。教育部推荐《大学语文》教材主编。

　　　　　汤一介　北京大学哲学系教授，博士生导师，中国文化书院创院院长，北京大学哲学系文化研究所名誉所长。

　　　　　乐黛云　北京大学中文系教授，博士生导师，中国比较文学学会会长，北京大学跨文化研究中心主任。

执 行 主 编：张耀辉　上海交通大学教授，国家大学生文化素质教育基地主任。

质 量 总 监：乔征胜、江溶　北京大学出版社编审。

要求知识面广，大概没有人反对。因为不管你探究的范围多么窄狭，多么专门，只有在知识广博的基础上，你的眼光才能放远，你的研究才能深入。

——季羡林

　　人类必须学会和谐友好地共处。不同国家、不同民族、不同宗教的人民要通过相互交往，相互帮助，寻求理解、宽容与尊重，共同建设和平民主、平等繁荣的新世界。
　　　　　　　　　　　　——戴　逸

　　大学生需要吸取全人类文化中于我们有益的成分，对我们民族悠久灿烂的历史文化积累，则更应有广泛的理解，并加以发扬光大。具有宽厚的人文根底，肯定能为大学生们提供无限广阔的发展前景。
　　　　　　　　　　　　——徐中玉

　　我们的人文精神是什么？我想：就是要讲道德，讲学习，要使自己的行为符合道义，要勇于改正自己的错误。
　　　　　　　　　　　　——汤一介

　　亚里士多德曾把人的生活解析为：外物诸善（指物质生活）；躯体诸善（指健康、精力）和灵魂诸善（包括知识、信仰、友谊、荣誉、自尊、爱和被爱等）。当我们致力于把自己培养成一个有能力的生产者和一个快乐的消费者时，往往忽略了对于灵魂诸善的追求，那样的人生显然有很大的缺陷。愿这套丛书能将读者引向对灵魂诸善的关怀。　　——乐黛云

目 录

第一章　艺术及其鉴赏 ……………………………………… (1)
 第一节　"艺术"概念的历史发展 ……………………… (1)
 第二节　艺术本性的多种解释 …………………………… (5)
 第三节　艺术殿堂的建构 ………………………………… (14)
 第四节　艺术发展的不平衡 ……………………………… (19)
 第五节　艺术的鉴赏 ……………………………………… (23)

第二章　绘画鉴赏 …………………………………………… (34)
 第一节　绘画的审美特征 ………………………………… (35)
 第二节　中国画 …………………………………………… (41)
 第三节　油画 ……………………………………………… (53)
 第四节　版画 ……………………………………………… (65)

第三章　音乐鉴赏 …………………………………………… (76)
 第一节　中国音乐 ………………………………………… (77)
 第二节　西方音乐 ………………………………………… (91)

第四章　舞蹈鉴赏 …………………………………………… (118)
 第一节　舞蹈的基本艺术特征 …………………………… (118)
 第二节　舞蹈的分类与类型 ……………………………… (123)
 第三节　中国舞蹈的起源与发展 ………………………… (127)
 第四节　足尖美神——芭蕾的故事 ……………………… (138)
 第五节　现代舞 …………………………………………… (158)
 第六节　舞蹈鉴赏的基本准备 …………………………… (164)

第五章 戏剧鉴赏 (167)
第一节 西方戏剧 (168)
第二节 中国戏剧 (183)

第六章 建筑鉴赏 (204)
第一节 中国建筑 (206)
第二节 西方建筑 (223)

第七章 艺术设计鉴赏 (250)
第一节 中国手工业时代的产品与设计 (251)
第二节 西方的艺术设计 (264)

第八章 电影鉴赏 (284)
第一节 中国电影 (284)
第二节 外国电影 (312)

第九章 电视艺术鉴赏 (336)
第一节 电视艺术的基本原理 (337)
第二节 电视剧艺术的分析与鉴赏 (341)
第三节 MTV/MV 文化 (360)
第四节 电视舞蹈的鉴赏 (372)
第五节 电视广告艺术鉴赏 (379)

后 记 (386)

总　序

汤一介

　　中国传统文化对人文精神是特别重视的。我国古老的经典《周易》说："观乎人文以化成天下。"(《贲·彖辞》)意思是说,观察人类文明的进展,就能用人文来教化天下。可见我们的老祖宗已经非常注重对人的人文精神的教化了。所谓人文教化就是用人文精神来教育人。那么,人文精神从何而来呢？照《周易》看,它是在人类文明的发展中积累起来的,也就是说,它是在历史发展过程中形成的。在我国历史的长河中积累了许多宝贵的人文精神教化的经验,例如我国伟大的思想家、教育家孔子所说："德之不修,学之不讲,闻义不能徙,不善不能改,是吾忧也。"(《论语·述而》)不修养德行,不讲究学习,听到符合道义的话而不能跟着做,有了过错而不能改正,这些都是孔子所忧虑的。孔子的这段话可以说是对我国古代"人文教化"的很好的总结。我们的人文精神是什么？我想,就是要讲道德,讲学习,要使自己的行为符合道义,要勇于改正自己的错误。

　　在当今科学技术高度发达的情况下,我们必须看到,科学技术虽能造福人类社会,但也可能严重地损害人类社会。今天,许多事实已经证明科技的发展并不一定都是造福人类的；那么,我们如何引导科学技术的发展呢？就是要用人文精神来引导人们的思想和行为,也就是孔子说的,我们应该努力做到"修德"、"讲学"、"改过"、"向善"。"修德"并不容易,那必须有崇高的理想,有为人类长远利益考虑的胸怀。"讲学"同样不容易,它不但要求要天天提高自己,而且要负起人文教育的责任。"改过",人总是会犯这样那样的错误,问题是要勇于改正错误,这样才可以不断前进。"向

善"是说人生在世,应日日向着善的方面努力,提高自己的品德,做到"日日新,又日新",每天都有新的进步。只有做到这些,科学技术才不会脱离为人服务的根本目的,走到邪路上去。因此,我们应该看到,科学技术越是发展,越是需要用人文精神来加以引导。

在当今人类社会进入经济全球化的时代,经济上的竞争无疑是十分激烈的。我们的国家要坚强地立于世界民族之林,就必须有强大的经济实力。但中国自古以来,都强调"取之有道",也就是说做生意、赚钱应该合乎道义。可是面对我们国家的现实,有些人往往为了赚钱,取得高额利润,见利忘义,不顾及社会福祉,不讲信义,甚至做出坑害人民的事。为什么会发生这样的情况呢?除了制度上的不健全外,最主要的就是缺少一种可贵的关怀人的精神,缺乏关怀人的精神的教育。我们做一切事都应"以人为本"。为什么要发展经济?最根本的目的就是为了绝大多数人民的利益,离开这一点,发展、赚钱都是不可取的。如果说发展经济应"以人为本",那么,在我们发展经济的过程中,就应处处考虑到老百姓的利益,这就需要有一种关怀人的人文精神,并对全社会进行关怀人的教育。

现在,北京大学出版社将出版一套《普通高校人文素质教育通用教材》,这是一件非常有意义的事。大学生是建设富强、繁荣的中国的生力军,我们国家未来的健康、合理地发展就要靠这批大学生,因此,使他们受到良好的人文素质教育尤其必要。我们的大学生当然要掌握最先进的科学技术,当然要担当促进我国经济快速发展的重任,但千万不要忘记了所有这一切都是为了人,为了人的幸福。首先应关怀人,关怀千千万万普通老百姓,做一个有理想,讲道德,能继承和发扬我国优秀民族传统,有人文关怀的人。我相信这套教材一定能在大学生成长的人生道路上起着良好的引导作用。

第一章
艺术及其鉴赏

艺术，多么高尚而美丽的字眼！法国大文豪雨果说："没有艺术，人类生活便会黯然失色。"德国艺术家席勒曾深情地呼唤："人哪，只有你才有艺术！"确实，人类创造了艺术，艺术伴随着人类。因为有了艺术，才使得人类的生活变得五彩缤纷而饶有趣味，人类也正因为艺术的创造和鉴赏而体验到自豪感和幸福感，并因此确证着人的本质力量。既然人人都神往艺术，那么，究竟什么是艺术呢？这却是一个聚讼纷纭的难题，千百年来人们孜孜以求、苦苦思索，却总是难以撩开它的神秘面纱。我们不妨先从艺术概念的历史发展谈起。

第一节 "艺术"概念的历史发展

从原初的艺术概念的产生，到现代的艺术概念的形成，经历了一个漫长的历史演变的过程。这个历史过程表明了现代的艺术概念形成的历史必然性。

一、艺术概念在中国的历史发展

中国先秦时期就有"艺"的概念。从字源学来考察，艺术的"艺"字最早见于甲骨文，字形是这样的：，这是一个象形字，像

一个人手持小苗把它种到土地上。这个字在金文(青铜器上的铭文)中变成了这个样子：耒，字意为"持木植土上"。这就是"艺"字的原始形态，它的本意就是《说文解字》中所解释的"种植"。《墨子·非乐》里有这样的话："农夫蚤出暮入，耕稼树艺，多聚叔粟，此其分事也。"《孟子·滕文公章句上》中有"后稷教民稼穑。树艺五谷，五谷熟而民人育"。《诗经·楚茨》里有这样的诗句："自昔何为？我艺黍稷。"这里的"艺"字用的都是它的本意。

种植是需要技艺的，因此"艺"这个字就衍生出新的意义：才能。我国最早的一部历史文献《尚书》中就多次出现这种用法，如《尚书·金縢》记述周公的祷告之辞："予仁若考能，多材多艺，能事鬼神。"材、艺指的是技术、技能。于是有才艺的人就被称为"艺人"，而各种技艺被称为"艺事"。现代意义上的艺术和艺术家也包含在艺事和艺人之内。如果我们进一步联想到农业文明中种植的重要性，那么不难推见"艺"作为农业文明的基本生产力要素对这个文明的支撑，它上升为文化、甚至儒家"六经"的代名词或转义为学识、技艺也就理所当然了，所以孔子的《论语》中就多次出现关于"艺"的命题："志于道，据于德，依于仁，游于艺"，"兴于诗，立于礼，游于艺"。孔子等儒家学者所谓的"艺"，正如许慎在《说文解字》中说的："周时六藝，盖亦作蓺，儒者之于礼、乐、射、御、书、数，犹农者之树蓺也。"这表明了"六艺"与"种植"之本意的内在联系。

需要指出的是"六艺"中与今天的精致艺术最接近的"乐"，也非"音乐艺术"，而是源于原始祭祀中的敬神舞乐，象征着天地之"和"。而今天通常作为艺术核心门类的"文学"，在那时更是具有本体论意味，与自然之道、生化之理息息相关而不属于"艺"。可以说，在中国古代的大部分时间里，"艺"不仅没有达到今天的涵义，甚至它的分类也远非今天我们的分类。

虽然中文"艺术"在《后汉书》中已经出现了，但这是一个"艺"加"术"的复合字，而不是一个词，其意思仍是指各种技艺。现代涵义上的艺术是英文"art"的译名。五四运动前后，常常把 art

译作"美术"。王国维、鲁迅、蔡元培都曾采用过这种译法。鲁迅的《拟散布美术意见书》、蔡元培的《美术的起源》实际上就是《拟散布艺术意见书》、《艺术的起源》。以后,art被译为"艺术",从而有别于专门意义上的"美术"(造型艺术)。

二、艺术概念在西方的历史发展

西方的情形同中国几乎完全一样。古代西方人也把艺术归入一般技艺之中。据波兰美学家塔塔科维奇在《古代美学》一书中所说,希腊人赋予 technē 这个术语——我们译为"艺术"——以比现代意义上的艺术更为广泛的涵义。这个词有三种涵义:1. 人类有目的的活动。从词源上看,technē 也指"生产",即一种合目的的行为。凡盖房造船、驯养动物、读书写字、种植、纺织、医疗、治理国家、军事活动以至魔法巫术都是艺术。只要是可学的而非本能的技巧和特殊才能,都可叫"艺术"。艺术等同于手工艺,有劳动和管理经验的人往往被看做诗人。这种传统是如此根深蒂固,直至公元前1世纪罗马美学家贺拉斯在《诗艺》中把安菲翁当做诗人,和荷马一样加以颂扬。安菲翁没有写过诗,但是他演奏竖琴,感动顽石自动筑成忒拜城墙。2. 科学。算术、几何是计算艺术,此外还有医学、动物学、占卜术等。3. 现代涵义上的艺术。古希腊人对艺术的理解表明,艺术还没有从人类的其他活动中分离出来。

中世纪时期,艺术有两种涵义:一种是文科艺术,包括修辞、逻辑、格律和语法;一种是高级艺术,指算术、几何、音乐和天文四大学科。这其中一些,在当时被称为自由学科。然而,所谓自由学科并未包括绘画、雕刻和建筑,它很像中国古代周时的"六艺"学说。文艺复兴时期,艺术是一种高超技巧的观念又得以重新恢复,但是艺术家当时仍是被视为工匠。虽然达·芬奇、米开朗琪罗等具有广泛人文知识的全才式艺术家大量涌现,绘画、雕塑和建筑等造型艺术的地位得到了提高,但由于在他们的实际创造行为中,艺术研究与科学研究很难分开操作,并且又都是按着契约者的表现要求和完成期限来工作,因此仍未具备我们今天所理解的"艺术"或

"美术"作为一门感性创造学科的特质。直到17世纪,艺术这一术语才有了我们今天所理解的含义,即"美学"上的意义。18世纪,法国著名的启蒙学者狄德罗主编的百科全书中,艺术就包括了绘画、雕塑、建筑、诗歌和音乐。1747年法国美学家夏尔·巴托(Charles Batteux)则进一步把广义的艺术(即上面所说的传统意义上的艺术)分为三类:第一类是以满足人们的需要为目的的艺术,如农业、纺织等;第二类是以引起快感为目的艺术即"优美的艺术",它们联结了音乐、诗歌、绘画、雕刻和舞蹈;第三类是兼有效用和快感的艺术,如雄辩术和建筑。而所谓"优美的艺术"并不单纯以技巧和实用功利为其特色,而是一种精神意义的"美"的艺术。① 至此艺术才从传统的技艺中分离出来,有了接近今天我们所理解的涵义。

在艺术概念的衍变过程中有几点值得注意:第一,在现代意义上的艺术概念形成之前,业已产生出、存在着后来被归到艺术这个概念之下的一批人类创造物了,如建筑、音乐、雕塑等,由此产生了为它们命名的需要,艺术概念于是应运而生了。所以,艺术概念的形成是有其历史必然性的。第二,艺术的概念本身就是历史的产物,不同时代有不同的艺术观念,像西方的古希腊、中世纪、文艺复兴和现代的艺术概念是大相径庭的,因此并不存在于适用于一切时代、一切文化的普遍的、永恒不变的艺术概念。第三,从艺术概念的最初产生,就与技术等实践性活动有着水乳交融的密切联系。虽然西方近代(17世纪)以来,艺术作为一个独立的文化领域,有着从人类的其他活动中分离出来的强烈欲望和趋势,并不断被提升拔高,染上了"精英主义"色彩,似乎只存在于音乐厅、剧院、图书馆、美术馆,艺术的技艺传授在学院里被专业化了,与日常生活脱节了,甚至被视为少数"天才"人物灵感迸发的"创造"物,但这种西方近代以来的"精英主义"艺术观,并没有使艺术成为脱离现实世界的封闭领域。在当代艺术的发展过程中,艺术同技术等实践活动的联系更为密切,并不断拓展出新的艺术样式,如电影、电

① 参阅卡冈:《艺术形态学》,三联书店1986年版,第53—54页。

视艺术、动画艺术等。西方当代艺术观念在个人主义、精神意念上的恣意妄行并没有改变艺术的本性,艺术也没有像西方某些人士不断发出危言耸听的"消亡"之声中真的"死亡",而是不断的开拓着自己的疆界,逼使着人们对艺术的概念进行新的思考。

第二节 艺术本性的多种解释

我们在前面已经提到,艺术这个概念经历了一个历史发展演变的过程。而概念作为思维的基本形式之一,反映着客观事物的一般的、本质的特征。人们在认识过程中,把所感觉到的事物的共同特点抽出来,加以概括,就形成了概念。那么,当我们把诸如绘画、雕塑、建筑、音乐、文学、影视、工艺等都归入到艺术的门下时,显然表明我们认为它们之间必定有某种或某些共同的特点和本质,即法国美学家巴托所寻求的"统一原则"。在艺术史上,人们也往往热衷于探求这样的关于艺术的"统一规则",来给艺术下一个定义,在理论上明确艺术的本质属性。归结起来,关于艺术比较著名的定义大致有这么几种:

一、艺术作为摹仿

这种观点认为艺术是对现实的"摹仿",发展到后来,更认为艺术是"社会生活的再现"。这是一个非常古老的关于艺术的看法,是古希腊人普遍性的观点。如果留意一下古希腊时期一些留存下来的著名雕塑,如《米洛斯的维纳斯》、《青铜武士》、《掷铁饼者》等,就可发现其造型特征(形体性)非常明显,它们对人体的塑造达到惟妙惟肖的惊人水平。因此有人称希腊艺术是以雕塑为核心的建筑、雕塑、绘画三位一体。当时人们普遍认为,艺术越逼肖于自然,就越值得称赞。古希腊著名画家宙克西斯画的一串葡萄引来一些小鸟啄食,帕拉修斯画的帷幕诱使人动手去揭,尼西亚画的马能令真马嘶叫。这些都被认为是优秀的艺术作品。

古希腊艺术生动地体现了自己的美学主张:艺术摹仿自然。古希腊人把"艺术"和"手工技艺"都称作 technē,有时候还把"手

工技艺"置于"艺术"之上。如果文艺复兴时期的艺术家被人们称作手艺人,他们会感到愤怒。而希腊时期的艺术家如果被称作手艺人,他们会十分自豪。现代人对此不免感到有些困惑,然而在希腊人看来是十分自然的事。因为艺术和手工技艺都是摹仿。木匠在制作桌子的时候,模仿桌子的范型,造出对生活有实际用途的物质产品。而艺术家通过摹仿创作的艺术品只能使人的耳朵或眼睛感到愉悦。木匠的摹仿是真正的摹仿,艺术家的摹仿不是真正的摹仿,所以木匠高于艺术家。这其实跟希腊的美学和艺术观密切相关。希腊人认为,自然本身也是一种摹仿。它摹仿什么呢?它摹仿自身的本原、自身的生成规律。甚至宇宙和人的关系也是原型和摹仿的关系,即人是小宇宙,摹仿大宇宙。原型和摹仿是希腊美学特有的一对概念。因为希腊美学把客观存在置于首位,而不是像文艺复兴美学那样把人的个性置于首位。

关于艺术摹仿自然,公元前5至公元前4世纪的希腊哲学家德谟克利特说过一段著名的话:"在许多重要的事情上,人类是动物的学生:我们从蜘蛛学会了纺织和缝纫,从燕子学会了造房子,从天鹅和夜莺等鸣鸟学会唱歌,都是摹仿它们的。"德谟克利特所说的摹仿已经不是对被摹仿对象的直接再现,而是根据生活需要对被摹仿对象的间接再现。

而苏格拉底的人本主义美学观使他的艺术意识转向以人、人的生活为主要对象,使艺术从摹仿自然转入摹仿生活。这种摹仿理论在西方艺术理论史上是一次飞跃,对以后的西方艺术理论产生了重要影响。

苏格拉底对艺术摹仿生活的理解可以分为四个层次。首先,艺术摹仿生活应当逼真、惟妙惟肖。如雕塑家在创作赛跑者、摔交者、练拳者、比武者时,要"摹仿活人身体的各部分俯仰屈伸紧张松散这些姿势",从而使人物形象更真实。其次,艺术摹仿生活又高于生活,艺术摹仿包括提炼、概括的典型化过程。苏格拉底问画家巴拉苏斯:"如果你想画出美的形象,而又很难找到一个人全体各部分都很完美,你是否从许多人中选择,把每个人最美的部分集中起来,使全体中每一部分都美呢?"巴拉苏斯的回答是肯定的。

再次,艺术摹仿现实不仅要做到形似,而且要做到神似。苏格拉底认为摹仿的精华是通过神色、面容和姿态特别是眼睛描绘心境、情感、心理活动和精神方面的特质,如"高尚和慷慨,下贱和鄙吝,谦虚和聪慧,骄傲和愚蠢"。最后,艺术只要成功地摹仿了现实,不管它摹仿的是不是正面的生活形象,它都能引起审美享受。苏格拉底问雕塑家克莱陀:"把人在各种活动中的情感也描绘出来,是否可以引起观众的快感呢?"对此,苏格拉底和克莱陀都持肯定的态度。

亚里士多德作为希腊美学思想的集大成者,给艺术摹仿说带来了新的重要内容。他首先肯定了现实世界的真实性,从而也就肯定了"摹仿"现实的艺术的真实性。与此同时,亚里士多德从他的本体论美学出发,进一步认为摹仿就是一种创造,这就使得艺术甚至比它所"摹仿"的现象世界更加真实。亚里士多德明确指出,艺术不是摹仿已经发生的事,而是摹仿可能发生的事,即按照可然律或必然律可能发生的事。按照可然律或必然律发生的事,是体现某种一般性、普遍性和规律性的事,因此,艺术所"摹仿"的不只是柏拉图所说的现实世界的外形或现象,而是现实世界内在的本质和规律。

艺术摹仿说影响久远。从希腊罗马到18世纪的西方美学,关于艺术摹仿现实的观点一直占据主导地位。像文艺复兴时期意大利画家达·芬奇、18世纪法国启蒙运动学者狄德罗、19世纪俄国批评家别林斯基都强调艺术是对自然和现实的摹仿。

该学说的合理性在于,把艺术看成再现和认识世界的一种特殊方式,因而把握到了艺术活动的真正源泉。当然,它也存在一些根本的缺陷:一方面它把艺术本质局限在"摹仿"世界的认识论范畴,而忽视了艺术自身的审美特征;另一方面,它忽视了艺术创造的主体性和表现性,因而未能全面揭示艺术的本质。

二、艺术作为表现

摹仿说主张艺术再现客观世界,而表现说则恰恰相反,主张艺术表现主观世界。这种观点在18世纪以后逐渐取代了前者,成为

西方的主流艺术观点。美国学者艾布拉姆斯在1953年出版的名著《镜与灯》中,对它们的区别有过十分形象的说明,他用镜隐喻摹仿说,在这种情况下,心灵作为接受体,像镜子一样反映客观世界;用灯隐喻表现说,在这种情况下,心灵作为发光体,像灯一样流溢主观感情。虽然表现说形成较晚,然而发光体的原型概念出自3世纪罗马美学家普洛丁(Platoons,204—270)。在长达上千年的希腊罗马美学中,普洛丁是仅次于柏拉图和亚里士多德的第三位最重要的美学家。普洛丁美学是对希腊罗马美学的总结,并对中世纪美学产生了深远影响。在西方艺术理论史上,普洛丁起到了承上启下的作用。

艺术表现说在德国古典美学的开山祖康德的美学主张中得到明确体现。康德认为,艺术纯粹是作家艺术家们的天才创造物,"天才是和摹仿精神完全对立着的"。这种"自由的艺术"丝毫不夹杂任何利害关系,不涉及任何目的。康德把自由看作艺术的精髓,他认为正是在这一点上,艺术与游戏是相同的。他强调,艺术创作中天才的想象力与独创性,可以使艺术达到美的境界。康德的这种意志自由论成为后来的唯意志主义的思想来源之一,并在浪漫主义艺术思潮中得到酣畅淋漓的体现。

盛行于欧洲18世纪后半叶到19世纪上半叶的浪漫主义和现实主义同为文艺上的两大主要思潮。现实主义以艺术摹仿说为基础,浪漫主义以艺术表现说为基础。华兹华斯和科尔律治是英国第一代浪漫主义作家的代表,《抒情歌谣集》是他俩在1798年共同出版的诗集,诗集1800年再版时华兹华斯写了序,提出了著名的"诗是强烈情感的自然流露"的浪漫主义宣言。这一诗一序开创了英国文艺中的浪漫主义时代。浪漫主义者批评艺术摹仿说,认为艺术不是对现实的描绘,而是对理想的描绘。科尔律治在《论诗或艺术》中说,艺术的共同定义是,"像诗一样,它们都是为了表达智力的企图、思想、概念、感想,而且是导源于人的心灵……"[①]英国第二代浪漫主义诗人拜伦也说,诗是汹涌的激情的

① 参见艾布拉姆斯:《镜与灯》,北京大学出版社1989年版,第70页。

表现。

在随后的年代里,艺术表现说产生了重要的影响。20世纪意大利美学家克罗齐(Benedetto Croce,1868—1952)在《美学原理》中、英国美学家科林伍德(Robin George Collingwood 1889—1943)在《艺术原理》中都主张艺术是情感的表现。克罗齐认为,直觉是赋予感受以形式从而构成表象的心灵活动,亦即表现或掌握表象的心灵活动,所以"直觉即表现"。艺术就是直觉,也就是表现。克罗齐"艺术即直觉"说,把艺术理解为纯然表现情感的心灵活动,从而把艺术与功利、道德、逻辑认识活动区别开来。英国美学家科林伍德继承和发展"艺术即表现"的观点,特别强调了两点:艺术表现的情感是艺术家的自我情感;艺术表现的并非直觉而是创造性想象。科林伍德突出了想象和情感这两个因素在艺术创造活动中的重要性。

这种观点也是我国的一个传统文艺观,先秦时期就有所谓的"言志说"(出自《尚书·尧典》,认为诗的本质是表现情感志向)、"心生说"(《礼记·乐记》"凡音之起,由人心生也")。在我国古代的文艺理论批评史上,南北朝时期是文学日益繁荣的时期,文学艺术抒情言志的特点得到重视,像陆机提出了"诗缘情而绮靡",刘勰认为"立文"之道最根本的在"情文"等。宋代严羽的"妙悟"说和明代袁宏道的"性灵"说,也是把主观精神的表现和抒发当作文学的艺术本质特征。

艺术表现说是对艺术摹仿说的鲜明的反动。在艺术创作中,有些艺术家偏重于客观,有些偏重于主观。不过,这两种倾向并不是截然分开的,我国古代的艺术家就善于将对客观现实的摹仿和主观情感的表现有机地结合起来。韩愈在一篇文章中说,张旭善草书,当他喜怒哀乐、怨恨思慕时,必定用草书抒发这些感情,当他观察鸟兽虫鱼、日月星辰而心有所感时,也要诉诸草书。也就是说,张旭的书法不但抒写自己的情感,也表现自然界各种变动的形象。他在表达自己的情感时也反映自然界的各种形象,或者借助这些形象的概括来暗示他对这些形象的情感。

清代画家郑板桥在《墨竹图轴》和《竹石图轴》等作品中,画的

竹子体貌疏朗、笔力瘦劲,并在画上题诗"衙斋卧听萧萧竹,疑是民间疾苦声;些小吾朝州县吏,一枝一叶总关情"。郑板桥画的竹不仅是对自然的摹仿,而且通过竹表现了他特殊的情感。通常是以竹表现人的清高,而他从衙斋竹声中听到了民间的疾苦声。同是画竹,元代画家倪瓒就不同于郑板桥,他在《跋画竹》中说:"余之竹聊以写胸中逸气耳,岂复较其似与非,叶之繁与疏,枝之斜与直哉!"所谓"逸气",就是超尘出世的内在情感和精神气度。倪瓒画竹主要表现自己的情感,至于画的竹和自然中的竹是否相像,他是不复计较的。清初画家八大山人是明王室后裔,原名朱耷。作为遗民,他颠沛流离,满腹苍凉。抱着对清王朝誓不妥协的态度,他把满腔悲愤发泄于书画之中,画中出现鼓腹的鸟,瞪眼的鱼,甚至禽鸟一足着地,以示与清廷势不两立,眼珠向上,以状白眼向青天。他的画落款"八大山人"草书,连起来看有点像"哭之笑之",隐喻身世之痛。他画的花鸟当然是对自然的摹仿,然而他更重写意,即以花鸟表达自己的悲愤。郑板桥评价他是:"国破家亡鬓总皤,一囊诗画作头陀。横涂竖抹千千幅,墨点无多泪点多。""墨点"是对自然的摹仿,"泪点"是情感的表露,八大山人的画情感的表露要多于对自然的摹仿。

表现说把艺术本质同艺术家主体情感的表现联系起来,突出了艺术的审美特性,标志着人们对艺术本质理解的深入。但表现说完全回避艺术与现实世界的联系,无视主体情感的客观根源,仍然是片面的。

三、有意味的形式

19世纪末是欧洲动荡不安的时代,连续不断的战争造成人类巨大的物质和精神创伤,各国先后兴起工业现代化,加速了社会的运转和社会节奏,造成人心的苦闷与烦躁。在这种社会背景下,西方现代主义艺术开始异军突起,如印象派、后期印象派、野兽派、立体主义、未来主义、表现主义、抽象主义等各种艺术思潮和运动你方唱罢我登场,它们以反传统的姿态出现,打着各种创新的旗号,推出自己的作品,相互影响,造成西方艺术界缤纷缭乱的热闹景

象。人们很快发现无论是艺术摹仿说还是艺术表现说都无法解释现实中光怪陆离的艺术现象。艺术实践的快速推进迫切需要对艺术进行重新思考和诠释,"有意味的形式"说应运而生。这是英国美学家克莱夫·贝尔在 1914 年出版的《艺术》一书中给艺术下的定义。他认为,艺术的本质在于"有意味的形式"。"所谓形式,是指艺术品内各个部分和质素构成的一种纯粹关系","在各个不同的作品中,线条、色彩以某种特殊方式组成某种形式或形式间的关系,激起我们的审美感情。这种线、色的关系和组合,这些审美的感人的形式,我称之为有意味的形式。"①

克莱夫·贝尔主要是根据 19 世纪末期法国画家塞尚、高更、凡·高等为代表的后期印象派绘画来研究艺术的。像凡·高画于 1889 年的《星夜》,画家交互使用弯曲的长线和破碎的短线,以充满运动感的、连续不断的、波浪般急速流动的笔触表现星云和树木,使画面呈现出炫目的奇幻景象。在构图上,骚动的天空与平静的村落形成对比。柏树则与横向的山脉、天空达成视觉上的平衡。这幅画吸引我们的不是对自然、现实的再现性摹仿,而是线条和色彩的排列组合(即形式)唤起了我们强烈的审美情感(即有意味)。贝尔的定义由于能够较好地解释西方现代派艺术的审美特征,因此曾经风靡一时,但他主要是针对视觉艺术而展开的,对非视觉艺术的说服力显得不够。这个不足在美国美学家苏珊·朗格(Susanne. K. Langer,1895—1982)的"情感符号"说中得到了克服。

苏珊·朗格一方面吸收了德国哲学家卡西尔(Ernst Cassirer,1874—1945)提出的艺术是构造和创造形式(符号)的活动的观点,同时在《情感与形式》一书中,引用克莱夫·贝尔"有意味的形式"的论说,并进一步扩展,指出"艺术,是人类情感的符号形式的创造"。情感的符号形式,是指与情感和生命形式相一致的一种"基本幻象",是利用诸多媒介手段如乐音、色彩、词语、可塑物质、姿势或其他东西通过想象力、技巧而创造的"表象",即情感生命表象(形式)符号。艺术是多种心理机能的创造,它作为一种符号

① 克莱夫·贝尔:《艺术》,中国文联出版公司 1984 年版,第 4 页。

(表象)不过是情感和内在生命的情感意味的表现、象征,而被这种情感符号(作品)诱导出来的实际情感,就是审美情感。

虽然"有意味的形式"说对艺术形式本身的审美意义给予了高度重视和研究,但它又在某种程度上把"意味"及"审美纯形式"同一切现实——包括主体的现实情感的联系完全切断,完全脱离了人类的具体实践,脱离社会的历史发展,脱离人类本身文化-心理结构的历史演进,因此也不能正确地解决艺术的本质问题。

此外,现代西方艺术学中还产生了一些有代表性的观点,如艺术行为论、艺术惯例论、"过程"艺术等,甚至有学者对艺术能否定义进行置疑,在此不再一一赘述。

给艺术定义的纷乱状况,使我们想起20世纪50年代德国艺术社会学家A.豪塞的一段话:"很难给艺术下一种不能从相反的方面来确定它的定义。艺术作品同时是形式和内容,忏悔和欺骗,游戏和信息,它离自然既近又远,它既符合目的又不符合目的性,它是历史的又是非历史的,它是个性的又无个性。"

其实上述关于艺术本性的各种理解,我们可以借用美国学者艾布拉姆斯在《镜与灯》中提出的艺术四要素理论来对其得失进行一番检讨。艾布拉姆斯认为,艺术实际上包含了四个基本要素:世界、作品、艺术家和鉴赏者。他用图表来加以说明:

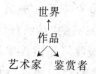

在这个图表中,艺术所包含的四个基本要素,它们之间构成了特定的关联。当我们指称艺术这个概念时,实际上是指涉这四个要素或其中的某些要素。艾布拉姆斯发现,在西方艺术理论史上,"尽管任何像样的理论多少都考虑到所有这四个要素,然而我们将看到,几乎所有的理论都只明显地倾向于一个要素。就是说,批评家往往只是根据其中的一个要素,就生发出他用来界定、划分和

剖析艺术作品的主要范畴,生发出藉以评判作品价值的主要标准"。① 美学上出现的种种不同的关于艺术的理论,实际上各有偏重和强调。所有的西方艺术理论都展示出可以辨别出来的一个定向,亦即趋向这四个要素的其中之一。艾布拉姆斯将作品对宇宙(世界)的反映称之为"摹仿"论,将观众对作品的解读称为"实用"论,艺术家对作品的心灵外现称之为"表现"论,而孤立地考察作品则称为客观论。

艺术四要素理论比较合理地解释了人类艺术活动的复杂性、系统性,并试图从分析艺术的内部结构来完整地理解人类的艺术活动,这对我们进一步探索艺术的本质有所启发:人类的艺术活动是一个完整的系统,艺术创作、艺术作品、艺术鉴赏是三个相互联系的环节,无论艺术创作还是鉴赏都是由现实世界—艺术家—艺术品—鉴赏者等要素组成的一个动态流程,它们之间往往存在着相互依存、相互转化的辩证关系。显然,过去的艺术理论,往往只是侧重于其中某个要素或单个环节,而不是把创作—作品—鉴赏当作一个有机的、完整的艺术系统来进行研究,因此结论往往失之偏颇,顾此失彼。

在我们看来,给艺术下一个终极的、完美的定义或许是困难的,但从帮助我们更好地把握现实的艺术特征、领略艺术世界的佳妙之处来看,以通俗易懂的语言来对艺术做出一个基本的规定还是必要和可能的。或许可以说:艺术是人创造的特殊的审美价值,它反映客观现实,表现主观感情。虽然在艺术中可以有第二性的价值——功利价值、道德价值、政治价值,甚至经济价值,但是这些价值只有熔铸在审美价值中,以审美为内核,艺术才真正成为可能,否则它只能是普通的日用器具、庸俗的说教工具或廉价的政治宣传品。艺术之所以是特殊的审美价值,是因为它不同于人类其他活动(如科学认识、劳动、交往、运动等)中的审美价值。在其他活动中,审美因素是零散的、稀释的,而在艺术中,审美因素是集中的、浓烈的,能给人以强烈的审美感受。

① 艾布拉姆斯:《镜与灯》,北京大学出版社1989年版,第6页。

艺术作为人工制品,虽然需要以某种物质性的东西比如声音、大理石、色彩以致人体为物质载体,但这种物质载体具有强烈的精神反映性。艺术的最高原则是要给人以精神上的启示和享受。海德格尔为我们提供了一个很好的例子:鞋匠制作的鞋子,不管用什么材料做的,只是一种用来裹脚的器具。农妇穿着它到田间劳动。穿破了,它就被扔掉了。它自始至终跟人的精神生活不发生关系。凡·高以一双破旧的农鞋为对象画了一幅画。画上的鞋子不能穿着,但是它具有丰富的精神内涵。海德格尔对这种精神内涵进行了深入的挖掘,他写道:"从鞋具磨损的内部那黑洞洞的敞口中,凝聚着劳动步履的艰辛。这硬邦邦、深甸甸的破旧农鞋里,聚积着那寒风料峭中迈动在一望无际的永远单调的田垄上的步履的坚韧和滞缓。……在这鞋具里,回响着大地的召唤,显示着大地对成熟的谷物的宁静的馈赠,表征着大地在冬闲的荒芜田野里朦胧的冬冥。这器具浸透着对面包的稳靠性的无怨无艾的焦虑,以及那战胜了贫困的无言的喜悦,隐含着分娩阵痛时的哆嗦,死亡逼近时的战栗。"[①]这个例子或许能够加深我们对艺术本质的理解。

第三节 艺术殿堂的建构

艺术殿堂的建构不是指个别艺术品的结构,而是整个艺术世界的结构,也就是人们常说的艺术分类。因为艺术的家族成员众多,要寻求和发现各门艺术反映现实的特征和规律,有必要对艺术的分类进行研究。

一、艺术的分类

根据大部分研究者的意见,艺术按照内容和形式的共性主要可以分为九种:文学、绘画、雕塑、音乐、舞蹈、戏剧、影视、建筑和艺术设计。这是按内容和形式的共性进行的艺术样式的划分。

对艺术样式进行划分的原则有两个:第一,本体论原则,即以

① 孙周兴选编:《海德格尔选集》上册,上海三联书店1996年版,第254页。

艺术作品物质存在形式的差异为基础对艺术进行的分类。艺术作品首先作为某种物质结构被创作出来,存在并出现在鉴赏者面前。它们作为声音、词汇、色彩、线条、动作、体积的组合,具有空间特征,或者时间特征。

达·芬奇《最后的晚餐》是为修道院长方形斋堂画的巨型壁画,他借《圣经》上的题材来表现叛徒犹大和耶稣之间的戏剧性冲突,画家描绘了众门徒的形象、性格和气质。由于这幅画很大,鉴赏者不能把它一下子摄入眼帘,然而它的整体是在同一个空间里存在的,它可以被称做为空间艺术。18—19世纪德国音乐家贝多芬把古典交响乐推到前所未有的高峰,他的第三交响乐《英雄》、第五交响乐《命运》、第六交响乐《田园》都是杰出的艺术作品。交响乐是在时间承续中展开的,可以被称为时间艺术。舞蹈顾名思义是"手之舞之,足之蹈之"。舞蹈中无论是变化多端、错综复杂的手势语言,还是规范严谨、屈伸踢踏的腿脚动作,都同时是在空间和时间中展开的,可以被称为空间时间艺术。这样,绘画、雕塑、建筑和艺术设计,以平面或立体的方式,用物质材料创造出静态的艺术形象,属于空间艺术。音乐、文学在时间承续中展开,可以被称为时间艺术。属于空间时间艺术的有舞蹈、戏剧、影视。

这种划分原则最早是由德国美学家克鲁格在《编纂一本关于美艺术的系统百科全书的尝试》(1802年)中提出的。他认为艺术作品作为感性知觉的对象,能够以时间构成(作为有次序的展开过程),或以空间构成(作为要素排列),抑或同时以时间和空间构成。我国五四运动前后,把艺术分为静艺术和动艺术是一种非常流行的观点。鲁迅在《拟播布美术意见书》一文(1913年)、蔡元培的《美术的起源》(1920年)和《美术的进化》(1921年)等文都持这一种观点。从物质存在的形态上讲,静的艺术是空间艺术,动的艺术是时间艺术,舞蹈兼有空间的位置和时间的连续,是空间时间艺术。

艺术分类的第二个原则是符号学原则。艺术的外在形式有双重性:一方面它是物质结构,如绘画的颜色和线条的组合;另一方面它是形象符号,绘画的颜色和线条的组合荷载某种艺术信息,并

把这种信息从艺术家传输给观众。在不同的艺术中,形象符号有两种。一种形象符号具有再现性,绘画、雕刻、戏剧、影视、文学中的形象符号再现客体现实的外貌,它们被称为再现艺术。另一种形象符号具有非再现性,音乐、舞蹈、建筑、艺术设计中的形象符号不直接再现客观现实的外貌,而表现对客观现实的关系,被称为非再现艺术。鲁迅把再现艺术和非再现艺术分别称为模拟艺术和独创艺术,根据我们前面所讲的内容,也可以把它们称为摹仿艺术和表现艺术。

这种划分是相对的。如建筑是非再现艺术,19世纪法国建筑师勒丘为了再现现实,把畜棚设计成母牛的形状,被当成大笑话。而澳大利亚悉尼歌剧院的造型作为对贝壳的摹仿,却获得了巨大的成功。音乐的情况也是如此。我国的民乐中也经常用乐器摹仿自然声响和禽鸟的鸣啭甚至是人的嗓音,异常生动。但相对来说,音乐、建筑的再现能力比起它们情感表现能力要狭隘得多。歌德称建筑为"凝固的音乐",这表明建筑虽然不再现生活,然而它像音乐一样具有情感表现力,这种情感表现力的根源是对生活和社会的反映,是"时代精神的象征"。罗马万神殿就很能说明这个问题。

万神殿(见本书第227页插图)建于公元2世纪的罗马皇帝哈德良时代。神殿为圆形,屋顶为巨大的半球形穹顶,周围绕以6.2米厚的混凝土墙体。穹隆的直径和高度均为43.43米(在19世纪以前,它的穹隆顶保持着最大跨度的纪录),与希腊神庙仅注重外部立面设计不同的是,万神殿也注重内部空间设计。墙体无窗,穹顶正中央有一个直径8.9米的天窗,从天窗射入的光的圆盘,随着时辰的变化而诡异地移动。万神殿的青铜大门高达7米。罗马万神殿的宏伟和刚劲,令人想起大一统的罗马帝国广袤无垠的疆土、庞大威严的国家机器和帝王的宏图伟业,也令人想起能征善战的罗马士兵晒得黝黑的面孔和他们高傲、威严的姿态以及罗马人所使用的强硬的、刚性的拉丁语。它的非凡的情感表现力令人震撼。

艺术分类的本体论原则和符号学原则一经一纬相互交织,就形成九种艺术样式:

	时间艺术	空间艺术	空间时间艺术
再现艺术	文学	绘画、雕塑	戏剧、影视
表现艺术	音乐	建筑、艺术设计	舞蹈

除了本体论和符号学原则外，美学史还运用其他原则对艺术进行分类。如根据艺术的用途分为实用艺术和非实用艺术（又叫纯艺术）。建筑和艺术设计是实用艺术，其他各种艺术是非实用艺术。鲁迅把它们分别称为致用艺术和非致用艺术。建筑要"大"，即有足够的空间，又要"壮"，即牢固。公元前1世纪罗马建筑师维特鲁威在《建筑十书》中，提出了建筑三原则，即"坚固、实用、美观"。这三原则迄今仍没有失去其生命力。美观才能使建筑物成为艺术品，然而建筑仍然要坚固、实用。所以，建筑是实用艺术。还有人根据鉴赏者知觉艺术的方式（心理学原则）对艺术进行分类。绘画、建筑、雕塑等是通过眼睛来知觉的，叫视觉艺术。音乐是通过耳朵来知觉的，叫听觉艺术。不过，本体论和符号学原则是艺术分类的原初的、基本的原则，其他的只是派生的、次要的原则。

在样式下还可以进行体裁和品种的分类。我们先看体裁的划分，中国绘画分三科：人物画、山水画、花鸟画就是一种体裁的划分，唐朝阎立本的《步辇图》是人物画，元朝黄公望的晚年得意之作《富春山居图》（见本书第46页插图）是山水画，明朝吕纪的《梅茶雉雀图》是花鸟画。西方画中的肖像画、静物画、风景画也是不同的体裁。体裁是一种艺术样式由于内在原因所引起的结构变化。上述绘画体裁的划分是由题材的不同引起的，它也可以是由容量的不同引起的，如小说分短篇小说、中篇小说、长篇小说和长篇系列小说等。

我们再看品种的划分。拿音乐来说，它可以分为声乐和器乐，器乐又可分为管乐、弦乐和打击乐。这些都是音乐的品种。品种是由于同一种艺术样式利用不同的材料和不同的工艺成形方法所产生的，不同品种的艺术性质当然很不相同，但是再现和表现的能力是共同的。

二、艺术疆界的变化

在古代,艺术和人类的其他活动,如手工技艺是混为一体的。究竟什么时候艺术才从人类的其他活动中分离出来,成为一个独立的文化领域,历史上有着不同的说法。其中一种说法是,就欧洲而言,艺术的独立发生在 17 世纪。意大利、法国、俄国先后成立了艺术研究院,从法律上把纯艺术同手工技艺分离开来,并且,还取得了术语的合法化。原来 art 同时表示"艺术"和"手工技艺",现在由它构成了两个派生词:artist——艺术家和 artisan——手艺人。

艺术的独立并没有使它成为脱离现实世界的封闭领域。在艺术世界和非艺术世界之间并不存在不可逾越的鸿沟,而是发生着平衡的、渐进式的过渡。艺术中存在着两种相互对立的倾向:一种是使艺术摆脱同实践活动的原初的联系,另一种则是希望保持这种联系、或者建立一种新的联系。前一种倾向在艺术的历史发展中表现明显,甚至被一些人片面夸大;更值得关注的是后一种倾向。不仅建筑和艺术设计作为实用艺术,保持同实践活动的联系,就是绘画、雕塑、文学等纯艺术,也以不同的方式跟实践活动保持着联系。如为历史博物馆制作的绘画和雕塑就有着审美和实用的复功能,和非艺术领域的图纸、技术插图、地图、木模特毗邻。在文学中,除诗歌、小说、散文外,还存在艺术政论、科学散文等复功能领域。它们进一步向外延伸,就是日常生活的话语世界。同样,在音乐、舞蹈等纯艺术与实践活动的边界,存在着军乐、摇篮曲、运动音乐、宗教音乐、艺术体操、花样滑冰、水上芭蕾等具有双重功能的艺术品种。

其次,在艺术发展的过程中,某些旧艺术领域的消亡和新艺术领域的产生,也使艺术的疆界发生变化。罗马时期曾是"修辞学"的黄金时代。当时的修辞学不是现代意义上关于作文的艺术,而是关于公开演讲的艺术,就是"演说术"或"雄辩术"。当时演说的艺术地位很高,演说家类似于诗人,而演说高于诗,诗的魅力与演说相比只占第二位。可是演说艺术此后迅速衰落,现在已游离在艺术之外了。我国的皮影戏也存在类似的命运。当然,随着技术

的发展,艺术的领域得到更大的拓展,它不断吸纳各种工业文明的产品,这些产品把艺术活动同技术活动、交际活动和其他活动结合起来。例如,在传媒和室外随处可见的广告,就成为艺术的一个新领域。德国美学家哈曼在1911年出版的《美学》中首次从美学的角度分析了广告艺术。广告艺术把功利功能、商务功能和审美功能结合在一起,成为艺术的一个新领域。艺术的独立本来意味着艺术和手工艺的分离,然而德国建筑家格罗皮乌斯1919年创立的包豪斯学校却提出艺术和手工艺要重新结合,艺术家和工艺技师之间没有原则区别。意大利艺术设计师索特萨斯1969年为奥利维蒂公司设计了一种轻巧、别致的手提打字机,它由鲜红的塑料制成,仿佛一种玩具。后来该打字机被纽约的现代艺术博物馆收藏,工业产品成了艺术品。影视艺术更是科技进步的直接产物。近年来,国际上动画艺术发展迅速,美国每年的动画产业创造1500亿美元的产值。20世纪90年代末期出现了三维立体动画、FLASH网络动画、互动电玩游戏,还有数码影视特技、玩具设计等造型动画。这说明,艺术的疆界不是一成不变的,而是随社会实践的发展不断变化。

第四节 艺术发展的不平衡

艺术发展的不平衡,马克思主义经典作家理解为艺术和政治、经济发展的不平衡。政治上的混乱、动荡却可能激发出伟大的艺术作品,所谓"家国不幸诗人幸";而有些艺术体裁如神话的兴盛恰恰是经济极不发达、生产力落后阶段的产物。我们这里讲的艺术发展的不平衡,指的是艺术的样式和体裁发展的不平衡。

一、艺术样式发展的不平衡

由于社会历史和艺术自身的原因,在不同的历史阶段,各种艺术样式的发展是不平衡的。这里不妨看一下西方艺术史的发展。

在古希腊,雕塑和戏剧最为发达。希腊从原始社会进入奴隶社会以后,人的思维已经逐渐代替了原始社会的意识形态——神

话。希腊产生过大量的雕塑杰作,描绘人,也描绘神,但希腊的神和有个性的人一样,有喜怒哀乐,有情欲和缺陷。希腊雕塑都具有形象的个性化特点,而不像埃及雕塑那样概括性大于具体性。希腊时期还诞生出三大悲剧家埃斯库罗斯、索福克勒斯和欧里庇得斯,喜剧家阿里斯托芬,亚里士多德的《诗学》更是在希腊戏剧高度发达基础上出现的第一部戏剧理论著作。

中世纪艺术的代表是音乐和建筑。这时一神教的基督教代替了古希腊的多神教。基督教重视精神性,轻视形体性,因此再现形体的雕塑和绘画受到限制,而体现普遍的宗教情感的音乐以及体现一般性而不是具体性的建筑,得到充分的发展。在中世纪,以东欧拜占庭(又称君士坦丁堡)为中心,形成了拜占庭文化。君士坦丁堡的圣索菲亚大教堂(见本书第228页插图)是拜占庭建筑代表作,比古罗马的万神殿更为宽敞广阔,内部空间丰富多变,令人顿生对上帝的无限景仰之情。而西欧的哥特式建筑体系,以德国科隆大教堂和法国的巴黎圣母院(见本书第229、231页插图)为代表,巴黎圣母院更是被誉为一曲由巨大的石头组成的交响乐。

到了文艺复兴时期,绘画在艺术中占据了主导地位。这一时期的艺术家渴望认识自然和现实世界,喜欢把艺术比做反映现实的镜子。达·芬奇和阿尔伯蒂都认为绘画具有最高的价值,因为绘画(还有雕塑)能够比其他艺术更忠实、更准确地再现现实。另外,文艺复兴时期科学的发展也促使意大利绘画达到欧洲的第一次高峰。当时重要的艺术家如达·芬奇、阿尔伯蒂、米开朗琪罗都同时是科学家。"他们认识到艺术既是摹仿自然,就要把艺术摆在自然科学的基础上。这句话有两层意义:头一层是对自然本身要有精确的科学认识,其次是把所认识到的自然逼真地表现出来,在技巧和手法上须有自然科学的理论基础。"[①]因此,当时的艺术家们热心研究与造型艺术有关的解剖学、透视学、配色学等,推动了绘画的快速发展。

17—18世纪的欧洲,戏剧登上了艺术的前台。戏剧的核心是

① 朱光潜:《西方美学史》上卷,人民文学出版社1980年版,第162页。

戏剧性,它指的是戏剧应该集中浓烈地反映现实的矛盾和冲突。17世纪法国新古典主义者高乃依和拉辛的戏剧作品受到法国理性主义哲学物质和精神二元论的影响,反映了封建阶级和资产阶级的斗争和妥协。而18世纪启蒙运动是资产阶级从思想战线上向封建统治和教会势力发起总攻的体现。法国剧作家狄德罗、博马舍和德国剧作家莱辛、席勒的作品反映了社会现实中的矛盾和冲突。

18世纪下半叶到19世纪上半叶,浪漫主义运动使诗歌、特别是音乐成为艺术的皇冠。英国的华兹华斯、科尔律治、拜伦、雪莱和济慈、法国的雨果、俄国的普希金和莱蒙托夫都留下了不朽的诗篇。德国的贝多芬、波兰的肖邦、匈牙利的李斯特、法国的柏辽兹等一批音乐家使浪漫主义时期成为音乐史上的黄金时期。当时是对个性的内心世界特别感兴趣的时代,音乐和诗歌显然比其他艺术更适合表现人的情感。"音乐能够潜入人的精神的感情生活深处,能够表达无论是形象描绘还是语言都无法捕住的最细微的情绪和心灵运动的起伏,音乐具有含蓄的抒情性和感情上的紧张性……"[1]

19世纪中期到19世纪末期,批判现实主义使文学(长篇小说)在各种艺术中占据了核心地位。法国小说家司汤达的《红与黑》、巴尔扎克的《人间喜剧》、雨果的《悲惨世界》、福楼拜的《包法利夫人》、英国作家狄更斯的《大卫·科波菲尔》、俄国作家果戈理的《死魂灵》、托尔斯泰的《安娜·卡列尼娜》都是批判现实主义的杰作。在鞭笞社会黑暗、描绘个性和社会环境的联系方面,文学比其他艺术有更广泛的可能性。艺术样式发展的不平衡与社会对艺术的特殊需要有关。

二、艺术体裁发展的不平衡

在我国丰富而悠久的文化传统中,艺术体裁发展的不平衡现象也十分突出。所谓"一代有一代之文学"(王国维语),汉赋、唐

[1] 卡冈:《卡冈美学教程》,北京大学出版社1990年版,第652页。

诗、宋词、元曲、明清小说分别是各个时代的骄子。"不同时代之所以有不同风格、不同感知的形式的艺术,由于不同时代的心理要求,这种心理要求又是跟那个时代的社会政治生活联系在一起的。"①例如诗词都比较强调含蓄,曲却要求酣畅痛快。宋词之所以让位于元曲,是因为在元朝统治下知识分子的地位太低下,加上温柔敦厚的儒家教义的控制被削弱,于是他们的满腹牢骚满腔悲愤便能无所顾忌地痛快发泄,使曲境变得畅达。

这里我们以明清时期的古典长篇小说为例,来考察一下体裁(按照题材而划分的体裁)发展不平衡现象。一般认为,明清长篇小说的发展大致经历了各有不同特点的四个阶段

明初(14世纪60年代至15世纪末)是我国古典长篇小说的创立阶段。代表作有《水浒传》、《三国演义》、《隋唐两朝志传》、《平妖传》、《残唐五代史演义》等。它们写的都是历史题材,全是军事文学。也就是说,它们在体裁上都是描写战争的历史长篇小说。这种历史题材的战争小说在当时得到充分发展有其历史原因。元末大规模的农民起义,不但扩大了明初作者的眼界,丰富了生活知识和斗争经验,而且也给作者的选材以深刻的影响,使得他们所创作的长篇小说几乎都和农民起义有关。

第二个阶段是整个明朝中叶(16世纪)。社会生活的多样化出现了不同体裁的小说,有以《西游记》为代表的神怪小说,以《金瓶梅》为代表的世情小说,以《海刚峰先生居官公案传》为代表的公案小说。题材的拓宽与社会生活的多样化有关,特别是《金瓶梅》等小说的出现反映了长篇小说开始由反映历史走向反映现实的倾向。

《红楼梦》、《儒林外史》和《镜花缘》则是中国古典长篇小说发展的第三阶段的代表作。在这些小说里出现了积极要求个性解放、追求男女平等、反对封建礼教的主题。这显然跟当时社会经济生活中出现的资本主义因素、社会思潮中民主意识的发生和发展有关。

及至晚清(18世纪末至20世纪初)的第四个发展阶段,在体

① 李泽厚:《美学三书》,安徽文艺出版社1999年版,第564—565页。

裁上出现了三类小说：以《官场现形记》、《二十年目睹之怪现状》、《老残游记》、《孽海花》等谴责朝廷、官场和社会风气的"谴责小说"；以《三侠五义》、《儿女英雄传》为代表的侠义小说以及反对帝国主义入侵、宣扬民族思想、爱国主义和改良主义的小说。这些体裁得到优先发展，是由民族矛盾尖锐、阶级斗争激烈、中华民族处于危亡断绝的危急关头的状况造成的。

第五节 艺术的鉴赏

我们在前面已经指出，艺术活动作为一个系统，包括三个环节：艺术创作、艺术作品和艺术鉴赏。艺术创作是一种艺术语言的创作，创作者把艺术语言凝定在艺术作品中，鉴赏者通过体味、阐释艺术语言，和创作者的审美体验相沟通。艺术作品只有在艺术鉴赏中才能实现它的价值。

艺术鉴赏不同于一般意义上的欣赏，是"人们对艺术形象感知、理解和评判的过程。人们在鉴赏中的思维活动和感情活动一般都从艺术形象的具体感受出发，实现由感性阶段到理性阶段的飞跃。"① 因此，鉴赏本身便是一种审美的再创造。

宗白华先生非常看重艺术的鉴赏："在我看来，美学就是一种欣赏。美学，一方面讲创造，一方面讲欣赏。创造和欣赏是相通的。创造是为了给别人欣赏，起码是为了自己欣赏。欣赏也是一种创造，没有创造，就无法欣赏。60年前，我在《看了罗丹的雕刻以后》里说过，创造者应当是真理的搜寻者，美乡的醉梦者，精神和肉体的劳动者。欣赏者又何尝不当如此？"②

"美乡的醉梦者"表明艺术鉴赏需要炽爱和钟情，"情之所钟，正在我辈"，艺术的陶冶是主体提高审美修养的重要途径。宗白华先生本人就一直对诗文、绘画、雕刻、建筑、书法、音乐、舞蹈、戏曲、园林等艺术充满兴趣，并有极高的鉴赏水平。他对中国艺术，

① 《辞海》，上海辞书出版社1979年版，第1760页。
② 江溶编：《艺术欣赏指要》，文化艺术出版社1986年版，第1页。

如绘画、书法等的精湛理解和领悟,至今无人能够逾越。他在《美学向导》一书的寄语中也强调了艺术鉴赏的重要性:"美学研究不能脱离艺术,不能脱离艺术的创造和欣赏,不能脱离'看'和'听'。"朱光潜先生也说:"不通一艺莫谈艺,实践实感是真凭。"朱先生强调学习美学的人要懂得艺术,学点音乐、绘画、雕刻,或者读小说、看电影、看戏。他本人对艺术,特别是诗和悲剧有着很深的造诣,他的《诗论》和《悲剧心理学》就是明证。

一、"有音乐感的耳朵"

在艺术鉴赏过程中,主体的修养有着十分重要的意义。正如马克思在他的早期著作《1844年经济学-哲学手稿》中所说的那样:"如果你想得到艺术的享受,那你就必须是一个有艺术修养的人。"艺术修养的重要性可以从符号学的观点来证明。各种艺术,如文学、绘画、雕塑、建筑、音乐、舞蹈、戏剧等都有独特的艺术语言。我们对这些艺术语言的理解程度,就决定了我们鉴赏时所能达到的深度。从符号学的观点看,艺术家在创作时就是对各种艺术符号进行编码,并把他所要传达的信息凝定在艺术符号系统中。我们鉴赏艺术作品,就是对艺术符号系统进行解码,并达到信息的重构。我们解码能力的大小与我们从艺术作品中获取信息的多少成正比。艺术世界像大海,鉴赏者就像把自己的测深锤抛入海中的水手一样,每个人所能达到的深度,不超过测深锤的长度。

首先,艺术鉴赏的成功,要以具备相关的知识背景为前提。马克思对艺术修养有一个形象的说法:"有音乐感的耳朵","对于没有音乐感的耳朵来说,最美的音乐也毫无意义"。在中国古代,钟子期是俞伯牙的知音。俞伯牙鼓琴,钟子期听出高山流水的清韵,"巍巍乎志在高山","汤汤乎意在流水"。钟子期凭借"有音乐感的耳朵",鉴赏到俞伯牙的琴音之美。孔子在齐国闻《韶》乐三月不知肉味,《列子》说韩娥之歌余音绕梁三日不绝,这些都表明内行的鉴赏者从艺术作品中获得多么巨大的审美享受。

中国戏曲是中国传统的戏剧,与外来的话剧、歌剧不同,它有自己独特的体系。繁体字的"戏",是虚中生戈,戏曲就是在乐曲

中虚拟地表现生活。事实上,戏曲表演处处体现了虚拟的原则。舞台上四个龙套代表了千军万马,演员登上椅子表示上山。《天河配》中,用细碎的台步和飘舞的水袖表现织女凌空驾云;《大闹天宫》中,用连续的筋斗表现孙悟空来去如电;《拾玉镯》中孙玉蛟喂鸡没有鸡,做鞋没有针线;《碰碑》中用杨令公出场时几个畏寒的身段表现寒冷的天气。要看懂演员的这些表演,我们首先要懂得戏曲虚拟的手法。除此以外,演员在唱、念、做、打方面都有相当的讲究,如发音有四呼、五音和四声之分,步法和道具的使用也有多种分类,对这些专业手法的进一步了解,可以使我们变成内行的观众,从而从戏曲鉴赏中获得更大的乐趣。

　　舞蹈是一种最古老的艺术,被人称为"一切艺术之母"。作为人体动作的艺术,它包括"手舞"和"足蹈"。在传统舞蹈中,东方舞蹈以"手舞"为主,西方舞蹈以"足蹈"见长。我们在剧场里或者在银幕上看到芭蕾舞剧《天鹅湖》时,演员轻盈飘逸的脚尖技术、诗情画意的舞台美术、圣洁高雅的天鹅短裙、优美动听的音乐曲调,都给我们带来了莫大的审美享受。然而,有些观众在看男女双人舞时,未必注意到第一次合舞是在慢板的音乐中缓缓地开始,第二次合舞是在快板的音乐中欢快地结束。这些细节的处理,加深了舞剧表现的深度,也要求我们不断提高专业的知识和鉴赏力。

　　传统的中西绘画之间,在宇宙观和价值观上有着许多差异,这也是我们鉴赏中西绘画时应该具备的知识背景。用宗白华先生的话来讲,古希腊的人体雕塑是"神的象征",是和谐与秩序的"宇宙精神"的象征。文艺复兴以来的绘画,则是"向着无尽的宇宙作无止境的奋勉"。西方的艺术"如'哥特式'的教堂高耸入太空,意向无尽",如《浮士德》"永不停息地前进追求"。而中国绘画反映出来的精神,并不追求宇宙的圆满与无尽,而是"深沉静默地与这无限的自然,无限的太空浑然融化,体合为一",因此,画面中的各种生命都是虽动而静的。山川、人物,"就是尺幅里的花鸟、虫鱼,也都像是沉落遗忘于宇宙悠渺的太空中,意境旷邈悠深","潜存着

一层深深的静寂"。①

总之,不同国别、不同种类的艺术都有着各种各样的差异,如《文心雕龙·知音》篇所说"操千曲而后晓声,观千剑而后识器",对文艺作品要"博观",多看多听,才能培养出有音乐感的耳朵、能看出形式美的眼睛。

其次,艺术鉴赏能力的保持与提高,要求鉴赏者能够培养和保持虚静的心怀。宗白华先生这样指出"虚静"的重要:"中国有句古话,叫做'万物静观皆自得'。静故了群动,空故纳万境。艺术鉴赏也需澡雪精神,进入境界。庄子最早提倡虚静,颇懂个中三昧,他是中国有代表性的哲学家中的艺术家。"②庄子把虚静的精神称为"心斋"、"坐忘",意思是超越利害得失的考虑,保持一种清明洞彻的心境。《庄子·达生》篇举了一个例子:比赛射箭,如果用瓦片做赌注,射起来就很灵巧轻快;如果用衣带钩做赌注,射起来就有些提心吊胆;如果用黄金做赌注,射起来就晕头转向了。这启示我们,艺术鉴赏应该保持空明自由的审美心胸,暂时摆脱实用的功利考虑,否则,就像贩卖珠宝的商人那样,只看到珠宝的商业价值,而看不到珠宝的美和特性。

再次,艺术鉴赏的成功与否,要看鉴赏者的阅历是否能与作品产生共鸣。鉴赏者的阅历的加深,也会促使艺术鉴赏水平的提高。我国古代有位诗歌评论家,他原来读杜甫的"两边山木合,终日子规啼"的诗句,觉得平淡无奇。后来,他独自游历山谷,山谷里古木夹道,枝柯相连,深荫蔽日,只有子规声在古木间此起彼伏。有了这种生活体验,他再读杜甫的那两句诗,不觉击节赞赏。朱光潜先生年轻时第一次读英国诗人济慈的《夜莺歌》,"仿佛自己坐在荫月下,嗅着蔷薇的清芬,听夜莺的声音越过一个山谷又一个山谷,以至于逐渐沉寂下去,猛然间觉得自己被遗弃在荒凉世界中,想悄悄静静地死在夜半的蔷薇花香里"。随着年龄的增长,朱先生对这首诗有了不同的体验,"这种少年时的热情、幻想和痴念已

① 宗白华:《宗白华全集》第2卷,安徽教育出版社1994年版,第44页。
② 参见江溶编:《艺术欣赏指要》,文化艺术出版社1986年版,第1—2页。

算是烟消云散了"。① 再如读陶渊明的诗,宋代的黄庭坚说,"血气方刚时,读此如嚼枯木"。不过到阅历较深的时候,陶诗就"不但不枯,而且不尽平淡",甚至有一种绮丽丰腴的味道。要达到与诗人如此的共鸣,个人的经验、阅历、心境是起关键作用的。

二、鉴赏是一种创造

艺术鉴赏对于艺术作品意义的实现起着非常关键的作用,这一点在接受美学中尤其得到了强调。20世纪60年代德国诞生了接受美学,创始人是尧斯和伊瑟尔。在艺术创作—艺术作品—艺术鉴赏的系统中,接受美学把艺术鉴赏,即读者或观众对艺术作品的接受提到中心地位。尧斯把文学史看成"读者的文学史","文学作品从根本上讲是注定为这种接受者而创作的",读者"并不是被动的因素,不是单纯作反应的环节,他本身便是一种创造历史的力量"。尧斯举了一个例子来说明这一点,有这样两部文学作品在法国同时问世:一部是费陀的《芬妮》,刚出版时红极一时,一年中重印13次,可是很快就无人问津;另一部是福楼拜的《包法利夫人》,开始只在很小的读者圈内流行,可是后来赢得越来越多的读者,最终成为世界文学名著。这也表明文学史不仅是作家和作品的历史,而且是读者的历史。艺术作品生命的长短,在某种程度上也取决于读者的接受。

艺术鉴赏并不是简单的阅读或观看,它需要鉴赏者付出创造性的劳动。艺术作品的内容不能像从一个水罐倒进另一个水罐的水那样,从艺术作品转移到鉴赏者的头脑中。它要由鉴赏者本人再造和再现,这种再造和再现根据艺术作品本身所给予的方向进行,但是最终结果取决于读者精神的和智力的活动,这种活动就是创造性的劳动。正如接受美学的另一位代表伊瑟尔指出,艺术鉴赏不仅要挖掘艺术本文的客观意义,而且要调动鉴赏者的能动性和创造性。他指出,好的艺术作品应具有结构上的"空白",存在于情节、对话、生活场景、人物性格、心理描写等方面。也就是说,

① 朱光潜:《朱光潜全集》第3卷,安徽教育出版社1990年版,第342页。

艺术作品只给鉴赏者提供一个图式化的框架或轮廓,中间有很多不确定性,召唤鉴赏者以创造性想象去填补。

艺术鉴赏具有客观性和主观性两方面。它的客观性在于,艺术作品的章句段落,形式色彩等等,都是固定不变的,为鉴赏者指了同种方向,让他们的鉴赏活动在这个方向上展开。事实上,艺术作品的这种客观的结构或组织,为鉴赏和理解的主观性规定了极限。另一方面,艺术鉴赏的主观性在于,艺术作品结构中所标明的途径无论多么明显,鉴赏者都不可能与作者的意图毫厘不差,而是带着个人的某种经验去感受作品。艺术形象越是复杂,各种人物的性格越是多样,读者的领会、理解和评价之间的差异就会越大。

20世纪的西方文学、造型艺术及戏剧艺术等,采用了不同于传统艺术的创作手法,具有更强的哲理性,这类寓意深刻和含义丰富的作品,对鉴赏者的创造性提出了更高的要求。

小说《玻璃球游戏》就是这样一部寓意性的作品。它是20世纪德国作家、诺贝尔文学奖获得者海塞的最后一部长篇小说,也是他一生最重要和篇幅最长的作品。这部小说多处引用和评述老庄哲学、《易经》和《吕氏春秋》,还以艺术形象体现了黑格尔哲学。如果不懂得黑格尔的《精神现象学》,就不能捕捉《玻璃球游戏》的核心思想。黑格尔认为,奴隶劳动,为主人生产消费品,由此,主人陷入对奴隶的完全依赖。奴隶的意识水平有了提高,他开始懂得他的存在不仅为了主人,而且为了自己。从而,他们的关系改变了:主人成为奴隶的奴隶,而奴隶成为主人的主人。海塞在小说《玻璃球游戏》中体现了这个哲学寓意。小说的主角叫克乃西特(德语意为"奴隶",黑格尔使用的正是这个词),他出身卑贱,由卡斯特利恩宗教集团抚养成人,但由于聪明刻苦,最后成了这个团体的象征最高智慧的玻璃球游戏大师。他的朋友和对立面德辛奥利(在意大利语中有"主人"的意思),完全沉陷在实际事务中。在精神世界中,克乃西特是德辛奥利的主人,然而,克乃西特终于厌倦了与世隔绝的精神王国的生活,弃绝高位,去当德辛奥利的仆从。不过,这还不是终结,从小说结尾中可以看到"奴隶"摆脱劳动、抗争和苦难的三种途径。黑格尔和海塞的思想是:奴隶和主人相互

转变的锁链是无限的。对于这种具有深刻哲学寓意的小说必须要反复阅读和思考,把鉴赏过程作为一个创作行为来完成。

奥地利作家卡夫卡的长篇小说《城堡》,是一部没有结局的多义性的作品。主人公 K 踏雪去城堡(官府),要求批准他在附近的村子里落户。城堡就在眼前,但 K 历尽艰辛始终不能进入。小说没有写完,据作者的朋友罗德回忆,卡夫卡原定的结局是,K 将"奋斗到精疲力竭而死",他临终时,城堡才批准了他的要求。这部小说的含义引起了评论家们的争论。有人认为,小说再现了奥匈官僚阶层崩溃的图景,也有人认为,小说体现了整个资产阶级的崩溃,还有的研究者则坚决否认这部小说的社会性,认为它仅仅传达了作者内心的不安和惶恐。总之,这部小说要求每个读者根据自己的知识和经验去填充作品,那些善于思考的人会在小说中发现越来越多的层面。

三、纯正的趣味

在艺术鉴赏中,根据直接感情、根据是否喜欢某种艺术作品,从而确定它的艺术价值和区分美丑的能力叫做趣味。

趣味作为美学范畴形成于 17 世纪,在拉丁语中它由 gustus 表示。Gustus 的直接含义指味觉,如酸甜苦辣之类,相当于汉语的"味道"。"这是生理趣味,由此有机体从饮食中体验到愉快或不愉快,从而在饮食时制定方向。非生理涵义上的趣味概念有时说明人们对某些对象、生活方式和事业不由自主的眷恋和爱好。"作为美学范畴的趣味,是针对艺术鉴赏力和审美能力来说的。由于长期的经验,人逐渐地获得从感性上评价某种审美属性的能力。在艺术鉴赏中,根据直接感情,即是否喜欢某种艺术作品,从而区分美丑,确定艺术价值的能力就是趣味。

在西方美学史上,趣味理论兴盛于 18 世纪。法国美学家夏尔·巴德把科学和艺术相比较,指出科学诉诸理智,艺术诉诸趣味。艺术中的趣味等于科学中的理智。理智是认清真与伪并把它们区分开来的能力;趣味是知觉优、中、劣并把它们正确地区分开来的能力。用现代哲学的语言来说,趣味确定价值,而理智发现

真理。

在趣味理论中,康德指出了趣味无可争辩和趣味具有普遍性这样一对矛盾。事实上,趣味既是主观的,又具有普遍可传达性。一方面,趣味存在着明显的个体差异。对于音乐,有人喜欢巴赫,有人喜欢贝多芬;对于诗词,有人喜欢苏轼,有人喜欢柳永;对于颜色,有人喜欢热烈的,有人喜欢幽静的;对于花卉,有人偏爱菊,有人嗜好梅。正如西方的谚语"趣味无可争辩"所说,趣味是个人审美发展的产物,是主观的。

另一方面,趣味还具有社会性和客观性。趣味在一定程度上是社会教育的产物,归根结底是客观存在的审美属性的反映,具有客观内容。从这个意义上说,趣味不仅可以争论,而且需要争论。趣味是对现实审美属性进行情感评价的能力,那么,好的趣味就是从美那里获得享受的能力,不好的趣味则表现为对美漠不关心,甚至厌恶它。趣味好坏之分,正确与不正确之分的标准是趣味的真实性,即趣味是否正确地反映了审美属性客观的、具有历史意义的内容。不过,趣味的真实性不要求趣味的单一化。由于趣味的主观性和个体性,同样是良好的趣味,却可以有千姿百态的表现。

在这方面,朱光潜先生提出了"纯正的趣味"的问题。所谓纯正的趣味,就是要在艺术鉴赏中,培养良好的鉴赏习惯和高尚的鉴赏眼光,把握到艺术作品的艺术价值。

纯正的趣味,要求以审美的眼光来看待艺术。在艺术鉴赏中一味寻求微言大义,不惜牵强附会,这不是纯正的趣味。欧阳修的《蝶恋花》:"庭院深深深几许,杨柳堆烟,帘幕无重数……雨横风狂三月暮。门掩黄昏,无计留春住。泪眼问花花不语。乱红飞过秋千去。"这首词描写了深居简出的孤独少妇的伤感。然而有人却比附政治,把这首词说成是替韩琦、范仲淹鸣不平,他们受到朝廷的斥逐,而"乱红飞去"表示被斥逐者不止一人。这显然不是艺术鉴赏应有的趣味。

《西斯廷圣母》(见本书第56页插图)是拉斐尔的代表作。画面以帷幕初揭形式展开,圣母怀抱婴孩耶稣从云端走向幕前,幕边跪男女两圣徒,图底画两天使作顾盼状。圣母、圣徒组成的三角形

庄重均衡,圣母和耶稣的体态皆在健美之中充满力量。这样的一幅名画,19世纪一个著名的医生在观看时却宣称:"婴儿瞳孔放大,他有肠虫病,应该给他开药丸。"这显然就不是纯正的趣味。

纯正的趣味要求以广博的眼光看待艺术。如果拘执于一家一派,笃好浪漫派而止于浪漫派,或者沉迷于古典派而对其他艺术格格不入,都不是纯正的趣味。纯正的趣味是广博的趣味,"是从极偏走向极不偏,能凭空俯视一切门户派别者的趣味",这也就要鉴赏者不断提高和拓宽自己的鉴赏对象,"趣味是对生命的澈悟和留恋,生命时时刻刻都在进展和创化,趣味也就要时时刻刻在进展和创化"。

纯正的趣味要求区分各门类艺术的个性与共性,了解语言艺术与造型艺术、视觉艺术与听觉艺术之间的差异,从而发现它们独特的艺术魅力。

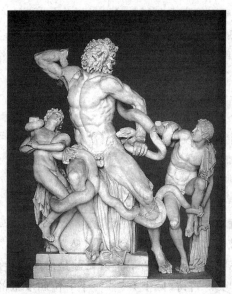

雕像《拉奥孔》

诗与画的区别在莱辛的著作《拉奥孔》中讨论得十分充分。拉奥孔是16世纪在罗马出土的一座雕像,根据希腊传说,拉奥孔是特洛伊国阿波罗神庙的祭司。因为美女海伦,希腊人和特洛伊

之间爆发了战争,拉奥孔曾极力劝阻他的同胞把希腊人的木马移入城内,说木马是希腊人的诡计,因而触怒了偏爱希腊人的海神波塞冬。海神派两条大蛇在祭坛边把他和他的两个儿子绞死。这座拉奥孔的雕像就描绘了拉奥孔和他的两个儿子被两条大蛇绞住时痛苦挣扎的场景。

这个题材罗马诗人维吉尔在他的史诗里也使用过。拿雕刻和诗相比较,莱辛发现了一个基本的区别:拉奥孔的痛苦在诗中充分地表现出来,而在雕刻中大大减弱了。在诗中,拉奥孔发出撕心裂肺的叫喊,在雕刻中他只是深沉的叹息状;在诗中两条长蛇绕腰三道,绕颈两道,在雕刻里只是绕在他的腿部。

莱辛由此分析了造型艺术与语言艺术各自的特点。从媒介上看,绘画用颜色和线条,在空间上它们是并列的;诗用语言,是在时间先后承续地展开的。从题材上看,画适宜描绘在空间并列的静止的物体,诗适宜描写在时间中承续的动作。从鉴赏者的感官看,画通过视觉感受,视觉能把并列的事物摄入眼帘;诗通过听觉感受,听觉适宜感受动作的叙述。总之,诗适宜叙述动作,画适宜描绘物体。

在区分出两者的基本特点的基础上,我们对两者如何超越自身局限的问题,即绘画或雕塑如何去表现动作,诗歌又如何去描绘物体,会有更深刻的认识。莱辛指出造型艺术要表现动作,必须要选择某种"有效时刻",例如顶点前的时刻,从而让鉴赏者有充分想象的余地,拉奥孔雕像正是采用了这个手法。

而诗歌要描绘物体,就要采取化静为动的写法。朱光潜先生分析了中国诗歌化静为动的三种手法。第一种是借动作暗示静态,如"红杏枝头春意闹"、"星影摇摇欲坠",用"闹"、"坠"这些动作感很强的字眼,把静态写活了。第二种是借所产生的效果来暗示物体静态的美。古诗《陌上桑》描写了一位叫罗敷的美貌女子:"行者见罗敷,下担捋髭须。少年见罗敷,脱帽著帩头。耕者忘其犁,锄者忘其锄。归来相怨怒,但坐观罗敷。"这些动作描写,指出路人看到罗敷忘乎所以的场面,比起对罗敷的穿着打扮等静止现象的描写,更具有表现力,体现出语言叙述的魅力。第三种手法是

描写动态美,化美为媚,媚即动态的美。《诗经·卫风》写道:"手如柔荑,肤如凝脂,领如蝤蛴,齿如瓠犀,螓首蛾眉;巧笑倩兮,美目盼兮。"前五句写的是女子的静态美,但种种美都还不够传神,最后两句写出了美人的动态美:面露倩丽的浅笑,美目顾盼生姿。美人的姿态神情跃然纸上,呼之欲出。宗白华先生在鉴赏达·芬奇的《蒙娜丽莎》时,就念着这两句诗,觉得诗启发了画中的意态。

"美乡的醉梦者"是艺术鉴赏中的胜境。如果我们能够从文学所用的文字、图画雕刻所用的形色、音乐所用的谱调、舞蹈所用的节奏姿势以及其他有迹可求的艺术作品的物质层面上,见出意象和意象所表现的情趣,那么,我们的鉴赏也就是一种鲜活的创造,也就进入了鉴赏的胜境。

第二章
绘画鉴赏

绘画是以色彩、线条、明暗塑造形体,在二维的平面上创造出艺术形象的。它和雕塑、建筑同属造型艺术。但是,正如黑格尔所说,绘画把建筑和雕塑"所没有的无限丰富的题材和多种多样的广阔的表现方式"作为新的因素带入了艺术领域,"把前面属于两门不同的艺术的东西统一在同一作品里:一方面是由建筑加以艺术处理的外在环境,另一方面是由雕刻去表现的精神的内在意蕴"。

绘画题材的丰富,表现在它的触角能伸及自然景物、人物、动物及社会生活的各个方面。它表现方式的多样性,表现在它能更随意地运用色彩、光线、明暗、线条等因素,既能知识地表现形象的具体细节,亦可以更自由地表达艺术家的审美感情。主观性的不同表现促成了不同门类、不同艺术风格的出现。例如,中国画的特色既能体现客观世界的规律,所表现的景物都有现实基础,但它以笔墨在纸上创造的艺术形象却明显渗透了中国艺术家的主观精神。与文学等样式不同,绘画的物质材料运用不仅是传达形象的手段,它们本身也是构成作品审美特性的组成部分。小说、诗歌使用的字体和纸张对内容没有丝毫影响,印刷品的艺术形象与原稿完全一样。但绘画所用的纸、布、色彩稍有变动就意味着作品的改变乃至毁灭。物质材料不仅成为对作品感性直观形象的不可分割部分,它们的性能还对作品面貌起着极大影响。中国画、油画、水

彩、水粉画、漆画、丙烯画的不同特色首先是颜料、工具底子的不同性质造成的,只不过艺术家因势利导发展为不同品种的艺术特色罢了。

第一节 绘画的审美特征

绘画,是在平面的二维空间上面描绘,能够画出立体的形象,让人看着立体的三度空间并非真实的存在,而是一种视觉上的假像或幻觉。

一、二维空间的视觉假像

看过《十日谈》的人,大概会记得薄伽丘曾经评论过一个画家,他说:"画家吉托是这样一个天才,对自然中所拥有的任何事物,他都能用铅笔、毛笔加以描绘,这些由他描绘出来的形象与原物相比,不仅仅是与原物相似,它们本身看上去似乎就是原物。由于如此逼真,很多人的眼睛都被这些形象欺骗了,人们全都错把画中的形象当成了真实的东西。"

据说,公元前4世纪的古希腊有两个画家,名叫才乌克西斯和巴尔哈西乌斯,他们都以技术高超,描绘逼真而闻名。有一天,他们为了决一雌雄,在雅典广场进行公开比赛,城内万人空巷前来观看。才乌克西斯先上台,打开他的画,大家看到画着头顶一篮葡萄的一个男孩。人物画得极为逼真,眼睛炯炯有神,似乎在转动。葡萄更是珠圆玉润,汁水欲滴。大家正在惊叹的时候,天空飞过两只小鸟,它们突然俯冲下来抢啄葡萄,发觉上了当才赶紧展翅飞走。观众于是赞叹喝彩不止,都说再没有比这更好的画了。巴尔哈西乌斯也拎着一个包裹上台,他把包裹放到台边便笑嘻嘻站在一旁,观众等得急了,催他把包裹打开,看看到底是怎样的一张画。他把手一伸说:"诸位,我的画早已呈现在你的面前了。"大家再细心一看,原来他画的就是一个包裹,逼真得竟然骗过了全场观众,大家于是更加惊叹不已。

类似的小故事,在中国美术的史籍上也不胜枚举。北齐时候

有个名叫刘杀鬼的画家,文宣帝常常叫他到皇宫里画画。有一次,他画了几只啄斗的鸟雀,文宣帝伸手去驱赶,手碰到墙壁上,才知道是一幅画。晚唐画家张南本曾在成都金华寺大殿画了八身明王像,周身变化火焰。有个远方和尚来朝拜礼佛,猛一抬头,看到熊熊烈焰,龙蛇乱舞,以为佛殿失火,惊吓得几乎瘫倒在地。唐代画家韦无忝照外国人送给李隆基的狮子画了一幅画,有一次把狮子图在兽苑中打开,惊吓得牲畜百兽四散奔逃。北宋画家赵元长,四川人,通晓天文,也擅绘画。他曾在宋太祖赵匡胤的座椅上画了一只雉鸡。有一次,宫中有人架着一只鹰走过,鹰忽然挣扎飞扑,宋太祖很惊诧,叫人放开它,鹰立即直扑画在椅上的雉鸡。赵元长于是因此被宋太祖提拔到画院供职。

对于"空间"的界定,表面上是一件简单的事,实际上却涉及绘画的本质特征。苏珊·朗格在《情感与形式》一书中是这样表述的:"绘画中组织和谐的空间并非通过视觉和触觉,通过自由运动或抑制,通过或远或近的音响,通过消失或回声所意识的空间。绘画的空间仅仅是个可见物,对于触觉、听觉和肌肉活动是不存在的。对于它们,绘画不过是一块相当小的平平画布,或者是一堵冰冷无物的墙壁,而对于眼睛,它则是充满了各种形状的深不可测的空间。这种纯粹的视觉空间是一种幻象,因为我们感觉经验所描绘的与此完全是两码事。绘画空间不仅仅是由色彩(包括黑色、白色和介于两者之间的各种颜色)组合而成,它还是一种创造的空间,离开了形状的组织,它简直不能存在。就像镜子'里面'的空间——一种无形的意象。"而且,苏珊·朗格进一步指出,"这种'虚幻空间'是各种造型艺术的基本幻象。构图的各种因素,色彩和形状的每一种运用,都用来创造、支配和发展这种单独为视觉存在的图画空间。"

这一段话是重要的。我们应该明白,绘画所给予的三度空间是创造出来的幻象,造成这种幻象的各种因素是创造的手段。既然是创造,便应该有多种的途径,有多种的面貌,因此,绘画分了那么多不同品种,形成那么多流派,出现那么多风格,它的发展变化,正是一种合乎逻辑的表现。也正因为如此,上面所说的古希腊和

古代中国的画家画出了那么多逼真、乱真的作品，固然值得赞叹，但它却没有体现出绘画中最为重要的创造力。在古代，绘画技术还没有足以达到逼真描绘物态形貌的水平，能够画得以假乱真，自然是极难的。上面的故事，反映的正是古代人因此对之推崇的心理。其实，西方的绘画达到细致逼真的水平，是文艺复兴时候开始的，中国的绘画，甚至一直没有向逼真方面靠拢。古代没有照相技术，绘画就常常执行形象记录或纪实的任务，这当然是越真实细腻越好。

但是，细腻逼真不等于艺术，否则摄影机就是最好的艺术家。其实，没有摄影机的古人也并没有把乱真当作绘画的最高要求，各个画种各种风格的出现和发展，就是这一历史的证明。中国古代画论中"以形写神"的主张，则更是明确地站在理论的高度上去认识这一问题。

二、绘画的门类

绘画的门类，大体上有四种区分的方法。按题材内容分，有山水画、人物画、风景画、风俗画、静物画、花鸟画、肖像画、历史画、军事画等。按使用特点，可分为年画、宣传画、广告画、装饰画、壁画、插图等。按画面形式，则可分为中国连环画、组画、系列画等等。由于一切绘画都使用一定的工具和物质材料，按这种特点，可分为中国画、油画、版画、水彩画、水粉画、丙烯画等等。这样的分法比较简明扼要，我们在以后的论述中也采取这样的分类。

在欧洲，比较流行把绘画分为纪念性绘画、架上绘画和装饰画。纪念性绘画要求题材重大，手法严肃，形象丰满，富有教育意义。架上绘画则指画架上绘制的作品，尺寸一般比前一种小，也不附属于建筑。装饰画则从名称上便知道其特点。实际上第一种是从内容分的，第二种是从尺寸形式分的，第三种是从功用分的。

从以上的分类当中，我们已经可以了解绘画可以用于描绘现实的景物或历史事件，以配合社会生活的实际功用，这大都是再现性绘画，这一类绘画的形象和实际可见的景物是相同或近似的。另一类主要是审美表现的作品，主观性比较强，风格也比较活泼多

变,手法既可以写实,也可以半写实乃至"抽象"表现。这一类作品的审美特征最突出,作者的情感因素体现得比较明显,我们称这类作品为表现性绘画。还有一类是装饰性绘画,主要起美化、装饰、点缀的功用,它一般需和物品、建筑、环境协调。显然,绘画的用途很广泛,表现力很丰富,形式很多样,所以,它才能在社会生活中起着多种的作用。从这样的角度看,绘画可以作为一种工具,一种载体。所谓工具,是它能够在社会生活许多方面中为了许多不同的目的而使用。所谓载体,即是说它可以传送和表达美感、情感、思想、伦理、宗教、礼教等等。这样看,绘画具有"形象语言"的性质。语言的定义是语音、语法和词汇组成的符号系统,其作用主要用于社会交流。语言本身是没有阶级性的,这一点,绘画恰恰与之相近。具体的绘画作品可能有某种内容,有阶级性,但绘画自身的特质却是无内容无阶级性的。无怪乎,苏珊·朗格会下了这样的定义——"艺术即人类情感符号的创造。"苏珊·朗格的定义大胆新颖,简洁明确,我们应该看到其中的合理内核,也不应忽视它的偏颇之处。例如绘画便远远不止于传达情感,而且符号只是充任和代替某种东西的标志,有约定俗成的确定意义(例如语言和文字),不能随意改动,而绘画乃至其他艺术品种的"语言"、"语法"结构却是经常变化,别出心裁是受鼓励的。

这些枯燥但没有深入展开的理论分析,对于我们进行绘画作品的欣赏审美活动,决不是多余的。至少,我们可以从中归纳出三点:第一,绘画的基本特征是在二维的平面空间上创造出立体的幻象,即使是最高明的写实画家,他画出的可以乱真的作品仍然只是使眼睛上当的假像。要紧之处正像毕加索说的,"艺术家必须懂得如何让人们相信虚伪中的真实"。这"真实"应该包括艺术的,审美的,情感的真实。第二,绘画所表现的并不等于现实本身,最重要的是画家通过想象,通过特有的手法和风格体现出来的创造性。这里用得着澳大利亚艺术家奥班恩的一段话:"技术熟练的画匠知识抑制了艺术责任感,他依靠他的技巧画俗套的画,他的主要追求是技巧处理的完善。但是艺术家的完善建立在比他的作品的情节和技巧深刻得多的意义上。"第三,绘画中的主观因素能够

影响一个画种的风格,也能够影响每一件作品的面貌。绘画作品应该以优美独特的手法去吸引观众,以独特的审美发现去愉悦观众,以诚挚的情感去感染观众。

从绘画的这些根本特点出发,我们便不应再把看懂看清画中的情节当成欣赏活动的全部,也不应再把画面的逼真程度当作评判优劣的标准。奥班恩还十分肯定地说:"艺术欣赏的全部问题在于剖析它的基本因素。"这便是欣赏绘画的基本准则,从这里起步,我们会逐渐把握绘画的审美特质。

绘画的门类很多,以后仍会有更新的品类问世。除了下面谈的几大门类,水粉画、水彩画、素描、速写、壁画、年画等经常可见的品种与我们的关系都比较密切。

三、水彩、素描及其他

如果把胶水调制颜料所绘制的画称作水彩画,恐怕水彩画便是绘画中的元老。因为,西欧古老的洞穴壁画,法国拉斯科洞穴壁画,中国的楚帛画,都是胶水调制颜料,和水调和而绘制的。古希腊、古埃及的壁画、木板画,大多也是胶彩画。古希腊的赛夫凯斯、帕拉齐侬便是当时大名鼎鼎的胶彩画家。后来,鸡蛋清加入了胶彩画的行列,表现手法更加丰富。

但是,现在的水彩画又不能与当时的画法相提并论,因为现在的水彩画一般指使用透明性的颜料,作画时以水调和画到纸上,轻快透明,湿润渗透的作品。水粉画虽也是以水调和的胶质颜料,它的颜料成分却是粉质的,颜色一般不透明,覆盖力强,能画出丰富复杂的调子,产生厚重、明朗、鲜艳的效果。水彩画和水粉画的性能比较接近,国外一般通称为水彩画,只不过依据表现技法上的不同特点分透明水彩画和不透明水彩画而已。今天的水彩、水粉画已经形成比较完整的表现技巧和方法,表现出人们认可的艺术特色。人们一般认为15世纪末的欧洲已有水彩画,但它成为一个独立的画种,却始于18世纪的英国。由此看来,它又应该算是一个比较年轻的画种。

18世纪的英国,是水彩画家辈出的时代,康斯太勃尔和透纳

都是杰出的水彩画家。英国水彩画的成就,主要体现在风景画。也许,这与水彩画的工具简单、绘制迅速,便于记录感受的特点分不开。水彩画一般在略有渗化性能的白纸上面,为了取得润泽酣畅的效果,有时还采取浸施纸张再绘制的方法。干画法是每层色干涸后再往上加叠,用笔肯定,能表现明确的形体和复杂的体面转折层次。至于水粉画,则不仅画在纸上,也可在布面、木板、墙壁上面绘制。由于粉质颜料有不透明,不粘滞,不渗化的特点,它的画面能大能小,画法可粗可细,其表现力介乎油画的丰富细腻和水彩画的轻松明快之间。目前,配合实用应用得最广泛的是水粉画。广告画、宣传画、海报、舞台布景、橱窗装饰、展览版面、装潢设计都使用水粉画颜料。

在文艺复兴时期,素描是指艺术家为绘画、雕刻、建筑设计而准备的草图。后来则更多被理解为以单色明暗、线条、块面造型的图画。现代的美术院校,素描是训练学生观察力,掌握对象形体、结构、空间关系、明暗变化、质感量感表达方法的基本课程。美术创作常以素描起稿和收集形象素材,画家也运用素描这种简便的方法去表达自己的感受,这样就使得它也成为一个独立的美术品种,人们称这种素描为表现性素描。至于速写,一般是在较短时间内用简练线条、明暗画出对象的形态、神态、动态的图画,它实际是素描的一个样式。画家经常使用速写这快速简括的手法收集创作素材和记录形象资料,培养迅速把握对象特征的能力。好的速写与好的素描一样,也会具备独立的审美价值。

壁画是古老的绘画形式。最早的壁画是绘制于洞穴石壁上面的,后来不同历史时期有石窟壁画、寺庙壁画、宫室壁画等名称,这实际是依使用场所而分的。古代壁画作品流传至今的数量不少,而且可以归纳出湿壁画、干壁画等不同制作方法。当然,现代壁画主要是在建筑物总体布局、使用需要等条件下进行设计的,一般需要产生大面积的装饰效果,造成特定的气氛。因此,壁画的设计也较多地采用装饰性的手法。这种方法,似乎与古埃及的作品和古玛雅人的观点很一致,他们当时就很重视平面的装饰效果,以便保持画面的明晰性以及建筑的稳定感。

文学作品拥有广大的读者,尤其是那些脍炙人口的世界名著。而差不多每部名著都有画家为它作过插图。起初,插图是为了吸引读者,装帧书籍使用的,是对文字内容的形象化说明。但是,随着插图艺术的发展,不仅应用范围越来越广,而且手法越来越多。欧洲中世纪的《圣经》,有手绘的彩色插图;文艺复兴时期的著作如但丁的《神曲》等,也多配有精美的插图。插图虽然是根据文学作品的故事情节进行构思,却不是文字的简单图解,它是融进了画家的生活经验,体现出画家想象力的。好的插图,能够补充、丰富和深化文学作品的内涵,因而有自己的独立艺术价值。至于连环画,与插图的性质是相近的。连环画多以文学作品、历史故事、民间传说为依据,编出简洁的脚本,由画家按文字绘制出一幅幅独立的画面,它是前后连接,情节贯通的。连环画由过去的"绣像"、"全图"演变发展而来。它也如插图一样,可用线描、黑白、水粉画、摄影、油画、水墨等形式。至于儿童读物中的连环画,为了更加生动活泼,采取的手法也更加多样。

　　人们至今熟悉,喜闻乐见的品种还有用于祝福祈年的年画,诙谐幽默的漫画等等。它们的欣赏特点和功用都是比较明白易懂的。

第二节　中　国　画

一、中国绘画传统深厚

　　如果有人问"什么艺术最能体现中国古典艺术传统的特征?"你很可能会不假思索地说:"中国画。"这是不错的,相信很多读者也同意这样的回答。的确,以中国绘画历史之悠久,风格样式之别致,工具技法之特殊而论,在东方艺术中堪称罕见,在世界美术史上也绝无仅有。有些艺术样式,如希腊雕塑,虽然很早就发展到高峰,但它却已在曲折的历史流程中中断。有些艺术门类,如油画,虽然影响很大,但它只是后起之秀。若与题材相近的绘画相较,中国的山水花鸟画,至少早于欧洲的风景静物画一千年。中国绘画

的历史,就是中华民族的精神史。古老悠久,连绵不断,长枝老干,大叶硕果,它是特色鲜明、自成体系的,而民族精神就是它生生不息的魂魄。

中国绘画足可让我们引为骄傲。我国美术史家郑午昌在上世纪30年代出版的《中国画学全史》中提出,世界的绘画可分为"东方画系"和"西方画系"。"言东画史者,以中国为祖也。"作为东方艺术的代表,中国绘画是世界艺苑一串璀璨的明珠。它浓郁的中国民族风格,是在中华文明传统的深厚沃土中培育出来的。中国绘画在中古之后逐渐形成了诗、书、画、印熔铸为一体的艺术样式,进一步强化了它的人文特质。它所体现出来的种种特色,无不浸透了中国传统文化的精神,折射出中华民族的群体心理特征。要把握中国传统文化的内涵,把握中国古典艺术的特质,从中国绘画这一角度去探究,可以说一条事半功倍的路径。

中国绘画浓郁的民族风格,鲜明的美学特色,严整的艺术体系,是在代代传承,革故鼎新的历史积累中形成的。在悠久的历史发展进程中,它又对中西艺术交流尤其对东方艺术的发展起了重大作用。远在汉唐时代,中国绘画就不断地向外扩散,影响了邻近如日本、朝鲜和东南亚的画坛。中国画最能代表东方艺术的精神,了解了中国画的发展脉络、技法特色、风格特征,才可能真正了解东方艺术的意韵和特质。这里,我们使用的中国绘画的概念,主要是为了区别现在一般人谈论"中国画",仅指纸、绢上的作品而没有包括壁画、画像石等中国绘画的古老品类。

辽阔的中国大地,是中华民族灿烂历史文化的一部巨大史书。甘肃大地湾新石器时期的地画,朴拙而神秘的彩陶,铺张狞厉的青铜器,这些凝聚了远古先民创造灵性和天才智慧的历史遗存,就是远古中国绘画史的第一章。中国绘画首先是在墙壁上显露身手。可惜,随着建筑物的坍塌,古代大量壁画都已毁亡,我们只能从历史文化遗存的蛛丝马迹中寻溯原先的概略面貌。唐代有据可稽的画家达400人之众,绘画已初步分出人物、山水、花鸟、鬼神、鞍马等专科。敦煌莫高窟的唐窟占总存窟数一半以上,壁画规模宏大,色彩富丽,人物生动,圆润舒展的线条与比较淡雅的设色透露出了

成熟的风格特征。中国绘画的艺术特色是在长久的历史进程中发展、积累而成的。中国画的艺术特色之所以不同于别的艺术门类,之所以形成这样丰富多变的艺术表现手法,是多种因素整合的结果。

二、独特的工具媒材

中国画的笔有羊毫、兔毫、狼毫等不同类别,总的来看是柔软而富有弹性的,吸水多,变化多,给画家发挥的空间很大。古代的绘画底子先是墙壁,后来用绢,再是用纸。画在墙上、绢上的画水墨晕染多用湿笔,较少干笔的皴擦,一般浓淡变化较少,元代以后逐渐选用容易渗化的宣纸。擅长书法的文人画家更可将书法的用笔用墨规律融入绘画,以传达艺术家的主观心境。中国画以用墨为主,与水调和便有多种变化。中国画的颜料也用水调和,多数情况下是对线、墨的辅助和补充。

中国画的这几种基本工具媒介材料都是富于变化的。通过对不同的水分掌握,可以发挥不同作用。由此,历代画家总结出许多不同技法。如用笔有正锋、侧锋、藏锋、露锋、顺锋、逆锋、聚锋、散锋,加上提按、轻重、快慢、转折,在纸上进行勾、皴、擦、点、染、丝的运用。用墨有浓、淡、干、湿、焦,还有积墨、破墨、泼墨、蘸墨等方法。着色重视固有色及明度变化,不追求光色的真实变化效果,有涂、染、罩、托、调墨使用等方法。山石的表现有各种皴法,人物有十八描等。至于工笔、写意、没骨、浅绛、青绿等则以一套系统的技法体现为一类作品的风格。

三、独特的造型观念

历来的画家都很重视用笔和用墨,并且强调"以形写神",重视"气韵",既扎根于现实,又不为现实景物所囿,能"以大观小","小中见大",又采取移步换影式的透视画法,对于时间空间的处理是很为独特的。5世纪时的宗炳、王微就提出山水画不是画地形图,而是要表现大自然的规律。宗炳认为"山水以形媚道","道"就是"真理",即天地万物的总规律、总法则。谢赫的"六法

论"把"气韵生动"放在第一,强调"骨法用笔"。从根本上说,中国绘画就是通过"骨法用笔"即线的造型,表现出对象的精神气质而获得"气韵生动"的效果。

上面这些早期的理论,实际上已经奠定了中国绘画美学观念的基本框架——重视客观对象之"理",之"骨",之"质",之规律,

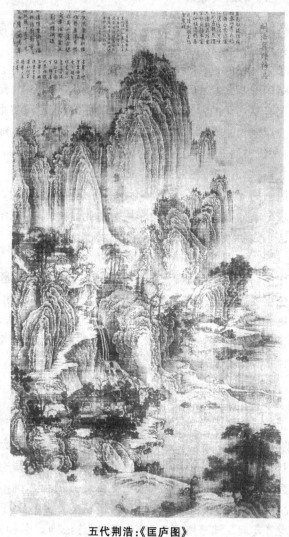

五代荆浩:《匡庐图》

而不执拗于摹拟表皮面貌。强调表现对象的内在生命、内在规律与体现画家的气质、情感。张璪的"外师造化,中得心源",全面而概括地反映了艺术创作者与外界客观事物之间的辩证关系。造化是指作为绘画对象的客体,心源是指作为艺术家的主体,造化与心源的互相作用才能创造出艺术形象。继宗炳、王微的"传神论",谢赫的"气韵论"之后,五代的荆浩又提出了"图真","真者,气韵俱盛",为了达到"图真"的目的,须明六要:气、韵、思、景、笔、墨。所以"图真"的本质还是"传神",就是"得其气韵",在山水画中靠笔取气,靠墨取韵,通过思而取物之真。所以,中国画的特色是与中国画家的审美观念,主体精神密不可分的。各种笔墨技法的出现,归纳和运用,都是历代画家主观经验的积累,它们与中国画的特殊造型观念可以互相印证。这样的造型观念与中国哲学、中国文化又是分不开的。中国的文化总体上持一种"天人合一"的终极宇宙观,它倾向于把自然与社会、心与物、超越与内在视为一个连续的整体。无论是儒,是道,是禅,它们无不把审美主体与终极的美学价值之间的一种同一关系视为审美和艺术的最高境界。在儒家,是"圣而不可知之之谓神"的"天人合一"境界;在道家,是"上下与天地者同流"的"与道冥一"境界;在禅宗,则是洞察本来面目的彻悟境界。这种宇宙观决定了中国画的最高价值不是模拟物象,而是通过"写意"而"参赞造化"。

卷轴画的流行与中国画独特的空间处理方式很有关系。这种画卷的形式迫使画家采取画面不断移动的视点,从而也使得观赏者看画时,好像在经历一次假想的连续不断的旅程,人们看画家按顺序排列的全部画面需要一段时间,所以时间顺序能够与空间延展巧妙结合,欣赏中国画手卷常被比作欣赏乐曲或看电影。北宋郭熙提出了山水画"三远法":自山下而仰山巅谓之高远,自山前而窥山后谓之深远,自近山而望远山谓之平远。这是古代山水画基本的空间透视处理方式,这种采用散点式多视点的透视构图,如鲲鹏遨游太空俯瞰人间,打破时间与空间的限制,以求"咫尺有千里之势",在有限的画面上展现了无限辽阔的场景。在中国山水画中有许多长卷式的构图,如黄公望的《富春山居图》,长达两丈,

这在采用焦点透视法则的西方风景画里简直是不可想象的。

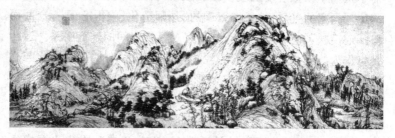

元代黄公望:《富春山居图》

四、独特的处理手法

独特的工具材料在独特的造型观念指引下,生发出中国画独特的处理手法。第一是以线条为主要造型手段。面块为对象所固有,并且直接反映在绘画中,而线或轮廓却非物象所本有,是经过对对象的观察而加以想象再加之于对象的,线在画面上的运用与艺术想象是分不开的,更受想象的指导。唐代张彦远说:"无线者非画也。"线条的勾勒有丰富的表现力,它可以勾画出人物、动物、器物、植物的具体形象,在粗细、长短、曲直、断连、刚柔、畅涩、苍润的复杂变化中体现出物象的精神、特质,表达出画家对它们的审美感受和画家的心理情感。线条的运用是中国画技法的精华部分。

第二是重视笔情墨趣。这一点尤其在水墨写意的山水、花鸟画中体现得突出。它们的具体运用,有画家明显的主观感情渗透其中,山水之境,花鸟之趣,作者之情在作品中融为一体,特别富于感染力。水墨画兴起之后,中国绘画从用笔发展到用墨,以墨色的干湿浓淡来表现对象,以墨彩即所谓"墨分五色"来暗示色彩,突破色彩艳丽的樊篱,于简淡中追求自然的全美,因而古代的画论中甚至有"水墨为上"之说。"有笔无墨"、"有墨无笔"的缺欠为历代画家、理论家所批评。五代的荆浩就在其山水画论著《笔法记》中指出:"吴道子画山水有笔而无墨,项容有墨而无笔,吾当采二子之长,成一家之体。"并进一步提出如何用笔用墨——"笔者,虽依法则,运转变通,不质不形,如飞如动。墨者,高低晕染,品物深

浅,文质自然,似非因笔。"北宋韩拙说:"笔以立其形质,墨以分其阴阳。"可见,笔墨远非单纯的工具、材料以及一般性的技法问题,它直接关系到艺术品内在精神的表达。作为中国画的语言系统,笔墨一直游离在主观表现性与客观再现性之间,它在造型与韵趣之间的兼顾正好表现了中国古代美学对形与神、言与象、体与性、情与理之类范畴关系的复杂认识。从元代开始,笔墨趣味独立于绘画形象之外的审美欣赏价值得以确立。高度精练的笔墨到了明清达到极度成熟,甚至发展为程式化。

第三是虚实的特殊处理。虚写实的对比、衬托,体现于画面整体结构和笔墨具体运用的两个方面。有宾有主,有疏有密,有轻有

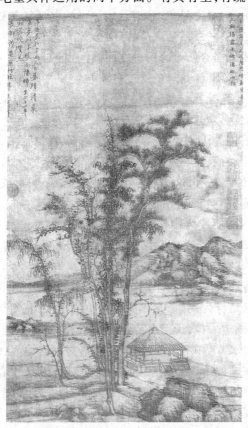

元代倪瓒:《松林亭子》

重,有大有小,有纵有横,有开有合,有藏有露,还要求虚不空、实不死,以实带虚,虚中有实、虚实相生。清代笪重光说:"空本难图,实景清而空景现。神无可绘,真境逼而神境生。位置相戾,有画处多属赘疣。虚实相生,无画处皆成妙境。"中国山水画中的留白不是有待填充的背景,而是有意义的空间组织。道家美学通过对"虚静"的发现,影响了艺术家积极利用虚白和空无而构造有无相生的灵动的空间,因为虚白恰如虚空,看似无一物,却充满宇宙灵气。元代画家倪瓒每画山水总置空亭,所谓"亭下不逢人,夕阳澹秋影"的荒寒寂寞,总由此亭道出。虚至极是为白,实至极便为黑,由此又产生出黑白关系的多种论述。虚实使画面产生了节奏,有了变化与统一,对比与和谐,这是中国画独辟蹊径的处理方法,尤其是黑白之论,在西方绘画是没有的。

第四是装饰性的色彩运用。中国画的用色与用墨一样,不受物象、光线、具体环境的影响,通过色块与色块之间对立统一关系的灵活运用,并且重视与线、墨的协调和谐。"随类赋彩"、"以色貌色"这样的色彩观念虽然着眼于物体的固有色,但主观因素仍起着极大作用,在画面中可以加强,可以减弱,可以加浓,也可以减淡,完全按自己的审美眼光和画面效果而定,甚至以朱丹画青翠绿竹,以黑墨画红色牡丹,这样的方法是西洋绘画不可思议的。随着水墨画的兴盛,墨色成为中国画所使用的主要颜色,"以色助墨光,以墨显色彩"便成为中国画用色上的一大特色。古代画论中有"五墨"、"六彩"之分,焦、浓、重、淡、清构成极为丰富而细微的墨色变化,使观赏者获得丰富的色彩感觉。

第五是诗、书、印等艺术门类的渗透交融。诗之情,画之意,常常为中国画家结合为一体,尤其文人画中的山水、花鸟更是如此。苏东坡的"诗画本一律,天工出清新"是把诗画相提并论的著名主张。中国画追求"画中有诗"的内蕴,情景交融的境界,甚至把诗文直接书写在画幅上,点醒作品的主题、意境,记录作者的感受。书法式的用笔历来为画家重视,"以书入画"进一步加强了绘画用笔用线的表现力。元代赵孟頫在一首著名的题画诗中写道:"石如飞白木如籀,写竹还应八法通,若也有人能会此,须知书画本来

元代赵孟頫:《鹊华秋色图》

同。"将前人"书画异名而同体"进行了系统理论总结,反映文人画成熟阶段对笔墨技法形式规律的高度重视,促进中国绘画讲求"笔精墨妙"的艺术特色形成。印章也成为画中的有机组成部分,不仅印文内容与诗文一样结合画意,印章的颜色也成了画幅不可分割的一部分。诗文内容如何,字数的多少,位置的安排,字体的风格,印章的大小多寡,画家在构图经营时就作了周密考虑。诗、书、画、印的和谐统一,完美结合,是文人画的贡献,这已经成为中国画的重要特色之一。

五、独特的艺术意蕴

唐朝朱景玄说:"画者,圣也。"《宣和画谱》将书画的至境概括为:不知艺之为道,道之为艺。从历代的画论可以看到中国的艺术活动从远古起就起着沟通天人的功能,作画的根本目的在于"体道",在于作画本身的活动和过程,而不在作品本身。因而,"解衣般礴"这样的自由创作精神状态,才是"真画者",才是最高的艺术。绘画与人生是融合一体的。所谓"画如其人","人品既已高矣,气韵不得不高;气韵既已高矣,生动不得不至。"艺术最终落足在"人",是人的生活境界和人格修养的展现。画家们常常身兼数职,既是画家,又是诗人、音乐家、书法家、思想家等等,"以书入画"、"画不足,诗来补",所以中国画是诗、书、画、印融铸一体的综

合艺术。中国画不仅仅作用于"视觉",更要紧在于"品味",在于画者与观者的精神投射。"神与物游"及"卧游"当指的是一种精神状态。"味"和"品"成为中国绘画独特的欣赏方式。在中国画美学里频繁出现与"味"有关的诸概念,如"澄怀味象"、"意味"、"韵味"、"品味"等等,不胜枚举;中国画学的著作经常是以"品"冠名的,如《古画品录》、《续古画品录》等等。

从中国画的美学特色中,很自然地涉及它的具体技法以及某些理论主张。从它的创作和理论的历史发展看,它的审美特征和美学性格也是不断发展变化的。从简略的角度说,中国画大致是从服务于宗教,服务于礼教再慢慢向审美欣赏为主的方向过渡,它对客观现实的表现经过了自外而内的过程,它的内涵有着从无情到有情的发展轨迹,从偏重于外在的装饰美到使用水墨这一简约的艺术手段去追求具有最丰富艺术效果的内在美。中国画经历了从传统人物画到山水花鸟画的兴盛,后来的许多理论家都主张山水应坐中国画的头把交椅。明代的唐志契说:"画以山水为上,人物小者次之,花鸟竹石又次之,走兽虫鱼又其下也。"清代戴熙则说山水画"嘘吸太空,牢笼万有"。中国士大夫历来的特性,如同刘勰所说,是"身居魏阙,心在江湖",这正是儒道合一双重人格的显现。在"尘嚣缰锁"中要"高蹈远引",山水画于是成了"以资卧游"的替代品。庄子有一句很深刻的话——"天地与我并生,万物与我为一",这显然是"天人合一"的最好注脚,也是中国画,尤其山水画的哲学基础。清代石涛说:"山水使予代山川而言也。山川脱胎于予也。予脱胎于山川也。""山川与予神遇而迹化也。"这是一个物我交融的过程,人与自然一体,画山水即画我,画我也就是画山水,所以,不必模仿自然的细节皮相,无需追求客观的逼真效果,"本乎形者,融灵而动,变者心也"。中国画无论从技法,到理论,到历史发展,是以浸透了人的主观精神为其根本特征的。状物为了写心、写景为了抒情,花鸟的趣中有情,山水的境中有意。所以,"诗画一律","画乃心印",不仅是中国画的特色所在,也是其理论主张的精髓。就连"气韵生动"这一中国画的最高美学准则,实际也是"作者个人之感想,其天禀之性格,闪见于制作者也"

（日本人大村西崖语）。不难明白,中国画是主观精神最突出,感情因素最明显的画种。它的审美特色,它的技法特点,它的发展动力,它的评价标准无不与这种美学特征直接相关。

晋代陆机曾提出"存形莫善于画"的主张,这是把绘画当成记录形象的工具。不久,顾恺之提出了著名的"以形写神"说,意思是说形是表现人物内在精神的手段,已在陆机的基础上前进一大步。"形神论"为历代画家所重视,它是中国传统美学的一个重要范畴。南齐谢赫提出的"六法论",把气韵生动列为第一,其次是骨法用笔,确立了绘画美学中"气韵论"、"骨法论"的地位。他的看法与顾凯之的"形神论"有联系。继谢赫之后,姚最又提出了"心师造化"论,明确地阐述了人和自然的关系。顾恺之和谢赫的观点比较侧重于抓住对象内在规律、本质特征,这虽然也包括了主观的东西,但没有姚最提得明确。"心师造化",而不是形师造化,中国绘画不等于现实又不脱离现实的美学特征已在理论上确立。这一时期,中国绘画美学的形神论、气韵论、骨法论等主张已基本构筑起来。以后的理论主张大体上是对它们的进一步补充和深化。元代的汤垕在《画鉴》说:"观画之法,先观气韵,次观笔墨、骨法、位置、敷染,然后形似。"可说是从观画角度对上述理论的总结。

六、审美内涵的传承和发展

从鉴赏的角度而言,宋代刘道醇提出的"六要"和"六长"是很值得注意的。"六要"是气韵兼力、格制俱老、变异合理、彩绘有泽、去来自然、师学舍短。"六长"是粗卤求笔、僻涩求才、细巧求力、狂怪求理、无墨求染、平画求长。刘道醇认为"明'六要'而审'六长'"是"识画之诀"。实际上,粗卤求笔是在粗犷豪放中要讲究笔墨;僻涩求才是在冷僻新奇,讲求笔力时要具备法度;细巧求力是精细巧密中要体现出力量;狂怪求理是狂放怪诞中要合乎情理;无墨求染是笔墨不到的虚处要有形象,这是以虚代实,意到笔不到的方法;而平画求长则指平淡之处要意蕴深长。这样的论述确实比较全面地考虑到欣赏作品的各个方面。而且,刘道醇还告

诉观众,欣赏绘画作品要选择良好的环境,适宜的季节和室内光线。可见,虽然早在北宋初年,中国人就已经总结出系统完整的欣赏经验,这对于今天我们鉴赏中国绘画作品,仍然是很有帮助的。

唐代著名诗人王维也是一个杰出的画家,后人评他的作品使用了"画中有诗,诗中有画"的语句,很赞叹他的造诣。有一次,王维在洛阳看画,众人看到一幅《按乐图》,都说画得很好。王维告诉别人:"这是描写《霓裳羽衣曲》的第三叠第一拍。"大家都有些怀疑,于是请乐师来演奏,当曲子进行到第三叠第一拍时,演奏者手在乐器上的部位以及手指的动作姿态,果然与画上所画一模一样,众人对王维的惊人观察力无不连声赞叹。

唐代的阎立本有一次在荆州看到一张南朝梁的画家张僧繇画的画,觉得很平常,便说张僧繇不过"虚得其名"。第二天他又去看这张画,发觉张僧繇的画确有长处,毕竟是"近世佳手"。第三天,他再去仔细观摩,才领悟到张僧繇的画确实有独特妙处,因而感叹说:"名下定无虚士",于是他干脆留下,十多天"坐卧观之",朝夕揣摩,不忍离开。

五代前蜀主王衍有一次得到唐代吴道子画的《鬼趣图》,画上的钟馗正捉住一个小鬼,用右手第二指去挖小鬼的眼珠,神态很生动。蜀主忽然异想天开,说钟馗如果改用大拇指去挖眼珠,一定更有气魄,于是命黄筌拿吴道子的画回去改画。几天后,黄筌奉命交画。他先献吴道子的原作,说无法在画上改动这个手指,因为吴道子所画的钟馗是全部气力精神都集中于第二指的,要改一个手指就只好另外画一张新的。然后,黄筌才呈上他新画的《钟馗图》。大家听了这一番解释,都觉得很有道理。

清代画家高其佩是一个鉴赏力很高的画家。有一次,有人送来一张元代画家倪瓒的画请求鉴别。高其佩也拿不准主意,他觉得笔墨像倪瓒的,但画中一座峰峦与倪瓒所画并不相同。为此,他百思不得其解,于是,把画挂在墙上三天,终日揣摩。最后,突然醒悟,说倪瓒"过人之处正在此,弗易及也"。由于长期刻苦锻炼眼力,高其佩鉴赏的本领达到了神奇之境。他寓居京师时,有一次到朋友新居去贺喜,这时已是夕阳西下,暮色笼罩,他刚登上台阶,未

入门就见堂中挂着一幅破旧的绢画,他当即对主人说:"这是南宋刘松年的妙品,可惜给燕粪弄污了。"主人也半信半疑,因为这幅画没有署款,一直不知是谁的作品。后来,这幅破旧的绢画重新装裱,裱工剔除燕粪,揭开衬底,意外发现画绢背面署有"松年"二字,大家无不惊服高其佩过人的眼力。

这几则历史小故事,提醒我们欣赏中国绘画所应注意的问题。王维看画便知音乐进行到第几拍,说明好的作品创作态度是认真的,但欣赏者必须融进自己的经验知识,才能领略作品的内涵。再好的音乐,倘没有"音乐感的耳朵",没有一定的乐理知识和相应的情感体验,也无法体验它的妙谛。黄筌改画,则说明成功的创作都应是一个有机整体,牵一发而动全身。即使是好画家,也无法割裂其中的局部而不影响整体效果。我们在欣赏活动中要懂得纵观全局,也要把握一幅画的重点所在。阎立本观画,说明艺术欣赏决不是轻而易举的。尤其那些含蓄蕴藉的名作,即使是高明的画家,有眼力的评论家,也需深入品味才能把握其内核。当然,鉴赏、审美活动又决不是高不可攀的。高其佩神奇的眼力,通过长期的锻炼便能培养出来。只要不断磨炼,就可以慢慢熟谙中国画的审美特性。东方艺术之珠的闪光,一定能照耀你的情感生活世界。

第三节 油 画

发轫于14世纪的文艺复兴是一场伟大的思想文化运动,一个大写的人字,是这一波澜壮阔之潮的鲜明旗帜。宗教的神圣光环,曾把多灾多难的人间渲染成通往天国的轮渡码头。只有在人性苏醒,个性解放之后,世俗的视线才转移到现实的世界。

科学和艺术成了这个时代的宠儿。中世纪的幽灵消逝了,与活生生的人关系最为密切的是周围现实的生活。于是,现实精神,世俗观念成为这一时期艺术的鲜明特点。绘画需要反映真实世界,这时还软弱无力,于是科学向它伸出了援助之手。科学实验与技法研究在文艺复兴时期是连在一起的,解剖学、透视学、光学的成果,使画家在解决明暗、阴影、人体结构、光色变化、立体感方面

的能力大大提高。从此,绘画的前面被开辟出一个广阔的天地。

但是,第一个彻底征服了真实的画家是尼德兰的扬·凡·爱克和他的兄弟。他们是这个时代的幸运儿,是风行15世纪欧洲的"画家王子"。

在那个时代,画家画画是自己配制颜料的,他们把具有染色性能的植物和矿物原料用两块石头研磨成粉末,然后用鸡蛋清等液体调成糊状的颜料。这样的颜料不仅干得较快,而且难以产生颜料过渡和渗透而造成的细微变化层次。为了更真实细致地反映物象,凡·爱克兄弟不得不在油画技术上打主意,他们使用了油来做新的调和剂,制成了有光泽的油彩颜料。这样,便有从容的时间更细致、更准确地刻画物象。当他们的作品展示出来,奇迹般的精密效果震惊了同时代的许多人。从此,油画的技法作为最广泛的作画媒介迅速地流传开来。油画的正式诞生是与凡·爱克兄弟连在一起的。

油画几百年的发展面貌,可以分为四个阶段。文艺复兴时期的意大利和尼德兰,这代表了油画15、16世纪的面貌;巴洛克和洛可可,这代表了17、18世纪的趋势;古典主义、浪漫主义、现实主义,这是19世纪的主流;现代主义,这是19世纪末以后的情况。前三个阶段说明的是油画的发展和成熟,第四个阶段则是艺术观念与规范的蜕变。

一、文艺复兴时期

凡·爱克兄弟促使油画正式出现无疑是一巨大贡献,但是,油画的表现形式不仅仅是颜料改革的问题,还包括了明暗、造型、表现手法、艺术风格等综合因素,因此,我们有理由把不用正式油画颜料创作的作品也视为油画一并论述。这样就可以把意大利和尼德兰两个系统的油画分开来先作介绍。

意大利的油画先以佛罗伦萨的画家为代表。站在文艺复兴门槛上的划时代诗人但丁、《十日谈》的作者薄伽丘都生长在佛罗伦萨,人文主义的思想首先是在佛罗伦萨传播的。文艺复兴美术的特点,在波提切利的作品中已体现得很充分,他的作品《春》洋溢

着的便是这样一种清新气息。文艺复兴时期的第一位巨人达·芬奇,是多种才能集于一身的天才,除了《蒙娜·丽莎》,他的另一幅不朽名作是为米兰的格拉契修道院画的《最后的晚餐》。达·芬奇的作品极为严谨,特别注意色调之间的变化,明暗转折柔和圆浑,很能代表佛罗伦萨油画技法的特点。比达·芬奇年轻23岁的米开朗琪罗,集雕刻家、画家、建筑师、工程师、诗人等多种称号于一身,其作品以激越的热情、宏伟的气魄和强大的力量见长,在雕塑和绘画中同样表现出这样的特点。另一个杰出的画家拉斐尔,他不像达·芬奇那样博学深刻,富于理智,也不像米开朗琪罗那样雄强伟健,激情充溢,但他以优美和谐,高度的完美赢得了与他们鼎足而三的地位。拉斐尔是一个才气过人的画家,一生只有短暂的37岁,但却画了几百幅作品,生前就备受人们推崇,成为文艺复兴盛期最走红的画家。

1508年,年仅26岁的拉斐尔来到罗马。不久,罗马教皇授予他为梵蒂冈宫绘制三幅巨大壁画的重任。拉斐尔以众多的人物群像完成了他规模宏伟的三幅作品,其中《雅典学院》便是最著名的一幅。作者运用了丰富的想象力,让古希腊以来的许多著名哲学家、思想家都在画中相聚。正中的右边是柏拉图,左边是亚里士多德,其他的人是苏格拉底、色诺芬、赫拉克里特、毕达哥拉斯等,还有拉斐尔自己以及同行索多马。拉斐尔这幅气势宏伟之作,不仅显示了他的才华和成就,也是对科学真理和理智精神的赞颂。

拉斐尔画的圣母不是超凡脱俗的神,而是纯洁、美丽、善良、端庄、温柔恬静、真实可信的人间女性。《西斯庭圣母》便是最为杰出的一幅,这件作品完成于1505年,是他后期的作品。

佛罗伦萨画家的造型严谨准确,重视光学和透视法则等科学规律的运用,常常以鸡蛋清胶粉的作画程序去完成作品,所以画法细腻,明暗对比不太强烈。威尼斯画派则注重色彩的华丽、响亮,色彩变化较多,色层堆积较厚。提香的技法变化更多,油画性能发挥得很好。威尼斯画派的风格,与他们接受了新的油画技术是分不开的。

位于德法之间的尼德兰,是文艺复兴较早出现的北欧地方。

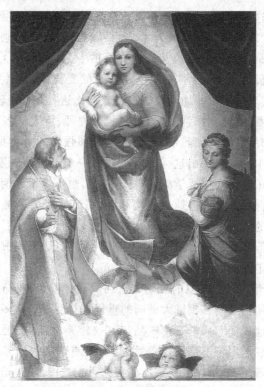

拉斐尔:《西斯庭圣母》

凡·爱克兄弟便是尼德兰文艺复兴的奠基人。他们的著名代表作《根特祭坛画》,就是采用改革后的油画技术绘制的。这是一套圣经题材的组画,画中的人物画得很真实,背景中的风景在精细描绘中体现出抒情成分,表现出油画新技术的表现力。尼德兰油画技法的步骤和方法也接近鸡蛋清胶粉画法。画家大多在木板上打上石膏底,把素描稿拷贝放到白色胶底上面,用透明色画出明暗调子丰富的素描,再用透明颜色层层罩染,直到满意的色彩效果出现为止。

二、巴洛克和洛可可

如果说文艺复兴时期的油画是以端庄、严肃、含蓄、和谐为总体特色,那么,在进入17世纪以后,油画却明显出现了技法上、风

格上的变化。意大利这时仍是欧洲文化艺术的中心,但流行的却是巴洛克艺术。"巴洛克"是18世纪的古典主义者追赠给前辈的,它追求起伏和动势、华丽和绮靡的表现,与文艺复兴的风格有着鲜明的差别。巴洛克风格首先出现于建筑,然后是雕塑,在绘画上则以发展了的笔触和色彩建立了崭新风格。巴洛克当然不能涵盖17世纪欧洲画坛,但它却是这一世纪最有特色的风格。代表这个风格的大师是鲁本斯,他和伦勃朗、委拉斯开兹一起,是17世纪画坛的代表人物。

17世纪时,荷兰已经从尼德兰分离出去,南方的尼德兰仍在西班牙统治下,这便是佛兰德斯。荷兰科学文化发达,思想比较自由,作品成了市场上的商品,市场的需要又促成了油画的题材分工,肖像画、风俗画、景物画这时在荷兰都有很大的发展。

17世纪法国艺术是理智的,古典主义艺术思潮是它的主要特征。古典主义把理性放在第一位,认为艺术应该服从完备的法则,古希腊罗马作品无论从题材到形式都是典范。这种理想国式的规范,对理智的崇拜,对完备和谐形式结构的追求的特色,最明显地体现在普桑的作品里。他最有兴趣的题材是"理想风景画",而代表他这种艺术理想的作品是《阿尔卡狄的牧羊人》。阿尔卡狄是希腊半岛上宁静的乐园,画中的几个牧羊人正围在一座石棺前读着墓石上的文字,上面刻着:"我已经在阿尔卡狄了。"画面上没有死亡的恐惧和悲哀,牧歌式的恬静,诗歌般的优美,死亡就是回到了自己热爱的乡土,画家用优雅恬静的笔调,画出了最普通的人生哲理。

古典主义之后是轻松的洛可可——这是法文"贝壳"的音译,它包含的是一种精致柔和、优美纤巧的新风格。这种风格首先在室内装饰中流行,继而推及建筑和雕刻。这种风格在绘画中的奠基人是18世纪法国诗人和画家华多。他的《舟发西苔岛》既是他的代表作,也是公认的洛可可绘画代表作。西苔岛是希腊神话中爱神和诗神游乐的地方,所以叫爱情岛。画中贵族情侣正要登舟前往这个美丽的岛屿,小爱神在欢快起舞,整个场面带着梦幻一样的诗意。这种幻想性和抒情性,与上面所说的普桑的特色是明显

的对照。

三、古典主义与现实主义

第三阶段是古典主义、浪漫主义和现实主义。资产阶级革命的伟大胜利,是从18世纪末的法国革命中起步的。资本主义制度的确立,使19世纪的法国和英国成为西方世界文化艺术的中心,尤其是法国,几乎所有重要的风格、重要的思潮都从这里发端。

法国大革命以古代共和主义的英雄为旗帜,号召人民推翻宗教黑暗统治。与此相适应,以古典的题目、古典的手法作为这一时期的艺术语言,正是历史的必然。但它毕竟不是真正的复古,为了区别于18世纪的古典主义,所以人们称之为新古典主义。明确地体现了新古典主义原则的首先是大卫。他主张"艺术必须宣传政治",所以他的作品大多充满了战斗精神。他的著名肖像画《马拉之死》,画的便是雅各宾党领袖马拉1793年7月被一位保皇派贵族少女刺死的悲剧。大卫的门徒安格尔只关心艺术,关心"美的理想",并且把拉斐尔奉为偶像。安格尔的天才,表现在他善于根据物象进行独到的提炼和纯化。线条的圆转,形体的纯净,简洁洗练、柔和完美是他的最大特点。他说,柔和的线能引起舒适的快感。

在德拉克洛瓦之前,生命短暂的画家席里柯已经走出了浪漫主义决定性的第一步。1816年,帆船战舰"梅杜萨"号开向美国时在非洲海岸触礁沉没,在木筏上漂泊生还的只有15个人。席里柯《梅杜萨之筏》画的就是他们挣扎呼号求救的情形。画中宏大的构图,严密的组织,剧烈的动势,沉抑的色调,强烈的光线对比,显示出席里柯丰富的想象力和杰出的才能,他赋予这一件作品以撼人心魄的悲剧性力量。德拉克洛瓦后来写道,《梅杜萨之筏》"给我这样的强烈印象,当我走出画室之后,我像疯人一样地跑回家"。

天才的席里柯不幸坠马而死,浪漫主义的主将德拉克洛瓦撑起了大旗。他是一个气质浪漫、知识广博的人。他认为"幻想是艺术家的第一个优点"。他的作品《自由引导人民》是一件寓意与现实结合的作品,象征着法国资产阶级革命共和政体的是一个半

席里柯:《梅杜萨之筏》

裸的自由女神,跟着她前进的革命队伍却是写实的。德拉克洛瓦用奔放的笔触,炽热的色彩,强烈的明暗对比,把他浪漫的想象变成一首昂扬热烈,激动人心的战斗进行曲。

希施金:《松林的早晨》

俄罗斯著名的"巡回展览画派"是由一批现实主义画家结成的艺术团体,代表人物有列宾、苏里柯夫、希施金等。列宾创作了许多优秀的风俗画和历史画,以深刻反映了人民的苦难生活而著称。《伏尔加纤夫》是列宾的成名之作,画中十一个纤夫的痛苦行进犹如一首低沉雄壮的民歌,但观众仍然能看到这些被压弯了腰的人蕴藏着潜在的力量。苏里柯夫对于历史事件有着莫大的兴趣,《近卫军临刑前的早晨》中的情节,是彼得大帝处决一大批受贵族蒙骗参与兵变的近卫军的悲剧性历史事件。除了人物画,巡回展览画派的创作也把俄罗斯的风景画推到了一个前所未有的高度。第一个代表人物是希施金,他大多画松树和橡树,能够表达出森林的深邃意境和恢弘的气魄。《松林的早晨》画了晨雾弥漫的景色,阳光刚刚穿入树梢,母熊带着几只小熊出来嬉戏,境界极为清新幽静,观众仿佛能从画中闻到森林深处的湿润空气。画中的几只熊,是另外一个画家萨维茨基画的。比施希金年轻一辈的列维坦,虽然在不到四十年里就匆匆走完了人生旅程,却为人们留下了大量作品。他用风景画画出了特定时代的历史和社会,这正是他风景画形象的独特意蕴所在。

四、观念与规范的蜕变

20世纪是现代艺术的时代,这是油画的第四个阶段。在前三个阶段,油画已经走完了萌生、发展和成熟的历史,它的艺术特征,它的造型手法,它的风格特色,构成了一个独特的、完整而严密的系统,同时也意味着巨大的蜕变。

从文艺复兴时期才正式出现的油画,不过500年历史。与中国画、雕塑或另外一些艺术门类相比,应该说是年轻的。然而,它发展之快,风格流派之多又令任何艺术瞠乎其后。现在,油画是世界性的大画种,到处生根、开花、而且结的是各具风味特色的果,这也是其他艺术门类难以与其并驾齐驱的。

我们先从工具材料说起。油画颜料是颜料粉与油混合而成的,不同的颜料还可以混合、稀释、重叠等,由此产生出无穷的色彩变化。颜料除了色相、冷暖的区别,还有染色力、覆盖力的区别,有

透明、易干、耐久等等性质。油画使用的笔有长毛、短毛、圆形、扁形、扇形、尖形等,有软硬度的不同。还有可用于调色也可充当画笔使用的画刀。画家运用这样的工具,便可以产生极为丰富的表现力。其次,油画有两种基本的制作技法:一是一次完成的单层画法,它直接调颜色去表现对象,能够保持笔调,保持色彩的明朗新鲜;二是多次覆盖、增加色层的多层画法,让原有色层的素描关系、形体关系、色彩变化、笔触起伏与新色层形成透露显隐的关系,形成更为微妙的色彩变化。油画的运笔有勾、划、点、摆、堆、描、拖、扫,笔触有轻、重、徐、疾等,近乎中国画的用笔。笔触与笔触之间的关系有平涂衔接,散涂变化,厚涂堆砌,还可以混合使用。工具材料的性能与使用技能的结合,确实可以千变万化,这便提供了画家自由驰骋的广阔天地。

五、油画艺术的要素

从工具材料的性能,我们进而谈到油画造型的基本因素。

其一是构图。构图就是作品整体的组织结构,是个别或局部艺术形象关系的综合体现。换句话说,构图就是作品全部艺术语言的组织结构方式。这相当于中国画的"布局"。构图是调动线条、明暗、色彩、体积、轮廓、形体等因素,运用形式美的规律去体现画家的构思,构图的特点也可以体现出画家的艺术方法,风格特征乃至美学思想。达·芬奇常用金字塔式构图,拉斐尔喜欢椭圆形构图,鲁本斯喜欢螺旋形的构图。我们不妨再以上面谈到的几件作品作些分析。

拉斐尔《西斯庭圣母》的构图是对称均衡的,这样产生的安详、庄重、稳定之感,与作品的主题很默契。达·芬奇《最后的晚餐》是对称的,分组排列的门徒在变化中体现出秩序,建筑背景的透视线与人物的动静都趋向中心的耶稣。这就在变化的平衡中突出了重点。大卫《马拉之死》以明暗层次的变化节奏,渲染出主题气氛并且突出了人物的形象。苏里柯夫《近卫军临刑的早晨》是在统一和谐的色调中显出偏冷的色彩变化,多变的微妙色彩衬托出画面复杂的内涵。

苏里柯夫:《近卫军临刑的早晨》

其二是素描。达·芬奇曾说:"绘画涉及到视觉所有的十个特质:明与暗、体积与色彩、形体与结构、距离与接近、运动与静止。"这十个特质大都涉及素描的问题。表现物体的立体形态,最基本的是素描手段。达·芬奇为素描规定了五种基本调子:高光、中间调子、明暗交界线、反光、暗部。米开朗琪罗也主张,素描工夫的深浅,对一个画家的成败有直接影响。几百年来,素描是一切造型艺术基础的信条,为许多画家所奉行。当然,线条的运用也应包括在素描之中,轮廓线变化的线条,笔触运行的线条也是表现形体结构的手段。现实世界三度空间的立体物体,能够为画家"搬"上平面的纸和画布,主要是借助了透视法的素描的功劳。由于素描的重要性,许多大师都在素描锻炼中花了大量的功夫。天才的德拉克洛瓦声名赫赫,每天仍要画一个钟头的素描,他说,"最伟大的艺术家也要用一生来学习素描"。当他死后,人们在他的画室里竟发现了六千多张素描。美国现代艺术家亨利也告诫学艺术的人:"永远不能只是为了以后成为一个艺术家时有用才学素描。他没有时间去那样做。他一开始就是个艺术家,就要忙于寻找线条和形状,以表现自然界已经给予他的快乐和感情。"

文艺复兴时期许多大师是把素描写生作为研究自然、表达形体结构、为创作准备草图的工具而使用的,这时的素描更多被当成习作和草图而对待。但是,后来的画家创造了不同的风格和技法,

提高了素描的表现力,素描慢慢变成了一种独立的艺术样式。不过,它原先的功能仍然存在,作为油画语言构成因素的作用也依然存在。

其三是色彩。现实世界是一个色彩的世界,对于人类,最普通最经常的莫过于对色彩的感觉,难怪马克思说:"色彩感觉是美感的最普及的形式。"油画正是用这种最普及的形式作为最直接的艺术语言的,对于看画的观众,第一个感觉是对画面色彩的感觉。所以,油画家总是把色彩的运用作为一个中心问题来研究。可是,也正如美国的库克所说:"对于一个画家来说,色彩是他必须要对付的一个最困难的题目,因为没有什么可靠的规则可循。"

这到底是为什么呢?库克又说:"色彩的规律如此难以确立,原因之一就是在单独一种色相中就有非常大的色彩连续。对于一个外行人来说,红色只不过是一个街头停车信号,他只要把车停在那儿就行了。可是,一个艺术家经过训练的眼睛能辨出70种不同调子的红色。在这个上面还要再加上调子从明到暗的变化,这样仅在红色色彩连续之内,也许你就会有700种色彩变化。红色的每一种,再同一种蓝色进行结合(而这种蓝色本身至少也有700种变化),产生出一种独特的各自的和谐来。从18世纪以来,理论家们就将色彩和谐同音乐相比较,但是这种比较的应用,只能是含含糊糊的。如果作曲家被迫用一个带着700个音符的音阶来作曲,那么才会有一些共同的基础。但事实上,却很少有这样的基础。"

700个音符的音阶当然没有,任何比喻都只有局部的近似。但是,色彩的变化即使艺术家和理论家难以抽绎出可信的规律,另一方面却又使艺术家有无边的回旋余地,这恰好又是油画色彩表现力丰富的极大长处,难怪历来的油画家能在色彩的舞台上玩出奇幻多变的魔术。

六、油画表现的丰富性

油画造型特色的基本要素,连同它的工具材料一起,都是伴随着文艺复兴诞生并且确立它们的地位的。英国人迈克尔·列维在

《西方艺术史》中写道："从15世纪早期起，意大利人一直试图实现'艺术与科学'的结合，以产生出一种焕然一新而且更加真实的艺术。"在文艺复兴之前，希腊人懂得透视缩短，知道创造空间深度，却始终不能明白"近大远小"的透视法则。延伸到遥远的地方消失在地平线上的林荫道，没有一个古典画家能知道如何把它画出来。在文艺复兴时代"艺术与科学结合"的大量实验中，画家才慢慢征服了真实。透视学帮助画家准确地画出空间结构的深度，光学指导画家用明暗、色彩的变化画出立体感和空间感，解剖学教导画家正确地把握人体的比例和形体结构的复杂变化。科学用奶汁喂养新生的油画婴儿，这也是它与其他艺术样式明显区别的地方，是它丰富表现力的另一个重要构成因素。诚然，情感和理性常常不能和平共处，艺术的创造可以蔑视科学的法则，但是，有了科学毕竟能更好地进行创造，尽管人们常常忽视这一点。

　　由此，我们再看看油画作品的两种主要创作方式：一是写生类型，有真实客观对象可据；二是虚构类型，靠想象来虚构形象。无论哪一种类型，如果以是否"逼真"来衡量真假，都会遇到很大的麻烦。写生和虚构的作品同样既会"真"也可能"假"。德拉克洛瓦的自由女神是虚构的却"真"得像写生，马蒂斯对着模特儿写生则"假"得像虚构。即使是十分真实的静物画、风景画，也很可能是画家作了很大加工的，可以对同一对象各取所需，也可能把许多对象合而为一。对着同一风景写生的一群画家，画出来的绝不可能一样，因为每个人自有不同的理解和感受。

　　这就是说，油画表现力的丰富性，使画家的表现手法具有很大的丰富性，使画家的表现手法具有很大的自由，是否"逼真"，逼真到何种程度，是画家根据自己的构思需要自由决定的——当然，他只能在自己的能力之内作出这种决定。从欣赏的角度而言，好的油画作品不能缺少的素质只是美的真实，感染力的真实。

　　油画的构图、色彩、用笔、造型特色和美学特征仍然没有离开形式美的规律的范畴。油画的历史发展，油画的各种风格和流派的出现，与每一个时代画家的审美追求和表现方式都直接相关。在油画广阔的天地中，不同的画家侧重某些手法，偏爱某些题材，

从而表达出对美的不同感受和不同理解。要领略油画的美,仍然要靠我们的眼睛和心灵。

第四节 版　　画

一、中国和国外的版画

中国画有情趣盎然的笔墨,油画有丰富细腻的色彩,而版画则有着简洁明朗的特征。版画概括、精练的表现手法,简洁、鲜明的艺术效果,单纯、强烈的造型特色,加上它与印刷复制的天然联系,使它很早就成为一枝独秀的艺术奇葩。

1900年,在甘肃发现了一册印刷的《金刚经》。它的末尾有一行字:"咸通九年(唐,公元868年)四月十五日王介为二亲敬造普施",卷首有一幅描绘释迦牟尼为弟子说法故事画。这张刻印精致的《说法图》,就是现今所见中国最早的版画。

自唐以来,中国的版画有过很繁荣的时期。宋代已有刻印的门神、钟馗图在市井售卖。明朝末年,木刻版画更为兴盛,书籍插图,民间年画都是版画。清朝的书籍印刷业迈入一个超越前代的新阶段,雕版印刷技术也发展到了一个新高度。殿版画、画谱笺谱、小说绣像、木刻年画的成绩都十分可观。工致缜密,精雕细刻成了印刷行业普遍的趋向。明代以来盛行的饾版、拱花技术在清代得以进一步弘扬光大。

随着版画制作技术往前发展,加上书籍插图风气的流行,清代版画制作获得了强劲的发展动力。民间的木版年画,更呈遍地开花之势,制作达到了前所未见的高水平。有分版彩色水印,有印绘结合的单幅、连环、门画、灶画、斗方、横披等众多形式。根据使用不同,又有"屏条"、"窗旁"、"炕围"、"桌围"、"灯画"、"窗花"等更趋细致的品种,所表现的内容包罗万象,地方特色也更加突出。天津杨柳青年画的题材多样,色彩艳丽,明中叶以来就是北方木版年画的主产地。山东潍坊木版年画以彩色套印为主,构图饱满而富于装饰性。苏州桃花坞木版年画也进入鼎盛期,作品题材多样,

富丽堂皇,成为南方年画的主要生产地。四川绵竹年画、广东佛山年画、台湾木版年画也各有特色。其他地区有山西临汾、河南开封、陕西凤翔、福建泉州、河北武强等等,也为著名的年画产地。这种遍地开花的兴盛之势,直到清末的石印术兴起之后才渐告衰落。

中国版画史灿烂的成就足以使人自豪。但是,这段历史又如鲁迅所说,与现代的版画"不相干"。因为版画作为一个独立艺术品种,却是从外国引进的。原来,古时的版画,画、刻、印是分开的,主要是作为复制绘画的手段而使用。中国人的创造虽然与独立的版画艺术仅隔一步之遥,毕竟没有跨过去。

倒是外国人的慧眼发现了它的价值。14世纪的时候,印有粗糙木刻图画的纸牌传到了西欧,他们不仅立刻采取这样的方法刻印宗教画,而且把它改进得更为精细繁密。当过金银工艺匠和印刷工人的德国大画家丢勒,不仅在油画、雕刻、建筑上有突出成就,还别出心裁地把明暗表现方法引入木刻版画和铜版画当中,大大丰富了版画的表现力。丢勒虽然是文艺复兴时期的人,但我们看到他的《忧郁》这幅版画,在技法上已经达到精细和丰富。《忧郁》是标志丢勒版画成就的三幅铜版画之一。据说,中世纪的人认为"忧郁"是天才人物特有的属性,忧郁的第一阶段属于艺术家,第二阶段属于学者,第三阶段属于至高无上的神。丢勒把"忧郁之一"刻在蝙蝠的翅膀上,象征着画中妇女的思绪,歌颂以科学研究为基础的艺术探索。

1771年,英国画家毕维克不耐烦老是摩擦线描画稿、找人刻印的惯用办法,他自己画稿,自己刻制,并且用阴刻代替阳刻,在木板上奏刀自由发挥。他独出机杼的办法,竟成了版画史上的一次革命,从此,木刻版画艺术与复制画稿的时代握手道别,走上了独立发展的艺术之路,古老的木刻版画摇身一变成了一个新兴的艺术品种。

据说,18世纪德国有个洗衣妇的儿子叫施纳维尔特,他随手用蜡质的笔把母亲的洗衣账目记到一块石板上,第二天却发现怎样也擦不掉了,原来蜡油已经渗入石灰质的石板中。他受到启发,便用石板印曲谱,这便是石印术的起源。后来,这个方法传到了画

家那里,便产生出一个新的品种——石版画。由于它制作方便,绘画性强,1830年左右它便作为一门独立的艺术品种在欧洲兴起。

无独有偶,传说铜版画的出现也是从一件无意的小事开始的。14世纪时,欧洲有个工艺匠无意中打翻了酸醋,第二天惊喜地发现,沾上酸醋的铜器竟被腐蚀出意想不到的花纹。他灵机一动,以后便把金属器皿涂上蜡,再用刀刮出花纹,然后放进酸醋中浸蚀,这样制作便得到旧方法制作不了的精妙花纹,铜版画的雏形出现了。除了前面讲到的丢勒,17世纪的著名画家伦勃朗,18世纪西班牙的大画家戈雅,都是兼擅铜版画的好手。他们所制作的大量精美的铜版画,现在都成了艺术博物所喜欢收藏的珍物。

至于丝网版画,则是版画家族中一个很年轻的品种。它是20世纪30年代左右才出现的,但发展却很快,美国在1940年便成立了丝网版画家协会。17、18世纪时,英国人曾用马尾绷于框格上,贴上镂空图纹或文字的漆纸进行印刷。后来,马尾网被丝绢网代替了,这便发展成为现代的丝网印刷工艺。美国的安东·尼·维洛尼斯等艺术家,则从印染技术中得到启发,尝试以此法制作版画,丝网版画这一品种便这样诞生了。

木刻水印工艺在中国有着久远的传统,不说书籍印刷的历史,中国的木刻版画就一直是用水墨印制的。辽代留传下来的彩色《南无释迦牟尼佛像》,使用了红、黄、蓝三色印在绢底上,可说是现存最早的水印套色版画实物。到了明朝,胡正言的"十竹斋"还使用了"饾版"、"拱花"新技术,不仅色彩版数增加,而且颜色、墨色有深浅变化,大大增强了艺术表现力。可见,水印木刻技术在明代已相当完善。日本"浮世绘"的制作方法,也受到中国的很大影响。但那时的木刻,包括水印木刻仍然只是"依样画葫芦",只是一种复制版画。也就是说,是印刷术的一种。

水印木刻后来成了一种独立的艺术品种,它是在传统水印技术的启发下发展而形成的。它在我国还只有数十年的历史。目前,水印木刻的产地主要在中国和日本,这是兼水墨画和版画二者之长于一身的,具有浓厚东方特色的艺术品种。

二、版画的家族

顾名思义,版画是通过底版印制出来的,它的艺术特色因此也与"版"大有关系。版的品种甚多,工艺处理方式也有很大差别,由此形成了不同的艺术特性。版画家族一般能区分出以下几大类。

一是凸版类。使用木版、石版、砖版、塑料版、麻胶版、厚纸版、石膏版等适宜刻制的平面材料,按照预先设计的稿样,用刻刀在版上镌刻,去掉空白之处,保留画稿所需的地方。这样,完成之后的画面就是版上凸起的部分。然后,刷涂墨色用纸拓印,得到的画面是反面的图像,其原理与盖印章是一样的。这一类,主要是黑白版画。至于套色版画、水印版画,是分多个色版多次套印合成一件作品的,刻印技术相对复杂。由于使用的版材不同,由此又产生了麻胶版画、石膏版画、纸版画等名称。

二是凹版类。这一类版画大都使用金属材料底版,以酸性液体腐蚀掉有画的部位,由此得到的画面图像是凹入的,与凸版类版画恰好相反。印刷时,先整版涂满油墨,然后把平面上的油墨擦净。版子通过压力机,填在凹入线沟内的油墨便印在纸上,得到的画面图像也相反的。凹版类的版画以铜版画、锌版画居多,也有钢版、铁版。有人又用塑料版制作这一类版画,但不太多见。近年,有使用铜版与摄影技术结合制作版画的,变化更多,效果也别具一格。

三是平版类。这一类主要是石版画。清朝光绪年间,上海"点石斋"印刷所曾专门用石版方法印制图画,这在当时是很具吸引力的新技术。石版画利用了石灰质石版的渗油特质,先用油脂笔在石版上绘图,然后在上面抹水。由于油与水相拒斥,油墨压滚下去只能沾附于有画的部位,这样印出来的图像是反附于纸上的。这种版画较能接近素描绘画的效果,版面是没有凹凸的,还能印制彩色。但是,这一类版画与凹版类版画的制作都需专门的印刷机器,不易普及。

四是孔版类。它的原理与誊写蜡纸油印一样,颜料透过版孔

漏印下去，图像不反。这一类版画主要有丝网版画，有人又称丝漏版画。近年来很多制作者以尼龙纱网取代丝绢，更为耐用。孔版类版画的制版法分刻版法、感光法二种。刻版法又称切割法，以药膜为底子，刻掉有图像的部位，再粘贴于纱网上。感光法是用感光化学液体涂于纱网上，让画好的画稿通过感光影印下来，经定影冲洗，有图像之处便成透空形态。还有一种办法是用清漆直接在丝网上填涂掉不需印出的地方，有画之处仍是透空的，也可印出所需图像。以上三种方式都是想法让油墨从透空部位漏下而印出图像，与印染工业的印花工艺相类似。

随着新技术新材料的出现，还会有更多的技艺进入艺术品的制作环节中。目前，一个引人注目的倾向是版画复数性、批量化的功能已被现代印刷技术所取代，电脑设计、制作、打印和喷绘的强大功用更使以往的种种技术手段相形见绌。这样，"独幅版画"的概念便应运而生。这一类"版画"往往运用多种表现语言，使用综合材料，突出手工制作的特性，因而具有更为宽广的艺术空间，能体现出更为鲜明的个性特色。

三、版画的艺术和审美特质

从上面的简略介绍中，不难看出版画各个品种的出现和发展，与制作方式、技术改进和材料变化是有密切关系的。版画的历史发展并未出现系统、连贯和自给自足的形态，它与各历史时段的文化、科技或功能要素糅合为一体，经常与其他画种交叉重叠，创作者也较少专门以此为业。这样，考察版画的特性和历史走向便需进入更为宽广的视野。

与别的画种不同，版画不是使用笔墨颜料直接绘制于纸上的，因此一般难以保留笔法笔触的手工韵味。由于手工绘制出来的画稿必须经过刻与拓印的环节，经过"版"的中介方可显现出来，这就使它不得不认可这样的局限：墨色从版上转印到纸面，多是均匀的一层，非黑即白，没有太多深浅浓淡变化（石版画和水印木刻另当别论）。版面是刀刻出来的，没有一般绘画能以笔法的运用作为表现元素。由于技术和工艺的局限，一件作品刻制的分版数目

不能太多,不能指望通过无限的套印去达到丰富层次。手工操刀刻版,太大会得不偿失,大小也难以回旋,因而画幅既无法太大也不能过小。这真可说是四面局促,动辄得咎,版画家施展拳脚的空间实在有限。

(现代)吴凡:《蒲公英》

但是正像福祸相依的规律一样,缺陷和优点也大都是孪生兄弟。版画的局限其实也正是它的特殊之处,艺术家把它的特殊用好,短处也就转化为所长。既然工具材料特殊,不可能像直接用笔在纸上那样进行细致刻画和细腻逼真地表现物象,没有繁多的笔触和复杂的色彩变化,版画只好另辟蹊径,删繁就简,去掉细微的枝节,以概括提炼的方式突出强烈、鲜明、单纯、明确的独特效果。何况,以少胜多本来就是艺术表现的重要手法之一。中外版画艺术家们于是在诸多局限中各施其法,大展身手,创造出独具创意、面貌多姿多彩的版画艺术来。

我们不妨以水印版画为例再作说明。它在画面上的黑白是"刀削斧凿"再经拓印而获得的结果，完全没有笔的直接作用。没有笔法，却可以出现"刀味"。各种刀口形状和型号不同的专用刻刀在木板上雕切割划，由于方向、力度、深浅、正侧、快慢等关系，木板上便留下种种引发出观者不同感受的刀触痕迹，是为"刀味"之谓。而木板本身的材质、纹理、吸水性能、雕刻时留下的杂拉斑驳或平滑毛糙的效果，也会在拓印中产生独特的韵味，这便是"木味"。这些因素都会被版画家巧妙利用，使之成为特有的艺术语汇。还有，无论水质或油质的颜料，由于稀稠粗细及饱和度的不同，加上纸张的软硬糙滑的特性，印拓中力度轻重区别，也会在拓印后出现不同的效果，这便是"印味"。基于木刻材质、工艺、手法而形成的各种不同意趣，是别的画种所没有的，有如奏刀刻石所产生的"金石味"，唯独存在于篆刻艺术一样。

四、黑白版画最具代表性

自然界的一切可视形象，都会出现明暗、远近、虚实、色彩等各种元素的微妙细致的变化。而在单色木刻里，只靠一块版面拓印为一个画面，它无法依赖更多的色彩去增强画面效果，留给它的只有两个极端——黑与白。非此即彼，别无选择。这样的创作看似简单，实则更为困难。作者的艺术技巧怎样，功力如何，也会像他的画面那样"黑白分明"，一望而知。其实，艺术中的许多门类，表现手段愈简单，技巧难度则愈大，艺术水平便需更高。这就如同舞台上的独舞，器乐中的独奏，戏曲中的清唱以及中国的书法。所以，简单的木刻，却是测试艺术水平和刻作技巧的高难度试卷。中国现代版画的奠基人鲁迅先生曾说版画"以黑白为正宗"，而所有版画家也无不同样重视单色版画的创作，其原因正在这里。

当然，内行人会说，黑白也是极有表现力的。黑白电影、黑白照片不是可以随心所欲地反映出除了色彩之外的一切东西吗？它的魅力是色彩所不可替代的。即使在绘画中，精细的线描不是也可以逼真细腻地表出对象的立体形象吗？为什么黑白在木刻中便如此降低了表现力，成了艺术家需要突破的局限呢？这里，我们应

（现代）黄永玉：《阿诗玛》

当特别说明,在电影、照片、素描的黑白当中,有着大量的,层次极多的灰色调子在其中起着重要的作用。在黑与白的对立两极,存在着一连串的灰色调层次,它们衔接贯连,这便是黑白艺术表现力丰富的奥秘。但在木刻当中,灰色层次是完全不存在的,它只有黑与白这两个极端。木刻艺术当中也经常使用"灰色调"一词,实际上所谓"灰色调"不过是黑与白相间并列的"线丛"或"点丛",它们的构成元素仍然是极端的黑与白,并非电影、照片、素描当中使用的真正的灰色调。而且,木刻版画用点、线构成的灰色调变化不能太多,应注重与画面形象的质感、空间结构有合理的逻辑联系,它的运用也不是随意的。由此说来,单色木刻确实是纯粹的黑白艺术,它由此而形成的特点,便使人们可以从以下几方面去考察作品所体现出来的技巧水平。

1. 看提炼概括形象特质及把握空间形态的能力

工具、材料的局限,舍弃了"灰色调"的特性会促使木刻以极概括简练的黑与白去构建强烈鲜明的空间图像。它只能以简胜繁,以少胜多,"以一当十"。作者着意刻画使之突出的部位当是极重要的地方,其他部分的处理理应主次分明,头绪清楚。这样,对象的复杂形态、微妙的变化及生动的精神气韵是否被高度概括和集中表现出来,便成了作品高下的第一块试金石。高明的艺术家,会删削那些可有可无的,保留最具特征的,而且还会着意加强对象的关键之处,以达到形、神、质的充分展示。

2. 看黑白语言的应用技巧和其他形式处理手法

正因为木刻非黑即白,"语言"不多,于是精炼之"字",简括之"句"都需恰当巧妙处理,就像精妙的诗句一样,必须反复"推敲"方可恰到好处。所以,木刻特别讲究黑白布局。黑、白、灰的线和面的形状、曲直、高低、长短、大小,都要在对比而均衡、变化且统一的创造性运用中,达到简练而丰富的效果。色块和线条的琐碎繁杂,不一定是深入和丰富,还很可能会削弱单纯明了的画面效果,有损木刻鲜明、强烈、粗犷的艺术本性。而在立意、题材、构图、黑白、刀法的多个方面,都可以体现出作者的创造力,高明的艺术家则会适时地利用这些途径去凸显自己的个性气质。

3. 看画面的图像特征和视觉效应

空间结构和视觉形象所应具备的素描层次、远近虚实、浓淡冷暖、质感量感通过单一的黑白色块来体现,这便需要高度的集中概括和强化。我们反复说到精练的艺术语言,说到刀味、木味、印味的利用,无一不是为了以强烈明确的视觉效果去打动观众。单纯而强烈、和谐而鲜明、变化而统一的图像布局,各种形式手法的应用,都只是传达作者审美感受的艺术手段。它们在画面上应形成一种主从得当、相互呼应的有机关联,最终目的只是传达作品的情感内涵和审美意趣。因此,作品综合的图像特征和审美效能,是作品最后的、也是最重要的检验项目。它的艺术价值,技巧水平,风格特色,是在综合的视觉效果中才得以全面和深入地体现出来的。

对于套色木刻,除了上面谈到的几个要点之外,还应该加上一

个项目,这就是看它是否能应用色彩的手段增进作品的表现力,强化整体的审美效果。套色木刻还可分为两类:一是有骨套色,即以主版为核心,其他色版为辅助;二是没骨套色,即以几个色版套印合成为一个画面,重点可放在任何一个色版中。套色木刻虽说有色彩,但与其他画种相比仍有很大区别。由于分版数目制约,它使用的只是几种简明的色彩,这是按画面需要而选择出来的。版画的色彩既要简括鲜明,又要在总体结构中形成某种带有倾向性的调子,这样才能体现套色木刻的艺术特征。色彩的分布常常需慎重处理,轻重对比的组织合乎形式规律,便有可能在统一的调子中产生活泼跳跃的动人效果。否则,由于套色木刻的色块一般面积较大,很容易产生单调、沉闷的毛病。

　　介乎水墨画和版画之间的水印木刻,由于水分与色彩的掺和产生了浓淡变化,墨渗色晕,交叉重叠,层次丰富,增加了许多意外之趣,淋漓空濛的韵味增添了另一种美感。这样引人的特性,又反过来促使艺术家选择更能发挥水墨晕渗效果的创作题材。所以,清新、空灵、抒情、浑濛的意趣常成为水印木刻着意追逐的目标。套色木刻的色版一般采用油剂彩色颜料,水印木刻多采用中国画、水彩画的水剂颜料,借助水分在生宣纸上自然渗化的特性,可产生类似水墨画的浓淡变化效果。另一个不同之处,是水印木刻的一个版有时可用以拓印多种色彩,不一定像油彩套色版那样一版一色。还有,水印木刻的刻版有些地方是明确清晰的,刻痕爽快明确,痕迹较深,刀触肯定。而另一些部位却可能边线模糊,甚至以砂纸打磨以使转折更顺畅。某些位置径直保留平版,让上色处留空,拓印时注意色墨浓淡变化即可。材质肌理也可能成为版画家利用的手法,例如三合板的木材纹理,麻布、纸筋的物理特性,都可能让画家利用以形成某种特殊效果。水印木刻的特色有赖于"水"的发挥。特别讲究水分的控制。拓印前的纸常需喷湿,印制时利用水分的多寡,不同颜色的渗化特性,分多次套印、叠印出有形有渗,有浓有淡,有干有湿的色墨渗化效果,形成比油印套色木刻更富于变化的特色。当然,油墨印制的套色版画也可以在部分色块的印制中调油稀释,利用其半透明的特性叠套于原有的色块

上,使之重合而变为第三种色。这种手法能增加色彩层次和色块的厚重感,但一般不占太大面积。

水印木刻多了水墨色彩淋漓渗化的意趣,多了朦胧的变化。它的丰富、融浑、润泽、清新,显示出不同于别的版画的特色,这是不是便与上述版画明确单纯的艺术特征相矛盾呢?当然不是的。它依然只能在"版"上作文章,仍需极为简括精练,它刻制的版数也是有限的,用色用墨仍然不能随意增加层次。也就是说,它处理形象的手法实质上与单色木刻、套色版画仍然是一致的。至于石版画、丝网版画、铜版画等品种,大体也是根据材料工艺制作的特点而凸显自身特性的。石版画可以保留素描的大部分灰色层次,铜版画的"线丛"更多,丝网版画更突出色块的作用,纸版画则常常产生类似砖石拓片的效果。它们都是发展或发挥了以木刻单色版画为代表的版画艺术的某些基本特色。版画艺术中的分支品种虽多,其基本审美特征仍然可说是一致的。

回顾起来,版画艺术的历史发展,版画的多种艺术表现方法,是与印刷工艺技术的发展形影伴随,相辅而行,交织着前进的。科学技术的发展进步,必然还会提供版画艺术新的表现方法和新的制作手段,从而进一步丰富版画艺术的语言,让它更能满足人类社会不断变化的审美需要。

第三章
音乐鉴赏

音乐是通过有组织的音响塑造艺术形象,表达人们思想感情,反映社会现实生活的艺术。以流动的音响为物质媒介进行艺术创造,是音乐与其他艺术表现方式的根本区别,同时决定着音乐艺术的听觉性、时间性与非语义性特征。音乐与存在于静态空间的视觉艺术(如绘画、雕塑等)不同,音响的流动性,决定它必须诉诸于人的听觉,并在一定的时间中得以展现。这一方面使音乐形象转瞬即逝、难以捉摸,同时又使音乐作品具有常演常新的永恒魅力。音乐的音响性,也决定着自身表现的非写实性特征。音乐几乎不可能直接用音响再现生活,也不能像文学作品那样,以语言为中介表现事物细节、描绘具体情景。它通常只对事物的情感意境进行描画,以复杂多变的音响诉诸听觉,使人们从音流的高低、强弱、快慢等音响氛围中,感受作品传达的特定感情。音乐可说是摆脱各种具象形态,直接作用于人类情感的艺术形式。

一般说来,创作、演奏(唱)、欣赏,是构成音乐艺术实践的三个方面。音乐欣赏属艺术审美活动。在这一活动中,应同时兼顾音乐的"形式美"与"内容美"两个方面。所谓形式美,就是音乐作品中音响组合的逻辑规律。这些内在规律,集中体现于音乐艺术的"十大表现要素"之中,即旋律线、调式(调性、和声)、节奏、节拍、速度、音区、音强、音色、唱(奏)法、织体。每种要素所传达的

音响组合规律,可简要总结如下:旋律线——声音运动中,乐音[①]间的相对空间位置关系;调式(调性、和声)——声音运动中,乐音间相对空间位置关系的组织形式;节奏——声音运动中,音与音之间的相对空间位置关系;节拍——声音运动中,音与音之间相对空间位置关系的组织形式;速度——声音运动中,整体或局部间的时间位置关系;音区——声音运动中,整体或局部间的空间位置关系;音强——声音运动中,整体或局部间的能量对比关系;音色——声音运动的物质载体;唱(奏)法——声音运动对其物质载体的运用方式;织体——声音运动对诸旋律线的组织形式。上述音乐语言各要素相互配合,具有千变万化的表现力,人类内心丰富的情感世界,借此得以表达。

音乐的内容美,就是作品中蕴藏的人文内涵,包括作者与作品的时代背景,该作品在音乐形态历史流变中的地位,以及在人类文明长河中所拥有的普世价值等。了解音乐艺术的发展历程,从历史角度认识音乐作品的意义与价值,可使我们在欣赏音乐时,获得一种多层面的历史厚重感,从而加深对音乐艺术的理解,使我们的欣赏,能够从音响感官的层面,逐步达到情感欣赏、理智欣赏的高度。

第一节 中国音乐

一、原始乐舞与金石之乐时代

中国是"四大文明古国"之一,也是世界上音乐文化发达最早的国家之一。"歌、舞、乐"三位一体的"原始乐舞",是远古音乐的主要表现形式。虽然低下的社会生产力,使当时的音乐与"歌"、"舞"之间,存在着相当程度的依赖关系,但众多的上古出土乐器,却向我们展现出中国史前绚烂的音乐文明。

[①] 音乐中使用的音,一般分为"乐音"与"噪音"两大类。所谓乐音,是指物体规则振动产生的,具有明确高度的声音;噪音与乐音相对,指物体不规则振动产生的,没有确定高度的音。二者都是构成音乐的基本素材。

河南舞阳贾湖出土的骨笛
——中国音乐八千年文明史的例证
（旁边为随葬龟甲和嘉湖古稻）

早期文献及音乐考古使我们认识到，中国音乐至迟自商代开始，已逐渐步入以青铜、石制乐器为代表的"金石之乐"时代。周代礼乐制度的建立，使这种音乐以"雅乐"①的身份，得到统治者从国家政治高度的突出强调。祭祀天地的《云门》、《大咸》，祭祀四望的《九韶》、《大夏》，祭祀祖先的《大濩》、《大武》等乐舞，已成为商周社会举足轻重的音乐作品。

春秋战国时代，"金石之乐"传统达到辉煌的顶峰。湖北随县曾侯乙墓出土的古乐器，成为这一乐风的形象说明。虽然先秦音乐，已随时间的流逝不可复闻，但今人据曾侯乙编钟的仿古创作，如1983年湖北歌舞团的《编钟乐舞》，也能使我们感受到先秦音乐"金声玉振"那跨越时空的永恒魅力。

随着周王室的衰微与政权下移，王室百官（包括乐官）逐渐流散到各诸侯国，各地音乐文化空前发展。时至战国，民间音乐文化更为繁荣，出现一大批有名有姓、拥有较多人身自由的音乐家，如善歌的秦青、韩娥，善击筑的高渐离，善鼓琴的雍门周、俞伯牙等。在他们手里，音乐不再是礼的附庸和巫术祭祀的工具，真正成为表现个人情感的重要艺术形式。出现于这一时期的琴曲《高山流水》，讲述了伯牙与子期"高山流水觅知音"的故事，可谓中国音乐

① 简单地讲，所谓"雅乐"，就是与王权政治密切结合的音乐，一般用于宗教、政治、礼仪等国家仪式活动之中。

曾侯乙墓出土的编钟
——先秦"金石之乐"的辉煌代表

史上的千古绝唱。据明代朱权《神奇秘谱》记载,此曲至唐代分为《高山》与《流水》两曲。流传至今的众多《流水》版本中,以清代唐彝铭《天闻阁琴谱》所收川派琴家张孔山的改编最为著名。该曲由静而动,由缓而急,由点滴到浩荡,由婉转到起伏,中国音乐所蕴含的天人合一之境,在气象万千、惊心动魄的乐声中得到了完满的体现。

二、歌舞伎乐时代

随着春秋、战国以来礼乐制度的瓦解,作为社会主流的"金石之乐"逐渐退出历史舞台,为诸侯、贵族喜闻乐见的民间音乐开始兴起。从秦始皇对六国音乐的整合,到汉统治者对"楚声"的嗜好,直至隋唐宫廷乐舞对雅、胡、俗诸乐的融合,音乐的发展体现出鲜明的世俗化特征。中国音乐从上古"金石之乐"时代,逐渐步入以"歌舞伎乐"为代表的新时期。

"乐府"是汉代著名的音乐机构,其主要职能是广泛收集各地民歌与北狄、西域等边远地区的音乐,对其加工改编、创作、填词,供宫廷祭祀、宴乐之用。汉武帝时期的乐府,拥有司马相如、李延年等一大批优秀艺术家。他们的不懈努力,使汉代宫廷音乐达到

新的水平,对后世音乐文化有着深远影响。

汉乐府最著名的歌曲形式是"相和歌"。魏晋时期,相和歌更为成熟,并与南方民间音乐融合,发展出一种被称为"清商乐"的新型歌曲形式。明代魏皓编《魏氏乐谱》保存的古曲《白头吟》,据音乐史家考证,很可能是魏晋甚至魏晋之前的歌曲。该曲相传是汉代才女卓文君,在规劝其夫司马相如莫有二心时所唱,音乐质朴无华,古韵十足。

文人音乐在魏晋时期得到很大发展。政治黑暗、社会动荡的特殊环境,造就了一批仕宦失意的文人音乐家。在他们看来,音乐不再是礼制的工具和纵情声色的玩物,而是寄情托志、寻求归宿的精神殿堂。特殊的社会境遇,使他们赋予音乐以更加深沉的灵魂,把音乐的发展推向更高的层次。这些文人中,许多是著名的琴家。他们不仅提高了琴乐演奏水平,同时也创作、改编出一批著名琴曲,如《广陵散》、《酒狂》、《碣石调·幽兰》等,为中国古代音乐注入了新的活力。

琴曲《广陵散》又名《广陵止息》,最初是东汉末年产生于广陵地方(今江苏徐州一带)的一首琴曲。该曲内容,多认为与蔡邕《琴操》所载《聂政刺韩王》一曲有关,描写战国时期铸剑工匠之子聂政为报杀父之仇,刺死韩王而后自杀的悲壮故事。嵇康因反对司马氏专权而遭杀害,临刑前曾从容弹奏此曲以为寄托。《酒狂》相传为"竹林七贤"之一的阮籍所作。阮籍生活在司马氏集团的高压统治之下,为逃避险恶、黑暗的政治斗争,常常寄情于酒和音乐。《酒狂》描绘的醉酒者迷离恍惚、步履蹒跚的神态,既显示了作者洒脱放荡的性格,也表现出他虽不甘随波逐流,却又不得不醉酒佯狂的复杂心态。琴曲《碣石调·幽兰》传自南朝梁代的丘明,其谱为现存最早的琴曲曲谱。乐曲借生于空谷的兰花,抒发了一种生不逢时、怀才不遇的幽愤心情。经现代琴家整理、打谱,这些其妙绝伦的古代遗响,又创造性地回到人间。

中古时期中国音乐发展的重要现象之一,就是中原与边疆各族间频繁的音乐交流。始自西汉并延续到隋唐的"丝绸之路",魏晋南北朝佛教的东渐与盛行,以及南北地域间长期的政权分立与

南京西善桥南朝大墓"竹林七贤与荣启期"砖刻画

民族迁徙,使中国音乐在形态、风格、乐器、乐律等方面全面开放。至隋唐时代,中国音乐在继承前代传统与融会外来音乐的基础上,达到了秦汉以来音乐发展的最高峰。

隋唐音乐文化成就,以宫廷燕乐为最高代表。当时的宫廷音乐,除典礼、祭祀所用的雅乐之外,又有用于宴享活动的音乐,称为"燕(宴)乐"或"俗乐"。成曲于唐天宝年间的《霓裳羽衣曲》,是集唐代歌舞音乐之大成的乐舞精品,诗人白居易对此曲有详细的描写。

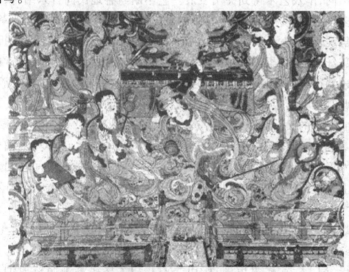
敦煌莫高窟唐代乐舞壁画

《霓裳羽衣曲》的曲调片段,在宋代《白石道人歌曲》中有所存录。经音乐史家译解,不难感觉到其"闲雅音节"描绘出的仙乐飘飘、舞姿婆娑的美妙幻境。此外,敦煌藏经洞及日本奈良正仓院,还保存着一些古老的唐代乐谱。从今人学者对它的译解、演奏中,

我们或许可领略到大唐盛音的流风余韵。

三、戏曲音乐时代

盛唐宫廷燕乐，集中代表着当时音乐的最高成就；中唐以后，宫廷乐舞逐渐衰退，民间音乐——尤其是伴随城市经济发展起来的、为市民阶层所喜爱的市井音乐，逐渐成为音乐文化的主要形态。戏曲音乐在本时期异军突起，成为各类音乐的突出代表。中国音乐由"歌舞伎乐"时代，跨入以"戏曲音乐"为代表的新时期。

杂剧与南戏，是中国最早的两大戏曲剧种。杂剧兴起于北方，北宋时期已广为流行。由于特殊的政治、经济、文化环境，元代成为杂剧艺术发展的鼎盛时期。南戏产生于浙江永嘉（今温州）一带，宋室南迁后得到迅速发展。元代末年，与北杂剧渐趋衰落的情形不同，南戏艺术得到突出发展。它不断与各地民间音乐结合，形成多种声腔并存的局面。其中的昆山腔，经明代魏良辅等人改革，以舒缓优美、发音讲究赢得人们的喜爱。《牡丹亭·游园》一折，文辞纤巧、细腻柔美，很好地体现了昆曲"清柔婉转、圆润流畅"的音乐特征。明末以来，昆曲逐渐让位于新兴的梆子腔与皮黄腔。在此基础上形成的京剧，成为影响遍及全国的新剧种，代表着古代戏曲艺术的又一高峰。

五代至北宋，由于城市的繁荣与市民音乐的兴起，承隋唐曲子辞发展的遗绪，民间曲子获得飞速发展。这是一种在民间歌曲基础上发展起来的艺术歌曲，其音乐部分称为"曲子"，歌词部分称为"曲子词"，简称"词"。和唐诗相同，宋代的词也是用以入乐的"歌辞"。早期的词，乐调即词题，如《女冠子》咏的就是女道士，《虞美人》唱的就是虞姬，也就是词调为原声、歌词为初创。宋代以后，词人往往借声填词，所用曲调及相关格律渐渐脱离原词内容，形成一个个固定的词牌。据统计，仅宋人所用词牌就有870多个，若连变体在内，则可达1700个之多。丰富的词牌，直接造就了中国音乐"曲牌体"思维模式的形成，对中国音乐发展有着重要而深远的影响。

宋人作词配曲的方式主要有两种。一是"依乐填词"，就是根

据某首旧有词牌的音调配写新词;二为"自度曲",就是先写好歌词,然后再为之谱写新曲。宋代柳永、苏轼、周邦彦、姜夔、张炎等人,对词乐发展颇有贡献。其中既能"填词"又能"度曲"的人物并不鲜见,姜夔就是一位蜚声南宋词坛、乐坛的词人音乐家。姜夔,字尧章,号白石道人,世称姜白石。他不但工于诗词,善于吹箫、弹琴、作曲,在音乐理论上也有很深的造诣。所作《白石道人歌曲》,收有他的 14 首"自度曲",如《扬州慢》、《鬲溪梅令》、《杏花天影》、《凄凉犯》等,旁边注有宋代俗字谱。这是流传至今的最早一部宋词歌谱,是中国古代音乐史的珍贵遗产。由于作者漂泊游历、寄人篱下的生活境遇,以及南宋山河破碎、战乱频仍的社会现实,使他的作品多为纪游、咏物之作,在慨叹身世飘零的同时,往往流露出几丝淡淡的爱国愁思。①

继承宋代曲子的传统,金、元时期又兴起一种新的歌曲形式——散曲。元代的散曲与杂剧的音乐,在所用曲牌及联套方法上并无本质差异,今人主要根据表现方式的不同,将两者视为不同的文学题材。在音调上,元散曲又有南、北曲之分:南曲多用五声音阶,字少声多,曲调委婉;北曲多用七声,字多声少,曲调简朴、高亢。元散曲的流行,对明、清小曲的盛行有着重要的影响。此外,宫廷艺术歌曲也有部分遗存。明末魏之琰为避战乱,移居日本时带去 200 余首家传歌曲,后人将其中 50 首编印成《魏氏乐谱》存留至今。这些歌曲用带格子的工尺谱记写,反映了明代部分宫廷歌曲的风貌。

宋代以来,器乐艺术日益丰富多彩。各种独奏及合奏形式,在民间和宫廷宴乐中普遍运用。器乐独奏艺术以古琴和琵琶为代表。宋元时期琴乐发展较大,琴家师承清楚、琴派明确。如宋代就已出现汴梁、两浙、江西等风格不同的琴派,其中以南宋琴家郭沔创立的浙派最为著名。郭沔,号楚望,浙江永嘉人,所作《潇湘水云》一曲影响颇大。该曲结构严整、音调流畅、跌宕起伏、情景交融,通过对水云掩映、烟波浩渺意境的描画,表达了作者对元兵南

① 参见杨荫浏、阴法鲁:《白石道人歌曲研究》,音乐出版社 1957 年版。

侵、民族危亡的忧思之情,具有很强的艺术感染力。明清以来,琴派异彩纷呈,如以严澂为代表的"虞山派"、以徐常遇为代表的"广陵派"、以张孔山为代表的"川派"等,在当时都有较大影响。

隋唐时期,琵琶已成为重要的独奏乐器。至宋元之时,琵琶上又出现很多"品",从而拓展了琵琶的音域,增强了乐器表现力。元代流行的《海青拿天鹅》,是目前能确定创作时代的最古老的一首琵琶曲,具有重要的艺术与考古价值。乐曲运用琵琶弹奏的多种技巧,生动地描写了海青(古代北方人民用于打猎的一种猛禽)捕捉天鹅时激烈搏斗的情景,具有强烈的艺术效果。

明清以来,琵琶逐渐发展为重要的独奏乐器,出现了一大批琵琶名家。据清王猷定《汤琵琶传》载,明代汤应曾别号"汤琵琶",最善弹《楚汉》一曲,在表现刘邦、项羽垓下之战时,能使人感到其中的金戈铁马之声、悲怨四起的楚歌声、霸王别姬之曲、项王自刎之声,使闻者曲终涕下、为之动容。一般认为,这首乐曲就是今日琵琶曲《十面埋伏》的前身。《十面埋伏》为琵琶大套武曲的代表性作品,其音乐壮丽雄伟、气势恢弘,充分发掘了琵琶的各种演奏技巧,是琵琶艺术的奇葩。

除各种器乐独奏外,宋代以来器乐合奏也得到较大发展。各种流传至今的民间器乐合奏,如"十番锣鼓"、"十番鼓"、"潮州音乐"、"福建南音"、"西安鼓乐"等逐渐形成。不仅如此,许多古老的器乐合奏曲,还通过专业音乐家的整理,以乐谱形式保存下来。迄今所见最早的器乐合奏谱,是清代蒙族文人容斋于嘉庆十九年抄编的《弦索备考》。这是一部以弦乐器为主的合奏曲选集,共收乐曲13部,故又称《弦索十三套》。① 该曲谱包括按不同乐器分行抄录的乐队总谱,和供各乐器(琵琶、三弦、筝、胡琴)演奏的分谱两个部分。从谱中我们可以明显地看到当时民间器乐合奏中,各乐器在演奏同一主旋律时,根据自身特性、演奏技法的不同,在旋律、节奏、用音等方面所作的各种减字、加花处理。以其中的《十六板》为例,该曲共六行分谱,包含两个独立的基本曲调:一是主

① "弦索",是对各种弦乐器的合称。

旋律《十六板》，它在全曲中共有16次自由变奏；另一个是对位旋律《八板》，它在主旋律演奏时一直保持不变，依原样重复16次。由于《弦索备考》收录的大都是明清以来的流行乐曲，所以这种独特的旋律处理手法，便反映出明清以来民间器乐演奏中所具有的复调性因素，这是古代音乐家在长期演奏实践中做出的重大发明。

四、中西合璧时代

西方音乐传入中国的历史虽然久远，但其传播却长期囿于宫廷皇室的狭小范围。清代以来，西乐的影响逐渐从宫廷扩展到社会，为中国音乐的发展注入新的因素。鸦片战争后，在西方坚船利炮的威胁下，中国人开始了逐渐认识与选择西方音乐文化的历程。

20世纪初，在资产阶级改良派倡导与努力下兴起的，反映知识分子学习西方科学文明、实现富国强兵、抵御外侮等民主爱国思想的"学堂乐歌"①，在中国音乐发展史上具有重要的意义。它的出现，造就了一批传播西洋近现代音乐，创建、发展学校音乐教育的音乐家，是中国近现代音乐史上专业创作的发端。当时的乐歌，主要用欧、日歌曲旋律或民间曲调填词而成，如李叔同的《送别》（曲调来自美国作曲家约翰·奥德维《梦见家和母亲》）、《祖国歌》（曲调来自中国民间乐曲《老六板》）等。此外，也有音乐家自己作曲的作品，如李叔同的《春游》、沈心工的《黄河》等。这些都是学堂乐歌的经典之作，至今传唱不衰。

西方音乐传入中国的最大影响，就是专业音乐教育的出现。从师范院校音乐系科的设置，到专门音乐学院——上海"国立音乐院"的建立，反映出中国音乐已进入有目的地培养音乐师资与专业音乐人才的阶段。在这一背景下，当时的中国乐坛，涌现出许多优秀音乐家。他们的创作，使中国音乐发展进入新的历史时期。

近现代音乐创作的主体是声乐作品，包括独唱歌曲、合唱歌曲及群众歌曲等多种体裁。萧友梅的《问》、《五四纪念爱国歌》，赵

① 学堂乐歌，指清末"新式学堂"中的音乐文化，包括开设的"乐歌"课，以及为学堂歌唱编创的歌曲。

元任的《叫我如何不想他》、《卖布谣》、《老天爷》,青主的《我住长江头》、《大江东去》,黄自的《玫瑰三愿》、《春思曲》等,可视为中国独唱艺术歌曲的精品。这些作品既借鉴了欧洲艺术歌曲的创作方法,又体现出鲜明的民族特色,较好地发挥了独唱艺术的技巧。某些作品流露的对军阀混战、山河破碎的慨叹,也反映出作曲家对国家、民族命运的深深忧虑之情。

小型合唱曲是近现代合唱音乐创作的主要形式,以赵元任的《海韵》,黄自的《抗敌歌》、《旗正飘飘》,贺绿汀的《垦春泥》、《游击队歌》等为代表。《海韵》是赵元任据徐志摩诗创作的艺术性合唱曲,作者分别用合唱、女高音独唱和钢琴伴奏,代表诗翁(旁观者)、女郎(主人公)和大海(背景)三种角色,生动描绘出渴望自由、不愿回家的少女,在海滩徘徊、歌舞,最终被波涛吞没的情景,是20年代合唱创作的杰出代表。近现代大型声乐作品,以黄自的《长恨歌》与冼星海的《黄河大合唱》最为著名。黄自的《长恨歌》(1932年,韦瀚章词)是我国第一部清唱剧作品。全曲共十段歌词,作者原计划每段歌词写成一个乐章,但最终只完成了其中的七个乐章。作品以白居易同名长诗为内容,叙说唐明皇与杨贵妃的爱情故事,具有针砭时弊的意义,反映出大敌当前的严峻形势下,

冼星海在延安排练《黄河大合唱》,1939年

觉醒的民族意识和高涨的爱国热情。冼星海的《黄河大合唱》（1939年,光未然词）是近现代大型合唱中里程碑式的作品。全曲由九个乐章组成,朗诵和乐队的贯穿,使乐章间既相对独立又紧密相连。整部音乐建立在"力量"（《黄河船夫曲》主导动机）、"崇高"（《黄水谣》主题）与"苦难"（《怒吼吧,黄河》）三个主题之上,多声部写作技术与民间传统音乐的结合,使作品具有浓郁的民族风格、鲜明的中国气派与时代特征,对其后中国大型合唱音乐的创作,有着巨大而深远的影响。

群众性歌咏运动,是近现代音乐发展中一个引人注目的现象。它往往与政治运动、社会变革密切相关,对民众音乐生活具有重大影响。20世纪30、40年代,规模空前的"抗日救亡歌咏运动",是当时的时代最强音。这一运动的深入展开,造就了大批歌曲作家,并直接促成群众歌曲创作的成熟。聂耳、冼星海、贺绿汀、张曙、孙慎、吕骥、麦新等人的群众歌曲创作,极大地鼓舞了民众的士气,对中国人民的抗日斗争有着积极的影响。

近现代民族器乐曲创作,以刘天华的贡献最为突出。他的二胡曲,如《良宵》、《空山鸟语》、《光明行》,或模拟古琴泛音演奏、单线卡戏的大幅度换把,或借鉴小提琴的演奏方法,极大地丰富了二胡的演奏技巧,提高了二胡的表现力。不仅如此,他的部分作品,也反映出五四时期知识分子面对未来时的苦闷、彷徨心态,如《病中吟》、《悲歌》、《苦闷之讴》、《独弦操》等,从而赋予二胡以强烈的时代气息,使之从传统的伴奏与合奏地位,一跃成为重要的独奏乐器。传统器乐合奏曲创作,以吕文成的《步步高》、谭小麟的《湖光春色》、聂耳的《金蛇狂舞》、任光的《彩云追月》等最为著名。《金蛇狂舞》吸收民间乐曲《倒八板》及锣鼓节奏序列,对原曲热烈欢腾的气氛进行了最大限度的发挥。《彩云追月》以西方探戈舞曲节奏为背景,吸收江南丝竹和轻音乐配器特点,描绘出一幅"皎洁明月动,彩云紧相随"的迷人画卷。

西洋乐器音乐创作,在众多专业音乐家的参与下,取得了比传统器乐更为迅速的发展。黄自的《怀旧》、马思聪的《第一交响曲》、江文也的《台湾舞曲》等,是近现代管弦乐创作的代表。《怀

旧》是黄自1929年耶鲁大学音乐学院的毕业作品,也是中国作曲家在交响音乐创作上的较早尝试。该曲系作者为缅怀早逝女友而作,音乐真挚、深情,具有浓郁的浪漫气息和动人的悲剧色彩。《台湾舞曲》是作者借鉴西方音乐技法,创作而成的一首标题性幻想音诗,抒发了对故乡的思念及对祖国古代文明的向往之情。独奏器乐曲方面,以贺绿汀的《牧童短笛》,江文也的《五首素描》,丁善德的《序曲三首》、《中国民歌主题变奏曲》,瞿维的《花鼓》(以上为钢琴作品),以及马思聪的《第一回旋曲》、《内蒙组曲》(小提琴作品)等为代表。《牧童短笛》是钢琴音乐在中国风格复调创作方面的成功尝试,曾获1934年俄国钢琴家、作曲家齐尔品(A. Tcherepnin)在上海举办的"征求有中国风味的钢琴曲"比赛头等奖。乐曲取"小牧童,骑牛背,短笛无腔信口吹"之意,以悠扬闲适、欢快跳荡的音乐,表现出牧童在田野悠闲对歌、嬉戏玩耍的情景。

中华人民共和国的成立,使中国社会面貌焕然一新,音乐文化由此进入新的历史时期。在人民当家作主的欢腾气氛中,音乐工作者主动、热情地歌颂领袖毛泽东和中国共产党,以自己的实际工作,积极配合党的各项政治活动。歌剧《小二黑结婚》(马可曲)、《刘胡兰》(陈紫曲)、舞剧《宝莲灯》(张肖虎曲),以及李焕之的管弦乐《春节组曲》等作品,是建国初期音乐创作的代表。《春节组曲》共由《序曲》、《情歌》、《盘歌》与《灯会》四个乐章组成,描绘了根据地人民欢庆春节时的热烈场面。其第一乐章《春节序曲》,以欢腾、优美的音乐,展示出陕北人民的豪爽性格,以及在根据地节日中的幸福感受,成为《春节组曲》中上演率最高、最受青睐的乐章。

1957年后,极"左"思想影响下的一系列政治运动,使中国音乐进入曲折发展的时期。在"阶级斗争论"和"写中心、唱中心、演中心"等思想影响下,音乐创作题材越来越窄。歌剧《江姐》(羊鸣、姜春阳、金砂曲)、舞剧《鱼美人》(吴祖强、杜鸣心曲)、丁善德的《长征交响曲》、王云阶的第二交响曲《抗日战争》、辛沪光的交响诗《嘎达梅林》、朱践耳的《节日序曲》、小提

琴协奏曲《梁山伯与祝英台》(何占豪、陈刚曲)等,是当时屈指可数的、具有较高艺术质量的作品。《梁山伯与祝英台》,是作曲家响应音乐创作"民族化"、"大众化"的成果。全曲以越剧唱腔为基本素材,将西洋奏鸣曲式与中国戏曲章回式结构巧妙结合,交响音乐与民间戏曲音乐表现手法融为一体,通过呈示、展开、再现个三部分,深入细腻地描绘出梁、祝二人从"相爱"、"抗婚"到"化蝶"的情感历程,是音乐创作在借鉴外来形式表现民族主题方面的成功探索。

"文革"时期极为盛行的"忠字舞"

1963年开始的关于音乐"三化"(革命化、民族化、群众化)的讨论,突出强调作品内容的"革命性",对当时音乐创作产生很大影响。全国"大唱革命歌曲"活动,客观上为日益升温的个人崇拜及"阶级斗争",起到了推波助澜的作用。1966年5月,"史无前例的无产阶级文化大革命"正式开始,导致长达十年之久的空前浩劫。"文革"十年,是中国音乐发展史上最黑暗、最悲惨的一页。一时间,各族人民齐唱"语录歌"、"造反歌",齐跳"忠字舞"、齐学"样板戏"的群众性音乐运动狂潮席卷全国,除此之外的一切音乐

作品，都被打成"封、资、修"的"毒草"予以封杀。十亿人口的泱泱大国，竟成为世界史上罕见的万马齐喑的"文化沙漠"。

十一届三中全会的召开，开辟了中国音乐史的新纪元。在1981年全国第一次"交响音乐作品评奖"活动中，刘敦南的钢琴协奏曲《山林》、朱践耳的《交响幻想曲》、李忠勇的交响音画《云岭写生》、王西麟的《云南音诗》、陈培勋的第二交响曲《清明祭》、张千一的交响音画《北方森林》等6部作品获优秀奖，揭开了新时期专业音乐创作健康发展的序幕。钢琴协奏曲《山林》是一部由"山林的春天"、"山林夜话"、"山林的节日"三个乐章组成的大型套曲。作者跳出欧洲19世纪钢琴音乐的既有模式，以我国西南少数民族民间歌舞音乐为素材，运用多种技法（尤其是钢琴华彩乐段的写法），创造出一种新颖、别致的钢琴语言。整部作品淳朴真挚、绚丽多彩，自始至终洋溢着阳光般的温暖和深情。

谭盾的《地图——寻回消失中的根籁》
在湘西凤凰古城沱江之畔演出

20世纪80年代，音乐创作领域出现一股"新潮音乐热"。一大批个性突出的作曲家，广泛吸收20世纪以来的西方现代作曲技法，尝试将其与中国传统文化相融合，创作出一批观念、技法新颖

的作品,如谭盾的《第一弦乐四重奏——风雅颂》、交响乐《离骚》、《鬼戏》、大提琴多媒体交响协奏曲《地图——寻回消失中的根籁》,瞿小松的《弦乐交响曲》、《山歌》(大提琴与乐队)、《Mong Dong》,叶小钢的《西江月》(为小型乐队与打击乐而作)、第二交响曲《地平线》(为女高音、男中音与交响乐队而作),何训田的弦乐四重奏《两个时辰》、《天籁》,以及朱践耳的《黔岭素描》、《纳西一奇》、唢呐协奏曲《天乐》等。这些创作,涉及独奏曲、室内乐、管弦乐、民乐等多种体裁,以其新颖独创的技法,复杂尖锐的音响,戏剧性、哲理性的思维,以及内在、深刻的民族风格,开创了音乐发展的新局面,代表着世纪末中国音乐达到的新水平。

最后需要提及的是,近百年来传统音乐的处境与发展问题。自宋代以后,中国传统音乐主要以本土繁衍、变异的方式生存发展。近代以来,由于西方音乐的传入,传统音乐在社会生活中的地位逐渐下降。除少数乐种在新的社会环境下,能够吸收外来文明进行"改革"、"创新"外,大多数传统音乐,都没能摆脱日趋衰落的命运。十年"文革"浩劫,使中国传统音乐文化几乎消失殆尽。而今,除已呈断壁残垣的传统遗响,和几首嫁接成活的民乐作品外,能够触摸到的传统,可谓寥寥无几。但问题并不仅限于此。历经种种社会动荡,人们对传统不仅失去了往日的温情,更增添了一份无奈与冷漠。今日,当我们聆听瞎子阿炳①用心血谱成的传世名作《二泉映月》时,除了感受作者饱经沧桑的人生辛酸之外,我们可否也能从中体味到一种"传统"对"现代"的述说。

第二节 西方音乐

一、远古和中世纪的音乐

音乐起源于何时?是谁最先发明了它?这些问题的确切答

① 阿炳(1893—1950),民间音乐家,原名华彦钧,江苏无锡东亭人。中年双目失明,以卖艺为生,人称"瞎子阿炳"。作有二胡曲《二泉映月》、《听松》、《寒春风曲》,琵琶曲《大浪淘沙》、《龙船》、《昭君出塞》等优秀作品。

案,或许我们永远也无法知道。然而,大量考古发现及古代遗存,却使我们有理由相信,音乐艺术的出现一定相当之早。在远古人的世界里,音乐有着神奇的、超乎其他艺术之上的魔力,并已成为他们生活中不可或缺的组成部分。欧洲、北非及西亚等地发现的、距今三万多年的骨笛和关于音乐的岩画,向我们述说着邈远时代音乐的历史。

古希腊与古罗马的音乐

地中海一带的古希腊音乐文明,对西方音乐发展有着极其深远的影响。"音乐"(music)一词,就是从希腊文 mousike① 衍化而来。荷马时代的著名史诗《伊利亚特》和《奥德赛》,记载了古希腊的歌曲、歌手和乐器。孕育自当时祭祀活动的"悲剧",直接启发了后世歌剧艺术的诞生。希腊人也写下了相当多的记述音乐的文字,如毕达哥拉斯用数学方法对音律进行研究,将音乐的和谐与宇宙星际的和谐秩序相联系,柏拉图、亚里士多德对音乐社会功能及道德作用的论述等。在漫长的西方音乐进程中,古希腊的音乐文化精神,不断影响和启发着后世的人们。

音乐史家一般把古罗马音乐视为对希腊音乐的消极继承。古罗马帝国在扩张的同时,不断将被占领地区的塑像、浮雕、乐器以及音乐艺人输入罗马。至公元1、2世纪,终于达到了古希腊—罗马音乐的鼎盛时期。与希腊人相比,罗马人似乎并不关心崇高的艺术原则,而是追求恢弘、喧闹的音乐享乐,因此并未给后人留下多少堪称经典的音乐作品。然而,正是在这份消极遗产的基础上,基督教音乐异军突起,与罗马音乐宣扬的奢靡享乐主义背道而驰,发展出一种朴素、纯净的声乐风格,拉开了西方古典主义音乐发展的序幕。

格里高利圣咏

基督教的统治,深深影响着中世纪艺术的发展。一方面,为教会宣扬的病态的禁欲主义,以及对现实世界的蔑视,扼杀了艺术中

① 希腊文中的 mousike,是用以描述舞蹈、诗歌和音乐的一个词。Mousike 不仅用于庆典活动,也是戏剧、诗歌、舞蹈等娱乐活动的组成部分。

的人文精神;另一方面,秉承古代音乐与仪式密切结合的传统,教会对音乐又格外重视,不惜投入大量人力、物力,使音乐为其教旨、教义服务。显然,教会的这些举措,较为完好地保存了当时的音乐资料,客观上促进了中世纪音乐的发展。

早期教会音乐,接受了古希腊、希伯来和叙利亚音乐的影响,演唱的歌曲被称为"素歌"或"单旋律圣歌"(plain chant)。由于各地演唱自己版本的素歌,不利于教会的统治,公元4世纪,教会统治者便制定出某些圣歌演唱的标准。米兰主教圣安布罗斯(St. Ambrose,约340—397)第一个将素歌编成法典,这就是音乐史上著名的"安布罗斯圣咏"(Ambrosian Chant)。随后,罗马教皇格里高利一世(Pope Gregory,约540—604)步其后尘,整理编辑《唱经歌集》,并开办罗马教会音乐学校。以上两类圣咏,被后人统称为"格里高利圣咏"(Gregorian Chant)。

格里高利圣咏为"单声音乐"。平稳的旋律、自由的节奏,与抑扬顿挫的拉丁文歌词相配合,形成一种精神性的音乐语言,被称为"带有音高的祈祷"。这种超凡脱俗、净化心灵的"祈祷",不仅在当时唱遍欧洲,而且跨越时代,不断出现在后世作曲家的作品中,对欧洲音乐发展有着深远的影响。这里介绍的《Introit》①,是祈祷圣母升天时演唱的一首格里高利圣咏,旋律由某些固定单元的重复或变化重复构成,除关键词外,大部分歌词采用一个音节配一、两个音符的形式。整首作品均衡对称、韵律自然,突出表现了格里高利圣咏的音乐风格。

中世纪后期复调音乐的发展

9世纪末,西方音乐出现了极为重要的发展——"复调"作为主体音乐风格,开始登上历史舞台。这种在听觉上有着空间立体感的音乐风格,几乎与绘画中透视学的发展同时出现。两种完全不同的艺术,在同一时期,各自发展出极具深度的听觉与视觉形式,其中的原因是颇耐人寻味的。

所谓"复调音乐",就是指若干条旋律同时演唱,彼此不同又

① Introit是拉丁文,意为"进入",此圣咏为教士走向圣坛时所唱。

阿雷佐的圭多发明的"近在手边的音乐理论"
——"圭多手"（Guidonian Hand）

相互配合而形成的一种音乐表现方式。显然，这是与单声音乐相对的一个概念。音乐从单一旋律发展出复调形式，对西方音乐有着积极而重要的意义。首先，几条旋律的同时配合，必然要求音乐抛弃原来的自由体节奏，于是规则节拍形式应运而生；同时，这种配合也对记谱法提出了更高的要求。大约1030年，意大利阿雷佐的僧侣圭多（Guido D'Arezzo，约995—1033），在他的著作《微言》中，对记谱法作了更为精当的阐述。此后，记谱法在音高、节奏方面不断完善，音乐逐渐成为一种可经过精细创作，并能较准确地保留下来的一门艺术。

最早的复调音乐出现于9世纪末，采用在格里高利圣咏下方加入平行四或五度曲调的形式，称为"奥尔加农"（Organum）。12至13世纪，以雷翁南（Léonin，1135—1201）和佩罗坦（Perotinus，1160—1205）为代表的巴黎圣母院乐派（Notre DameSchool），用素歌的片段作为固定音调，加入只哼曲调不唱歌词的、具有节奏律动的自由花唱，创作出不同于早期奥尔加农的克劳苏拉（clausula）形式。后来，克劳苏拉中不唱歌词的声部，又常被填上世俗性歌词（有时甚至是谈情说爱的艳词），形成"圣咏"与"俗乐"的有趣结合。以巴黎圣母院乐派为代表的13世纪音乐，被后世作家以"古艺术"（ars antique）之名相称。

与"古艺术"相对的概念，是用以指称14世纪欧洲音乐的"新艺术"（ars nova）一词。法国新艺术的代表人物是马肖（Guillaume

de Machaut,1300—1377),他创作的复调世俗歌曲,不仅优美轻巧,而且感情充沛、极富个性,常被称为"14世纪的浪漫主义作品"。马肖的《圣母弥撒》(Messe de Notre Dame),是第一首流传至今的复调弥撒曲,作为欧洲音乐"新艺术"风格的杰出典范,值得细心品味。①

14世纪的"新艺术"音乐,使人的世俗化情感及作曲家的创作个性初露端倪。在人文主义思想光芒映照下,中世纪的暮色即行将退去,欧洲音乐史上一个伟大的时代即将来临。

二、文艺复兴时期的音乐

在16世纪的历史学家看来,文艺复兴(Renaissance)就是古代文化(特别是古希腊文化)的"再生"(rebirth)。然而,由于古希腊音乐绝响已久、无从寻觅,所以欧洲音乐的文艺复兴,与其说是古希腊音乐的再生,不如说是长期以来,为神学思想束缚的音乐理性的觉醒和人性的复苏。音乐文艺复兴,始于15世纪前半叶的荷兰南部、比利时和法国北部等地,约在1600年结束。

尼德兰乐派

尼德兰(Netherlands)意为"低地",指中世纪以来欧洲西北部的历史地区。经过几代作曲家的努力,至15世纪前半叶,在那里形成了著名的"尼德兰乐派"。尼德兰乐派可谓复调音乐的实验室,从杜费(Guillaume Dufay,约1400—1474)到沃克海姆(Johannes Ockeghem,约1430—1495),再到约斯堪(Josquin des Préz,1440—1521),复调音乐得到了高度的发展。16世纪的拉索(Orlando di Lasso 1532—1594)是尼德兰乐派的集大成者。他在继承传统的基础上,广泛吸收法、德歌谣和意大利牧歌,将法国音乐的精致、优雅,德国音乐的深刻、丰富,意大利音乐的和谐、美感熔为

① 聆听复调音乐,仿佛眼前产生幻觉一般。如果只注意其中一条旋律,便会对其他声部充耳不闻;反过来,如果力图把握整首音乐,则又不易捕捉到个别旋律。这正是复调音乐令人心驰神往、百听不厌的魅力所在。

一炉,不仅将复调音乐的创作推向高峰,同时为复调音乐向主调音乐①的过渡开辟了道路。传唱至今的合唱曲《回声》是拉索的优秀作品之一,仔细聆听,可感觉到其中蕴含的"主调和声与复调技法"、"自然回声与生命活力"的完美结合。

马丁·路德的新教圣咏

德国 16 世纪的宗教改革,是文艺复兴运动的具体体现,带动了宗教音乐的革新。宗教改革运动领袖马丁·路德(Martin Luther,1483—1546),十分重视音乐在宗教仪式中的作用。他以流行的德国古老圣歌与民歌为基础,汲取尼德兰乐派的复调技术编写圣咏,同时主张用德文演唱,以有韵律的诗歌代替原来的自由体经文。马丁·路德共作有 30 多首众赞歌歌词,以《上帝是我们坚固的堡垒》最为著名,被恩格斯在《自然辩证法》中誉为"16 世纪的《马赛曲》"。

威尼斯乐派和罗马乐派

威尼斯派和罗马派,是文艺复兴后期意大利的两大乐派。以维拉尔特(Willaert,1490—1562)和叔侄加布列埃里(A. Gabrieli,1510—1586;G. gabrieli,1553—1612)为代表的威尼斯乐派,首创"双重合唱"(coro spezzato)形式,制造出壮丽宏伟、富于回声效果的"威尼斯风格"。罗马乐派创始人帕莱斯特里那(Giovanni da Palestrina,1525—1594),则创造了融新、旧风格于一体的宗教音乐。《我升向神父》(Mass Ascendo ad Patrem)一曲,以无伴奏纯人声合唱的形式,渲染出平静、和谐、虔诚、超脱的宗教气氛,表达了蕴藏在人类精神世界之中的深刻理念,是帕莱斯特里那风格的典型作品。

① "主调音乐"(homophony)是与"复调音乐"(polyphony)相对的一个概念。其特点是:以数个声部作为伴奏,来加强、陪衬主旋律声部,使声部间形成主次分明的配合关系。主调音乐与复调音乐同属多声音乐类型,二者与"单音音乐"(monophony)间存在着本质的不同。西方音乐历经"单音音乐"与"复调音乐"的发展,约从 17 世纪开始进入主调音乐时期。

帕莱斯特里那向尤利乌斯三世呈献"弥撒曲"

三、巴洛克时期的音乐

17世纪初至18世纪中叶的欧洲艺术,崇尚富丽堂皇、精雕细琢,与文艺复兴时期庄严、明净、均衡的风格形成鲜明对比。在某些艺术史家看来,这种风格无疑是文艺复兴艺术蜕化变质的结果,因而以"巴洛克"一词贬之。① 后来,巴洛克艺术不断得到肯定性评价,此称谓也就不再含有贬义,成为"特定时期一种艺术潮流"

① "巴洛克"一词,源于葡萄牙语 barroco,意为"畸形的珍珠"。

的代名词。欧洲音乐的巴洛克时期,始于 1600 年,结束于 1750 年。其中,1600 年是歌剧的诞生年,1750 年则是约·塞·巴赫的死期。

歌剧的诞生及早期发展

歌剧的渊源,可追溯到古希腊悲剧、中世纪宗教剧以及民间戏剧等形式。音乐发展逐渐形成的主调风格,特别是"数字低音"的运用,为歌剧诞生奠定了基础。16 世纪末,意大利佛罗伦萨的艺术家,认为复调音乐的多声织体,严重阻碍了诗词情感的表达,提出复兴古希腊悲剧的艺术主张。1597 年,作曲家佩里(Jacopo Peri,1561—1633)和卡奇尼(Guliio Caccini,约 1548—1618)合作,创作出第一部歌剧《达芙妮》(Dafne),但已失传。流传至今的第一部歌剧,是他们于 1600 年创作的《犹丽狄茜》(Levridice)。这些歌剧都取材于希腊神话,单声部的朗诵式旋律,以及简单的器乐伴奏,展现出不同于以往宗教合唱的崭新风格。

早期意大利歌剧最杰出的代表作曲家是蒙特威尔第(Claudio Monteverdi,1567—1643)。他主张音乐应以强烈的感情色彩,挖掘人物的内心世界。其确立的歌剧作品结构及早期管弦乐队编制、首创的弦乐震音及拨弦奏法等等,对欧洲歌剧乃至器乐的发展,有着极为深远的影响。蒙特威尔第之后,歌剧艺术一方面在意大利继续发展,另一方面又陆续传入法国、英国、德国和其他国家,成为当时欧洲音乐的重要体裁之一。

器乐的繁荣

欧洲器乐直至 15、16 世纪,才逐渐脱离声乐成为独立的音乐体裁。巴洛克时期,器乐艺术进一步发展,产生出多种体裁形式,以管风琴音乐、古钢琴音乐和小提琴音乐最为重要。

管风琴是一种音域宽广、音量宏大、音色丰富,极富表现力的大型键盘乐器。最早只用于教堂的圣咏伴奏,后逐渐发展成为独立的器乐演奏形式。尼德兰乐派的斯维林科(Jan Pieterszoon,1562—1621)及其弟子弗莱斯科巴尔(Girolamo Frescobaldi,1583—1643)、布克斯特胡德(Dietrech Buxtehude,约 1637—1707),是当时的管风琴艺术大师。他们的创作与演奏,对巴赫与亨德尔有着

重要的影响。

巴洛克时期的古钢琴,包括击弦的"克拉维科德"(clavichord)和拨弦的"哈普西科德"(harpsichord)两种。法国古钢琴作曲家创作出许多娱乐、轻松的变奏曲和舞曲,其中以弗朗索阿·库泊兰(Francois Couperin,1668—1733)及拉莫(Jean-Philippe Rameau,1683—1764)对古钢琴艺术的贡献尤为突出。

随着主调音乐的兴起,小提琴音乐逐渐为人们所重视。在此基础上,"奏鸣曲"(sonata)和"协奏曲"(concerto)等器乐体裁也发展起来。意大利作曲家科雷利(Arcangelo Corelli,1653—1713)的《g小调大协奏曲》,题为"为基督诞生之夜而作",又被称为《圣诞协奏曲》。全曲共由六个乐章组成,其中"小组乐器"(两件小提琴、一件大提琴和羽管键琴)与"大组乐器"(弦乐队加低音提琴和羽管键琴)交相辉映,突出反映了巴洛克时代的器乐风格,值得用心聆听。此外,意大利作曲家兼演奏家维瓦尔迪(Antonio Vivaldi,1678—1741)创作的《四季》,由四首用诗句作标题的大协奏曲组成,对一年四季大自然景物的更替变幻,作了形象而逼真的描绘,也是欣赏欧洲音乐不可不听的经典作品。

巴赫与亨德尔

巴赫(Johann Sebastian Bach,1685—1750)和亨德尔(George Frideric Handel,1685—1759),是巴洛克音乐发展到顶峰时期的两位代表人物。他们在同一年出生于同一国家——德国。德国音乐在欧洲音乐史上的地位,正是因为有了这两位大师,才得以和意大利与法国并驾齐驱。

巴赫出生于德国爱森纳赫城的一个音乐世家,后担任过宫廷乐手、教堂管风琴师、宫廷乐长及学校乐监等职。他终身埋头于职务、演奏、创作、教育,写出了大量声乐与器乐作品。巴赫子女众多,其中的几位受益于他,在欧洲音乐史上也占有一席之地。

巴赫有着惊人的创作能力,其作品浩如烟海、博大精深,涉及除歌剧之外的各种声乐与器乐体裁。声乐作品以宗教音乐为主,保存至今的有195首教堂康塔塔、5部弥撒曲、两部受难乐及23

部世俗康塔塔①。其中《b小调弥撒》构思宏伟、篇幅长大,庄严的合唱、重唱与独唱咏叹调交织而成的音响,揭示出人类广阔的内心情感世界,已远远超出教会仪式音乐的规范,成为音乐史上的不朽作品。他的20多部世俗康塔塔,多是轻松活泼的音乐剧,以《溪水,你慢慢地流》、《咖啡康塔塔》、《农民康塔塔》等最为著名。

作为管风琴师的巴赫,对管风琴音乐创作情有独钟,投入大量精力改编了上百首新教圣咏变奏曲。《帕萨克利亚》、《a小调前奏曲与赋格》、《d小调托卡塔与赋格》等,至今被视为管风琴音乐的珍品。此外,巴赫还作有《十二平均律钢琴曲集》(2册)、《半音阶

巴赫在皇宫为腓特烈大帝即兴演奏

幻想曲》、《法国组曲》(6首)、《英国组曲》(6首),以及《勃兰登堡协奏曲》(6首)、《意大利协奏曲》、《音乐的奉献》、《赋格的艺术》等器乐作品,无不匠心独具,令人叹为观止。巴赫虽是一名虔诚的基督教徒,但由于接受了早期启蒙思想的影响,使其作品(包括某些宗教作品)在表述虔诚信仰的同时,也蕴含着深刻的哲理性思索,闪烁着人文主义的思想光芒。

① "清唱剧"(Oratrio)和"康塔塔"(Cantata),是与歌剧同时产生的戏剧性音乐体裁。它们与歌剧相似,都有一定的故事情节,但是没有化妆和形体表演。二者区别在于:前者多以宗教题材为主,后者则类似歌剧,带有更多的世俗性特征。

亨德尔是英籍德国作曲家,青年时代游学意大利,曾结识斯卡拉蒂父子等音乐界名流。后来定居英国,广泛学习各国音乐,创作出大量的清唱剧、歌剧及器乐作品,为英国音乐的发展作出了重要贡献。其中清唱剧创作,为亨德尔赢得了崇高的声誉,《参孙》、《弥赛亚》、《以色列人在埃及》、《犹大·马卡白》等,至今在世界音乐舞台仍久演不衰。他的两首乐队组曲《水上音乐》和《皇家烟火音乐》,以欢快活泼的舞曲为主,极富生活气息,是其创作中的雅俗共赏之作。与巴赫相比,亨德尔的作品显示出更多的主调音乐风格。瑰丽宏伟的结构、生气盎然的情绪、简洁明快的乐风,反映着当时英国社会特有的朝气和探求精神。

四、古典主义时期的音乐

18 世纪 20 年代后,巴洛克音乐风格逐渐发生变化:先是庄严宏伟的巴洛克风格,变为华丽纤巧的洛可可风格;之后是单一表情的巴洛克意识,发展成变化多端的动情风格。这两乐风,均为后来的古典主义音乐所吸收。它们的出现,开启了西方音乐史一个崭新的时代。

洛可可风格

洛可可(rococo)一词源于法语 rocaille(贝壳工艺),最早指 17 世纪后期,法国建筑艺术中产生的一种线条繁复、装饰华丽、精致典雅的风格。其后,洛可可风格在法国音乐中也发生影响。库普兰(Francois Couperin,1668—1733)的许多室内乐和键盘音乐,以及拉莫(Jean-Philippe Rameau,1683—1764)以新颖和声手法写作的芭蕾舞曲等作品,同样有着玲珑纤巧、装饰华丽的特点,是法国洛可可音乐风格的代表。这一风格随后又传入西班牙和德国,泰勒曼(Georg Philipp Telemann,1681—1767)、W. F. 巴赫(Wilhelm Friedemann,1710—1784)、C. P. E. 巴赫(Carl Philipp Emanuel,1714—1788)、G. 本达(Georg Benda,1722—1795)等人,便是德国洛可可乐风的代表。J. S. 巴赫的第三子 C. P. E. 巴赫,虽说在创作上最拿手的是键盘奏鸣曲和幻想曲,然而其他作品也并非平庸之作,比如他的几首《大提琴协奏曲》(A 大调、a 小调与降 B 大调)

便极富可听性。在这些作品中,C.P.E.巴赫努力摒弃巴洛克音乐单一情趣表现的方式,引来"动情风格"(Empfindsamer stil),借助频繁多样的力度变化,塑造出真实而自然的情绪转换。

格鲁克的歌剧改革

格鲁克(Christoph Willibald Gluck,1714—1787)是捷克裔德国作曲家,早年进行过大量正歌剧的创作,为其后来的歌剧改革积累了一定的经验,18世纪50年代定居维也纳后,逐渐对歌唱者肆意卖弄技巧,无视作曲家意图的表演感到不满。自1762年起,格鲁克与诗人卡尔萨比基(Raniero Calzabigi,1714—1795)合作,先后创作了《奥尔菲斯与尤丽狄茜》(Orfeo ed Euridice)、《阿尔切斯特》等歌剧。在这些作品中,格鲁克以法国启蒙哲学家卢梭"返回自然"和狄德罗"以自然为师"的美学观,作为歌剧改革的主要思想,将戏剧的真实性放在首要位置,力求音乐创作清新自然、质朴无华。

以上艺术理念,在《奥菲欧与犹丽迪茜》第三幕奥菲欧所唱《世上没有犹丽迪茜我怎能活》这首18世纪的著名咏叹调中,有着完满的体现。这首悲歌由三次重复的主题与两个交替出现的插段共同构成,静谧、流畅的抒情性,展示了格鲁克气质非凡的创作才能。他的歌剧改革,在当时虽然没有直接追随者,但对莫扎特、贝多芬等人的古典歌剧,以及柏辽兹、瓦格纳等人的浪漫歌剧创作,都有着积极而深远的影响。

维也纳古典乐派

18世纪下半叶,奥地利首都维也纳,成为欧洲音乐文化的中心。西方音乐在这里获得高度发展,形成了对后世极具典范意义的维也纳古典风格。海顿(Franz Joseph Haydn,1732—1809)、莫扎特(Wolfgang Amadeus Mozart,1756—1791)和贝多芬(Ludwig van Beethoven,1770—1827),先后在这里生活并度过他们创作的成熟期,因此以他们为代表的音乐流派,便被称为"维也纳古典乐派"。这里需要提及的,是对"古典"一词的理解问题。如果我们把"古典主义",仅仅看作是为对传统形式的因循、对旧有风格的继承,便会极大地曲解当时维也纳音乐家的创作。事实上,以"古

典主义"概括"维也纳古典乐派"的特点,其内涵或许有一点更为重要,那就是"他们的音乐代表着最为完美的秩序"。多种器乐体裁形式的确立,主题产生及发展的完满手段,理性与逻辑支配之下的庞大构思,自由、深刻、热情的情感表现,使维也纳古典乐派大师在构筑音响世界的同时,也为人类造就了一个和谐、完美的音乐思想与理念的新世界。

海顿出身于奥地利底层的贫苦车匠家庭,其音乐知识几乎全部靠自学得来。他一生创作甚丰,写有104部交响曲、84首弦乐四重奏、52首钢琴奏鸣曲和协奏曲、嬉游曲等器乐作品,以及20部歌剧、8部清唱剧、12首弥撒曲和感恩赞(Te Deum)、圣母经(Salve Regina)等声乐作品。海顿经过长期探索,逐步确立起古典交响曲和弦乐四重奏四个乐章的形式,使作品各部间的配合更为协调、均衡。他的交响曲和四重奏,为维也纳古典乐派的体裁风格奠定了基础,被后人尊称为"交响曲之父"和"弦乐四重奏之父"。

海顿的音乐洋溢着健康、明快、乐观、幽默的气质。清新、质朴的旋律,匀称、均衡的结构,完满、明晰的织体,以及鲜活的民间音乐气息,构成了海顿创作的总体风格,也使他成为维也纳古典乐派的奠基人。他的许多交响曲和弦乐四重奏,都有着风趣而奇特的名称。如交响曲《告别》(45)、《惊愕》(94)、《军队》(100)、《鼓声》(103)及四重奏《云雀》、《狩猎》、《梦境》等,采用的是描述性标题;《伦敦》(104)交响曲因首演地点而得名;《奇迹》(96)交响曲,则因第102交响曲首演结束时,一盏大吊灯掉落在听众席,但竟未伤一人而得名。除上述作品外,海顿晚年以旺盛精力创作的两部著名清唱剧《创世纪》(The Creation)和《四季》(The Seasons),也是欣赏古典音乐不可错过的伟大作品。

莫扎特生于奥地利的萨尔茨堡,在其父的精心培养下,莫扎特极早就显示出超人的音乐天赋。1762年到1781年,莫扎特由父亲带领,和姐姐一起,在欧洲各地巡回旅行演出。莫扎特也由此领略和熟悉了J.C.巴赫的创作、意大利的歌剧艺术,以及法国的大歌剧和器乐,对他个人创作风格的形成产生了积极的影响。成年之后的莫扎特,越来越难以忍受萨尔茨堡的闭塞环境,以及大主教

音乐奴仆的社会地位。1781年,他毅然奔赴维也纳,成为一位"自由音乐家"。自此至他逝世的十年间,是莫扎特一生最重要的创作时期。然而遗憾的是,正当这位天才音乐家的创作如日中天之际,他却被贫穷、疾病夺去了生命。1791年,莫扎特在贫病交加中死去,被悄然安葬于维也纳贫民公墓。

在西方音乐史上,莫扎特无疑是极富智慧的音乐家之一。这位早熟的神童,虽然仅有35年的短促生涯,却在众多音乐领域取得了极为辉煌的成就。歌剧是莫扎特最痴迷的领域。他的歌剧创作,一方面继承了格鲁克歌剧改革的理想,同时在题材、形式、思想上均有所突破。《费加罗的婚礼》(The Marriage of Figaro)、《唐·佐凡尼》(Don Giovanni)、《女人心》(Cosi fan Tutte)和《魔笛》(The Magic Flute),是莫扎特的四大歌剧杰作。这些作品,将传统的意大利歌剧和德国歌剧,推向了后人难以企及的高度,为莫扎特在欧洲歌剧艺术史上树立了不朽的丰碑。

莫扎特是古典时期作曲家中,唯一在意大利歌剧和德奥器乐领域都获得成功的作曲家。他的40多部交响曲,展现出18世纪交响曲形式的深刻变化:从外在的、娱乐性大型器乐曲,发展为承载丰富情感与深邃思想的高级艺术形式。莫扎特的最后三部交响曲:《降E大调第39交响曲》、《g小调第40交响曲》和《C大调第41交响曲》(朱比特),是世界交响音乐文献的杰作,也是他对一生交响曲创作的总结。其中,《降E大调交响曲》表现出一种天真无邪的欢乐情绪,《g小调交响曲》宛如一首凄婉动人的悲歌,《C大调交响曲》(朱比特)则是气势恢弘、豪迈的英雄史诗,与悲剧性的《g小调交响曲》遥相呼应。此外,莫扎特题献给海顿的六首《弦乐四重奏》,以及钢琴奏鸣曲、协奏曲等作品,亦极具歌唱性,体现出将意大利歌剧与德奥器乐创作融于一炉的深厚功力。

尽管莫扎特一生历尽困苦与挫折,某些作品也充满戏剧性甚至悲剧色彩,但是他那大多数纯真、亲切的作品展现给世人的,依然是一位理想主义者的乐观和对美好未来的憧憬。他的音乐是"含着眼泪的微笑",是从心底涌出的、对人类永恒精神及美好情感的深情赞歌。

贝多芬生于德国莱茵河畔的波恩。幼年零乱的学习和恶劣的家庭环境,摧残着贝多芬的生活,但也锻炼了他倔强的性格和独立的精神。1792年,贝多芬来到维也纳,力图争取一种自尊的、有保障的艺术家生活。1796年,正当贝多芬在维也纳初步站稳脚跟,美好前景向他敞开之时,他却痛苦地发现自己患有不可治愈的耳疾。1802年,绝望的贝多芬,在维也纳郊外写下了"海利根施塔特遗嘱"(Heiligenstadt Testament)。然而,对艺术的强烈追求,终于使它克服了精神上的危机。1818年贝多芬完全失聪,性格变得更加郁闷、暴躁、多疑,一直过着孤独、隐居的生活,直至去世。

贝多芬的创作,是世界音乐艺术高峰之一。主要作品包括:9首交响曲、一部歌剧、32首钢琴奏鸣曲、5首钢琴协奏曲、多首管弦乐序曲,及小提琴、大提琴奏鸣曲、多种形式的重奏与声乐作品等。从数量上看,贝多芬的创作比海顿和莫扎特要少得多。每首作品的创作,对于贝多芬来说几乎是艰难的,从捕捉一个理想的乐思,到构思成一部完整的作品,往往需要很长的时间。也正因如此,使贝多芬音乐的情感与内容,比之先前音乐家往往更为丰富、博大、深刻。

交响曲是贝多芬创作中最重要的一种体裁,九部交响曲的创作历时四分之一世纪,充分表达了他毕生追求的"自由、平等、博爱"思想。在《降E大调第三交响曲》(英雄)、《c小调第五交响曲》(命运)与《d小调第九交响曲》(合唱)中,贝多芬从不同角度,一再陈述着"斗争——沉思——戏谑——凯旋"这一极富哲理的交响公式。英雄形象及革命精神,在贝多芬的交响曲中得到了最为完美的体现。

钢琴奏鸣曲,是贝多芬创作的另一重要领域。所作32首钢琴奏鸣曲,以其交响性思维和激烈狂暴的气势,大大扩展了钢琴的表现力,被称为钢琴家的"新约全书",与被称作钢琴音乐"旧约全书"的巴赫《十二平均律钢琴曲集》齐名。《c小调奏鸣曲》(悲怆)、《升c小调奏鸣曲》(月光)、《d小调奏鸣曲》(暴风雨)、《f小调奏鸣曲》(热情)等,都是世界钢琴音乐文献的经典之作。此外,从音乐欣赏角度讲,贝多芬的《第三钢琴协奏曲》、《G大调第四钢

琴协奏曲》、《降 E 大调第五钢琴协奏曲》(皇帝)、《D 大调小提琴协奏曲》,以及晚期创作的一些音乐语言高度抽象、集中的作品,如《D 大调庄严弥撒》、《升 c 小调四重奏》、《降 B 大调四重奏》(大赋格)等,也是了解贝多芬音乐不容错过的精品。

创作《庄严弥撒》的贝多芬,及其
使用过的笨重的助听器

贝多芬的创作活动,持续了 35 年之久。在他的音乐中,既有沉重的痛苦与悲哀,也有近于粗犷的强劲与豪迈;既有含蓄、深沉的柔情与思索,也有胜利凯旋的喜悦与狂欢。为达到艺术创造的完美之境,贝多芬进行着不懈的努力与奋斗。正如他自己所说:"真正的艺术家是从不傲慢的。不幸的是,他虽然知道自己的艺术永无止境,但却并不清楚自己离目的地还有多远。也许当别人称赞他的时候,他却因还未达到远方太阳所召唤过的高度而哀伤。"贝多芬是集古典主义之大成、开浪漫主义之先河的、19 世纪最伟大的音乐家。

五、浪漫主义时期的音乐

音乐艺术的风格,似乎总是在古典主义和浪漫主义两个极端之间变换。这两种倾向,都力求在完美的形式中,实现特定感情的表达。但它们的方式却完全不同:古典主义追求平衡与宁静,浪漫主义则要标新立异;古典主义要求理智地反映生活,以较多的客观倾向对待艺术,浪漫主义则更多强调创作的主观色彩,力图从个人情感的角度去观察世界。超越于作曲家主观情感和个性之上,浪

漫主义思潮的另一重要表现,就是对本民族音乐文化的认同,和对音乐创作民族性的追求。欧洲一些长期处于弱势的国家和民族的音乐,此时开始形成自身独特的艺术风格。

早期浪漫乐派

早期浪漫乐派的创作的成熟期,大致在1820—1850年间。代表人物有舒伯特、韦伯、门德尔松、舒曼、肖邦、柏辽兹等,他们在继承古典音乐传统的基础上,创作出了热情洋溢、性格鲜明的音乐。

伏案写作的舒伯特

舒伯特(Franz Schubert,1797—1828)生活在古典主义与浪漫主义交替的时代。与海顿、莫扎特、贝多芬不同,舒伯特就出生在维也纳,并在他的家乡渡过了悲剧、潦倒而短暂的一生。舒伯特的音乐特征,集中体现在他的歌曲创作中。他一生共作有六百多首艺术歌曲,被誉为"歌曲之王"。著名作品如《摇篮曲》、《小夜曲》、《圣母颂》、《魔王》、《野玫瑰》、《鳟鱼》,以及声乐套曲《美丽的磨坊女》、《冬日的旅行》等,几乎到了家喻户晓的程度,处处渗透着舒伯特亲切优美、柔和深沉的艺术气质。他的钢琴小品、《第八交响曲》、《b小调未完成交响曲》及《鳟鱼五重奏》等器乐曲主

题,也往往具有很强的歌唱性,饱含着舒伯特的幻想与热情。其中体现出的宽广、抒情风格,使贝多芬之后的德奥音乐沿着优秀传统继续向前发展。

韦伯(Carl Maria von Weber,1786—1826)是德国浪漫歌剧的创始人。1821年首演的《自由射手》(Der Freischütz),是韦伯最成功的歌剧,标志着德国民族歌剧的诞生。该剧以"魔鬼的诱惑和灵魂的得救"为主题,涉及撒旦、梦、令人恐惧的自然界等超自然力量,以及当时流行的狩猎歌、饮酒歌等民间音乐,既展现了音乐描写恐怖、魔幻气氛的能力,又使之充满德国情趣,是浪漫主义音乐的典型代表。韦伯还作有许多优美的钢琴小曲,以1819年献给其妻子的《邀舞》最为著名。乐曲描写了舞会上,绅士彬彬有礼地邀请淑女共舞的情景,十分生动传神。

相比之下,德国作曲家门德尔松(Felix Mendelssohn,1809—1847)对浪漫主义,显示了与韦伯截然不同的态度。优裕的生活环境,使他的作品显得格外和谐、轻松,同时也洋溢着诗情画意般的灵感火花,为德国音乐增添了不同的色彩。他的管弦乐创作,多以文学与自然为题。第三《苏格兰交响曲》、第四《意大利交响曲》和序曲《赫布里底群岛》,描写了作者游历上述三地之后的印象,为莎翁《仲夏夜之梦》所作的戏剧配乐,更是他17岁天才灵感的体现。门德尔松还首创"无词歌"体裁,为钢琴特性曲的创作开辟了途径。尤其值得一提的是,1829年,门德尔松不顾当时音乐权威的反对,亲自指挥演出J. S. 巴赫的《马太受难曲》(Passion According to St. Mathew),使这首被世人遗忘了79年的乐曲重见天日,也使人们重新认识了巴赫音乐的价值。

舒曼(Robert Schumann,1810—1856)可说是德国音乐家中最富浪漫气质的一位,钢琴音乐始终是他创作的重要组成部分。在以《蝴蝶》、《狂欢节》、《大卫同盟曲集》等为代表的钢琴套曲中,舒曼运用并发展了舒伯特创造的声乐套曲原则,使多首有标题的、形象独立的小曲,通过短小的动机连为一体。与门德尔松不同,舒曼所追求的,不是对仙境及自然界外在景物的色彩性描绘,而是对现实和想象中各种形象,从内在气质、心理状态等方面进行深入刻

画。舒曼的两部声乐套曲《诗人之恋》和《妇女的生活和爱情》及大量艺术歌曲,比舒伯特的创作更具主观、含蓄的特点;《第一交响曲》(春天)中蕴含的清新的抒情气质,也使其成为西方音乐的经典。舒曼除创作外,也从事音乐评论活动。他那激情而富于诗意的文字,给同时代及后辈作曲家以强烈的影响。

公众音乐会在19世纪,已成为市民文化生活不可或缺的组成部分。这一背景下,使当时众多演奏家,如帕格尼尼(Nicolò Paganini,1782—1840)、肖邦(Frédéric Chopin,1810—1849)、李斯特(Franz Liszt,1811—1886)等人,为浪漫主义的发展起到了推波助澜的作用。其中肖邦的创作,为西方早期浪漫派音乐注入了新的活力。钢琴家的身份,使肖邦的创作几乎全部是钢琴作品。这些作品虽然在结构形式上恪守常规,但使用的音乐语汇却标新立异、不拘一格,渗透着个人的情感体验,又充满了强烈的民族主义情怀。肖邦的创作少有败笔,"夜曲"、"圆舞曲"、"波兰舞曲"、"叙事曲"、"前奏曲"、"奏鸣曲"、"练习曲"等钢琴作品,以其洒脱真切的旋律、自由不拘的节奏、色彩丰富的和声、灵活宽广的织体、高贵典雅的气质,极大地丰富了钢琴音乐文献,具有极高的欣赏价值。

19世纪的法国巴黎,聚集了来自世界各地的作曲家和演奏家,是名副其实的欧洲音乐中心。然而产自法国本土的音乐大师却寥寥无几,柏辽兹(Hector Berlioz,1803—1869)就是当时极少数有影响的法国浪漫派音乐家之一。柏辽兹是19世纪标题音乐的开拓者,他的《幻想交响曲》被视为标题交响曲中划时代的作品。在这部自传性、抒情性、戏剧性相结合的作品中,柏辽兹向世人讲述了自己由于单恋而入迷的爱情和吞食鸦片后产生的种种幻觉。其中对"断头台"及"女巫安息日之舞"的描写,可谓有史以来最具戏剧性的音乐表达。柏辽兹在着意探索微妙细致的乐器音响,创造性地使用新的乐器,表现出非凡的音色想象力,所著《配器法》一书,是重要的音乐技术理论著作,至今仍有参考价值。

中期浪漫乐派

中期浪漫乐派的创作的成熟期,大致在1850—1890年间,以

李斯特、瓦格纳、勃拉姆斯、柴可夫斯基等人为代表。他们的创作，已转向交响曲和歌剧等大型体裁，钢琴曲和艺术歌曲一般不再占有重要地位。

李斯特(Franz Liszt,1811—1886)虽是匈牙利人，但艺术活动主要在法国。他与意大利小提琴家帕格尼尼齐名，是当时名噪全欧的钢琴演奏大师。音乐创作方面，李斯特首创交响诗体裁，把标题音乐提高到新的水平。交响诗《塔索》、《前奏曲》与管弦乐作品《浮士德》、《但丁》等作品，着力表现某种诗的意境与思想境界，从内容到形式均与柏辽兹的标题交响乐迥异。此外，李斯特的所有炫技性钢琴作品，如《匈牙利狂想曲》、《练习曲》等，充分发挥了钢琴的表现力，均值得一听。

瓦格纳歌剧《罗恩格林》第三幕场景

德国作曲家瓦格纳(Richard Wagner,1813—1883),是把德国浪漫主义歌剧推向顶峰的巨匠。他宣称自己的歌剧,是戏剧、诗歌、音乐高度结合的"乐剧"。在这一最高艺术品中,音乐不是目的,只是为戏剧服务的手段。《罗恩格林》是瓦格纳歌剧创作中具有里程碑意义的作品。在这部歌剧中,瓦格纳进一步废除了与戏剧无关的东西,使音乐与戏剧紧密结合,无终止的旋律、频繁的转调以及尖锐的半音化和声,将传统音乐推向无调性的边缘。晚期四部歌剧(《尼伯龙根的指环》四部剧、《特里斯坦与伊索尔德》、《纽伦堡的名歌手》与《帕西发尔》),更为集中地体现了瓦格纳的创作理想。《尼伯龙根的指环》一剧,被认为是他歌剧创作的顶峰,其结构可谓鸿篇巨制,需在超大型剧院连演四晚才能完成。正如罗西尼所言:"瓦格纳的歌剧虽有很好的片段,但却有着令人难以忍受的时间。"如有兴趣完整地听一部瓦格纳的"乐剧",无疑将成为西方音乐鉴赏中一段令人难忘的经历。

勃拉姆斯(Johannes Brahms,1833—1897)是德国浪漫乐派最后一位作曲家。正如舒伯特常被人称为"浪漫的古典主义者"一样,由于勃拉姆斯一直在浪漫主义风格中努力运用古典的写作套路,因而常被视为一名"古典的浪漫主义者"。在创作中,勃拉姆斯对德国民间音乐、巴洛克时代的复调风格,以及古典时期确立的形式法则,怀有深深的敬爱之情。他一生共作有四部交响曲、三部协奏曲,以及室内乐、钢琴曲、艺术歌曲等作品,以《德意志安魂曲》、《第一交响曲》、《D大调小提琴协奏曲》、《学院节日序曲》和改编的21首《匈牙利舞曲》等最为著名。其中《第一交响曲》的写作历时20余年,被视为贝多芬《第九交响曲》的续篇,尤其第四乐章的主部主题,常使人想起贝多芬《第九交响曲》中的《欢乐颂》主题,在音乐史上传为佳话。

柴科夫斯基(Pyotr Tchaikovsky,1840—1893)是俄罗斯历史上伟大的作曲家。他在创作中强调个人主观意识,声称只注意"我所经历过或看到过的、能使我感动的情节冲突"。由于他的创作取向与俄罗斯"民族乐派"的主张迥然不同,因此与其说柴可夫斯基是民族乐派成员之一,不如说他是一位杰出的俄罗斯浪漫派音

乐家。柴可夫斯基的创作,遍及音乐的各种体裁,是唯一在创作领域达到古典大师广度的浪漫派作曲家。芭蕾舞剧《天鹅湖》、《胡桃夹子》、《睡美人》,歌剧《黑桃皇后》、《叶甫根尼·奥涅金》,《第六交响曲》(悲怆)、《第一钢琴协奏曲》、《罗密欧与朱丽叶序曲》、《1812序曲》等,都是柴可夫斯基创作中的精品。他的作品舒展宽阔、深情悠长,乐队色彩精致典雅又极富戏剧性,其蕴含的抒情气质、矛盾冲突和奔腾倾泻的感情激流,令听者为之动容。

晚期浪漫乐派

19世纪末欧洲音乐界掀起的瓦格纳热,成为晚期浪漫乐派兴起的重要背景。他们师法瓦格纳,力求以结构庞大的交响音乐取胜。主要代表人物是:奥地利的马勒和德国的R.施特劳斯。在他们的创作中,乐队技术达到了新的复杂水平。

马勒(Gustav Mahler,1860—1911)是19世纪末、20世纪初世界著名的指挥家、作曲家。身为犹太人所受的歧视和屈辱,以及种种生活的坎坷与艰辛,促使他在音乐中讴歌人生与大自然的美好,同时也将痛苦、郁闷与恐惧带入音乐中来,使他的创作带有深刻的悲观主义色彩。他的重要作品包括:交响曲十部(最后一部未完成),交响组歌《大地之歌》,声乐套曲《流浪艺徒之歌》、《孩子们的神奇号角》,以及40余首艺术歌曲等。完成于1906年的《第八交响曲》,不仅使用了编制极为庞大的管弦乐队,而且将人数众多的合唱团纳入其中,号称《千人交响曲》,其表现规模之大由此可见。《大地之歌》是马勒最为重要的作品之一,该作以德文版中国唐诗为歌词写成,表达了作者向混浊、黑暗世界告别的凄凉、悲观的心境。作为维也纳浪漫派的最后一位大师,马勒在创作中进行的各种探索与尝试,都成为20世纪表现主义音乐的先兆。

R.施特劳斯(Richard Strauss,1864—1949)是德国晚期浪漫主义音乐的著名作曲家、指挥家。他的创作倾向与马勒完全不同,用他自己的话说是"交响的乐观主义",是一种超于平凡人的征服者的精神状态。这一点,在他的交响诗《查拉图斯特拉如是说》、《英雄的生涯》及《家庭交响曲》中有着充分的表述。R.施特劳斯晚期受李斯特、柏辽兹和瓦格纳的影响,在创作上大胆探求,试图以音

乐手段表现文学故事和抽象事物。他凭借卓越的配器技术,以象征性主题变奏手法,对事物进行写实性描写,使音乐极富可听性,欣赏者完全可以跟随他的音乐,想象并理解其中蕴含的瞬息万变的情景。如他在《英雄的生涯》中,用尖锐的木管乐器代表批评家;在《堂吉诃德》中,用加弱音器的铜管描写羊叫,用吹风机模拟风车;在《家庭交响曲》中对孩子洗澡进行描写;在《阿尔卑斯山交响曲》中,对小溪、瀑布、冰河、迷路者进行刻画等。甚至像《查拉图斯特拉如是说》这样哲学题材的作品,作者也试图使听众能从他音乐中,得到阅读尼采原著同样的感悟。

民族乐派

欧洲民族乐派的出现,一方面是浪漫主义思潮将个性扩展为民族性的表现,另一方面,也是作曲家对后期浪漫乐派创作倾向的反动,和对19世纪德奥音乐垄断局面的抗争。本时期兴起的众多民族乐派,以俄罗斯、捷克、挪威等国的影响较大。

俄罗斯民族乐派以格林卡(Mikhail Ivanovitch Glinka,1804—1857)和"强力集团"为代表。格林卡是俄罗斯民族乐派的奠基人之一,被尊为"俄罗斯音乐之父"。他的歌剧《伊凡·苏萨宁》、《鲁斯兰与柳德米拉》及《卡马林斯卡娅幻想曲》,在本国音乐创作中有着举足轻重的地位,为俄罗斯民族音乐的发展开辟了广阔前景。继格林卡之后,"强力集团"成为俄罗斯民族乐派的代表。这是一个由五位俄国作曲家组成的创作小组,也叫做"五人团"。其成员包括巴拉基列夫(Mily Balakirev,1837—1910)、包罗丁(Alexander Borodin,1833—1887)、居伊(César Cui,1835—1918)、穆索尔斯基(Modest Mussorgsky,1839—1881)和里姆斯基-科萨科夫(Nikolay Rimsky-korsakov,1844—1908)。受革命民主主义思想影响,"强力集团"决心继承格林卡的道路,推进俄国音乐的发展。虽然他们对欧洲音乐技巧的掌握稍显生疏,但高昂的民族热情,却也使作品中透露出一股质朴、粗犷的原创性特征。穆索尔斯基的交响音画《荒山之夜》、钢琴套曲《展览会上的图画》,里姆斯基-科萨科夫的交响组曲《舍赫拉查德》、歌剧《金鸡》等,是"强力集团"流传较广的作品。

捷克民族乐派的代表人物是斯美塔那（Bedrich Smetanna，1824—1884）和德沃夏克（Antonin Dvorák，1841—1904）。斯美塔那的喜歌剧《被出卖的新嫁娘》，以幽默、爽朗的风格，浓郁的农村气息及鲜明的民族音乐语言，迈入了欧洲著名歌剧的行列。交响诗《我的祖国》可说是一幅充满诗情画意的作品，与李斯特那种渲染主观意念的交响诗迥然不同，成为后来叙事性、史诗性交响诗写作的范本。斯美塔那倡导的民族音乐艺术，直接为德沃夏克继承。他一系列脍炙人口的作品，如《斯拉夫舞曲》、《自新大陆第九交响曲》（新世界）、《美国》弦乐四重奏、《b小调大提琴协奏曲》等，将本民族音乐、西欧音乐、斯拉夫音乐及美国黑人音乐相互融合，以超民族的音乐技法抒发内心炽烈的爱国情感，对民族音乐探索者有着积极的影响。

格里格为他的妻子——歌唱家尼娜伴奏

挪威民族乐派的成就,以格里格(Edvard Grieg,1843—1907)的音乐为代表。他追求简朴、恬静的音乐风格,基于民间歌曲的旋律及由此形成的新颖和声,构成了格里格音乐清新明快、富于色彩的特征。在《皮尔·金特》交响组曲、《a小调钢琴协奏曲》、《钢琴抒情小品》及艺术歌曲等作品中,格里格巧妙地将音乐的抒情性与民族性结合在一起,抒发了他对家乡、祖国的深深依恋之情。

六、20世纪的音乐潮流

20世纪是欧洲音乐发展的新纪元。在这一百年时间里,西方音乐创作中的各种新思潮、新技法层出不穷。作曲家纷纷抛弃音乐的传统调式、音律、和声、节奏甚至乐器,寻求新的突破口。这些别树一帜的音乐,被音乐史家统称为"新音乐"。1300年的"新艺术"、1600年的"新音乐"与1900年开始的"新音乐",三者在欧洲音乐史,刚好是"各领风骚三百年"。

印象主义音乐

印象主义音乐,是在象征主义诗歌和印象派绘画双重影响下,于19世纪末20世纪初形成的一股音乐潮流。与浪漫主义音乐相比,印象派音乐放弃了恢弘、悲怆的戏剧性主题,在旋律、和声、调式、节奏、音色等方面,开创了与以往时代完全不同的音乐。比如在和声方面,传统观念认为,不协和在音乐中只能是暂时的存在,必须以协和为最终运动目的。但印象主义却使音乐中的不协和,脱离了必须解决的要求,以不协和本身具有的价值来使用它。这些音乐理念,与印象派画家对超现实形象的描绘如出一辙。法国作曲家德彪西(Claude Debussy,1862—1918),是印象主义音乐的主要代表者。他的众多作品,如管弦乐《牧神午后》(1892)、《夜曲》(1899)、《大海》(1905),以及近百首钢琴曲等,多以诗、画、自然景物为题材,着意表现感觉世界的主观印象,以其新颖雅致、玲珑清新的音乐语言,展现出一个梦幻般的、令人神往的美妙世界。在浪漫主义几近黄昏的历史时刻,印象主义音乐抓住了自身稍纵即逝的美丽幻影。

表现主义音乐

如果说拉丁民族的有识之士,倾向于欣赏外部世界闪烁不定的印象,那么日耳曼民族则更宁愿挖掘人类精神世界中被遮蔽的领域。与法国印象主义音乐相对,表现主义音乐便是处于弗洛伊德时代的德奥音乐家,对晚期浪漫乐派的回答。表现主义音乐的代表人物勋伯格(Arnold Shoenberg,1874—1951)以瓦格纳的《特里斯坦与伊索尔》为起点,很快将浪漫乐派曲式与和声的繁复性运用到极致。在他一系列以"十二音技法"写成的作品中,以往时代音乐世界的重心已被抛弃,调性被双调性(bitonality)、多调性(polytonality)与无调性(atonality)取代,音乐中的一切都变得既明确有序又难以捕捉。正如科普兰评论《月光下的皮埃罗》时所说:"(他的音乐有着)稀奇古怪的声乐旋律,半说半唱,总体上缺乏任何可以辨别的调性联系,略微紧张的音响、复杂的织体,制造出一种近乎神经过敏的音乐气氛。"这种序列主义(Serialism)风格,为勋伯格的两位学生韦伯恩(Anton Webern,1883—1945)与贝尔格(Alban Berg,1885—1935)所发扬,三人以"第二维也纳乐派"的美誉著称于世。

新古典主义音乐

新古典主义音乐以"回到巴赫",作为否定19世纪音乐的正途。他们认为,作曲家的作用不是表达情感,而是控制抽象的音响组合。斯特拉文斯基(Lgor Stravinsky,1882—1971)曾宣称:"我既不唤起人们的欢乐,也不唤起人们的忧伤,我追求更多音乐的抽象性。"新古典主义者的创作,已抛弃文学、戏剧等其他手段的依托,从标题音乐转向绝对音乐。作曲技巧与纯声音形式的美,成为其倾心关注的对象。德国作曲家兴德米特(Hindemith,1895—1963)在19世纪20年代,发展出一种能够灵活处理古典形式的复调技术,成为新古典主义音乐的代表,被誉为"20世纪的巴赫"。他的《室内乐》与钢琴曲《调性游戏》,便是受巴赫启发而作的音乐。后者集现代复调技术之大成,与肖斯塔科维奇的《二十四首前奏曲与赋格》一样,被称为"20世纪的《平均律钢琴曲集》"。

二战后的新兴音乐流派

二次世界大战之后,西方音乐流派的发展更加异彩纷呈,偶然音乐、概率音乐、具体音乐、电子音乐、简约音乐,以及各种难以归为某一流派的音乐纷至沓来,使20世纪音乐呈现出更加丰富而复杂的面貌。这里拟对偶然音乐进行简单介绍,以窥一斑。

偶然音乐(Aleatory music)的代表人物凯奇(John Cage,1912—1992),以偶然性手法为基础,尝试获得一种不确定的音乐。像波普艺术(Pop Art)的倡导者一样,凯奇竭力扩大音乐声源,认为"所有可以听见的现象都是音乐的材料"。这一观点,反映出凯奇内心存在的一个无法预知的、甚至是无理性的、不断变幻的世界。他的名作《4分33秒》,让演奏者在钢琴前静坐4分33秒,以"无声之乐"诱导

美国作曲家约翰·凯奇的灿烂笑容

听众倾听周围环境中"可动、可变的音乐",可谓偶然音乐的极端典型。在他的世界中,音乐已不再反映生活,而是成为生活的一部分,并且像生活那样不可确定。

纵观20世纪西方音乐的发展,越来越多的流派开始倾向于证实这样一种观点,即任何音乐作品都有自己的前提,此前提对于这首作品来讲都是独一无二的。音乐的目的,就是将这些自我预设的前提准确地表现出来。每首作品都是一个自我控制的结构,它的独特性使之独立于任何其他结构之外。21世纪的音乐,或许将在这一理念的继续关照下,引入更多无穷无尽的创新与变幻,展现出音乐艺术所独具的、持久而永恒的魅力。

第四章
舞蹈鉴赏

舞蹈是以经过提炼,组织和美化的人体动作姿态为表现手段,表达人物的审美感情和反映生活审美属性的一种艺术形式。舞蹈美的特征在于舞蹈的内容通过其形式(动作、韵律等)直接体现,即内容积淀于形式之中,使形式富有情感意蕴和意境。舞蹈审美由舞蹈动作的节奏、动律、线条和神韵构成,具体表现为空间的美、动态的美、韵律的美和表情的美。

由于时代和世界各民族的差异(生活方式、感情特征、文化心理、审美情趣等),对舞蹈美的要求也呈差异性。如非洲的民间舞蹈和亚欧地区的踢踏舞,特别注重舞蹈美的节奏意义,有的舞蹈还直接以鼓伴奏,来加强舞蹈的节奏感。芭蕾偏重于舞蹈美的空间造型——舞蹈的姿态造型;现代舞则破除形式上的严格规范,追求对内心感情的自由表现。舞蹈是一种具有广泛群众基础的艺术形式,因而舞蹈的审美和鉴赏活动具有普遍性的意义。

第一节　舞蹈的基本艺术特征

舞蹈的基本艺术特征分为舞蹈动作的空间美、舞蹈艺术的动态美、舞蹈表演的韵律美和舞蹈形象的表情美。

一、舞蹈动作的空间美

舞蹈动作的空间美讲的是舞蹈艺术的空间造型性。空间造型是舞蹈肢体语言最本质的艺术特征之一,也是舞蹈艺术形象本身的审美内容之一。在舞蹈动作过程中,人体各部位不断变化着自己在空间中的位置(动作姿态、手势造型等),舞蹈队形(构图)则以多人在空间中的造型(平面或竖面)构成不同的大的空间位置,从而产生瞬间即逝的不同空间造型——空间美(前者如拉山膀、三道弯等,后者如圆环队形、龙摆尾队形等)。人们常说舞蹈艺术是流动的雕塑,也正是就这种意义而言。

可以这样说,雕塑将捕捉到的形象放大、变形、组合、浓聚,呈现出来后带有永恒性。作为人类审美的变化,雕塑是将物化材料(青铜、石等)依据美的理想而凝固起来,因此雕塑艺术是将瞬间即逝的形象凝聚成凝固的形象。与雕塑艺术不同,舞蹈是将生活中(或模拟物)的最美好的动作经过人体自身的放大、变形、组合、浓聚后再呈现出来,带有瞬间即逝的性质,因为它的物化材料是人体自身,所以舞蹈艺术是将人类理想的美"定格"于一瞬间的造型中。从本质上说,雕塑是空间艺术,舞蹈却是一种空间中的艺术(时间-空间艺术)。

舞蹈肢体语言的动作造型来源于生活,譬如中国戏曲舞蹈中的卧鱼,起源于北方乡间村妇的坐坑纺棉花,而虎跳、商羊腿、蝎子步、拉山膀等,也都是对鸟兽动作和自然实物的模拟美化的结果。这种美化的舞蹈动作,以其空间的审美化位置给人以感官上的直观刺激,审美主体(观众)与审美对象(舞蹈动作)这种互为相关性,决定了舞蹈的动作空间造型表现出不同的民族审美风格,蕴含着不同的民族文化内容。譬如中国舞蹈动作审美要求上的拧、曲、圆,西方芭蕾动作审美要求的开、绷、直。即使是中国民族民间舞蹈,蒙古舞动作的开阔、北方秧歌动作的粗犷与江南民间舞蹈的秀巧,也都显出其地域文化内涵的差异。

二、舞蹈艺术的动态美

舞蹈动作的空间美指的是静态的动作空间造型,舞蹈艺术的动态美则是指舞蹈动作过程中所呈现出来的运动审美感受。因而从另一种意义上,我们也可以说,空间美主要指舞蹈动作的空间意义,动态美则主要指舞蹈动作的时间意义,故而不具备审美的可逆性。换句话说,舞蹈艺术的动态美也就是舞蹈动作的运动性。舞蹈的动作姿态、手势造型、画面队形等依存时间的延续和空间位置的不断转换完成整个审美过程。

在这种意义上,我们说,雕塑艺术是取一个"切面"的体态造型来体现某一点的感情状态;舞蹈艺术则是取一个"长线"的体态造型来再现感情状态的变化过程。譬如一个动作组合"飞天十三响",就要通过拉山膀、蹁腿、占步、托掌和"和弄豆汁"等动作组合连成。舞起来动作紧密不分,要求一气呵成,观众对"飞天十三响"这种身段组合的欣赏,也是在动作的流动过程中完成的。

如果说舞蹈艺术的空间美可比拟为单个"雕塑"美,那么,舞蹈艺术的动态美就是群体雕塑的联动之美。舞蹈动作空间美是舞蹈动态美的基础,舞蹈的动态美则是舞蹈形式美的构成要素。舞蹈"它自己从一种形状运动、转化成另一种形状……。它是这种身体紧张形式在空间形成的创造和再创造物……在不断变化中,造成一种崇高境界的建筑物"。[①] 无疑,舞蹈的动态美具有音乐般的时间审美意义。舞蹈界普遍认为真正的舞蹈并不需要音乐,大概也正是在这种意义上的舞蹈认识。

三、舞蹈表演的韵律美

舞蹈表演的韵律美指的是舞蹈的节奏意义。如果说,舞蹈的空间性和动态性主要就造型和运动而言,那么,韵律美则是舞蹈动作造型和运动的根本依存条件。在这种意义上,我们说,舞蹈的节

① 转引自〔美〕苏珊·朗格:《情感与形式》,刘大基等译,中国社会科学出版社1986年版,第211页。

奏性——韵律美是构成舞蹈艺术的最根本要素,在一定程度上甚至可以这样说,没有节奏就没有舞蹈。这是因为,在本质上舞蹈是一种人体运动的节奏体现。所以德国著名艺术史家格罗塞说:"舞蹈的特质是在动作上的节奏的调整,没有一种舞蹈没有节奏的。"①

舞蹈的韵律美是一种时间性审美,它是人的一切感觉器官对方向、速度、力度、幅度变化的反应。舞蹈中的音乐强化了舞蹈的节奏感,但音乐并不是舞蹈节奏本身。舞蹈的节奏是动作造型或队形变化在运动过程中有规律性的变化,这种规律性也就是符合人类审美经验的韵律美。譬如旋转动作,一般生活中的人体旋转是漫无规律的,但舞蹈中的旋转动作却是依据了艺术的审美要求给予了编造,或快转,或慢转,或大转,或小转,或是快—慢—快等等,旋转变化的速度、力度和幅度都是人为安排的结果,具有强烈的审美倾向。

舞蹈节奏又可分为内节奏和外节奏两种。内节奏也可称作情感节奏,如欢快、忧愁、悲伤等的感情变化在人体动作上的反应。内节奏是舞蹈演员表演的基础。但从另一种意义上来说,舞蹈艺术的内节奏,必须通过外节奏才能表现出来,而且只有这样也才具有舞蹈的意义。

外节奏可称作形式节奏,即舞蹈外形式的节奏表现,如动作的快慢、旋转的速度,跳跃的力度,以及队形的开合变化等。一部舞蹈作品(无论是小品还是舞剧),其结构上的编排,如快—慢—快的三段体式,以及其他如交响式等,亦属节奏形式。

当然,舞蹈表演的韵律美不仅仅是单纯的有规律的动作,而是与节目内容紧紧粘附在一起。换句话说,舞蹈的节奏与一般自然界中对方向、速度、力度和幅度变化的感知并不相同,而是与表演感情融为一体,即韵律美为舞蹈的艺术本性所决定。例如舞蹈跳跃动作,缓慢、沉重的跳跃节奏,一般代表感情的滞重;轻巧、快速的跳跃,则一般表现情绪的喜悦。

① 〔德〕格罗塞:《艺术的起源》,蔡慕晖译,商务印书馆1984年版,第156页。

可见，人类基本的艺术节奏感虽然根植于人类机体内部在生理上的有序知觉（对人自身与对人的一切生存环境），但却带上了强烈的感情再创造，而舞蹈表演的韵律美，正是这种艺术节奏感的最充分体现。

四、舞蹈形象的表情美

舞蹈通过动作的运动（舞蹈语言）表现形象，而形象展示的最终极意义在于感情，所以说舞蹈艺术的美学本质是抒情性的。

从审美上说，舞蹈艺术的抒情性本质是因其艺术样式本身所决定的。作为表现艺术，舞蹈是一种以表现人物主观情感为特征的艺术，它要求运用高度凝练的、程式化了的舞蹈语言，通过表达人们的内心情感活动变化来反映现实，在这一点上它与音乐相似。但舞蹈与主要用抽象的音调作为艺术手段的音乐不相同的是，舞蹈通过人体形象而使其内容带有更多的模拟性，因而在一定程度上与戏剧等造型性的再现艺术有共同点。舞蹈种类中舞剧的产生无疑也是其自身这种美学倾向的结果，不过，即使是再现特征非常强烈的舞剧，其抒情性（舞蹈形象的感情美）也占据主导地位。

显然，"歌以叙志，舞以宣情"①，是人类对舞蹈审美本质的一种共同认识。不过，除了舞剧之外，一般舞蹈形象的抒情性其指向是宽泛和多义的，即不表现特定对象的特定感情，而是一种类型性和概括性的情感（如一般的喜怒哀乐等）。譬如摘葡萄的欢悦之情（《摘葡萄》）、节日的喜庆之乐（《舞狮》）等等，这与中国传统戏曲中专指意义的舞蹈身段是不尽相同的（如戏曲中的走边、跑圆场等，均须服务于特定的角色和戏剧情景）。

即使对于舞剧艺术来说，虽然它具有很强的情节性和故事性，但也并不像话剧那样，直接去模拟或再现生活，而是通过对生活蓝本的提炼与加工，写意式地表现生活，着意于抒情述怀（如舞剧《胭脂扣》等）。所以古人要说："言之不足，故嗟叹之；嗟叹之不

① 阮籍：《阮籍集·乐论》。

足,故咏歌之;咏歌之不足,不知手之舞之,足之蹈之。"① 用"现代语"来翻译,这就是:在某种意义上,人的感情和某种意念的激发,到了不得不发的最高点时,也就必然会手舞足蹈——舞蹈起来。

第二节 舞蹈的分类与类型

　　对舞蹈艺术进行分类是一门学问,也是认识和鉴赏舞蹈的基础。虽然舞蹈的分类只是人们对已经存在的舞蹈实际现象所作的理性归纳,但这却是人类对自身创造的这种艺术样式认识渐趋成熟的体现。可以这样说,舞蹈艺术分类的出现,即各种类型、体裁的形成,是舞蹈艺术自身发展的结果,也是观众对舞蹈艺术的审美经验不断累积而成的结果,即相对于不同类型、体裁的舞蹈造就了不尽相同的舞蹈审美要求和价值判断。

　　舞蹈分类也是一个历史概念,因为人类对舞蹈艺术的分类,也是由粗到细的历史发展结果。舞蹈发展的初始阶段,舞蹈的种类和体裁较为简单,随着舞蹈艺术的发展和人类对舞蹈艺术认识上的进步,以及艺术各种样式的交流和渗透,舞蹈的种类和体裁也就渐为复杂和多样。

　　以中国舞蹈的历史发展为例。在原始社会,受劳动和信仰的支配,大部分舞蹈是集体性质,所舞的内容与生产的丰歉和人的生存繁衍有关。因此,不仅是舞蹈的形式和节奏较为简单,恐怕也无所谓分类,因为这时候的舞蹈基本上都可归类为祭祀舞。进入奴隶社会,产生了粗线条的舞蹈分类,即使是祭祀舞蹈,不仅有了巫舞和傩舞之分,还产生了乐舞。如著名的《六舞》和《小舞》,虽然都属祭祀舞蹈,但《六舞》用来祭天地,《小舞》却是西周贵族少年子弟跳的舞。

　　春秋战国以后,中国舞蹈的分类更趋复杂,如带戏剧情节的舞蹈《东海黄公》、《大面》、《钵头》、《踏谣娘》等的出现,坐部伎和立部伎、健舞和软舞等舞蹈分类的产生,甚至对歌舞大曲和民间歌舞

① 《毛诗大序》。

戏、戏曲舞蹈等的兴趣,都说明了随舞蹈艺术的成熟其分类亦更趋向完善。依据审美视角和归纳方法的不同,舞蹈的分类大致有以下四种,即按舞蹈的社会作用、风格特点、表现形式和内容体裁四种分类方法。

一、依舞蹈的社会作用分类

按社会作用分类,舞蹈可分为自娱性舞蹈和表演性舞蹈两类。自娱性舞蹈是为了自我娱乐而跳的舞蹈,如国际上流行的"交际舞"(又称"社交舞"、"舞会舞"、"流行舞"),以及一些"集体舞"。可以这样说,舞蹈的形成,最初都是自娱性质的。中国的很多民族民间舞蹈,都具有自娱性。例如汉族的各种"秧歌"、"花灯",维吾尔族的"麦西来甫"(意为"晚会"),彝族的"跳月"、"跳烟盒",藏族的"弦子"、"锅庄",蒙古族的"安代",傣族的"戛光"("打起鼓,围鼓而舞"的意思),苗族的"踩鼓",土家族的"摆手舞"等等。

自娱性舞蹈的主要特点是:不是为了表演,而主要是为了群众自身的娱乐,因此舞蹈动作一般较简单、易学,参加人数和活动场地也不拘,较随便。西方前一时期较为流行的"霹雳舞",最初也是一种自娱性舞蹈。

表演性舞蹈,顾名思义,就是专门为了观众欣赏而表演的舞蹈,一般亦可指舞台表演的舞蹈,因此也称艺术舞蹈。按照一定的主题思想、感情色彩等创作的舞蹈,以及经过规整、加工后上舞台表演的民族民间舞蹈,都属此例。

表演性舞蹈的主要特点是:专门为了表演,即为审美者(观众)而舞,因此舞蹈动作与自娱性舞蹈相比,一般更为美化,技巧性更强,并且能充分利用灯光、布景、服饰等各种舞台造型艺术。从舞蹈的社会作用进行分类,可以说是对舞蹈作的大框架分类。

二、根据舞蹈风格特点分类

根据舞蹈风格特点分类可细分为:古典舞、民间舞,以及属于亚(类)舞蹈的教育、体育舞蹈。

古典舞是在民间舞蹈的基础上,经过历代艺术的提炼、加工和

创造,逐渐形成的一种古典风格的传统舞蹈。古典舞蹈的特点是有严格的程式和整套的规范性技术。世界许多民族都有各具民族风格和特色的古典舞蹈,如印度的古典舞蹈波罗多舞。中国的古典舞蹈大多保存在戏曲艺术中,在表演上,手、眼、身、法、步紧密配合,一举一动都有很严谨的程式,讲究虚拟性,像"趟马",用马鞭表现骑马奔走等等。新中国成立后,创作了不少以戏曲舞蹈为基础的优秀节目,如《剑舞》、《弓舞》、《盗仙草》、《金山战鼓》等。中国的宫廷舞蹈,西方的芭蕾舞蹈,都属于古典舞蹈。

民间舞指在人民群众中广泛流传,具有鲜明的民族风格和地方特色的传统舞蹈形式。最初它是一种自娱性的舞蹈,大多数载歌载舞,诗歌、音乐、舞蹈三者紧密结合。民间舞蹈是专业舞蹈创作的基础。世界各国封建社会的宫廷舞蹈和各民族、各地区人民生活习俗,以及自然条件的不同,又形成了各自不同的舞蹈风格和特点。如牧区的舞蹈主要表现狩猎、驮牧、挤奶等劳动生活,舞蹈风格雄健、洒脱、豪放。斯里兰卡的民间舞蹈象舞,则是模仿斯里兰卡人民喜爱的动物——大象的动作而创造。

中国各民族的民间舞蹈历史悠久,形式多样,生动地反映了各族人民的性格、爱好、生活习俗和审美标准。如汉族的"秧歌"、"花灯",维吾尔族的"赛乃姆"、藏族的"锅庄",蒙古族的"安代舞",瑶族的"长鼓舞",朝鲜族的"农乐舞"等。民间舞蹈密切联系人民的生活,如表现生产的"采茶舞"等。更多的则是反映人民的爱情生活,积极的生活态度和乐观主义精神。民间舞蹈的表演人数一般为一男一女,也有单人舞,或多至五六十人的集体舞蹈。

新中国成立后,民间舞蹈从思想内容到艺术形式,都发生了深刻的变化,整理、改编了许多民间舞蹈,如"荷花舞"、"孔雀舞"等。在一般意义上,我们习称的习俗舞蹈(仪式舞蹈)、宗教舞蹈(包括巫舞)等,甚至社交舞蹈,都可归属于民间舞蹈。习俗舞蹈是指人民在婚、丧、节俗以及其他一些婚丧喜庆场合所跳的舞蹈。譬如上海的"茶担舞",主要在婚庆喜事献茶时所舞,就属此类。

宗教舞蹈是指人们在日常生活中,用来祭祀祖先、仙佛等所跳的舞蹈。它一般用来祛灾、除病、求雨等。宗教舞蹈种类很多,形

式也不统一。一般说来,流传民间的宗教舞蹈,其动作幅度较大,而保存在寺庙中的宗教舞蹈,动作幅度较小,一般以队形构图取胜。在全国,尤其是江西地区流传很广的傩舞,就是宗教舞。

教育、体育舞蹈严格上讲是一种亚舞蹈艺术。教育舞蹈是把舞蹈与教育(美育)结合起来的一种舞蹈样式,我国幼儿园和小学初年级的幼儿舞蹈、一部分儿童舞蹈,都可以归属教育舞蹈。体育舞蹈则是把体育与舞蹈结合起来的一种舞蹈样式,因为体育舞蹈具有很强的体育性,它的一些品种也可依照体育类型参加竞赛,如艺术体操、冰上舞蹈、水上舞蹈,以及我国的一些民族传统武术,如五禽戏、舞刀(刀术)等。

三、根据舞蹈表现形式特点分类

依此可分为独舞、双人舞、三人舞、群舞、组舞等。

独舞,也称单人舞,如《水》、《希望》、《敦煌彩塑》等。

双人舞,由两个演员演出,可一男一女,也可两男或两女。舞剧作品中,在舞蹈高潮时,一般有双人舞段落。单独的双人舞作品,如《再见吧,妈妈》、《追鱼》、《农夫与蛇》,舞剧中的双人舞段落,如《小刀会》中的《弓舞》、《鱼美人》中的《蛇舞》等。

三人舞,有抒情性和情节性两类。前者如《高山流水》、《渔舟唱晚》等,后者如《惊变》等。舞剧作品的高潮,表现人物矛盾纠葛时,也有用三人舞的,如《凤鸣岐山》第三场纣王、妲己和明玉的三人舞。

群舞,又可称集体舞,凡三人以上的均可称群舞。

组舞,由若干段舞蹈组成的一个比较大型的舞蹈作品。每个舞段有相对独立性,但又统一在共同的主题之中。与舞剧不同的是,它一般没有具体剧情和人物。

此外,尚有将诗歌、音乐与舞蹈结合起来的音乐舞蹈史诗,如《东方红》和《中国革命之歌》。幼儿的歌舞表演,也可说是音乐与舞蹈结合的初级品种。

四、依据不同舞蹈体裁分类

按此标准可分为抒情性舞蹈、叙事性舞蹈和戏剧性舞蹈三类。

抒情性舞蹈也叫情绪舞,主要用来抒发感情,因此不太讲究舞蹈的情节以及事情的来龙去脉。如《春江花月夜》、《采桑晚归》等。虽然《采桑晚归》也有一定的"情节性":养蚕、采桑、挑桑等,但却对之作了高度的虚化。

叙事性舞蹈也称情节舞,顾名思义,即有一定的情节线索和简要故事。一些寓言舞蹈,如《好猫咪咪》;讽刺舞蹈,如《丑表功》;活报舞蹈,如土地革命时期中央苏区高尔基戏剧学校创作演出的《纪念苏联十月革命节》,抗日战争时期和解放战争时期的《参加八路军大活报》、《址人锄奸队》等,都属叙事舞蹈。

戏剧性舞蹈,统称为舞剧。舞剧又可分为多幕舞剧、独幕舞剧以及大型舞剧、小型舞剧等等。根据艺术风格和主要手段特点,又可分为芭蕾舞剧(古典舞剧)、民族舞剧、歌舞剧数种。

第三节 中国舞蹈的起源与发展

一、舞蹈的起源

可以说人类在有意识记忆之前,就有舞蹈。正如屈原在《天问》中所问:"遂古之初,谁传道之,上下未形,何由考之?"远古时期,诗、舞、乐浑然一体,经历了相当长的发展历程,才各自独立成形,因此古书中的"乐舞"就包含了舞蹈的基质。有关舞蹈的起源,存在许多传说。如《山海经》说"帝俊子八始为歌舞";又说刑天舞干戚和创作《扶犁》乐舞。《稗史汇编》中有"舞自阴康始"等记载。

中国原始舞蹈的主要形式是有关狩猎、劳动的舞蹈。1973年青海省大通县上孙家寨出土了一只新石器时期的彩陶盆,彩陶盆内壁上绘有三组舞人形象,五人一组的舞者手携手,踏着统一的步伐,生机盎然。在内蒙古阴山地区新石器时代的岩画上,刻画着狩

猎舞的形象。人扮成飞鸟、山羊、狐狸等动物。有的头饰鹿角、羽毛,有的带尾饰。

与近年来在新疆伊卡爱山、内蒙古狼山、甘肃黑山、广西花山和云南沧源等地发现的一批崖画相互印证,可以证实这类舞蹈的产生,与狩猎密切相关。这是原始先民模仿鸟兽庆贺狩猎胜利、颂扬猎人英勇的舞蹈。就如古籍中记载的那样:"予击石拊石,百兽率舞"(《尚书·舜典》),"鸟兽翔舞,箫韶九成,凤凰来仪,百兽率舞……"(《史记·夏本纪》)。

在原始社会,由于人们崇拜图腾和迷信神鬼,逐渐产生了沟通人神之间的"巫"。由"巫"掌管祭祀占卜,求神福佐或被除不祥。巫觋祭祀活动产生于生产力低下的原始社会早期,是先人神鬼概念的产物。"巫"原是由氏族领袖兼任的。传说中的夏禹不仅是治水的英雄,又是一个大巫。他在治水中两腿受病,走路迈不开步,只能碎步向前挪移,这种步法称为"禹步",成了后世巫觋效法的舞步,又称"巫步"。

王国维说:"歌舞之兴,其始于古之巫乎?"许慎的《说文解字》对于甲骨文的巫字解释为"女能事无形,以舞降神者也,像人两袖舞形",尽管对商代甲骨文的"巫"字见仁见智,但认为巫以舞降神,舞在巫术中承担着"娱神"、"通神"乃至"神灵附体"的功能,则是一致的。

巫舞就是在在祭祀活动中,巫觋制造气氛,沟通人神之间"联系"的手段之一。《礼记·表记》说:"殷人尊神,率民以事神",郑玄在《诗经笺注》中也说:"巫以歌舞为职以乐神人者也。"可见巫是祭祀乐舞的"主要演员",可以看作是中国最早的职业舞蹈家。中国的道教形成后,许多祭仪性舞蹈被道教所吸收。道教分为两大派系,一为方仙道,它融合了春秋以来企求长生不老的方术;一为巫鬼道,其宗旨为祈神禳福,驱鬼逐疫,主要在民间流传。巫舞主要可分为二大类,祈神降福许愿类,如《发功曹》《造云楼》《立寨》、《接兵》等;酬神还愿类,如"旱龙船"、"跳买光倡"、"跳油鼓"、"栽花"、"郎君走香"等,民间流传的"跳大神"也属此类。巫舞充满封建迷信色彩,但在民俗学、社会学、宗教学方面有重要的

研究价值,在艺术上,也有相当的审美价值。

内蒙古、广西、云南等地以及新疆呼图壁县康家石门子生殖崇拜大型崖画的发现,为舞蹈起源于性爱之说提供了直接的依据。为了繁衍后代,种族兴旺,求偶、交媾是人类生命本能的感悟,这种性意识的萌发往往通过舞蹈表达出来,又常与巫术仪式相伴。在漫长的封建社会中,男女情爱虽受到礼教的严格管束,但人类的这种本能却始终在舞蹈中有强烈的反映。

二、先秦舞蹈

中国舞蹈在周朝发生了重要的变化,随着社会的变革,舞蹈与祭祀"联姻"的形式虽然被沿袭下来,但功能却逐渐从娱神转向娱人。《尚书·商书·伊训》载:"恒舞于宫,酣歌于室,时谓巫风";商纣"以酒为池,悬肉为林,使男女倮,相逐其间作长夜饮",说明祭祀乐舞已成为奴隶主享用的娱乐形式。

周公舞蹈的教化功能由于统治者的重视而得以强化。集古舞之大成的周代礼乐,包括黄帝的乐舞《云门》、唐尧的乐舞《大咸》、虞舜的乐舞《大韶》、夏禹的乐舞《大夏》、商汤的乐舞《大□》及周武王的乐舞《大武》,总称为六代舞,用于祭祀,反映了周代"功成作乐,舞以象功"的宏伟气概。

始于周代的礼乐并举,还使舞蹈承载了教育、娱乐、健身和信仰传播等多种功能。朝廷设立了庞大的乐舞机构"大司乐",贵族子弟要受严格的六艺(礼、乐、射、御、书、数)教育。13岁入学,循序渐进,先学习音乐、朗诵诗和小舞。15岁开始学习射箭、驾车和舞《象》(《象》传说是一种武舞,也有人认为是一种鱼虾等图腾的舞蹈)。20岁时学习各种仪礼和大舞。

随着封建制的兴起,乐舞领域内也出现了"新乐"与"古乐"之争。西周王室的衰落,雅乐终至"礼崩乐坏"。这不仅是因为政治、社会的因素,还因为雅乐形式的僵化丧失了活力。

三、汉唐舞蹈

汉、唐是我国封建社会伎乐舞蹈的两大高峰期。汉代专门设

立了官署乐府机构,负责采集散见于民间的歌舞,并从全国各地选拔技艺超群的艺人入宫,组成专业乐舞队伍,艺人多达800余人。《乐府》所搜集的诗歌、乐舞,代表了这一时期的最高水平。

汉代乐舞是一个广收并蓄,融合众技的时代,舞蹈受杂技、幻术、角抵、俳优的影响,丰富了传情达意的手段,扩大了舞蹈的表现能力,如《盘鼓舞》,不仅注重舞蹈形式的提高,而且还讲求内在的诗意。《东海黄公》中有人物,有表演,可说是中国最早的歌舞戏。两汉时代著名的歌舞有:《东歌》、《东舞》、《赵舞》、《荆艳》、《楚舞》、《越吟》、《郑声》、《郑舞》等。汉代春旱求雨,小儿舞8丈青龙,现在龙舞已变成民间欢庆节日的舞蹈。

南北朝时期,各民族乐舞文化交流融合加强,在中原和西域乐舞交流的基础上,产生了新型乐舞《西凉乐》等。

唐代可谓集历代乐舞之大成,宫廷的乐舞机构有了大发展,设有太常寺、教坊、梨园、宜春院等,集中了大量技艺高超的乐舞伎人,重视舞蹈技巧的培养和训练。唐代从九部伎、十部伎发展到坐部伎(堂内演出,小型节目)、立部伎(堂外演出,大型群舞),规模宏大的《破阵乐》、《庆善乐》、《上元乐》是这一时期的代表。代表唐代小型娱乐性舞蹈健舞和软舞的作品有:《剑器》、《柘枝》、《胡旋》、《胡腾》(健舞);《绿腰》、《凉州》、《春莺啭》、《乌夜啼》(软舞)。

唐代对外交流甚为广泛,因此唐代舞蹈又可谓集各民族优秀舞蹈之大成。代表唐代乐舞艺术高峰的是歌舞大曲。唐代大曲在结构上有"散序"(慢板不舞)、"中序"(有拍起舞、包含"排遍"若干段)、"入破"(繁弦急节的高潮;包括"虚催"、"实催"、"衮遍")、"歌拍"(结束前的缓板)、"煞"(急促的结束乐段)等,形成完整的表演艺术形态。《教坊记》记载,唐代有46种大曲。歌舞"大曲"是由歌、舞、乐多段体组合的乐舞套曲。其中以《霓裳羽衣舞》最为著名,尤其因唐明皇参与编创,杨贵妃首演而著称于世。白居易曾有诗赞曰:"千歌万舞不可数,就中最爱霓裳舞。"有关唐代舞蹈的文字记载相当丰富,壁画、雕刻、文物也颇多,仅全唐诗中描述乐舞的就有200多首,可查证的舞目名称百余个但仍不足以

概括其全貌。

四、宋以后舞蹈

宋代舞蹈主要是宫廷队舞、民间队舞和百戏中的舞蹈三种。宋代在唐代队舞的基础上发展出了小儿队舞和女弟子队舞。宋代队舞继承了唐代表演性舞蹈(健舞、软舞等)的精华并加以发展,它加强了故事情节,丰富了内容,并把"大曲"和诗歌朗诵结合起来,更有利于感情抒发。唐代有名的《拓枝舞》、《剑器舞》等,在宋代也都发展成了队舞。此种形式还流传到民间,与宗教祭祀,农闲娱乐结合起来,成为民俗民风的组成部分,千百年来久盛不衰。

宋代的民间舞蹈异军突起,十分兴盛。每逢新年、元宵灯节、清明节、天宁节(皇帝的生日),民间舞队非常活跃。《武林旧事》所记的元夕舞队有70种,这70种舞队有许多节目至今尚在民间流传。宋代百戏中的舞蹈,据《东京梦华录》所载,有《抱锣》、《硬鬼》、《舞判》、《哑杂剧》、《七圣刀》、《歇帐》等,有的具有了一定的戏剧情节。

中国舞蹈中的戏剧因素并非始源于宋代。春秋时有《大武》,表现武王伐纣的故事;汉代有歌舞戏《东海黄公》,唐代有歌舞戏剧《兰陵王》、《拨头》、《踏摇娘》等。《踏摇娘》已具备了舞蹈、音乐、表演、歌唱、说白等表演手段,由演员装扮人物,表现故事情节。

元代的戏曲舞蹈和宗教舞蹈十分繁荣。随着商业经济的发展和市民阶层的增大,元代城镇出现了"勾栏"、"瓦子",促进了民间舞蹈向表演艺术的演进。元杂剧中很多带有舞蹈的插入性表演,如《铁拐李度金童玉女》第四折:"可看俺八仙舞一回你看(八仙上,歌舞科)。"其他《刘玄德醉起黄鹤楼》中用了民间舞队舞《村田乐》,《追韩信》中用了跑竹马,《唐明皇秋夜梧桐雨》中安禄山的《胡旋》舞、杨贵妃的《霓裳羽衣》舞等。元杂剧中的许多武功技巧,也包含了舞蹈动作,如各种器械舞、对打、翻跟斗、扑旗踏跷等。

中国古代的宗教舞蹈,主要是巫教、道教和佛教舞蹈。巫教和

元代舞俑

道教是中国固有的宗教,佛教东汉时期由印度传入。元代以信仰萨满教(巫教)和喇嘛教(佛教)为主,元宫廷队舞《乐音王队》、《寿星队》、《礼乐队》和《说法队》等,都充满了喇嘛教色彩,《说法队》中还有扮成八大金刚相的舞蹈。此外,,《宝盖舞》、《日月扇舞》、《幢舞》、《伞盖舞》、《金翅鹏舞》等,都是具有宗教色彩的舞蹈。

元朝最著名的赞佛舞蹈,是元顺帝时创制的《十六天魔舞》,在宫中演出时只有受过秘戒的宦官才准观看,并严禁在民间演出。

元人张昱《辇下曲》诗中有"西方舞女即天人,玉手昙花满把青,舞唱天魔供奉曲,君王常在月宫听"的描绘,足见其意韵之优美,宛如仙境。

明汉宫春晓舞

明清时代的舞蹈,主要为宫廷队舞、戏曲舞蹈和民间舞蹈三种。明代的宫廷礼乐、宴舞主要行仪仗、排场之功能,除此之外属"四夷乐"的兄弟民族舞蹈和百戏歌舞杂技等也进入宫廷表演。清代是女真人的后裔——满人建立的王朝。其宫廷宴乐具有浓郁的满族色彩。在他们的《队舞》(先名《莽式舞》,后名《庆隆舞》)中既有祖先狩猎生活的遗迹,又以弯弓骑射的雄姿表现清朝之强

盛和历史功德。

宋以后,舞蹈作为独立的艺术品种,呈衰落趋势,取而代之的是综合性艺术——戏曲的兴起。戏曲舞蹈在长达数百年的发展过程中,继承了古代舞蹈的优秀传统,融会了民间舞蹈及杂技、武术之精华,经过历代名艺人的雕琢、创造,形成了一整套程式化的表现手法和训练、表演体系,是中国舞蹈宝库十分珍贵的遗产。明清时期的戏曲舞蹈已十分发达,程式化的舞蹈段子和动作,如"起霸"、"趟马"、"走边"和水袖、翎子、甩发、髯口、扇子、手绢、长绸等,以及刀枪把子、跟斗等,成为戏曲的一个重要组成部分。甚至出现了整段性的舞蹈,如《目莲救母》剧中的《跳和合》、《跳钟馗》和《哑子背疯》等。

中国是个多民族的国家,共有56个民族。因为各民族的生活、历史、宗教、文化和风俗不同,产生了丰富多彩的民族民间舞蹈。

五、中国民族民间舞蹈

中国民间舞蹈的分布由中国各民族分布情况自然形成。一般是本民族的民间舞蹈,在本民族居住区内流传。同时也因民族的语言、信仰、习俗的相近以及民族的杂居、迁徙,出现一些跨民族的舞蹈形式。

中国民间舞蹈有其独特的传承方式,民间舞蹈的参加者即是表演者,在舞蹈的进行中互相学习,即兴创作。歌、舞、乐三者的结合,是中国民间舞蹈的一大特点。使用道具也是中国民间舞蹈的重要特点之一。通过道具的使用,扩大了舞蹈的表演手段。

新中国成立后,随着社会性质的改变与社会经济的发展,中国民间舞蹈进入了新的发展阶段。一些濒于失传的舞蹈得到抢救,一些不被人知的舞蹈陆续得到发掘、整理和介绍。许多民间舞蹈经过加工搬上舞台,原来一些带有迷信色彩的舞蹈,逐渐演变为娱乐性舞蹈。

龙舞 中国汉族民间舞蹈,因舞蹈者持中国传说中的龙形道具而得名。其中流传比较广泛的有龙灯、布龙、草龙、百叶龙、段

龙、板凳龙、纸龙等。龙舞是中国传统节日里喜闻乐见的一种民间舞蹈，每逢重大节日集会，人们都要以舞龙来欢庆。

狮子舞 也称舞狮、狮灯等。狮子是人民心中吉祥的化身，因此每逢年节喜庆之日都要跳狮子舞。狮子舞分文、武两类。文狮重表演，武狮重武功和技艺。狮子舞除流传于广大汉族居住地区外，在湖南西部的苗族地区、甘肃南部藏族地区以及新疆等地也有流传。

秧歌 流行于中国北方汉族地区，主要在传统的农历正月十五元宵节于广场上表演。秧歌的概念有广义、狭义之分。不少汉族地区将春节、灯节期间群众性的"舞队"统称为"闹秧歌"、"秧歌队"。其中包括小车、旱船、高跷、狮子、龙灯及各种民间杂耍。而狭义的秧歌，则专指以秧歌定名的舞蹈，其中又包括一个个具体的舞目和综合起来的舞种的多层次概念。但同是秧歌舞叫法又有所不同，如《地耍子》、《火凌子》、《扑伞》、《寸跷》等，其实都是某种北方地区的秧歌舞。由于秧歌种类繁多，人们常以流传地域区分，冠之以省名、地名，各个地区的秧歌有着不同特点。如：辽宁秧歌"浪"；山东秧歌"哏"；河北秧歌"俏"；山西秧歌"疯"；陕北秧歌"溜"。

秧歌一词，最早见于南宋诗人陆游的《时雨》："时雨及芒种，四野皆插秧。家家麦饭羹，处处秧歌长。"在明朝万历年间（1573—1619）编纂的《隆平县志》中，又有："元宵前后数日，居民门户张灯鼓乐、儿童秧歌、秋千、湖游、诸戏，男妇游行为乐"的记载。清朝以后，有关秧歌的记载更多。如吴锡麟、项朝棻的秧歌诗序条云："南宋灯宵之村田乐也。所扮有花和尚、花公子、打花鼓、拉花姐、田公、渔婆，装态货郎，杂沓灯街，以博观者之笑"，十分具体地描绘出秧歌队中的角色行当，并说明了秧歌与村田乐的关系。

秧歌可分为地秧歌（徒步在地面上歌舞）与高跷（双腿缚以木跷，双脚踩在木跷上歌舞，亦名"踩高跷"）两种。一般由十余人到数十人组成，舞者扮成生活中和神话传说里的各种人物，手执扇子、手帕、伞、鼓、棒等道具。舞蹈开头和结尾为大场，大场是集体舞，中间穿插各种小场。代表性的主要有河北秧歌、山东秧歌、山

西秧歌、陕北秧歌等。秧歌是一种综合性的艺术,由诗歌、音乐、舞蹈、戏剧表演等成分组成。"歌"与"乐"直接从民间小调与民间鼓吹乐中移植选用,舞蹈则因地域不同而有着多种风格特色。

绸舞 中国汉族民间舞蹈。以舞蹈者舞动绸带而得名。绸舞所用的绸带分长、短两种。短绸一般用于秧歌等民间歌舞中,长绸舞又分为单手(舞一条长绸)和双手(舞两条长绸)两种。中国传统戏曲中保存着丰富的绸舞。

花鼓灯 中国汉族民间舞蹈,流传于淮河两岸。花鼓灯中扮女角的叫"兰花"、"包头"、"锣上",扮男角的叫"鼓架子"、"拐鼓"、"打鼓"。"鼓架子"动作轻快灵活,各种架子及筋斗、翻滚、跌扑等有较高的技巧性。新中国成立后,花鼓灯被搬上舞台,有些地区还用花鼓灯的形式演出较大型的歌舞剧。

花鼓 又称花鼓子、打花鼓、地花鼓、花鼓小锣等,主要流行于安徽、浙江、江苏、湖南、湖北、山东、山西、陕西等省。花鼓的表演形式通常是一男一女,男执锣,女背鼓,以锣鼓伴奏,边歌边舞。主要有安徽花鼓、山东花鼓、湖南、湖北花鼓、陕西、山西花鼓等。

高跷 又称高跷秧歌。流行于中国大部分地区,舞者双足踏木跷起舞。根据表演上的特点,又分文高跷和武高跷两种。文高跷重于踩扭和情节性表演,武高跷重技巧表演,如单腿跳等。

跑旱船 亦称旱龙船、船灯、采莲船等,广泛流传于中国各地,多在年节喜庆日子里表演。民间跑旱船,多扮成一对渔家夫妇或父女,女在船中,男在船外撑篙或划桨,表演水中行船或捕鱼的劳动生活。歌词内容多以吉庆为主。

大头和尚 亦称大头舞、跳罗汉、罗汉舞,流行于中国各地。有些地方根据舞蹈内容,叫《大头和尚戏柳翠》、《月明和尚逗柳翠》等,多在节日里或喜庆活动时表演。1949年以后,每逢年节或喜庆日子,各地的新秧歌队演出,有的把它改为独舞或群舞,如《大头娃娃舞》、《鞭炮舞》、《丰收舞》等。

六、中国百年(近现代)舞蹈

中国近现代舞蹈大致可分为清末民初的舞蹈、"五四"运动以

后的新舞蹈和社会主义时期的舞蹈三个阶段。

清末民初是民间舞蹈的繁荣时期,它继承了中国民间舞蹈的传统,每逢喜庆佳节或迎神赛会上,以娱乐的形式在广场演出。广大农村,在民间舞蹈的基础上发展起来的地方小戏也日益增多,并组成了草台戏班,如花鼓戏、采茶戏、黄梅戏、二人台等。这些地方小戏的班社,多是半职业性质,农忙务农、农闲卖艺。民间舞蹈趋向戏剧化,是这一时期中国舞蹈的显著特点。

这一时期的戏曲舞蹈,在刻画人物的表演方面得到了提高和发展,剑舞、绸舞、袖舞等都成为非常完整的舞段。齐如山整理的《国剧身段谱》,记载了袖谱、手谱、足谱、腿谱等200多种身段的规范,可见出戏曲舞蹈的发展面貌。

"五四"运动以后,新舞蹈得到了长足的发展。革命根据地的舞蹈在中国共产党领导下,为配合革命斗争,起到了宣传群众、鼓动群众的作用。在当时的红军和革命根据地中,先后成立了战斗剧社(1928)、战士剧社(1930)、工农剧社(1932)和高尔基戏剧学校(1938)附设蓝衫剧团等文艺团体。李伯钊、石联星等人把苏联十月革命后的舞蹈带回国内,如《乌克兰舞》、《高加索舞》、《水兵舞》、《国际歌舞》等,并创造了一批表现中国工农兵生活的新舞蹈,如《工人舞》、《农民舞》、《青年舞》、《陆海空军舞》等。

抗日战争爆发后,在抗日根据地,出现了声势浩大的新秧歌运动,产生了《组织起来》、《大秧歌舞》、《腰鼓舞》、《丰收舞》、《生产舞》等有较高的艺术成就的节目。

而在一些大中城市,20世纪20年代前后,"土风舞"、"形意舞"、"体操舞"等一些西方舞蹈,曾在学校中流传。西方的芭蕾艺术也开始传入中国,如俄国芭蕾教师苏可夫斯基和夫人在上海设立了芭蕾学校,演出了《天鹅湖》、《睡美人》、《葛蓓莉亚》和《神驼马》等古典芭蕾。30代,黎锦晖的儿童歌舞剧《葡萄仙子》、《麻雀与小孩》等,在社会上也相当流行。随后,中国出现了大批民营的舞蹈学校和舞蹈表演团体。

吴晓邦、戴爱莲等开创的"新舞蹈"运动的出现,标志了舞蹈在中国成为一门独立的舞台艺术的开始。在他们的影响下,新安

旅行团、陶行知育才学校演剧队、中国乐舞学院等相继展开了新舞蹈的创作、演出。

新中国成立后，从中央到地方，以及中国人民解放军、少数民族地区，都相继建立了专业歌舞表演团体，在北京和上海等大城市还建立了舞剧团，如中央歌舞团、中央民族歌舞团、中国人民解放军总政治部歌舞团、中央芭蕾舞团、东方歌舞团等。1954年在北京创办了第一所专业舞蹈学校——北京舞蹈学院。此后，上海、广州等地也先后成立舞蹈学校。

1949年以后，创造了一大批具有中国特色的、多种形式、多种风格的社会主义时期的舞蹈。1964年，有3000多人参加演出的大型音乐舞蹈史诗《东方红》问世，显示了音乐舞蹈在创作和表演方面的新成就，为音乐舞蹈的革命化、民族化、群众化作出了榜样。舞剧《宝莲灯》、《小刀会》、《鱼美人》和中国芭蕾《红色娘子军》和《白毛女》的出现，揭示了探索民族舞剧发展道路的成熟。文化大革命以后，中国的舞蹈艺术得到复苏，产生了一大批优秀作品，如《再见吧！妈妈》、《水》、《金山战鼓》、《追鱼》、《无声的歌》、《小萝卜头》、《敦煌彩塑》、《海浪》等。舞剧创作也出现了一个全新的蓬勃局面，《丝路花雨》、《奔月》、《凤鸣岐山》、《祝福》、《家》、《雷雨》、《黛玉之死》等都被搬上了舞台。

第四节　足尖美神——芭蕾的故事

芭蕾是法语ballet的音译。ballet一词，源于古拉丁语ballo。最初，只表示跳舞，或当众表演舞蹈，并不具有剧场演出的意思。现在，芭蕾的内涵要比我们平时所理解的"舞剧"的概念大得多。它既指欧洲古典舞蹈，也通称芭蕾舞——一种女演员穿特制的脚尖舞鞋，用脚趾尖端跳的脚尖舞；又指综合音乐、哑剧、舞台美术、文学于一体，以欧洲古典舞蹈为主要表现手段，来表现故事内容或情节的戏剧形式，通称芭蕾或古典芭蕾。20世纪以后，以现代舞结合古典舞蹈技术为主要表现手段来表现故事内容或情节的也被称为现代芭蕾，甚至凡用其他各种舞蹈为主要表现手段的舞剧作

品,或用欧洲古典舞蹈或现代舞蹈,或使两者相结合,不表现故事内容,也没有情节,仅演绎某种情绪、意境,或表现对某个音乐作品的理解等,都被统称为芭蕾。

1. 芭蕾的兴起

一般认为,芭蕾萌发于13—14世纪的意大利。1489年,为庆祝米兰公爵的结婚,在托尔托纳演出了后被芭蕾史家称为"宴会芭蕾"的大型席间歌舞《奥尔费》,取材于希腊神话奥尔甫斯的传说,表演希腊神话中伊亚松和金羊毛的故事。这是一出集诗歌、音乐、舞蹈为一体的大型节目,由宫廷职业舞蹈家波塔编排,表演者都是参加宴饮的贵族成员。这种宫廷歌舞传到法国,终于诞生了宫廷芭蕾。

1581年在法国巴黎紧靠罗浮宫的小波旁宫正厅里演出了《王后的喜剧芭蕾》,这是第一部真正的芭蕾,它突破了过去"宴会芭蕾"仅供帝王贵族在席间助兴的地位,第一次把舞蹈、音乐、歌唱和朗诵融为一体,创造了内容贯串的演剧性芭蕾,标志了西方芭蕾的真正确立。

《王后的喜剧芭蕾》演出获得了极大的成功,它不仅使宫廷芭蕾在法国盛行,而且很快成为欧洲各国宫廷娱乐的典范形式,并使跳舞成为文艺复兴时期欧洲各国宫廷王子及朝臣的重要社交礼仪手段。《王后的喜剧芭蕾》的编导博若耶是早期受聘于法国的意大利人,自1567年起任梅迪奇皇太后的音乐总监和首席御前侍臣。他精通音乐舞蹈,为了适应当时宫廷演出三面观众的需要,他在舞蹈编排上特别运用了几何学的构图原理,被舞蹈理论界赞为"可以与建筑学相提并论的创造性几何学"。

法国皇帝路易十四是西方芭蕾史上的一桩奇缘,由于路易十四本人喜爱舞蹈再加上他不尽余力的推动,使宫廷芭蕾在路易十四时期(1643—1715)发展到了它的鼎盛时期。路易十四从小受过良好的芭蕾训练,且喜欢表演,15岁(1651年)即参加过宫廷芭蕾《卡珊德拉》的演出,扮演"太阳神"阿波罗。1653年他在《夜之芭蕾》中扮演了太阳王的角色,从此便以太阳王自居,让人们都称他为太阳王。一直到三十岁,他还师从舞蹈教师博尚接受舞蹈训

练，并参加宫廷芭蕾的表演。

　　为了适应宫廷芭蕾艺术的发展，提高芭蕾的表演技术水平，路易十四于1661年下诏创办了"皇家舞蹈院"，任命宫廷舞蹈家皮埃尔·博尚为首任院长。博尚和十三位舞蹈大师一起，把从文艺复兴以来广泛流行于欧洲各个宫廷的舞蹈及民间舞蹈进行了搜集和整理，并且建立了芭蕾教学体系，据说流传至今的芭蕾舞中许多动作的规格、名称和术语，如双腿"外开"、脚的五种位置等，就是那时候制定的。而通过路易十四录用的一批艺术家，如舞蹈家博尚、音乐家吕利、剧作家莫里哀等人的努力，更形成了法国芭蕾的"巴洛克"演出风格和古典主义审美情趣。皇家舞蹈院又采取不定期的舞蹈教师考核制度，颁发舞蹈教师任职资格证书。这一传统后来也成为英国皇家舞蹈学院延聘芭蕾教师的基本制度，并一直延续至今。

　　1669年，路易十四本人因身体发胖，体力、精力和技术都已明显不能适应芭蕾的演出要求，他自己停止了公开的表演舞蹈。但他却授权在巴黎成立歌剧院，允许音乐、戏剧、舞蹈在皇宫以外的地方演出，从而结束了宫廷芭蕾的黄金时代，促使芭蕾进入剧场和民间。1671年，巴黎歌剧院首演由博尚编舞的田园式歌唱芭蕾剧艺术形式。

　　1672年，路易十四又专门在皇家音乐学院附设了培养专业舞蹈演员的学校。芭蕾演出的剧场化和培养专业芭蕾演员学校的诞生，终于促使芭蕾真正摆脱了过去仅属于朝臣娱乐的宫廷地位。1681年，巴黎歌剧院上演芭蕾《爱神的凯旋》，博尚决定改变以往宫廷芭蕾的惯例，全体演员均由非贵族的职业演员担任。不仅如此，在此之前虽然公主及贵夫人们也经常参加宫廷内的业余舞蹈表演，但公开演出时女角却全部由青年男子扮演。这一次，博尚使第一批以舞蹈为事业的芭蕾职业女演员登上了舞台，更甚而诞生了以拉·芳登为首的女舞蹈家。身材匀称、充满青春魅力的女演员及其所扮演的女神，使观众惊喜万分，但由于宫廷妇人服装累赘（笨重的撑有鲸骨箍的长裙），女演员们的舞步也仅能在地板上作平面的移动，故而比起男演员们来，仍是大为逊色。

拉·芳登生于1665年,史传在度过了她煊赫于世的舞蹈生涯后,就隐居于修道院,1738年去世。她的生平虽无详细记载,但她的名字却载入了芭蕾史册。

2. 芭蕾新时代

进入18世纪,芭蕾真正为女性敞开了大门,从而向世人展示了芭蕾新时代的到来。

17世纪宫廷芭蕾时期,舞蹈依然还是一种业余艺术。作品上演时,没有特殊的舞台,舞蹈演员和观众非常接近,舞蹈动作则一般仍相当简单,舞蹈姿态讲究对称,重心全部由中央轴线展开,植根于两脚外开的部位。舞蹈演员需承受极为沉重的假发、面具和服装,有的重达一百五十磅。但进入18世纪以后,情势有了质的变化。1713年,巴黎歌剧院建立了下属舞蹈学校。除培养出了一些名震一时的如迪普雷、韦斯特里斯、卡马尔戈等男性舞蹈家之外,女性舞蹈家大量涌现并崭露头角,如卡马尔戈、M.莎莱和弗朗苏瓦瑟·普蕾沃等。她们中的很多人已经不是来自于贵族阶层,而来自于较为贫寒的人家。如卡马尔戈,她特别擅长两脚在空中迅速地前后交叉,为了两腿有较大的活动自由,便于展示她的空中击腿技艺,使自己的即兴表演动作能被观众看到,卡马尔戈勇敢地改动传统的芭蕾服装。据传跃起时双腿在空中快速击打的技术,就是她首次运用在女演员的表演中,她那光彩夺目的技巧在当时被称赞为"第一个像男人一样跳舞的女舞蹈家"。卡马尔戈、莎莱、巴尔贝丽娜之后,女子芭蕾技巧已更日趋成熟。

诺维尔是18世纪中叶以后芭蕾界最重要的人物,他的情节芭蕾理论对芭蕾的发展产生了巨大的影响,并整整影响了以后几代人的芭蕾创作。让·诺维

诺维尔

尔（1727—1810年）是18世纪后半叶最伟大的芭蕾编导、革新家及芭蕾理论家。1727年4月29日出身于一个瑞士血统的法国军官家庭，1810年10月19日卒于圣日耳曼昂莱。自幼随L.迪普雷学舞，后又在巴黎歌剧院附属舞蹈学校学习。1742年8月首次在枫丹白露宫登台表演。1749年起担任巴黎喜歌剧院芭蕾编导，1751年至1752年还曾主持里昂芭蕾舞团，1754年编导处女作《中国的节日》，受到广泛好评。1755年访问英国，结识了英国著名话剧演员G.加里克，受到以莎士比亚为代表的英国传统戏剧的影响，开始了他舞蹈观念的巨大转变。1757年起，诺维尔担任里昂芭蕾舞团编导，排出了一批情节舞剧。在这些作品中，他开始了情节芭蕾的尝试：取消假面具、鲸骨裙、小筒裙等传统芭蕾服装，打破伴舞队形的对称性，注重戏剧结构，特别注重舞蹈为情节服务。其中，《后宫的争风吃醋》一剧集中体现了他的芭蕾改革思想。

1760年诺维尔在法国里昂和德国斯图加特同时刊印了理论著作《舞蹈和舞剧书信集》一书，立即轰动舞蹈界。初版共收有15封书信，后来经作者增补20封新的书信和若干舞剧台本，连同伏尔泰的评注和信件，于1803年起分4卷在彼得堡再版。《舞蹈和舞剧书信集》针对宫廷芭蕾单纯追求娱乐性的时弊，提出舞剧应是一门独立的艺术，负有教育观众的使命，舞剧必须与一切戏剧演出同样具有戏剧情节，舞剧中的一切形式要素，如舞蹈、哑剧、音乐、美术设计等都应为内容和人物服务。在书中，诺维尔首次提出了"情节舞剧"的概念，即反对炫耀技巧的舞蹈，舍弃多余的复杂舞步，提倡利用舞蹈作为舞剧的主要表情手段，真实地表达感情，诉诸观众。诺维尔的芭蕾革新主张，集中体现了启蒙运动的民主主义精神，是18世纪欧洲芭蕾革新的主流。

诺维尔的这些精辟见解，为现实主义舞剧理论奠定了基础，对后世产生了深远的影响。《舞蹈和舞剧书信集》一书多次重印并被翻译成英、俄、德、意、中等国文字，二百多年来一直被奉为芭蕾理论的圭臬。诺维尔的芭蕾理论显然受到以伏尔泰、狄德罗等人为代表的法国启蒙主义思潮的影响，并与其时的狄德罗、格罗克和博马舍等人的戏剧、音乐改革相呼应。此外，他也从韦弗、M.莎莱

和F.希尔弗丁的舞蹈革新中借鉴了不少有益的东西。

但诺维尔的舞蹈革新主张遭到以巴黎歌剧院为代表的保守势力的强烈抵制。1760年,诺维尔得到符腾堡公爵的资助,到斯图加特主持一个50人的宫廷芭蕾舞团,至1767年排演了《美狄亚与伊阿宋》等剧,以后又在维也纳(1767—1775)、米兰(1775)等地担任舞剧编导,进行革新试验,先后编排了《阿喀斯和伽拉忒亚》、《贝尔顿与艾丽扎》等。1776年,诺维尔被聘为巴黎歌剧院首席舞剧编导,但由于保守势力的作梗,5年任期内只排出了包括《玩偶》(1778)在内的少数新作。1781年诺维尔被迫离开巴黎歌剧院,1789年法国大革命期间,诺维尔流亡伦敦,他的最后一部芭蕾作品《爱情的作弄》(1794)在伦敦皇家剧院上演。1797年诺维尔返回法国,隐居乡间。

诺维尔一生编导过80部舞剧,24部歌剧的插舞。由于历史原因,这些作品一部也没有被保存下来。但他在《舞蹈和舞剧书信集》中所提出的编导原则,在他以后逐步为世人所实践。其中,G.安焦利尼与人合作的《唐璜》、J.多贝瓦尔的《关不住的女儿》、C.迪德洛的《弗洛拉与泽费鲁斯》(1796年首演于伦敦),以及意大利人S.维加诺的《普罗米修斯的创造物》(1801年首演于维也纳)等,都继承了诺维尔的革新思想,努力使芭蕾成为严肃的有社会意义的剧场艺术。

《关不住的女儿》又名《无益的谨慎》,是至今仍活跃在芭蕾舞台上的一部"情节芭蕾"代表名作。由于该剧有着浓郁的乡土气息,成功地反映了普通人的生活,尤其是成功吸取了当时法国民间舞蹈的素材,一直是世界各国芭蕾舞团普遍上演的保留剧目。在后来的演出中,乐曲和舞段都有过不同的改变。1828年法国作曲家赫罗尔德改变了配器,增加了一些当时的歌剧选段;1885年在彼得堡上演时称为《无益的谨慎》,由尼琴斯卡编导创作,用的是1864年的德国版本;1960年英国皇家芭蕾舞团由阿什顿编导,重新上演此剧时,增加了《木履舞》等舞段。为了加强最后一场戏的双人舞,还设计了柯连从窗户跳进屋内与丽莎幽会的情节,并特地从南非请来舞蹈家娜佳·纳丽娜担任主角。1987年,北京舞蹈学

院芭蕾专业师生首次将该剧搬上中国舞台,用的就是阿什顿的版本。此后中央芭蕾舞团和辽宁芭蕾舞团也曾先后上演出了《关不住的女儿》。

继多贝瓦尔的妻子泰奥多莱主演以来,芳妮·艾尔斯莱、安娜·巴甫洛娃、阿丽西娅·阿隆索、那塔丽·玛卡洛娃等著名舞蹈家都扮演过丽莎这一角色。剧中的双人舞片断,经一些编导家们精心加工,还常被列为今天国际芭蕾比赛的选段之一。

(1) 足尖精灵——《仙女》

《仙女》和《吉赛尔》是浪漫主义芭蕾的双璧。

浪漫主义芭蕾极大地丰富了舞蹈语言及其表现力、发展了旋转和跳跃技术,特别是女芭蕾演员首次运用脚尖技术,导致了芭蕾艺术的一场革命,改变了芭蕾审美的概念,是芭蕾舞发展史中的"黄金时代"。据舞蹈史专家考证,脚尖鞋产生于1822与1825年之间,是浪漫主义潮流的一个产物。由于渴望新生、向往升华的理想,舞蹈变得越来越向上升举,舞蹈家用立脚尖这种手法来表达他们追求自由,这种单脚立脚尖,一条腿向后抬起,双臂伸向远方的舞姿成为浪漫主义芭蕾的象征。

足尖舞是芭蕾艺术家们适应19世纪浪漫主义思潮的产物,反映了人们寻求在精神上获得解脱的心理。足尖舞的出现——足尖鞋的出现和一整套足尖舞技巧和双人舞托举技巧的创造,是芭蕾发展史上划时代的大事。它不仅确立了女演员在芭蕾舞的中心地位,构成了芭蕾特有的,不可或缺的艺术标志,也是芭蕾走向成熟和完善的里程碑。

这是芭蕾的"黄金时代",虽然它只持续了短短的几十年。在这几十年中,出现了五位芭蕾一代女星:塔莉奥妮、爱尔丝莱、格丽西、芳妮·塞丽托和卢西莱·格拉恩。她们在艺术实践中用自己创作的舞剧将芭蕾艺术提高到了一个前所未有的高度。

《仙女》是一部启示性的作品,它显示了舞剧创作题材的重大转变,标志着芭蕾浪漫主义时期的到来。《仙女》是巴黎歌剧院著名歌唱家亚道夫·努里根据浪漫主义作家查·诺地埃的幻想小说《脱利尔庇·阿卡依尔的小妖精》改变而成。说的是一个青年农

民准备与美丽的姑娘结婚时,一个精灵爱上并迷住了他。他背弃了家乡和未婚妻,跟随精灵来到森林,但当他拥抱精灵时她却死去。青年农民郁郁不乐地回到家乡寻找他未婚妻时,她却已找到了新的爱人。1832年3月12日晚,《仙女》首次在巴黎歌剧院同观众见面。舞台上,塔莉奥妮身着洁白的薄纱裙,裸露着脖子和双臂,背上装饰着轻巧的小翅膀,显得光彩夺目。她轻飘的衣裙,模仿飞翔的足尖舞姿,震惊了观众。《仙女》的演出获得了巨大成功,塔莉奥妮轻盈飘逸的跳跃和稳健自如的脚尖技术给芭蕾艺术注入了新的生命,成为在这之后一百年中舞蹈家们争相效仿的光辉典范。

如果说《仙女》标志着浪漫芭蕾的诞生,那么《吉赛尔》可说是浪漫主义芭蕾鼎盛时期的最高成就。《吉赛尔》为两幕芭蕾,描写美丽的农村少女吉赛尔,对化装成农夫的贵族青年阿尔伯特一往情深,以身相许。当她发现阿尔伯特是贵族,并马上就要和伯爵的女儿结婚时,发疯而死。死后化为女鬼,仍痴情不变,宽恕了阿尔伯特,并在危急关头救了他。

《吉赛尔》芭蕾台本是法国著名浪漫主义诗人戈蒂埃的力作。戈蒂埃才华横溢,感情奔放,特别喜欢跟女芭蕾舞演员交往。巴黎歌剧院每场演出几乎都少不了他的光顾。1841年,戈蒂埃迷上了巴黎新冒出的芭蕾新星格丽西,决定为她写一部芭蕾新作。恰在这时,他的好友德国浪漫派诗人海涅给他讲述了德国一个相当哀怨的女鬼维丽的传说,激发了戈蒂埃的创作灵感,很快便写出了芭蕾台本,巴黎歌剧院看后立即同意排演,并请青年作曲家阿道尔夫·亚当谱曲,芭蕾大师让·克拉利编舞,其中吉赛尔的独舞则全部由格丽西多年的老师、法国舞蹈家朱利·佩罗编排。

《吉赛尔》于1841年6月28日首演成功,以后在巴黎连演465场,场场爆满,并很快传遍欧洲。音乐家柴科夫斯基赞美《吉赛尔》是"诗、音乐和舞蹈的结合"。从1860年起,M.珀蒂帕又多次修改,才奠定了今天演出的基础。乌兰诺娃曾非常出色地创造了吉赛尔这一角色。1960年,北京舞蹈学校实验芭蕾舞团曾上演《吉赛尔》。

《吉赛尔》历来被喻为芭蕾的《哈姆莱特》,它实现了诺维尔的

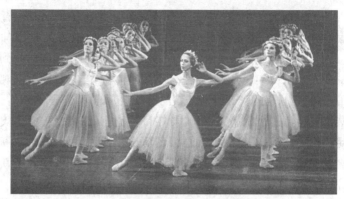

美国芭蕾剧院上演的《吉赛尔》

理想,完成了音乐、舞蹈、戏剧的三位统一,从结构、编排、音乐、舞蹈到表演都达到一个划时代的水平。其第二幕中的双人舞不但经常作为精华的舞段单独演出,还被列为国际比赛的规定节目。

浪漫主义芭蕾的黄金时代极其短暂,19世纪30—40年代,仅仅10多年就出现停滞的局面:创造渐见枯萎,革新停留在服装方面,变化多样的新技巧成为炫耀杂技式的绝招,形式变得固定化。从1871年至1909年期间,巴黎歌剧院演出的全部芭蕾,只有《葛蓓莉亚》和《希尔薇亚》保存了下来。意大利、法国和英国对芭蕾艺术的兴趣都逐渐消失。其间,虽然尚有浪漫主义芭蕾另一重要分支布农维尔在丹麦创立的积极浪漫色彩芭蕾,可也无法挽回浪漫芭蕾黄金时代的光辉。

19世纪下半叶开始,欧洲芭蕾的中心逐渐移至俄国。

(2)天鹅的故乡——俄罗斯芭蕾

从19世纪下半叶开始,俄国逐渐成为欧洲芭蕾的中心,并在芭蕾史上占有重要地位。芭蕾《天鹅湖》成为不朽的经典。

17世纪末,芭蕾传入俄国,最早是由流亡法国的苏格兰军官尼科拉·利玛编排的俄国舞剧《奥尔甫斯》(1673)。到18世纪中叶,1734年女皇聘用法国人朗代为陆军武备学堂学生传授西欧礼节和舞蹈,1737年朗代获准筹建舞蹈班,一年后正式成立了俄国第一所舞蹈学校——皇家舞蹈学校。1742年又成立了圣彼得堡

芭蕾舞团(今圣彼得堡舞蹈学校)。1773年,在莫斯科教养院内设立了芭蕾舞班,1776年在莫斯科建立了固定的芭蕾舞团,为以后俄国的芭蕾艺术发展奠定了基础。

从19世纪30年代开始,俄罗斯芭蕾的自身民族风格逐渐形成。其中,瓦尔贝尔赫、迪德洛和格卢什科夫斯基等人起过重大的作用。19世纪30年代以后,俄国芭蕾进入浪漫主义时期。塔莉奥尼父女、F.艾尔斯勒、C.格丽西、圣-莱昂等著名舞蹈家都来过俄国访问演出和参加编导活动,从1848起佩罗还在圣彼得堡工作了10年。《仙女》、《巴黎圣母院》、《海侠》、《吉赛尔》和《菲涅拉》等一大批芭蕾舞作品先后在俄国上演。特别是A.布农维尔的学生C.约翰逊(在圣彼得堡)和布拉西斯(在莫斯科)的教学活动,向俄国舞蹈界传授了法兰西、意大利两大舞派的精华,从而促使了俄罗斯舞派的形成。

在剧目建设上,M.彼季帕和伊万诺夫发挥了决定性的作用。特别是彼季帕(1819—1910),从1869年起担任玛利亚剧院舞剧编导30余年,接受并发展了浪漫主义芭蕾大师们的交响舞蹈原则,被誉为俄罗斯芭蕾的奠基人。彼季帕在他的早期作品《堂吉诃德》(1869)、《舞姬》(1877)中,均作了舞蹈交响化的尝试。其中某些片断如《堂吉诃德》中的双人舞、《舞姬》中的"蛇舞",至今仍是上演不衰。

真正将俄罗斯芭蕾推向世界,并使之在世界芭蕾舞坛中占据主导地位的是舞剧《天鹅湖》、《睡美人》、《胡桃夹子》,它们是浪漫主义时期俄罗斯芭蕾的三座高峰。特别是《天鹅湖》,至今仍被看作是不可逾越的芭蕾典范。

柴可夫斯基是第一位把交响音乐的创作思维、方法注入芭蕾音乐创作中的作曲家,

柴可夫斯基

从而改变了音乐在舞剧中的地位和作用。柴可夫斯基创作的三部舞剧音乐《天鹅湖》、《睡美人》、《胡桃夹子》,是舞剧音乐史上的一座伟大里程碑,极大地推动了芭蕾艺术在更高层次上的发展。

《天鹅湖》的故事取材于德国中世纪民间传说。全剧分为四幕。剧情描写年轻的王子齐格弗里德与被魔法变成天鹅的公主奥杰塔的爱情故事。王子勇敢地与魔王罗德巴特搏斗,忠贞的爱情终于战胜魔法,奥杰塔重新获得自由。王子与奥杰塔也共同迎来了新生活的黎明。

舞剧《天鹅湖》的诞生有着一段曲折的经历。1871年夏天,柴可夫斯基去乌克兰卡明加度假,居住期间,他根据德国作家莫采伊斯的童话故事《天鹅池》,为外甥们谱写了一部家庭用的独幕芭蕾曲。1875年8月,莫斯科帝国剧院总裁格里采尔与剧作家皮盖切夫合作编写了大型舞剧《天鹅湖》的台本,并以八百卢布的报酬委托柴可夫斯基作曲。于是,柴可夫斯基就以四年前所写的这部短篇芭蕾音乐为基础,又融合进1869年所创作的歌剧《女水神》的音乐,于1876年4月完成了全部谱曲工作。全剧共分四幕,由序曲及二十九首乐曲组成,他运用了主题动机发展、高密度和声织体等交响乐的创作,使音乐和剧中人物感情、特定场面紧密吻合。

不久,《天鹅湖》由捷克人W.雷辛盖尔编导,1877年2月20日上演于莫斯科大剧院。但由于编导不理解柴科夫斯基音乐的革新意图和俄罗斯民族风格,在演出中更任意加进了普尼等其他作曲家的音乐,导致首演失败,仅演几场即中止。1880年,比利时人J.汉森重新编导,1880年和1882年再度上演于莫斯科大剧院,仍未获得成功。性格内向的柴可夫斯基,把演出失败的原因归结于自己的音乐。为弥补遗憾,他一度打算重新修改《天鹅湖》音乐,可未及动手便患了霍乱而突然去世,使这一舞剧总谱原封不动蒙尘十数年。

1894年2月17日,彼得堡马林斯基剧院首席编导彼季帕在其助手伊万诺夫的协同下,为柴可夫斯基去世一周年举行纪念公演时,首先把《天鹅湖》二幕重新搬上了舞台。然后又由柴可夫斯基的小弟弟莫吉斯特修改台本,彼季帕编导一、三幕,伊万诺夫编

1895年上演的《天鹅湖》场景

导二、四幕,里卡德·德里果担任乐队指挥,于1895年1月27日在彼得堡上演全剧。

 两位编导通过与柴可夫斯基合作上演《睡美人》《胡桃夹子》所积累的成功经验,在编舞上作了革新,他们把舞蹈作为刻画人物性格的主要手段,努力寻求符合音乐的舞蹈动机,把交响音乐的主题变奏、复调、平行对比等手法运用于编舞中,正确处理了独舞、双人舞及领舞和伴舞之间的关系。伊万诺夫更是创造性地设计了象征白天鹅形象的"主导动作"。当时担任女主角的演员皮埃丽娜·莱格那妮(意大利人)扮演了剧中的双重角色——奥杰塔和奥吉莉雅,她以细腻、轻盈的舞姿、完备的技巧体现了编导者的意图。据说在第三幕黑天鹅变奏中,她竟一口气做了36个单腿转圈,成为首次完成这一绝技的女演员。

 由于彼季帕和伊万诺夫的努力,《天鹅湖》的重演获得了巨大成功。这个演出本中主要由伊万诺夫设计的群舞场面,一直沿用至今,成为后世演出的基础。尤其是第二幕由伊万诺夫创造的交响乐般地多层次结构的编舞形式,至今仍按原样被保留着。《天鹅湖》自这次彼得堡公演后,就再也没有离开过芭蕾舞台。现在

《天鹅湖》中的双人舞

俄罗斯流行的版本是1935年阿·瓦冈诺娃在彼季帕-伊万诺夫作品基础上的修改本。1953年4月25日,莫斯科音乐剧院演出了以伊万诺夫第二幕为核心而重新结构的《天鹅湖》新版本。《天鹅湖》对福金、G.巴兰钦等人在舞蹈交响化方面的探索发生了重大影响。

至20世纪初,俄国芭蕾已拥有了自己的保留剧目、表演风格和教学体系,涌现出了一批编导和表演人才。但是,1905年革命失败以后,芭蕾界的因循守旧开始占据上风,舞台上弥漫者单纯追求舞蹈技巧和华丽演出形式的倾向。它促使了一批青年人的革新、探索要求,最终成为席卷全球的"俄罗斯风暴",这就是代表芭蕾新潮流的"俄罗斯演出季"和佳吉列夫俄罗斯芭蕾舞团。

谢尔盖·佳吉列夫1872年3月19日出生在俄罗斯中部诺夫戈罗德省的一个贵族家庭。1896年毕业于彼得堡大学法律系。自幼酷爱音乐和美术,热衷于结识俄国一些年轻有为的画家和知识分子。1898年他们成立了以振兴俄罗斯文化为宗旨的组织"艺术世界",次年佳吉列夫出任《艺术世界》杂志和《皇家剧院年鉴》

芭蕾舞姬

的总编。1906年起,佳吉列夫先后在巴黎、柏林、威尼斯、蒙得卡洛举办美术展览和歌剧、交响乐的演出,开始把俄罗斯文化介绍给欧洲。1908年佳吉列夫成为剧场主持人,1909年他组织帝国剧院的一群著名俄国舞蹈家,暑期中在巴黎作了一次芭蕾演出季。演出季的舞蹈家包括福金、巴甫洛娃、泰玛拉·卡莎薇娜、尼金斯基和米克海尔·莫德金等。1913年他成立了以蒙特卡洛为基地的永久性芭蕾剧团——"佳吉列夫俄罗斯芭蕾舞团",在欧美各地巡回演出俄国的古典传统剧目,促成了欧洲芭蕾的复兴,影响巨大。福金等人根据歌剧、交响乐、钢琴曲等非舞蹈音乐编排的芭蕾作品试验,也成为后世交响芭蕾、无情节舞蹈的先声。

1914年的第一次世界大战,给佳吉列夫芭蕾舞团在演出和经费上都造成了巨大困难,很多原来的合作者陆续离开了剧团。1923年和摩纳哥公国签约,成为蒙特卡洛官方的芭蕾舞团,改名为蒙特卡洛俄罗斯芭蕾舞团。1929年在伦敦的演出季结束之后,佳吉列夫到威尼斯度假,8月9日病逝。

佳吉列夫去世后,舞团随即解散,它的成员流散欧美各国,其

中一些人，如 S.利法尔在法国，N.德瓦卢瓦在英国，G.巴兰钦在美国，对各国的芭蕾复兴或创建作出了重要贡献。从 1909 年"俄罗斯演出季"开始后的 20 年里，佳吉列夫俄罗斯芭蕾舞团不但编导、上演了一大批优秀的芭蕾剧目，如《彼得鲁什卡》、《火鸟》、《春之祭》、《牧神的午后》、《仙女们》、《狂欢节》、《谢赫拉查达》（又名《天方夜谭》）、《玫瑰精灵》、《阿波罗》等，它还团结了一大批才华横溢的年轻人，如舞剧编导福金、尼金斯基、马辛、布罗妮斯拉娃·尼京斯卡、巴兰钦、利法尔，画家巴克斯特、贝努阿、列里赫、戈罗文、毕加索，作曲家斯特拉文斯基、普罗科菲耶夫、德彪西、拉威尔，舞蹈家巴甫洛娃、卡萨维娜、罗普霍娃、尼仁斯基、莫尔德金、多林、瓦卢阿、玛科娃、达妮洛娃等，他们之中很多人后来都成了闻名世界的艺术大师。

巴甫洛娃的脚

这是一个芭蕾复兴的"佳吉列夫时代"，以致后来许多西方舞蹈家纷纷将自己改为俄国姓名，一些与俄罗斯芭蕾毫不相干的芭蕾舞团也以给自己冠以"俄罗斯"芭蕾的美名为荣。

尤其是佳吉列夫时期造就的杰出编导家巴兰钦，对美国芭蕾的发展产生了巨大有影响，他被推为 20 世纪 20 年代以后几十年里美国芭蕾艺术界的领袖人物。

（3）改变芭蕾世界的人——巴兰钦

进入 20 世纪后，芭蕾神奇地得到了复兴，重新唤起了人们对芭蕾的狂热，它甚至普及到了过去没有自己芭蕾演出团体的国家，如英国、美国和澳大利亚以及古巴、巴西、委内瑞拉、墨西哥等国。巴兰钦被称作继"现代舞之母"伊莎多拉·邓肯和谢尔盖·佳吉列夫之后，20 世纪改变芭蕾世界的第一人。

巴兰钦（1904—1983）原籍俄国格鲁吉亚，1904 年 1 月 9 日生于圣彼得堡，1914 年入圣彼得堡戏剧学校舞蹈科学习，1924 年毕业后任国家歌剧舞剧院（即基洛夫剧院芭蕾舞团）芭蕾演员，同时

邓肯(和学生们在排演,中有她的姐姐)

参加青年芭蕾舞团,1924年,移居美国,1933年主持美国芭蕾舞学校和芭蕾舞团(纽约市芭蕾舞团的前身),担任团长兼艺术指导,1928年编创的《阿波罗》被认为是最优秀的作品之一。巴兰钦的很多作品是根据古典音乐名家如格林卡、柴科夫斯基、格拉祖诺夫、德彪西和斯特拉文斯基等人的音乐创作舞蹈,舞蹈技巧的"音乐化"运用使他编创的舞蹈充满了诗意。巴兰钦还善于把现代舞和古典芭蕾融合在一起,如他的代表作品《四种气质》,特别是他与玛莎·格雷厄姆合作的《插曲》,更使芭蕾舞体现了前所未有的新鲜感。1983年4月巴兰钦卒于纽约。

巴兰钦彻底解放了芭蕾自身,他善于处理舞台空间,擅长运用传统舞步,能将民间舞的舞步娴熟地融进芭蕾风格中。巴兰钦根据音乐的提示和结构来营造芭蕾,他的交响芭蕾整整影响了以后几代编导。

与此同时,现代舞经过拉班、魏格曼、尤斯、玛莎·格雷厄姆、韩芙莉和维德曼等二代人的努力,其风格在世界各地得到了广泛的认同和传播,至20世纪中叶前后,芭蕾舞界开始同现代舞建立起广泛的联系,现代舞极其自由的身体表现力以及丰富多彩的编舞形式对芭蕾舞编导产生了巨大的冲击力和影响,引进现代舞训练体系,借鉴现代舞的表现力,将芭蕾与现代舞风格相结合的现代

芭蕾——Modern Ballet应运而生。与古典芭蕾相比，它不仅仅是编导技巧上的差异，更多的是创作理念上的不同。

现在，人们一般将佳吉列夫称为"现代芭蕾之父"，将巴兰钦、阿希顿、图德称为"现代芭蕾"的中期代表人物，将贝雅、佩蒂、罗宾斯、克兰科和麦克米伦当作"现代芭蕾"的后期代表人物。代表作品有《火鸟》、《牧神的午后》和《春之祭》等。

《火鸟》，独幕芭蕾。斯特拉文斯基作曲，福金编剧、编导。1910年首演于巴黎歌剧院，"俄罗斯演出季"主要剧目之一。该剧描写伊凡王子追逐火鸟，误入魔王卡谢伊的魔法森林，与被魔王禁锢的公主相遇，最后王子在火鸟的指点下，破除魔法，解救了公主，并与公主结成伴侣。《火鸟》是芭蕾传统剧目之一，其中的一些双人舞是国际芭蕾舞比赛指定节目。M.贝雅根据同一音乐改编成另一部舞剧，由他自己主演火鸟，1970年由巴黎歌剧院芭蕾舞团首演于巴黎体育宫。

《牧神的午后》，1913年由尼金斯基编创，40年后美国著名芭蕾编导杰洛姆·罗宾斯重新改编，1953年由纽约城市芭蕾舞团首演。在罗宾斯的《牧神的午后》中，原先希腊神话的背景消失了，替代的是一间舞蹈练功房，一男一女舞蹈演员代替了原来的牧神，舞蹈充满了神秘的性冲动，是一部新颖独特的现代芭蕾。

《春之祭》，二场芭蕾，尼金斯基根据斯特拉文斯基的同名音乐创编，兰伯特协助尼金斯基排舞，1913年5月29日由佳吉列夫舞团首演于巴黎夏托莱剧院。《春之祭》是先锋派芭蕾诞生的第

尼金斯基的《春之祭》，乔夫雷芭蕾舞团演出，1988年

一块里程碑,它将斯特拉文斯基从神秘古老的俄罗斯异教徒祭礼仪式中寻觅到的精神渊源,通过人体动作展现出来,成为与当时的象征派诗歌、以马蒂斯为代表的野兽派绘画相呼应的原始主义倾向舞蹈。

《绿桌》,库特·尤斯创作,1932年首演于巴黎"国际舞蹈编导比赛",获大奖。尤斯是拉班的得力弟子,1924年应聘蒙斯特市立剧院,受到德国先锋派艺术思想的影响。《绿桌》是第一部运用现代舞与芭蕾技巧相结合来反映现代政治的舞剧。1963年科隆电视台将其拍成电视片广为播放,美国乔弗利芭蕾舞团第一个将它作为保留剧目。

今天,芭蕾已成为一项世界语言的艺术,在世界各地广泛流传。

福金、巴甫洛娃等应聘到巴黎歌剧院演出,使法国芭蕾得到复兴。1929年利法尔就任巴黎歌剧院芭蕾舞团艺术指导后,陆续上演了《列那狐的故事》(1929)、《普罗米修斯的创造物》等,使该团大有起色。20世纪50、60年代,先后由G.斯基宾和M.德孔贝担任艺术指导,排出了《达夫尼斯和赫洛亚》(1959)、《田园曲》(1961)、《协奏交响曲》(1962)和《沙漠》(1968)等作品。1973年起又延聘巴兰钦、罗宾斯、坎宁安等人担任客座编导,排演了一批现代芭蕾作品。法国一些规模不大的芭蕾演出团体,如香榭丽舍芭蕾舞团(1944—1950,R.珀蒂担任过该团编导)、明星芭蕾舞团(1953—1957,M.贝雅创办)以及巴黎芭蕾舞团和马赛芭蕾舞团等,都各有自己的创作风格。

20世纪30年代前后英国的民族芭蕾崛起,1926年5月,原佳吉列夫芭蕾舞团的演员德瓦卢瓦在伦敦创立了舞蹈艺术学院。1928年,由她的学生组成维克·威尔斯芭蕾舞团,经常演出德瓦卢瓦和阿什顿编导的新作品和谢尔盖耶夫重排的古典芭蕾剧目。此后,马科瓦、赫尔普曼和芳婷等人相继加入该团,大大提高了舞团的演出水平。第二次世界大战期间,剧团改名为萨德勒斯威尔斯芭蕾舞团。战后,迁入伦敦科文特加登皇家歌剧院。1946年,又成立了以赴外地巡回演出为主要任务的萨德勒斯威尔斯歌剧院

芳婷和努里耶夫主演的《罗密欧和朱丽叶》

芭蕾舞团。1956年两团正式合并为皇家芭蕾舞团。英国较有影响的芭蕾表演团体还有兰伯特芭蕾舞团和伦敦节日芭蕾舞团。

从20世纪30年代起,美国正式开始建立芭蕾舞团。1933年,蒙特卡洛俄罗斯芭蕾舞团在美国吸收了一批美国演员,演出了《牧区竞技》(1942)和《弗兰克耶与琼尼》等剧目。1933年,柯尔斯坦邀请巴兰钦到美国定居,一起创办了美国芭蕾舞学校和美国芭蕾舞团,在这个基础之上又建立了纽约市芭蕾舞团。上演节目以巴兰钦的作品为主。

德国最著名的芭蕾舞团是斯图加特芭蕾舞团,该团在克兰科(1961—1973)和海蒂担任艺术指导期间,排演了《罗密欧和朱丽叶》、《奥涅金》、《驯悍记》、《玛格丽特与阿芒》和《青春》等一批著名作品。该团演员来自世界各国,在国际上享有较高声誉。

20世纪芭蕾舞团是比利时著名芭蕾舞团,设在布鲁塞尔,1960年由M.贝雅创建,主要演出他本人的作品,如《尼任斯基,上帝的小丑》(1971)和《彼得鲁什卡》(1977)等。丹麦皇家芭蕾舞团除移植福金、巴兰钦等人的舞剧作品外,1951年以后主要聘请外国编导排演节目,如《摩尔人的孔雀舞》(1971,J.利蒙编导)等。

东欧国家在第二次世界大战以后,选派大批青年学员到苏联

学习芭蕾。他们回国后编创了大量根据本民族神话传说、历史故事和现实生活改编的民族芭蕾作品,如南斯拉夫的《奥赫里德的传说》(1947)、波兰的《潘·特瓦尔多夫斯基》(1951)、保加利亚的《马达尔骑士》(1965)以及捷克斯洛伐克的《王子与贫儿》等。

拉丁美洲的芭蕾艺术在第二次世界大战以后也有迅速的发展,古巴、巴西、委内瑞拉、墨西哥等国都建立了自己的芭蕾舞团。其中古巴国家芭蕾舞团(原名阿隆索芭蕾舞团)尤负盛名。

在澳大利亚,20世纪30—40年代,悉尼和墨尔本先后建立了几个私人芭蕾舞团,1949年又成立了第一个国家芭蕾舞剧院。1962年,在原波罗万斯基芭蕾舞团(1940—1960)的基础上建成澳大利亚芭蕾舞团。

大约在20世纪20年代,芭蕾由外国侨民传入中国的上海、哈尔滨等地。30、40年代,先后有胡蓉蓉、戴爱莲等演出芭蕾和进行芭蕾教学。中华人民共和国建国后,作为一种训练方法,芭蕾舞被引入舞蹈团体中。1954年,北京舞蹈学校开设了芭蕾舞基训课。1957年,北京舞蹈学校正式开设中等芭蕾表演专业,1958年,该校师生第一次演出了完整的芭蕾《天鹅湖》。1959年底成立北京舞蹈学校实验芭蕾舞团,是中国第一个专业芭蕾表演团体。1979年,上海芭蕾舞团成立。1981年,辽宁芭蕾舞团建立。

除了上演《无益的谨慎》、《天鹅湖》、《海侠》、《吉赛尔》、《西班牙女儿》、《巴赫切萨拉伊的泪泉》、《巴黎圣母院》等一些古典芭蕾传统剧目以外,中国的芭蕾舞家还相继创作了一批民族题材的芭蕾作品,如《和平颂》、《红色娘子军》、《白毛女》、《沂蒙颂》、《草原儿女》、《祝福》、《阿Q》、《魂》、《林黛玉》、《雷雨》、《家》、《白蛇传》、《梁山伯与祝英台》等。

半个世纪以来,中国的芭蕾得到迅速发展,拥有了一批具有相当水平的专业教师、编导和演员。20世纪80年代以后,中国芭蕾舞界加强了与世界芭蕾舞界的交流,不同流派和风格的芭蕾被介绍到中国来,中国的芭蕾艺术团体也走出国门,足迹遍及世界各国,中国的芭蕾演员在国际芭蕾舞比赛和芭蕾舞节上多次获奖。

第五节 现 代 舞

现代舞(modern dance)是20世纪初在西方兴起的一种现代主义思潮相对应的舞蹈派别。

历史上对现代舞的称呼很多,如"当代舞蹈"、"新兴舞蹈"、"现代派舞蹈"等,但都不很确切。因为现代舞的起因虽然是与古典芭蕾相对立,但它并不是一个舞蹈种类的概念,而仅是现代主义观念在舞蹈创作中的表现。现代舞不是一种固定的舞蹈形式,在现代舞的发展历史上,现代舞蹈家依据自身的创作理念,运用和借鉴民族民间舞蹈、芭蕾等各种舞蹈素材,创造出各自不同的现代舞流派。所以美国百科全书1978年版就指出,现代舞不如改称基本舞(basic dance)或表现主义舞(expressionistic dance)更为确切。

现代主义(Modernism)是20世纪初以后西方各个反传统的文学艺术流派、思潮的统称,在思想上深受康德、尼采、威廉·詹姆斯、弗洛伊德、柏格森、荣格等人的哲学、心理学理论的影响。现代主义在艺术风格上广泛运用意象比喻等来暗示人物在某一瞬间的感觉、印象和精神状态,作品结构变化突兀,故事情节怪诞荒谬,人物形象违背常情。现代主义的这种艺术风格也在现代舞上打上了深深的印记。被称为"现代舞之母"的邓肯,就是在反对西方芭蕾传统的基础上创立现代舞的。

同现代主义包括未来主义、达达主义、超现实主义、表现主义、意识流小说、荒诞派戏剧、黑色幽默、存在主义、法国新小说派等形形色色的文艺流派一样,早期现代舞因创作方法、训练体系,以及个人风格的差异,也表现出不同的风格流派,甚至出现自己创造和命名的现代舞"法典"。如早期美国邓肯的"自然动作"现代舞,瑞士E.雅克-达尔克罗兹的"优律动"现代舞训练体系,德国拉班的"表现主义现代舞"等。特别是拉班和他的学生M.魏格曼,从人的身心活动规律,包括肌肉的松弛和收紧,动作的协调以及舞蹈的空间等方面,探讨舞蹈如何表现社会,这些理论和实践,推动了现代舞的创作和发展。

拉班之后,现代舞有了长足的发展,出现了众多的现代舞流派。

在德国,拉班最优秀的得力弟子库特·尤斯,第一次用现代舞理念和芭蕾技巧相结合创作了一部反应现代政治和反战题材的舞剧《绿桌》。1932年在巴黎"国际舞蹈编导比赛"上获大奖。尤斯是出生于沃腾堡的德国犹太人,1920年结识了著名舞蹈家鲁道夫·拉班,1921年,尤斯在曼海姆国立戏院追随拉班学习舞蹈三年,后期成为拉班的得力助手。1924年夏,尤斯应聘担任蒙斯特市立剧院的"动作指导",这个时期剧院正好是德国先锋派艺术运动的一个组成部分,从事达达主义、象征主义和超现实主义艺术的探索,尤斯因此受到了德国先锋派艺术思想的影响。从1930年起,尤斯担任埃森歌剧院芭蕾舞队的舞剧艺术指导,不久,在埃森剧院的财政支助下,尤斯创作了他那部最负盛名的舞剧《绿桌》。同年创作的还有《舞会》、《波罗维亚舞蹈》、《葛蓓莉娅》和《普尔希纳拉》等。1954年至1956年,他还兼任杜塞尔多夫歌剧院的芭蕾指导,并创作了《帕塞芬尼》和《卡图利之歌》等作品。

尤斯有意识地把现代舞理念同芭蕾的技巧相融会,并以现代风格的舞剧来表现当代人的生活和精神,最终使拉班的动作理论学说在芭蕾中得到了舞台上的验证。在《维也纳往日的舞会》和《七英雄》中,尤斯将"单腿支撑旋转"、"两腿前后交织跳"和"猫步"等规范的芭蕾动作变成了自由自在的现代舞蹈语汇,并且还揉进了德国民间舞蹈素材,这也无疑反映了这一时期现代舞蹈的发展。

格雷厄姆和汉弗莱虽然出身于圣丹尼斯-肖恩舞蹈学校,但使她们自创现代舞流派的却是各自的新的舞蹈创作理念。汉弗莱认为,美国已经没有什么民族舞蹈可用作现代舞的创作发挥,异国情调的舞蹈也不能体现出美国人的精神实质,因此她对拉班以来的现代舞训练技巧和人体运动特征加以发挥,创立了"跌倒和复起"、"平衡与不平衡"等现代舞的人体动作规律,用这种戏剧性的动作效果来象征社会的矛盾和冲突。格雷厄姆则更受当时存在主义哲学的影响,她从人的内心生活和心理真实来表现人与社会之

玛莎·格雷厄姆的《致世界的信》，1940年

间的尖锐矛盾，以及由此产生的精神创伤心态和悲观绝望情绪。因此她强调"舞蹈应该剥开那些掩盖着人类行为的外衣"，"揭露出一个内在的人"。惟其如此，她表演的一些舞蹈作品，如《心穴》、《悲悼》等，其中表现出来的阴暗和憔悴情绪，曾引发了人们的广泛争议。格雷厄姆强调舞蹈的"内省"心理，用人体在呼和吸之间的变化所引发的人体动作的"收紧和放松"现象，作为现代舞的动作基础和感情表现的基本出发点，因而被称为"心理舞派"。显然，被她自己赞赏不已的"格雷厄姆技巧"——用呼吸作为推动身体的旋转、跳跃、跌倒等舞蹈技术，无疑是对邓肯和拉班现代舞创作理念的一种极大发挥，也是20世纪30年代以后社会动荡和经济危机的一种体现。"格雷厄姆技巧"对现代舞的训练体系建设起到了积极的推动作用。

原汉弗莱-韦德曼舞团演员J.利蒙，将墨西哥印第安人的传统民族舞蹈风格作为自己现代舞创作的基本素材，编演了根据《奥赛罗》故事创作的《摩尔人的孔雀舞》，大获成功。

出自格雷厄姆门下的M.肯宁汉，反对"舞蹈动作必须有涵

意"这一基本理念,强调"舞蹈的主题就是舞蹈本身",认为动作有其自身独立的价值,由纯粹动作构成的舞蹈,无需任何合理性的解释。他反对用舞蹈表现角色的心理活动,反对在音乐或戏剧性情节的基础上编排舞步,提出"在演员生理解剖范围内,任何动作均可相互衔接"的编舞原则,探求动作和舞段相互之间的偶然性联系,由此,肯宁汉创立了机遇编舞法。他常常用抽签、掷骰子的方法来决定整部舞蹈的演出程序。肯宁汉的舞蹈作品,一般是既无情节,又无主题,既无明确的涵义也没有连贯性的舞蹈动作,演员在表演时不受任何舞台空间的限制,台上台下观众席来去自由,所以带给观众的常常是难以预料的感受。1977年,他与约翰·凯奇和莫里斯·格拉夫斯合作创作《入口》,三人分头进行编舞,直到公演那天晚上才合成。肯宁汉所编的抽象动作和造型姿势,完全由机遇法来决定。①

肯宁汉(左)的《七重奏》,1953年

肯宁汉的舞蹈被称为"新先锋"舞蹈或"抽象舞蹈",其创作理念显然是当时先锋艺术和抽象艺术在舞蹈创作中的反应,但也与肯宁汉将古典芭蕾技巧作为他创作的基本要素有关,所以,肯宁汉

① 蓝凡:《芭蕾》,上海三联书店2003年版,第223页。

肯宁汉的《舞步规则》,1979年

也被认为是20世纪五六十年代现代芭蕾的代表人物之一,他的一些作品后来成为纽约市芭蕾舞团、波士顿芭蕾舞团、巴黎歌剧院芭蕾舞团的长期保留节目。

西方学者一般认为,20世纪70年代以后,现代主义艺术已经逐渐被后现代主义艺术所取代。但现代舞有些例外,因为现代舞蹈不像现代绘画、现代建筑那样,在很多情况下它被当作为一种舞蹈的"形式"在运作,因而时至今日,现代舞仍是被作为一个"统一"的舞蹈概念在世界各地蓬勃发展。更重要的是,20世纪中叶前后,现代舞的观念已经渗透当年曾被邓肯作为批判对象的芭蕾之中,甚至原先在"现代舞"与芭蕾之间那种经纬分明的界线也已荡然无存,这在新崛起的一代舞者和编导身上尤其难以区分,惟其如此,现代舞与后现代舞的区分仍有待于其自身的实践和发展。

现代芭蕾的崛起无疑表明了当代西方舞蹈主要类型的发展新方向,它又从另一方面促进了各地在民族民间舞蹈上的现代观念的渗透。所以,我们可以说,现代舞是在反传统基础上产生的,它不仅是反对当时形式僵化的古典芭蕾传统,并且还从各种舞蹈和

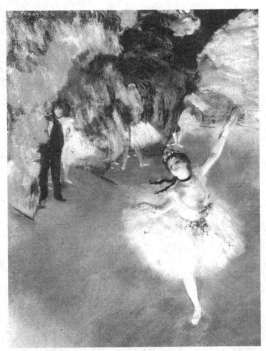

德加《舞台上的舞女》

其他艺术门类甚至印度瑜伽术、中国气功、太极拳以及宗教那里，借鉴了不少东西，如从黑人爵士乐风借鉴闪电般动作、切分音乐节奏以及扭动的臀部风格。

现代舞虽然不是一种固定的艺术形式，但它却是有着"统一"概念的一种舞蹈类型，是一个时期现代思潮在舞蹈表演艺术中的体现。芭蕾的现代舞蹈化或现代舞蹈的日益芭蕾化，都说明了在经过近一个世纪的现代主义舞蹈的创演实践，作为西方最主要舞蹈种类的芭蕾，仍然是现代主义思潮，包括后现代主义思潮的主要"实验"对象。甚至如由美国左翼现代舞蹈家组成的"工人舞蹈联盟"和"新舞蹈团"，还将现代舞的这种创作理念当作舞蹈为工人和社会革命服务的新途径。

肯宁汉之后，世界上主要的现代舞代表人物有阿尔文·尼古拉、保尔·泰勒、特薇拉·萨普、贝吉特·库尔伯格、马茨·艾克、

汉斯·凡·曼恩、鲁迪·凡·丹、皮娜·鲍施、劳莉、玛格丽特·费希尔、洪信子等。

现代舞在中国有着宽泛的定义和曲折的发展过程。吴晓邦、戴爱莲、贾作光等新舞艺术的先驱们在自身的舞蹈启蒙教育中,都曾拜名师学习过地道的西方现代舞。在他们的艺术实践中,更强调舞蹈的民族性与时代精神。20世纪50年代末至60年代初,吴晓邦还创建了"天马舞蹈艺术工作室",为走出一条"中国现代舞"的路子,进行了多方面的创作实践。但由于种种原因,"天马工作室"中断,致使现代舞在中国的探索渐趋衰微。

中国现代舞重新崛起于20世纪70年代末至80年代初,随着改革开放的深化而日益发展。初期的一批被群众称之为现代舞的作品,如《希望》、《无声的歌》、《再见吧,妈妈》、《刑场上的婚礼》、《割不断的琴弦》等。此后,上海歌舞团演出了《理想的呼唤》、《绳波》、《血沉》、《对弈随想曲》、《彼岸》、《独白》。从作品的创意到表现形式——语言载体,都向着编导心目中的"现代舞"靠近。

1987年广东省开办第一个现代舞实验班;1991年北京舞蹈学院正式成立现代舞教研室。1990年,广东现代舞班的演员在巴黎第4届国际现代舞比赛中,以《传音》、《太极印象》一举夺得双人舞金牌。1992年广东实验现代舞团正式成立,北京也组建了现代舞团。随着国际文化交流的拓宽,人们的欣赏习惯愈加多样化,现代舞在中国的发展仍方兴未艾。

第六节 舞蹈鉴赏的基本准备

提高对舞蹈作品的鉴赏能力,是舞蹈审美的极重要基础。没有较高的鉴赏能力,就不可能识别舞蹈作品的高下美丑。换句话说,舞蹈艺术的鉴赏是一种"门槛"。所谓"门槛",一是指进入真正的舞蹈鉴赏是有门槛的,二是指提高舞蹈的鉴赏力有一定的门槛——诀窍。

那么,舞蹈艺术的鉴赏力从何而来?

对于舞蹈观赏者来说,鉴赏经验的增加在于:第一要有观赏的

兴趣,第二要有意识地积累观赏经验,即除了明了舞蹈艺术的一般艺术特征,了解一些中外舞蹈的发展历史,知道一些民族的舞蹈风俗,熟悉一些中外经典性的舞蹈作品外,重要的是要熟知舞蹈艺术的样式和体裁分类,如民族民间舞、中国舞剧、芭蕾、现代舞等等,因为这是我们踏入舞蹈艺术鉴赏之门的必经"门槛"。

狄德罗认为,是"由于经验而获得的敏捷性"。刘勰《文心雕龙》说:"凡操千曲而后晓声,观千剑而后识器,故圆照之象,务先博观。"可见,有了实践经验,再加上一定的舞蹈文化修养,就会逐渐培养出对舞蹈的鉴赏力。

对于舞蹈观赏者来说,实践经验尤为重要。因小说等文艺作品,除了自身的阅读以外,还可以间接接受别人的经验传授,但舞蹈鉴赏只有依靠本人的观看经验积累。当然,欣赏的实践经验与表演实践经验完全是两回事,一个舞蹈演员可以允许只钻研本身的一门舞蹈品种,如芭蕾,但欣赏者要提高鉴赏能力,就非得眼观八方,海纳百川,任何样式、任何体裁的舞蹈作品都要观赏。因此,对于舞蹈观赏者来说,鉴赏经验的提高在于:第一要有观赏的兴趣,第二要有意识地积累观赏经验,如记观摩日记等等。

除了明了舞蹈艺术的一般艺术特征,舞蹈艺术的样式和体裁的分类,还应了解一些中外舞蹈的发展历史,知道一些民族的舞蹈风俗,熟悉一些中外经典性的舞蹈作品,如芭蕾的《天鹅湖》、中国舞剧《小刀会》等。不仅如此,如果能明了一些舞蹈鉴赏甚至舞蹈批评的一般判断价值标准,则对增强鉴赏力更有帮助。所以,阅读一些舞蹈艺术概论方面的理论书籍,是大有必要的。

譬如舞剧,顾名思义,就如同小说和诗歌,舞剧是有剧情的舞蹈作品,它是用人体的肢体语言来讲述一个故事——跳出来的"小说",而舞蹈诗却是用人体的肢体语言来抒发一段特定的感情——舞出来的诗歌。所以,在舞剧《霸王别姬》和《篱笆墙的影子》的身上,我们或许能从同名的电影、电视剧、京剧或电视连续剧《篱笆、女人和狗》、《辘轳、女人和井》中找到它们的原型和影子,但我们绝不能在普米族大型音乐、舞蹈史诗《母亲河》、原生态歌舞集《云南映象》和《沂蒙风情画》中寻找出叙事作品的踪迹。

惟其如此,在观赏舞剧作品时,我们注意的是编导用动作结构剧情的能力和演员表现人物的功力,在乎的是人物个性的鲜明和动作表演的到位;而在观赏舞蹈诗作品时,着重的却是一段特定情感宣泄的强度和动作在情感表现力上的力度。

所以,在《霸王别姬》中,观众对"十面埋伏"、"楚河汉界"和"霸王别姬·诀别"三段意绪性结构舞段的喝彩,是因为从这三段删繁就简、言简意赅的舞段中"领悟"到了项羽的霸气性格和霸业未成的心情,以及虞姬的美人识英雄的心绪。在观赏舞剧《篱笆墙的影子》时,观众更多的是通过演员在舞台上的跑、跳、奔、翻的无声语言,身同感受剧中人物枣花在两次不同婚变后,由一个普通乡村姑娘成长为具有独立人生价值观的现代女性的情感心理历程。

不管怎么说,舞蹈鉴赏是一种特殊的认识活动。增强对舞蹈美的欣赏能力,需要比较系统的学习和不断积累审美体验,它和认识、熟悉一切事物一样,都需要通过吸收知识和提高修养来获得。舞蹈欣赏也就是对舞蹈作品的感受、体验和理解,最后得到审美上的享受。有了不断的舞蹈欣赏的实践经验累积,有了不同的舞蹈作品的比较欣赏,加上舞蹈文化知识的不断增长,就能不断提高欣赏水平,培养出较高超的鉴赏力。

第五章
戏剧鉴赏

戏剧是综合艺术。它包含了诗歌、音乐、舞蹈、绘画、雕塑、建筑六种艺术成分,被称为"第七艺术"。一部戏剧的创造,需要编剧、导演、表演、音乐、舞台美术各部门的共同努力。从一部戏剧的演出,可以见出一个民族该时代的全部文化。

戏剧是剧场艺术。剧本只是戏剧的文学方面。戏剧可以定义为"由演员扮演人物当众表演故事的艺术"。这定义包含了演员、观众、故事三个要素,还隐含着第四个要素:演员与观众共处其中的剧场空间。这里特别需要注意的是观众这一要素,因为观众是参与戏剧艺术的创造的。观众的反馈使演员找到真实感、自信心、分寸感和节奏感,观众热烈,戏会越演越好,观众退场,戏就得中断。戏剧演出不像小说、电影那样不论读者、观众如何,自身总是自足的、不变的,它是在与观众的交流中完成的。戏剧是唯一一边创造一边欣赏,创造过程和欣赏过程合一的艺术。戏剧是活人演给活人看的现场活动。

戏剧是集中浓烈的叙事艺术。这一点可以说是由戏剧聚众观看的特点决定的。要让来自四面八方的数百上千(古希腊是上万)个观众聚集在一起,聚精会神观看两三个小时并获得满足,戏剧的叙事就非集中浓烈不可。这就触及了戏剧美的核心概念:戏剧性。"戏剧性"已成为生活中常用的词汇了。它是指人们在戏剧中总能领略到的那种事件的出人意料令人震惊的性质。戏剧性

其实正是来自戏剧的集中浓烈。戏剧故事总是呈危机、激变的形态,在此形态中,人类生活的矛盾、情感被凝聚、集中为冲突而表现出来。所以法国作家雨果说:"戏剧应该是一面聚集物象的镜子,……把微光变成光彩,把光彩变成光明。"爱尔兰剧作家叶芝则说:"戏剧是浓缩了的艺术。艺术是稀释了的戏剧。"

人类历史上,各民族创造了种类繁多的戏剧文化。影响最大的是三大系统:一是产生于古希腊的悲剧与喜剧,它在中世纪湮没了,但在文艺复兴时代复活,兴盛于欧洲,传播到世界各地,20世纪传入中国,被称作话剧;二是古印度的梵语戏剧,影响及于南亚,但于12世纪后湮灭。三是包括中国戏曲、日本的能乐与歌舞伎、朝鲜的唱剧在内的东亚戏剧。我们常能看到的戏剧形式,包括话剧、戏曲、歌剧、舞剧(歌剧和舞剧分别是音乐、舞蹈的最高形式)、傀儡戏、皮影戏等,另外,音乐剧也已在我国发展起来。

第一节　西方戏剧

古希腊戏剧形成于前6世纪,发达于前5世纪,由此而下,西

古希腊剧场遗址

方戏剧已有2500多年的历史,经历了古希腊罗马戏剧、中世纪戏剧、文艺复兴时期戏剧、古典主义时期戏剧、启蒙运动时期戏剧、19世纪戏剧、现代戏剧和当代戏剧等发展阶段,产生了许多不同的戏剧美学形态。其形态的类型最重要的可举出以下几种:

一、古典型戏剧

这类戏剧具有严谨、朴素、单纯的美感,形态上表现为:冲突简单而有力,时间地点高度集中,结构采用由故事临近结尾处写起的锁闭式(又称回溯式),情调单一(悲、喜因素决不混杂)。公元前5世纪古希腊三大悲剧诗人之一索福克勒斯的《俄狄浦斯》可以说树立了这种戏剧的典范。

俄狄浦斯是希腊传说中忒拜城的王子,出生时算命得知,他将来要杀父娶母,国王、王后遂命牧羊人将婴儿弃置荒野。不料牧羊人将他送给了邻国科任托斯的牧羊人,该国国王、王后无嗣,将他作儿子抚养。俄狄浦斯16岁时,为免将来杀父娶母而出走,不想他逃避命运的过程却正是命运实现的过程:他行至一个三岔路口,遇见微服巡游的忒拜国王,冲突中将亲父打死;后来到忒拜城外,破解了斯芬克斯的谜语,除掉了怪物,被作为英雄迎进城内,做了国王并娶王后为妻。对这样一个曲折而惊心动魄的故事,戏剧诗人却是从俄狄浦斯32岁时写起的,这时,逆伦大罪已犯下十六年,故事已到了最后一天。

序幕表现民众聚集到王宫前,为城里发生大瘟疫而向国王求告,俄狄浦斯认为一定是有人犯下大罪才使上天发怒,答应追查。整部戏四场,就是追查罪人这一个行动。第一场,俄询问先知(就是32年前的算命者),先知不肯作答,被逼迫之后,指控俄就是罪人,俄恼怒,怀疑这里有企图夺权的阴谋。第二场,王后来解劝,说神喻不一定可信,例如老国王按照神喻应该被儿子所杀,但却是在一个三岔路口被一群强盗打死的。这个解劝反而动摇了俄狄浦斯的自信,因为他想起自己在三岔路口杀过人。于是,他吩咐把当年随老王出行又逃回的牧羊人找来。第三场的情节是剧中最富于技巧性的精彩之笔:科任托斯突然来人报信,说他们的国王因病去

《俄狄浦斯》剧照

世,请俄狄浦斯去继承王位。俄不悲反喜,因为自己不可能杀父了,但他拒绝回去,因为娶母的可能还存在。报信人为了解除俄狄浦斯的担心,便说明他本是一个抱养的弃婴。俄大惊失色。这一笔的技巧叫做突转,使戏剧动作陡然转向:俄决心追查自己的身世。剧情在这里波澜突起后,于第四场更紧张地往下进行。牧羊人被找来了(就是当年送婴儿的人),这时王后已明白真相,阻止再查,但俄狄浦斯决心弄清自己的身世。王后进宫自杀。俄得知身世后刺瞎双眼,自我流放。

《俄狄浦斯》全剧四场,动作紧张单一,时间不超过一天,地点始终在宫前台阶上。手法始终是用现在的动作(追查)逼出往事的追溯,而往事的披露有力地推进现在的动作。这便是回溯式结构的写法。剧本简单有力,严谨朴素。古希腊戏剧只有三个演员,扮演六、七个人物,所以同时在场上的人物只有两三个,《俄狄浦斯》的一、二场都只有两个人物,三、四场各有三个人物。希腊悲剧用诗句写成,并有歌队。在能容纳一万几千名观众的露天剧场里,几个演员有着雕塑般的形体动作,高声念着庄严优美的台词,歌队有时扮演群众,更多的时候只做歌队,在每场之后对剧情发出评论,对不幸的英雄唱出悲天悯人的歌声,完成了这一部伟大的悲剧。除了古典型戏剧的典范之外,我们从《俄狄浦斯》中还可领略"命运悲剧"的风采。剧中主人公的悲惨遭遇纯粹由于命运,但这

并不使剧作降低了意义,因为悲剧英雄的表现显示了人类面对不可知的命运时敢于正视和前行的伟大勇气。

　　古典型戏剧不限于希腊。罗马戏剧是对希腊的模仿。在经过中世纪近千年的湮没后,希腊、罗马戏剧又在意大利通过剧场的发掘、剧本与论著的发现而复活起来,这是文艺复兴的时代。法国接续着意大利,把对古典型戏剧的尊崇发展到了极度,形成了古典主义戏剧思潮,为戏剧制定了一系列规则,其中最重要的是最初由意大利的卡斯忒尔维屈罗提出的著名的"三一律"(每个戏须有三个整一。动作整一:一个动作;时间整一:剧情时间不超过一天;地点整一:不出一个城市。)古典型戏剧在十七八两个世纪统治了欧洲大陆。1830年起,法国的浪漫主义戏剧运动打破了这种统治。但二三十年后兴起的近代剧中,古典型戏剧形式又重被采用。实际上,这种戏剧形式是永不过时的、最富戏剧特性的戏剧类型。

二、浪漫型戏剧

　　这类戏剧在美学倾向上与古典型戏剧正相反,不是严谨、单纯、朴素,而是自由奔放,绚烂多彩。形态上也是与古典型倾向相反。动作是一个,但不是追求简单有力,而是追求曲折多姿;剧情中的时间地点都无限制;结构多采用开放式(从故事开头写起);悲剧、喜剧成分可以掺杂;语言也是诗体,但风格不是朴素典雅,而是奔放华丽,有意显示才华。文艺复兴时期戏剧的最高成就莎士比亚戏剧就是这类戏剧的典范。

　　莎剧是一个丰富多彩的宝库,其中最伟大的作品是其四大悲剧之一的《哈姆雷特》。该剧写丹麦王子哈姆雷特的复仇,情节复杂。但最值得欣赏,也是最需要弄清的,是哈姆雷特的性格。当鬼魂出现,哈姆雷特由此得知母亲与叔父克劳狄斯通奸,叔父弑兄篡位,父亲的鬼魂命他复仇之后,他的反应并不是怒火满腔,要立即行动,而是这样一句话:"这是一个颠倒混乱的时代,唉,倒霉的我却要负起重整乾坤的责任!"这句话是我们认识主人公性格的入口。哈姆雷特是一个人文主义者(当时是德国符腾堡大学三年级学生),但文艺复兴时代既是张扬人性的时代,也是人欲横流的时

代,社会道德水准是倒退的,母亲不守贞洁,叔父弑兄篡位,从来遵守的道德都可以不顾了,所以哈姆雷特觉得是一个颠倒混乱的时代。而他又是一个真正的理想主义者,他无法按"只要目的正确,手段可以不顾"去行动。所以,重整乾坤的责任给他的压力太大了。其实,他是很容易动手除掉叔父的,因为他在国内享有崇高的威望,宫廷卫队成员又是他的朋友。但他的理想是做完善的人,如果听鬼魂说了什么就相信,就去杀掉叔父夺回王位,那是不符合他做人的理想的。哈姆雷特文才出众,剑术第一,品德高尚,相貌堂堂,被赞为"朝臣的眼睛、学者的辩舌、军人的利剑、国家所瞩望的一朵娇花、时流的明镜、人伦的雅范、举世瞩目的中心",是莎士比亚塑造的理想的高贵的人。但正因为如此,他因执著于理想而在阴谋、污浊的现实中陷入了行动的犹豫,在理想和现实的矛盾前精神忧郁。哈姆雷特性格有着极大的典型意义。从小处说,当一个现实行动涉及到道德问题时,小人是可以毫不犹豫地采取行动的,但一个高贵的君子却不免发生犹豫。从大处说,人类发展的进程屡屡会遇到这样的历史关头:一种进步理想的提出本来是为了人的解放,但实际的结果却是人的恶劣本性的泛滥,思想界于是要怀疑自己对人类的信心,从而陷入时代性的忧郁。哈姆雷特性格就是对这种情形的概括。所以每个民族,每个人都可以在哈

莎士比亚塑像

姆雷特身上找到自己的影子。哈姆雷特的犹豫不是他的性格怯懦,而是一个人因怀有高贵的理想而在丑恶的现实中不知该怎样行动,并且对人生的价值发生了深刻的怀疑。

由此,情节才会有如下的发展:见到鬼魂的第二天起,哈姆雷

特装疯,他以机智而疯狂的语言发泄郁闷,攻击现实,同时以此掩饰自己情绪的波动。这种波动是极大的:他在独处时,已濒临自杀的边缘,说出了那段关于"活还是不活"的著名的独白。在哈姆雷特看来,这个世界如此丑恶,已根本不值得活下去,可不敢挺身斗争就是懦夫,死后灵魂不会安宁。但活下去,就得忍受人世的无涯的苦难。所以"生存还是毁灭,这是一个值得考虑的问题"。

《哈姆雷特》剧照

机会来了。一个戏班来到宫廷,哈姆雷特给他们编了个戏,表现鬼魂所说的弑兄情节,克劳狄斯看戏大惊离席,王子验证了鬼魂所说的真实性。复仇可以开始了。但当克劳狄斯在神前祷告,四周无人的时候,王子拔出剑却又插了回去,他要等他作恶时再动手,这就因维护理想的完美而错失了机会。哈姆雷特与母亲谈话,谴责她无耻,却发现有人偷听,一剑刺去,误杀了大臣波罗涅斯,也即恋人奥菲莉娅的父亲。这一下他由主动地位转入了被动。哈姆雷特被送往英国"避祸"(克劳狄斯欲借英国人之手杀之)。奥菲莉娅受刺激发疯而死。生死茫茫,复仇之事已不可测。但峰回路转,哈姆雷特从海上逃回。于是克劳狄斯设下毒计,让奥菲莉娅之兄雷欧替斯找哈姆雷特比剑,哈姆雷特中毒剑,但临死前杀死克劳

狄斯。这个戏可让人充分领略莎剧那种情节和人物的生动性和丰富性。而哈姆雷特性格是具有永久和普遍意义的典型。

莎剧由于不符合古典主义的规则,曾被拒斥于欧洲大陆之外达两个世纪。但浪漫型戏剧的魅力是毋庸置疑的。它是与古典型相对的又一种具有永久价值的戏剧美学类型。

三、现实主义戏剧

广义的现实主义因素在文学、戏剧的历史上早就存在了。作为戏剧类型的现实主义戏剧则是在19世纪下半叶的自然主义、现实主义戏剧运动中形成的。现实主义戏剧的精神是法国作家左拉所提出的把戏剧"作为人生的实验室",就是说把18世纪以来的科学精神用于文学创作,用科学研究的方式来观察生活,描写生活,创作戏剧。由于这种新的观念,现实主义戏剧被称为"近代剧",此前的戏剧相应地就成了古代戏剧或古典戏剧。

现实主义戏剧的题材不再是取于神话传说和古典作品,而是描写现实、批判现实。表现形态的根本特点是追求客观真实地描写生活。于是戏剧语言变了:诗体废弃,改用散文,台词变得口语化和个性化,独白和旁白也因不合生活而禁用,只保留对白。表演也变了:雕塑似的造型和舞蹈味的潇洒步态、手势都成了矫揉造作,演员应演得如人物生活中一样。最说明这种表演的是"第四堵墙"的理论:演员并非在表演,只是在舞台的四堵墙中生活,只不过面对观众的第四堵墙是透明的。舞台美术也变了:布景不允许再是"值班布景",即一个花园布景就可以通用于任何戏剧,而是必须讲求历史真实性,如花园必须是某国某时某地的花园,服装道具也是一样。这一切归结为演出的"幻觉主义",即演出要让观众产生像真的生活一样的幻觉。

首先创作出现实主义戏剧剧本的是挪威剧作家易卜生(1828—1906),他因此被称做"近代剧之父"。他于1879年创作的四幕剧《娜拉》(又译《玩偶之家》)是其最著名的作品。剧中女主人公娜拉有三个孩子,丈夫海尔茂一向爱她,称她"我的小鸟",最近又刚升了银行副经理——生活显得很美好。海尔茂上任后解

雇了职员科洛克斯泰,但科洛克斯泰手中有一张娜拉的借据。原来若干年前海尔茂生重病需要疗养,娜拉瞒着丈夫借了一笔钱,使他恢复了健康,虽然多年来娜拉靠节省和悄悄打工已把钱大部还清了,但借据上的担保人签名却是假签名(娜拉签了刚去世的父亲的名字)。于是科洛克斯泰拿借据来要挟娜拉。娜拉无法使丈夫恢复科洛克斯泰的职位,科洛克斯泰便威胁要公布借据,而那会使娜拉身败名

易卜生像

裂。在剧快结束时,科洛克斯泰因获得了爱情而良心发现,寄还了借据。但这绝没有使全剧变成虚惊一场,娜拉家的生活更未复归平静。因为这不是一个情节剧,而是一个社会问题剧。借据风波是一次测验,让每个人的灵魂表现出来。娜拉开始曾愤慨于社会规则的不公,因为她只是想救丈夫而已,接着她就决心为假签名承担责任以保护家庭。她以为借据公布时,海尔茂一定会承担一切,那时她就自杀,把责任担下来,使丈夫不受一点损害。但海尔茂得知借据事后,却大骂娜拉,说她从来就品行不正,要剥夺她教养孩子的权利。借据寄回,他又庆幸"我没事了"。借据的寄还这一笔,使借据危机突然消失,使人的灵魂及其所反映的社会问题凸现出来。于是,当海尔茂以为生活可以恢复原样的时候,娜拉却要求坐下来谈谈。这个谈谈的场面是新手法:易卜生把"讨论"搬进了戏剧。娜拉指出,她发现夫妻关系不平等,她在家中只是丈夫的玩偶,她要离家出走,去寻求这个问题的解决。戏在娜拉下场后,幕后传来的一下关门声中结束。当时有评论说,这一下关门声像滑铁卢的大炮一样震撼人心。问题在剧终有力地提出来了,但怎样解决,剧中没有回答,这正是社会问题剧的写法。

《娜拉》剧照

现实主义戏剧的演出是从1887年法国巴黎的实验性小剧场演出开始的,并由此走向世界各国,形成了风行至19世纪末以至20世纪初的著名的"小剧场运动"。现实主义戏剧是世界性的戏剧大潮,出现了众多大师级的剧作家和指不胜屈的杰作。现实主义戏剧的演剧极大地提高了全世界表演艺术的水平。

四、象征主义戏剧

象征是文学艺术中从来具有的手法。我国古代文学中早就有"香草美人"的传统。以香草象征高洁的人格,以对美人的痴情象征忠君。现代戏剧《雷雨》是现实主义戏剧,但剧名和剧中的雷雨显然是具象征意味的。象征主义戏剧与此不同,它不是用一点象征,而是由象征作基本手法的戏剧。这样的戏剧是作为现代派戏剧的一种而出现的。

比利时的梅特林克(1862—1949)是象征主义戏剧的代表性作家。他在1896年写的一篇名叫《日常生活中的悲剧》的文章中提出了新的戏剧概念。文中有这样一段著名的话:

我越来越相信,一位老年人,当他坐在自己的椅子里耐心等待的时候,身旁有一盏灯,他下意识地谛听着所有那些君临

他的房屋的永恒的法则;……我越来越相信,像这样的人,他纵然没有动作,但是,和那些扼死了情妇的情人、打赢了战争的将领或"维护了自己荣誉的丈夫"相比,他确实经历着一种更加深邃、更加富于人性和更具有普遍性的生活。

这段话的实质是提出戏剧性的东西不在动作中而在静态中,不在非常事件中而在日常生活中,不在能看得见的事物中,而在看不见的内心里。这里提出的"静剧"的主张是违反戏剧的一般规律的,但戏剧要表现日常生活的、内心的戏剧性内容的思想却是深刻的,这正是现代派戏剧所要表现的东西。看不见的内心用现实主义的写实手法表现不出,于是就产生了运用各种新手法的各种流派的现代派戏剧。象征主义戏剧和下面要讲到的表现主义戏剧就是其中主要的两种。

梅特林克的早期剧作之一《群盲》可以让我们充分领略象征主义戏剧的形态。这是一个独幕剧。午夜,古老的森林中。中间坐着一个穿黑袍的老牧师,头后仰着,从头至尾一动不动。右边坐着六个男性盲人,他们的对面坐着六个女盲人。男、女中都分各种年龄,但老的过半。有一个年轻的盲疯女还带着一个小孩。这些人没有名字,象征着盲目地生活着的人类。他们等待着去探路的牧师回来,却不知他就坐在他们中间。他们十分恐惧,想要互相靠拢,但脚底下尽是树枝和乱石,寸步难行,只得退回原处。他们只有通过交谈来搞清处境,但始终弄不清现在是什么时间,他们在什么地方。这是人类处境的象征。梅特林克没有把这样一个戏搞得很抽象,他具体地描写了这些人的思想感情。他们原住在一个收容院,让牧师带他们出来晒太阳,不想太阳没晒着,却迷了路,十分后悔。现在他们又冻又饿,听着头顶鸣叫的夜鸟、林外咆哮的海浪,感觉着强劲的寒风和飘落的大雪,凄苦无靠,精神濒临崩溃。这一切能给观众真切的感受。最终来了一条收容院的狗,似乎有了回去的希望。盲人抓紧狗,狗却走向牧师,于是盲人们发现了已死的牧师。他们惊恐万分,因为看不见死者是谁,所以紧张地发声点数,以便确定他们中谁死了。这一段充分表现出了生活在黑暗中的可怕。牧师的身份及其死亡都是有象征意义的,象征人类只

有靠宗教领路,但宗教却无力完成这个任务。这时小孩似乎看见了什么而大哭起来,盲人们把他高举过头,让他看清来了什么,但他还不会说话,没法告诉大家。不过大家都已听到一个脚步声走来,停在了他们中间。年轻的盲女问"你是谁",极老的盲女却说"怜悯一下我们",因为她知道这是死神。死神的来临由小孩、老人察觉,也是有象征意义的,意指人类因利益的争斗已经丧失看清世界的能力,只有天真的孩子和经验丰富而又超脱的老人才能看到事物的真相。死神的回答是沉默。而小孩更厉害地哭着。显然,人类的命运是死亡,只有孩子象征着希望。

五、表现主义戏剧

表现主义戏剧 19 世纪末产生于德国、瑞典,随后波及欧美,盛行于 20 世纪 20 年代前后。它受柏格森的直觉主义和弗洛伊德精神分析心理学的影响,力图把人内在的灵魂,尤其是潜意识的东西外在地、直观地表现出来,这就是表现主义的意思。表现主义戏剧的手法,一是大量运用内心独白,二是进行"内心外化"(即把梦境、幻觉等内心的意象用外在的具像的形态表现出来),三是扭曲变形(用这样的人物行为或舞台形象把潜意识的东西表现出来)。

表现主义戏剧的代表作家及代表作品有瑞典斯特林堡的《到大马士革去》(1898)、《鬼魂奏鸣曲》,德国凯泽的《从清晨到午夜》(1916),德国托勒尔的《群众与人》(1921),捷克斯洛伐克恰佩克的《万能机器人》,美国奥尼尔的《毛猿》(1921)、《琼斯皇》(1920)等。

在表现主义戏剧最早的代表作《到大马士革去》里,对人物的内心历程的表现采取了直接隐喻的方式。第一个场景是街角,主人公,作家无名氏与一个女人攀谈,希望她随自己一起生活。接下来,无名氏为了追寻离去的女人,到了医生家、旅馆、海滩、公路边、山谷、厨房、玫瑰花房,最后到了疯人院,然后倒回来,又经历了玫瑰花房、厨房、山谷、公路边、海滩、旅馆、医生家,最终返回到街角,找回了女人。这看起来是一个现实的故事,其实是无名氏在街角做了一个白日梦。这个戏充分反映了表现主义戏剧的梦幻色彩,

不仅每个场面、人物都恍恍惚惚,带有梦的象征隐喻色彩,而且整部戏直接就是梦的性质。《到大马士革去》可以说是表现主义的极致或典范。其后的表现主义剧作都加以继承而又有所改变。《琼斯皇》正是如此。

奥尼尔的《琼斯皇》是表现主义戏剧代表作中极受赞誉,对中国影响很大的一部作品。琼斯本是一个非洲黑人,被卖到美国,他后来逃到拉美的一个小岛上,凭着在苦难中学到的奸诈统治当地土人,做了多年皇帝。幕启时,土人已经起来造反,冲入王宫。琼斯知道淳朴的土人极其迷信无知,就骗他们说,自己不是凡人,只有银子做的子弹才能打死,土人相信了,赶紧去造银弹,琼斯趁此机会逃跑了。这个开头并没有表现主义,表现主义手法是在以下琼斯逃跑的部分。琼斯逃进了黑林子。穿过林子就是海边,那里有一艘船。这是计划好的逃跑路线——他早料到有这一天。但琼斯竟然在他走熟了的林子里迷路了。因为他极其慌张。他曾残酷地统治土人,而现在,土人传递信息、鼓动情绪的鼓声清晰地传来,让人意识到他们正在纠集人马,紧紧追赶。琼斯在林子里疯狂地奔逃。他的独白传达出他内心的恐惧。他的眼前五次出现了幻觉。每一个幻觉都是埋藏在琼斯记忆深处的一段往事,往事的人物、场景、事件展现在舞台上,再现于琼斯的面前。琼斯惊恐万端,认为遇见了鬼,便开枪射击,幻觉场面便消失隐去,琼斯又继续奔逃。如此五次。这五次幻觉的场面再现了琼斯由一个淳朴的非洲黑人经由被贩卖、受奴役、再到欺压别人的精神扭曲的历史。但这五段往事不是按时间顺序排列,而是正好反过来,按倒叙排列的,这就使琼斯奔逃发生幻觉的过程成了他追溯自己的历史,由扭曲的人返回本真的人的精神历程。当琼斯第五次开枪射击,幻觉消失后,他的子弹已经打完,他精神崩溃,瘫倒在地,知道自己再也走不出黑林子了。

《琼斯皇》继承了表现梦幻的传统,但并非整部戏直接就全是梦幻,而是有现实有梦幻,二者掺杂、交织在一起。《琼斯皇》中,琼斯逃跑是现实,五次幻觉是梦幻,梦幻场景被安放在现实情节线索中。幻觉场景里,是有琼斯这个人物的,逃跑的琼斯进入幻觉场

景扮演往事中的自己,当他在往事中不堪忍受时,就像噩梦初醒,从幻觉场景中跳出,又成了逃跑中的现实的琼斯,这就使现实与梦幻交织起来。这样的处理,表现主义手法运用得灵活自如,观众也容易领会。

《琼斯皇》对中国的影响是明显的,洪深1923年写的《赵阎王》,完全模仿《琼斯皇》。曹禺1936年写的《原野》,第三幕也模仿《琼斯皇》。《琼斯皇》还有一点特别精彩之处,就是其中的鼓声。它既是土人的战鼓声,又是琼斯内心情绪节奏的表现,合现实描写与心灵表现两种功能为一。它连续不断或断断续续地贯穿全剧,造成了土人在追赶的紧张气氛,也使琼斯的奔逃和出现幻觉显得极为自然。由于效果如此出色,鼓声这一手段被此后许多剧作使用。

六、荒诞派戏剧

荒诞派戏剧出现于20世纪40年代,50年代轰动,60年代极盛,70年代起衰落,对世界影响极大。1969年,荒诞派戏剧的奠基人之一贝克特获得诺贝尔文学奖,1970年,荒诞派戏剧的另一位奠基人尤奈斯库当选为法兰西学院院士,这表明荒诞派戏剧已获得了经典的尊荣。然而直到50年代结束,人们还无法给这类戏剧命名,因为创作这类戏剧的作家们并无理论宣言,也缺乏构成一派的特征。荒诞派戏剧的代表性作家,尤奈斯库是罗马尼亚人,贝克特是爱尔兰人,阿达莫夫是俄国人,热内是法国人,品特是英国人,阿尔比是美国人。即便前四位都住在巴黎,可他们之间从不交往,这倒正符合荒诞的概念(荒诞意味着人与环境脱节,人与人无法沟通)。他们的剧作手法也是五花八门,看不出一致性。直到1961年英国戏剧理论家马丁·艾思林出版《荒诞派戏剧》一书,荒诞派这个名字才被普遍接受而确定下来。

荒诞派戏剧表达世界是荒诞的这样一种意念,这一点来自于存在主义哲学。荒诞派戏剧在美学形态上的共同特征:一是反戏剧,即违反传统的戏剧规则。人物没有了性格,只是符号;情节没有了逻辑性、连贯性,甚至没有情节;语言失去了逻辑性、明晰性,

变得颠三倒四,语无伦次,甚至是毫无意义的废话。二是直喻,即用一幅象征隐喻的图景来直接表达世界荒诞的意思,而不是像传统戏剧那样把要表达的内容通过故事的进展表现出来。由于运用直喻表意,可以说荒诞派戏剧的剧情是平面的而非线形的,看起来剧情在进展,其实并无动作的推进,只不过是把一幅荒诞的图画逐步展开来罢了。其三是喜悲剧。戏剧的美学意味,表面的或直接的是喜剧,深层的或本质的是悲剧。

贝克特的《等待戈多》可以说是荒诞派戏剧最负盛名的作品。该剧的剧情非常简单。第一幕,黄昏,两个流浪汉爱斯特拉冈、弗拉基米尔在一条乡间小路上等待戈多,他们抱怨生活的痛苦,说废话消磨时间。天黑了,来了一个孩子,告诉他们,戈多先生今天不来了。第二幕,次日黄昏,这两人又在这里等。深夜,那个孩子又来报告戈多先生今天不来了。两人像第一幕结尾一样,决定明天再来等。全剧结束。由这个剧情梗概我们马上可以看出,两幕剧情是有意重复的,意在说明等待将不断继续下去,而且全剧用了象征手法。问题是,该剧的象征意义是什么。理解的关键是要知道等待的意义和戈多是谁。看来很费解,但1957年11月9日,旧金山演员实验剧团给圣昆廷监狱的1400名囚犯演出该剧,囚犯们却一下子就看懂了。他们觉得流浪汉就是他们的代表,因为他们就是这样度日的:痛苦、等待。他们还认为"戈多就是社会",并且"即使戈多最终来了,他也只会令人失望"。这种理解或许太具体实在了,但思路不错,给人启发。实际上,两个流浪汉没有性格,只是符号,两人又无差异,构成复数,应是人类的代表。戈多是希望或拯救力量的象征,因为在剧中,流浪汉清楚地说,戈多来了,"我们就得救了"。但这拯救力量是什么呢?显然不是自己的努力。在第一幕快结尾时,有一段弗拉基米尔盘问报信的孩子的对话:"你给戈多先生干活儿?是的,先生。你干什么活儿?我放山羊,先生。他待你好吗?好的,先生。他揍不揍你?不,先生,他不揍我。他揍谁?他揍我的弟弟,先生。啊,你有个弟弟?是的,先生。他干什么活儿?他放绵羊,先生。他干吗不揍你?我不知道,先生。"这段对话含义丰富。山羊、绵羊之说明显地透露出作品的基

督教文化背景,因为基督就是被比作牧羊人的。可见戈多类似基督,是人类信仰的救世主。但戈多绝不是基督,因为基督是仁慈的,而"他揍谁"的问题却意味着戈多总是要揍人的,至于为什么总揍放绵羊的孩子,根本找不出原因。到了第二幕结尾,流浪汉商量明天是否还来时,有这样的对话:"咱们要是不理会他呢?""他会惩罚咱们的。"可见戈多既是一种信仰,又是控制人的力量,是并不仁慈,不可理喻的权势力量。戈多来了也会令人失望的看法是大有道理的。于是我们看到,拯救力量是什么?不知道。他何时能来?不知道。会不会来?不知道。来了会怎样?也不知道。而流浪汉却一直等下去,这是可笑的。但人类已如此沦落,痛苦却无能为力,其处境只能是等待,这就是悲剧了。这就是《等待戈多》的严肃的意义。

《等待戈多》演员作家合影

《等待戈多》并不因剧情简单意义严肃而只是一则短小枯燥的寓言。它是丰富多彩、趣味无穷的。原因之一,是剧中的细节处处都有丰富深刻的象征意义。例如两幕的开头,都是分别找地方过夜的两个流浪汉的会合,两个人都令人生厌,也讨厌自己,但见了面却高兴,象征着人类害怕孤独。再如第二幕中,他们发现那棵干枯的柳树长出叶子来了,这应该是过了很久,于是怀疑自己昨天

是否来过,或昨天来的是不是这个地方。后来想起弗拉基米尔昨天脱下过一双靴子,他们找到了靴子,却不是脱下的那一双。是地方不对,还是靴子被人换了,还是弗拉基米尔记错了自己靴子的样子?他们糊涂了。这象征时间流逝,等待是永恒的,而人类搞不清自己的处境。原因之二,是剧中似乎无尽的废话其实多有丰富的意味。例如两人想说话消磨时间,却无话可说,竟然想出做相骂的游戏,骂的是:"窝囊废!""寄生虫!""丑八怪!""鸦片鬼!""阴沟里的耗子!""牧师!""白痴!""批评家!"当爱斯特拉冈骂出"批评家"时,弗拉基米尔就败了。显然,牧师比耗子坏,白痴更坏,批评家最坏。作家在这里对现实社会发表了他的讥讽。原因之三,是剧中还有波卓和幸运儿两个人物。幸运儿这个名字是反话,因为他是个老奴隶。幸运儿貌若白痴,手提着口袋、折凳、野餐篮和一件大衣,这是波卓出门需要的东西,他的脖子上拴着一根绳子,波卓在后面牵着绳子,手拿鞭子赶着他走。这是人类不平等的一幅讽刺画。波卓和幸运儿每一幕都上场,成为等待过程的穿插。他们从乡间小路经过,丑态、洋相百出,并且和流浪汉发生交流和纠葛。波卓在第一幕还神气活现,到第二幕已眼睛瞎了,衰弱得跌倒就爬不起来了。这两个人物造成了生动的场面,调节了节奏,活跃了气氛,更丰富了该剧的内涵。

第二节 中国戏剧

中国戏剧主要包括戏曲和话剧。戏曲是中国固有的传统戏剧。话剧则是20世纪引进的西方戏剧形式。

戏曲的形成,最早可以追溯到《史记》所载的先秦一个姓孟的优人扮演楚国已故宰相孙叔敖的故事。但形成过程相当漫长,到了宋元之际才成型。成熟的戏曲要从元杂剧算起,经历元杂剧、明清传奇、清代地方戏三个阶段而进入现代,历八百多年繁盛不败,如今有三百六十多个剧种。三百六十多个剧种在演出体制上都共守着同一种形态。它们美学特性上的共性远远超过个性。剧种的区别主要是由于地方语言的不同而形成的不同的唱腔音乐。

戏曲的共性被理论家归纳为三点。一是综合性。戏曲合诗、歌、舞为一体的,并且还包括武术、魔术、杂技。二是虚拟性。首先是时间、空间的虚拟。舞台上的一分钟不等于生活中的一分钟,舞台上的一平方米不等于生活中的一平方米,演员在舞台上转一圈,就可代表走了一个月。其次是事物的虚拟。例如演员凭空做一个开门的动作,就虚拟了一扇门。这样,演员就可以进行虚拟化的表演了。三是程式化。固定的程序、格式,就是程式。一切按程式办,就是程式化。戏曲的舞台,在一般设天幕的位置的中间挂一块画有装饰性图画的大布,这块布称"守旧",它是舞台表演的背景;"守旧"前安置一桌二椅,它们可以当桌椅用,也可以当床、公案、土坡等用,实为中性布景,必要时可以增加,用不着时也可撤去。"守旧"和一桌二椅构成了虚拟化、装饰性的传统戏曲布景,可用于演一切剧目。戏曲人物的扮演,固定为许多类型,其分类称"行当"。一般说戏曲行当有"生旦净末丑",只是泛泛之言。实际上戏曲行当远不止五种。若从根本上分类,也可把戏曲的角色理解为生、旦、丑三大行。每一行中,又细分为若干小行。如按京剧的分法,旦行中分为青衣(扮演庄重的中青年女子)、花旦(扮演年轻活泼的女子)、老旦、武旦、彩旦(主要演媒婆)等小行。每一行的角色,在装扮、身架、步态、手势、唱、念、哭、笑上都有一定规范。戏曲演出的其他方面,也无不有其程式,构成程式化的演剧体系。

　　戏曲是一种歌舞化、技艺化的戏剧,念白也有强烈的音乐性,即所谓"无语不歌",动作皆以舞蹈身段为基础,即所谓"无动不舞",且都有一定的技艺规范。话剧形态与此不同,它的表演是生活化的,没有技艺规范,每一个戏从表演到舞台美术都应是独特的创造。

一、中国戏曲

1. 元杂剧

　　元杂剧是中国戏曲的第一个黄金时代。它达到了很高的文学水准,以至单从诗体而言,古人早就将唐诗、宋词、元曲并称。元杂剧的历史约可分为前后两期。由金末前后到元成宗元贞、大德前

后的一百年为前期,繁盛地区以大都(今北京)为中心。元中叶以后为后期,繁盛地区以临安(今杭州)为中心。后期成就逊于前期。

山西砖雕3号墓出土

元杂剧的演出是一人主唱。音乐是曲牌体。曲牌体又称联曲体或曲牌连缀体,是一种戏曲音乐结构形式。曲牌是一些曲调名,但只有被确定为填词制谱用的曲调才称为曲牌(如[山坡羊]、[挂枝儿]、[端正好]、[滚绣球]等)。一个曲牌,意味着一个现成的固定的曲调以及相应的唱词的格律(唱词的字数、句数、平仄)。按格式给每一个曲牌填上词,又把若干个曲牌按一定章法连缀起来成为一套,就可以叙事,将若干套曲子连起来,就构成全剧,这种体制就是曲牌体。由于用曲牌体写戏,古人写剧本不叫编剧而叫填词。元杂剧的剧本是一本四折一楔子。一部戏就叫一本,分为四折,每折是一套曲子。一套曲子一般包括十支左右的曲牌。这样,每一折的长度就被限定了。每一折在叙事上是故事的一个段落,但限于唱十支曲子,叙事不能很舒展,必须简练。楔子是一个很小的叙事段落,可用可不用,用时可安放在四折前或任两折的中间,它为杂剧的叙事提供了严格的四套曲子之外的灵活性。

元杂剧的作家、作品,《录鬼簿》、《录鬼簿续编》著录的有作家一百多人,作品四百多种。保存至今的完整剧本收于《元曲选》和

《元曲选外编》的有一百六十多种。最具代表性的作家,史称关、马、郑、白,即关汉卿(代表作《窦娥冤》、《单刀会》等)、马致远(代表作《汉宫秋》)、郑光祖(代表作《倩女离魂》)、白朴(代表作《梧桐雨》)。其实还应该加上一个王实甫,他创作了号称"天下夺魁"的《西厢记》。

《西厢记》,顾名思义就是西厢的故事。西厢在河东蒲关普救寺。进京赶考的书生张拱路过此地来寺游玩,遇见也在游寺的相国小姐崔莺莺,惊其美丽,一见钟情,一个爱情故事由此开始。崔相国家是该寺的大施主,在寺外西侧建有别院,与寺院仅一墙之隔。崔相国去世,老夫人携女儿崔莺莺送灵柩还乡,暂停在此。张生得知此情,便借寺院西厢房一间"温书"。所以西厢首先指这间西厢房。后来老夫人悔婚,心有愧疚,让张生搬入崔家别院,崔、张幽会就在此院中。所以西厢又指寺西的崔家别院。

灌口二王庙戏台

一个爱情故事发生在禁欲的寺庙里,这本身就是喜剧性的讽刺。剧本第四折写在大殿上为崔相国做追荐法事,奏乐、念佛的众和尚看见美丽的莺莺进来,一时七颠八倒,乱成一片。剧中唱词曰:"太师年纪老,法座上也凝眺。举名的班首痴呆了,觑着法聪

头做金磬敲。""老的少的,村的俏的,没颠没倒,胜似闹元宵。"写出这样的场面,可见作者对这种喜剧性是自觉的。

张生住进西厢房后无所作为,因为莺莺平时不到寺中来,高墙阻隔,音信难通。但机会终于来了:强盗孙飞虎兵围普救寺,要抢莺莺做压寨夫人。老夫人无奈,命长老宣布:"两廊僧俗,但有退兵计策的,倒陪房奁,断送莺莺与他为妻。"张生正有一个朋友杜确,号白马将军,率十万大军驻在不远的蒲关,张生写了信去,杜将军发兵来解了围。但事过之后,老夫人只请张生吃饭,命他和莺莺兄妹相称。这就是著名的"白马解围"、"夫人悔婚"的情节。

戏写到此,也可趋于结束。因为老夫人已处于不义的地位;她又让张生搬进别院,崔张幽会有了客观条件。只要写莺莺、张生私下结合,就可结束全剧了。实际上,大量的才子佳人作品就是这样的。它们一般都把男女主人公与社会障碍的斗争作为描写重点,专在"密"和"偷"字上下工夫,着意经营瞒过别人耳目的奇巧情节,男女主人公之间的爱情反没什么描写。《西厢记》的不同凡响就在这里:张生与莺莺已经共住一院,戏却不是就要结束,而是精彩部分刚要开始。作者要用乐观、幽默、甚至有点戏谑的笔调,写莺莺、张生、红娘三人的内部矛盾,细腻地描写男女主人公实现私下结合的曲折复杂的情感历程。

西厢别院中的爱情过程经过了三步。第一步是试探:张生深夜弹琴传情,莺莺则派红娘去问病。第二步是传书递简:张生写信去,莺莺回信来。第三步是幽会。这期间富于戏剧性的是"闹简"和"赖简"两场。红娘奉莺莺之命去探望张生,带回张生的情书,她不敢当面交给小姐,便放在她的妆台上。莺莺"拆开封皮孜孜看,颠来倒去,不害心烦"。然而看了情书后又要撇清。她突然发怒,急唤红娘,宣称这书简是对她的侮辱。但红娘早有思想准备,答道:"小姐使我去,他着我将来。我又不识字,知他写着什么。"说完就要拿情书去向老夫人出首。莺莺慌了,只得赶紧拉住她,说"我逗你耍来"。这就是妆台闹简。如果说"闹简"的喜剧性主要来自莺莺的装正经,那么"赖简"的喜剧性则主要起于瞒红娘。闹简后莺莺写了回信让红娘送去,并告诉她,回信内容是叫张生别再

写信来了,张生读信后却手舞足蹈,告诉红娘这信是约他去幽会。红娘发现自己一片热心,却不受信任,于是采取了冷眼旁观的态度。这样,就酿成了最富戏剧性的赖简一场:当张生如约半夜跳入花园,走到莺莺面前时,莺莺由于未向红娘交底,出于恐惧和自保的心理,突然违反本意地叫道"红娘,有贼"。红娘甚感意外,但也马上心领神会,赶过来收拾这个尴尬局面。她叫张生跪下,把他训斥一顿,赶了回去。张生觉得受了愚弄,回去后"一气一个死"。到了这个再装正经就要出人命的时候,莺莺已不能再掩饰自己,赶紧再定幽会佳期,崔张终于私自结合。

在这场爱情幽默喜剧中,红娘不是喜剧人物,但却是莺莺、张生的爱情喜剧中不可缺少的关键人物。没有红娘沟通信息,崔、张的恋爱无法进行,他们的喜剧性也无从表现。豪爽、泼辣的红娘还随时对莺莺和张生的表现进行嘲讽,从而揭示出他们或神魂颠倒、或心口不一的喜剧性。由于这种喜剧性的描写,崔张爱情过程的艰难曲折给人的感觉是轻松的。就像儿童蹒跚学步,歪歪倒倒跌跌爬爬,让我们提心吊胆却领略着生命的欢悦一样,我们从一对小儿女恋爱的颠颠倒倒磕磕绊绊中体会着爱情的无限美好。《西厢记》的无穷魅力就在这里。

莺莺和张生的幽会终被发觉,老夫人遂拷问她派出的监视者红娘。这段戏就是著名的"拷红"。这出戏并不沉重压抑,而是畅人心脾的。被拷问者红娘毫不畏怯,以爱情斗争胜利者的姿态,痛快淋漓地抖出全部事实,并且发出一连串的反责。老夫人被打了个落花流水,只得将莺莺许给张生。

《西厢记》是一部爱情题材的经典之作。除了思想、情节、人物外,文词的极高成就也是《西厢记》"天下夺魁"的主要原因之一。《西厢记》的文词,体现了元曲之美,还有王实甫个人风格之美。

元曲之美,在理解上可以分解为三个因素,一是诗的意境,二是口语化,三是戏谑味。以号称"元散曲之首"的马致远的[天净沙·秋思]为例,词曰:"枯藤老树昏鸦,小桥流水人家,古道西风瘦马。夕阳西下,断肠人在天涯。"我们首先领略到旅人漂泊天涯

的孤独、惆怅、寥远的诗境。其次可以注意到诗境的描画,用词不见书面语的气息,更不用典故,全用口头语言道出。但显然的是,单是诗意和口语化的统一还不足以造成这首曲子的味道,还必须有"枯藤"、"老树"、"昏鸦"等一系列衰败、潦倒和萧瑟的意象的夸张性集合,构成一幅漫画似的图景才行。而这,就是戏谑味的表现。这三种因素在元曲中缺一不可。

《西厢记》的文词充分体现了元曲之美。如全剧第一折最末一首曲子,写张生遇莺莺而惊其美艳,莺莺已归去别院后张生的感受:

[赚煞]饿眼望将穿,馋口涎空咽。空着我透骨髓相思病染。怎当她临去秋波那一转。休道是小生,便是铁石人也意惹情牵。近庭轩,花柳争妍,日午当庭塔影圆,春光在眼前。争奈玉人不见,将一座梵王宫疑是武陵源。

再如第十五折"长亭"中第三支曲子,写莺莺送别张生时的心情:

[叨叨令]见安排着车儿马儿不由人熬熬煎煎的气。有甚么心情花儿靥儿打扮的娇娇滴滴的媚。准备着被儿枕儿则索昏昏沉沉的睡。从今后衫儿袖儿都揾做重重迭迭的泪。兀的不闷杀人也么哥!兀的不闷杀人也么哥!今以后书儿信儿索与我栖栖惶惶的寄。

这样的文词,达到了元曲的最高水准,而与马致远的古朴清逸相比,又显示出王实甫个人风格之美:秀丽而浓艳,细腻而活泼,风情万种,美不胜收。明皇太子朱权曾在其所著的《太和正音谱》中品评元曲各家风格,说王实甫如"花间美人",向来被认为是准确的品评。《西厢记》的文词,读之余香满口,叫人如痴如醉。

2. 明清传奇

传奇一词,在唐代指小说,在明清指戏曲。明清传奇是由宋元南戏发展而成的戏曲形式。它在元末就产生了俗称"荆、刘、拜、杀"(即《荆钗记》、《刘知远白兔记》、《拜月亭记》、《杀狗记》)的四大名剧和被尊为"传奇之祖"的《琵琶记》,在明初流传。传奇到

了明嘉靖年间兴盛,至万历而极盛,并延至明末清初,作品之多号称"词山曲海"。杂剧明初已衰,但明清两代始终有杂剧创作,有作品数百种,文学成就不可忽略。不过杂剧自明中叶以后已少见演出。从明中叶的嘉靖到清中叶的乾隆,这二百五十多年是戏曲史上的传奇时代。

传奇的形式与元杂剧有联系也有区别。联系是二者都是曲牌体,区别主要是元杂剧用北曲且体制短小,传奇则主要用南曲而篇幅宏大。杂剧中的一折到了传奇中改叫一出。传奇体制是四五十出,一个晚上演不完,但叙事可以细腻曲折了。

戏曲的艺术形式在传奇时代完全成熟,表现在角色体制已细致而完善,脸谱、穿关(即服装规则)也已完善并沿用下来,表演艺术也达到相当高度。传奇的音乐有四大声腔,即海盐腔、余姚腔、弋阳腔、昆山腔。其中嘉靖年间经音乐家魏良辅改革而成的昆山腔独占鳌头,流布全国,成为戏曲的代表性剧种,这就是流传至今的昆剧。传奇作品已知的有数千种,作家数百人。在如林的佳作中,最著名的是明代的《牡丹亭》和清初的《长生殿》、《桃花扇》。《长生殿》、《桃花扇》深沉浑厚,是传奇时代的压卷之作,而最能代表传奇的思想锋芒和艺术成就的当推《牡丹亭》。

《牡丹亭》的作者汤显祖(1550—1616)是与莎士比亚(1564—1616)同时的人。《牡丹亭》写于万历二十六年(1598)。该剧长达55出,情节丰富,但不复杂,略为四川南安太守杜宝的女儿杜丽娘春游花园,归来做了一梦,梦见与一书生幽会于牡丹亭畔,醒后怅然,一病而亡。三年后,书生柳梦梅来到南安,杜丽娘之鬼魂与他幽会,嘱他掘墓开棺,杜丽娘由此还魂复生,二人结为夫妇。这个故事的用义,汤显祖在该剧《题词》中说得明白:"天下女子有情者宁有如杜丽娘者乎?如丽娘者,乃可谓之有情人耳。情不知所起,一往而深,生者可以死,死可以生。生而不可与死,死而不可复生者,皆非情之至也。……第云理之所必无,安知情之所必有耶!"汤显祖就是要用生死死生的杜丽娘来表现出情的至上性质,高举情的大旗反对宋明理学"存天理,灭人欲"之理。

"情不知所起"一语,是理解《牡丹亭》的关键。爱情应当是由

爱恋对象而发生的,怎么能"不知所起"呢?但汤显祖要写的恰恰就是不知所起之情。这种情不是特定的一男一女间的情,而是一般意义上的情,是作为天理存在的人欲。这是人的本能,而本能是不需特定对象的,因而可以"不知所起,一往而深"。所以,《牡丹亭》之写情,意味是哲学的。

《惊梦》(即《游园惊梦》)是最脍炙人口的一出戏,由《关雎》篇开启的情在这里得到伸展。杜丽娘在花园里感受到了大自然的美、生命的美,因而产生了伤春之情。她回来后做的梦内容是幽会,而写法则别开生面。

汤显祖像

由于汤显祖以情为天经地义,故幽会场景不像从来那样设置为月夜花荫、密室纱帐,而是设置在大白天的草地上,并有花神护持,落花如雨,成了大自然中的爱情仪典。文词也不像从来写密约偷期那样暗自品味欣赏,笔调转成了坦然描绘,纵情讴歌,如"这一霎天留人便,草藉花眠","敢席着地怕天瞧见,好一会分明,美满幽香不可言"。杜丽娘梦醒之后,再到花园去,这就是接下来的《寻梦》一出。杜丽娘把梦境重温一遍后,靠着幽会处的梅树,抒发了心底的愿望:死后葬在这梅树下。因为这里是最美好的地方:"似这般花花草草由人恋,生生死死随人愿,便酸酸楚楚无人怨。"她的灵魂还可以在这里等待那梦中情人:"待打并香魂一片,阴雨梅天,守的个梅根相见。"汤显祖对情的这番描写,使无数古代女子凄然泪下,有的甚至读了剧本伤心而死。

由于情觉醒、伸展却未能实现,"有情人"杜丽娘开始了由生到死的过程。从游园回来病倒,到一病而亡,时间是半年。杜丽娘

《牡丹亭》剧照

发现自己容颜瘦损,赶紧作一自画像,目的是"流在人间"。夫人向春香问明病因,请老爷商议,告诉他女儿游园做了个梦,但不敢讲是幽会,只暗示说:"若早有了人家,敢没这病。"老爷却说:"女儿点点年纪,知道个什么呢?"除了杜宝以外,夫人、春香、请来看病的陈最良和石道姑都理解杜丽娘,但无能为力。杜丽娘病于暮春三月天,死于中秋团圆日。具有讽刺意味的是,这一天却是杜宝升任淮扬镇守使的日子。丧事和喜事搅在一起,弄得闹闹哄哄。显然,汤显祖有意地将有情人的夭亡与无情人的升迁对立起来。

第24出写柳梦梅来到四川南安,在花园梅树根下拾得杜丽娘的自画像。经过一段美丽的人鬼恋,杜丽娘终得开棺复生。不过,把这里当作情的最终胜利是不符合汤显祖本意的。因为还魂回生只是第35出,在这一出中,作者写的也是开棺的具体过程,一点没有大举抒情,讴歌胜利的气象。实际上,在还魂的欣喜之后,柳梦梅发现他面临私掘坟墓要判死罪的困境,回生的杜丽娘的现实命运如何还不知道,这些问题正要在后面20出中解决。

值得注意的是后20出的主要情节全是喜剧性的。柳梦梅与杜丽娘一起逃往他本来就要去赶考的临安,随后,陈最良来给女学生上坟,却发现坟墓被盗,于是赶往江苏淮安去向杜宝报告"不幸"的消息。柳杜到了杭州,竟然一天一天地兴奋谈论他们奇迹般的经历,以至错过了考期,这是作者的幽默。考场内,考官们正拟定一二三名,但发现卷子全是胡说,却听得外面有一个哭喊着要

补考的柳梦梅,遂命他作文交来,取为状元,这是对科场的讽刺。杜宝御敌无能,却通过贿赂敌将妻子而将敌军招安,由此升为宰相,这是对时事的嘲讽。柳梦梅去认老丈人,却被作为冒认官亲捉起来,吊打之时,正逢发榜,杜宝只得放了状元。这就更是喜剧了。而当柳梦梅找到杜丽娘以及与丽娘会合的杜夫人和春香,一起来见杜宝时,喜剧愈演愈烈:杜宝认为杜丽娘是鬼,而夫人、春香传说已被敌军杀了,现在竟和杜丽娘在一起,所以也是鬼。一方要解释,一方要驱鬼,闹得不可开交。杜宝的思维完全是合理的。可是夫人、春香、陈最良都只讲情不讲理,他们见了杜丽娘就愿认她,愿意相信还魂的说法。还有主考官,作为状元的恩师也帮柳梦梅说话。甚至皇帝也站在情的一边,认为柳杜的经历可信而钦赐婚姻。这样,杜宝就成了唯一不通情达理的固执可笑的人了。他在一片嘲笑声中认了女儿女婿。至情终于获得了最后胜利。

3. 从清代地方戏到近、现代戏曲

清代地方戏是古典戏曲的第三个阶段。之所以把它和近、现代戏曲连贯起来,是因为它们有着共同的艺术形式。这种形式的特点简单说就是板腔体、大小场。板腔体的"板",指音乐的节拍,"腔",指音乐的旋律。每一种地方戏都有从该地方民歌小调中产生的几段或一两句曲调作为该剧种音乐的基本旋律,也即该剧种的腔。腔可以变化。首先是板式的变化,同一曲调可以变为散板(无节拍的自由吟唱)、慢板(4/4节拍)、原板(2/4节拍)、流水(速度较快的2/4节拍)、垛板(1/4节拍)等(这里的板式名称采用京剧的称谓),这样,音乐就可以表现从自由舒缓到慷慨激烈的各种戏剧情绪。其次是"按字行腔"的变化,就是说曲调在和唱词相配合时,既保持固有的旋律,又根据唱词读音四声的抑扬起伏作相应的变化调整。这样,全剧所需的音乐就被创制出来。这种体制就叫板腔体。板腔体是比曲牌体先进的戏剧音乐形式。曲牌体是集曲式的,只是把现成固定的曲调集合编排起来,音乐无戏剧性;板腔体则可以说是准作曲式的,音乐有戏剧性。曲牌体是曲调固定,词服从曲;板腔体是曲调可变,曲配合词。曲牌体是叙事要安放在套曲的音乐格式里,作剧是填词;板腔体则无一定的音乐格

式,作剧是自由的,反而是音乐要考虑在哪里设计唱段,即所谓"安唱"。由于音乐服从戏剧,戏剧本身就可以按照叙事的方便和戏剧性的多少来安排,每一场不再是唱一套曲子的固定长度,可以有戏则长,无戏则短,这就是大小场。

　　清康熙末叶,各地的地方戏蓬勃兴起,被称为花部,进入乾隆年代开始与称为雅部的昆剧争胜。至乾隆末叶,花部压倒雅部,占据了舞台统治地位,直至道光末叶。这一百五十多年就是清代地方戏的时代。1840年至1919年的戏曲称近代戏曲,内容有二:一是同治、光绪年间形成了京剧;一是20世纪初出现了一段戏曲改良运动。"五四"新文化运动中,传统戏曲受到激烈的批判,此后戏曲便进入现代戏曲时代。

　　京剧的形成是清代地方戏发达的结果,而京剧成为全国性的代表剧种后一点也没有压抑地方戏的发展。从清代地方戏到京剧,是中国戏曲极度繁盛的时代,在清末民初达到极盛。但这繁盛表现在舞台演出,而不是文学创作。传统的文人剧作家没有进入地方戏和京剧的创作领域,舞台演出的剧目虽多,剧本基本是由艺人和民间文人加工民间小戏,编撰历史和传说以及继承传奇剧目而来,以梨园抄本的形式流传,没有作者署名。尤可注意的是,演出的剧目主要是单出戏,它们或本来就是杂剧、传奇中选择保留下来的某折某出,称折子戏,或是一个戏的长度只相当于一出。通常要由若干出戏组成全场演出,以至于一晚演整部戏时,广告要特别标明"全本"字样。单出戏被保留演出不一定是因为富有戏剧性,而往往是因为能够突出展示某种技艺,例如著名的《三岔口》是展示武打,《借东风》是让人听大段的老生唱腔,等等。从清代地方戏到京剧,这是戏曲"唱、念、做、打"的技艺高度发达的时代,又是没有剧作家的时代。在这样的时代,以戏剧文学出色的名著是没有的,多的是被演员演红了的剧目,例如《贵妃醉酒》、《霸王别姬》之成为名剧,只是因为梅兰芳的演出。于是,在这个时代,看戏主要不是看思想、情节、人物,而是看演员的技艺和韵味。

　　进入现代戏曲阶段后,新文化人进入了戏曲文学创作。20世纪20、30年代田汉、欧阳予倩已开始创作戏曲文学。新中国成立

后十七年，戏曲剧本创作成绩斐然，其中最佳者，不是后来加工成文革"样板戏"的一些作品，而是田汉的《白蛇传》、《谢瑶环》，陈仁鉴的《团圆之后》、《春草闯堂》等作品。文革结束后新时期以来，戏曲新编历史剧的创作出现繁荣，达到很高文学水准的佳作可举出数十个之多，这实际上已是一个新的戏曲文学时代。所达到的水准，可见最出色作品之一的《曹操与杨修》。

《曹操与杨修》剧照

《曹操与杨修》，作者陈亚先，剧本发表于1987年，首演于1988年。该剧写权势者人格与知识分子人格的冲突，达到了很大的思想深度和历史深度。赤壁兵败的曹操求贤，立志报国的杨修自荐，两种人格的人碰到了一起。但权势人格的暴露很快使这种合作陷入了危机：杨修让他举荐的好友孔文岱去西北采办曹操重整旗鼓所必需的粮食军马，一去半年，有人诬告孔文岱通敌，曹操因杀过孔文岱的父亲孔融，便疑心重重，在孔文岱回来报告成功时将他杀死。当数量惊人的粮食军马源源送到时，曹操知道错了，但他的做法是文过饰非，他赶紧升杨修的官，并用"老夫素有夜梦杀人之疾"来解释杀孔文岱的缘由。这就是前三场的情节。

在"灵堂杀妻"一场，两种人格发生了激烈碰撞并各自获得了强烈的表现。由于孔文岱是冤死，曹操设了灵堂，并邀杨修共同守夜。杨修看透这是笼络人心的伎俩，以怕曹"夜梦杀人"拒绝了。

杨修要的是曹操真心认错,便把曹操赐他的锦袍叫曹妻给守灵的丈夫送去御寒,他以为曹操不会杀妻,便只得承认谎言,回到真诚的立场上来,但曹操见了锦袍便明白杨的用意,为了证明他确有夜梦杀人之疾,他竟逼妻子自刎。该剧情节骨架是三杀,杀孔文岱是第一杀,杀妻是第二杀,杀杨修是第三杀。灵堂杀妻后,杨修发现了曹的人格是这样渺小和卑劣,而曹操也起了终要杀杨修之心。

当曹军兵出斜谷,形势不利的时候,杨修告诉众将准备退兵。曹操知道杨修是对的,但他终于有了杀杨修的借口,他以扰乱军心的罪名将杨修推上了断头台。杀场上,曹杨面对面交心斗法,进行灵魂、人格的交锋,形成了全剧的高潮。杨修指出,撤军为上,出兵必败,但曹操宁可兵败也要保住面子;曹操用他的一套逻辑力图向杨修说明,他没有对不起杨修,是杨修屡屡露才扬己,自取灭亡,杨修则揭露曹操救民水火是假,称雄天下是真,要他抛弃私心,恢复救国救民的初衷。杨修明知曹操定要杀他,但临死也要让曹操知道自己已将他看透;曹操必除杨修而后快,只恨最终还是在精神上占不了上风。

这部悲剧,对两种人格的揭示是深刻的。权势者为了成功而求贤若渴,为了维持自己的地位又嫉贤如仇的心态被清晰地展现出来。但写得更精彩的是杨修的知识分子型人格。以杨修的绝顶聪明,不会看不到自己处境的危险,也不会想不出一个自保之策,他是不愿走自保之路。他认为曹军胜败关系汉室和人民安危,出于历史责任感,他不能一走了之,也不能隐而不发。他始终向权势者作人格的挑战,表面上是图一时之快,实质上是坚持自己的生命和价值观的张扬。《曹操与杨修》表现了昂扬的人文精神,塑造了复杂而典型的人物性格,冲突具有西方戏剧的集中浓烈,情节具有中国戏曲的曲折多姿和简练明快。它被推为新时期戏曲的代表性作品,并享誉海外。

二、中国话剧

中国话剧只有百年的历史。话剧来自西方,西方叫 drama,引进中国后,20 世纪初到"五四"前称"文明新戏",这种早期话剧仍

具有一些戏曲的特点。"五四"以后重行照原样引进西方戏剧,形式是现实主义戏剧,称"新剧"。1928年起称"话剧",沿用至今。话剧是中国新戏剧的代表。百年来的话剧大体可以1949年新中国成立为界,分为现代阶段和当代阶段。从形式变化角度则可分为如下两段:"五四"到1980年是现实主义戏剧的写实形态;1980年以来则变成了自由使用各种戏剧手段的多样化形态。

　　话剧现代阶段经过20世纪20年代的奠定基础、30年代的成熟和40年代的"黄金时代",已经产生了田汉、曹禺、夏衍、郭沫若、洪深、欧阳予倩、李健吾、丁西林、陈白尘、吴祖光、老舍等经典的现代剧作家。佳作数量众多,最具代表性的可举曹禺的四幕剧《雷雨》。

　　《雷雨》不仅是写实剧,而且是一个遵守"三一律"的戏。动作是一个:周萍要离开令人窒息的家,他的继母、过去的情人繁漪要挽回爱情,阻止他离家。剧情时间不超过24小时。剧中地点不出一个城市:一、二、四幕在周家客厅,第三幕在鲁贵家。《雷雨》又具有"佳构剧"的主要特点,即剧情以秘密为基础。曹禺在剧中设置的秘密不是一个,而是三个。一、周朴园30年前与使女梅侍萍的关系:他们曾相爱,生了两个孩子,但因周朴园要娶夫人,梅侍萍带第二个孩子出走。二、三年前周萍和繁漪的私情。三、近几个月来周萍和鲁四凤的私情。由于梅侍萍后来嫁给鲁贵,生了鲁四凤,鲁贵现在在周家当管家,四凤在周家当使女,所有的人物便勾连起来。而由于有三重秘密存在,人物关系就十分复杂和敏感。并且,第二、三两个秘密都是乱伦,而四凤与周萍的关系明显的是上一辈情形的重演,带有浓重的宿命意味。

　　这样复杂的纠葛,戏剧性自然强烈,而这些秘密一旦暴露,现有的生活必将崩溃到不可收拾的地步。戏就是沿着周萍离家促使秘密暴露的路子发展的。第一幕交代出人物关系和周家的空气,三个秘密的存在已向观众透露出来,幕落时周萍决定离家。第二幕,鲁妈出场。她是被繁漪写信招来的,繁漪的目的是让她带走四凤,排除猜测中的情敌。不想鲁妈与周朴园碰了面,三十年前的秘密有公开化的危险,周朴园便用钱打发鲁妈,辞退鲁贵和四凤,原有的秩序顿时大乱。这导致第三幕周萍夜间到鲁家与四凤幽会,

结果是他们的关系暴露在了繁漪和鲁家人的面前。于是有第四幕的周萍决定与四凤连夜出走。为了阻止他们,繁漪不惜披露出她与周萍的关系,并叫来周朴园。周朴园再见到与周萍四凤在一起的鲁妈,坦承她就是梅侍萍,命周萍认母。于是所有秘密暴露,四凤触电身亡,周萍开枪自杀,繁漪发疯。

从上述动作结构的分析,可以清晰地看出《雷雨》的不足之处,这就是曹禺自己指出的"技巧用得过分"。剧中设置了过多的秘密,再加乱伦、宿命,堆在一起,其中每一项(如周萍和繁漪的关系、周朴园和鲁妈的关系)都不能得到充分的展开,全剧情节的进展不能不围绕众多秘密的逐渐暴露进行。不过,该剧在人物塑造上的成就足以掩过这种不足。但最有意义的是,恰恰是这个"技巧用得过分"的戏,在中国话剧创作中第一次把握、展示了西方戏剧之美。中国传统戏剧的情节结构,是一人一事随着时间的推移曲曲折折地向前进展,和小说的情节结构没有区别。《雷雨》却充分展示了"三一律"和"回溯式"结构的魅力。它使观众在中国剧作中第一次看到这样从头至尾地成团结块的戏剧纠葛,领略到如此强烈的戏剧悬念,叫人从第一幕后部直至第四幕结尾始终喘不过气来,还听到了一种既口语化又诗化且如此富于潜台词的戏剧语言。这就是《雷雨》具有代表性的原因,它可以说是中国话剧掌握了西方戏剧技巧和美感的标志。

中国话剧的当代阶段,由于极"左"思潮的肆虐,从1949年到1976年的时期话剧创作总体"退坡",只有田汉的《关汉卿》(1958年)、老舍的《茶馆》(1959年)等少数杰作足以传世。但1978年以后,话剧从反思文革开始,却进入了一个创作繁茂的繁荣时期。这个时期可以和40年代"黄金时代"相比,其中80年代成果最丰硕。文学上最突出的,应数北京人民艺术剧院编剧刘锦云(1938—)于1986年发表的16场话剧《狗儿爷涅槃》。

狗儿爷本名陈贺祥,是中国北方一个普通农民。为了打赌赢得两亩地,他的父亲活吃了一条小狗而死,给他带来这个"狗儿爷"的外号。土地改革了,一直当雇工的狗儿爷终于有了自己的地,但不久的合作化又使土地归公,视地如命的狗儿爷疯了!疯了

的狗儿爷只记得土地,自己到风水坡开荒,却被作为"资本主义尾巴"斗争。改革开放以来,三自一包,土地失而复得,狗儿爷病好了,又做起了土地发家梦,但市场经济大潮又冲垮了这个梦,他愤怒之下烧掉了当年分得的地主门楼,重上风水坡。

狗儿爷形象的塑造是作品的主要成就。五四以来,文学艺术作品中已经塑造了许多农民形象,但大体属于两类情况:在阶级斗争框架中,把农民(贫农、中农、地主富农)作为一种阶级力量来描写;站在时代精神的立场,把农民作为克服固有落后性,随时代前进的形象来描写。狗儿爷却不属于这两种情况,他恰恰是一个不能随时代前进,也没有阶级斗争观念的农民。这个形象深刻地揭示出:农民的理想不是消灭地主而是自己成为地主。狗儿爷在反映农民本性上具有极大的真实性,对于农民的广大数量和历史的长时段来说都具有极大的代表性,作为文学形象则具有原创性,是五四以来文学艺术中特别值得重视的农民形象。

《狗儿爷涅槃》对农村的历史进行了反思,与多数进行这种反思的作品着重从政治上批判极"左"的政策的写法不同,该剧是从狗儿爷的感受来写共产党领导下的农村变迁的,由于狗儿爷的高度真实性,这种历史的反思就特别能反映农民的真实感受,因而具有特别的真实性和真切感。

《狗儿爷涅槃》具有深沉的现实主义力量,但写法不是传统的写实主义,而是重在揭示狗儿爷的内心活动,它大量地运用了狗儿爷内心独白的手段,并让已死的地主祁永年几次作为幻影出现在台上,与狗儿爷进行灵魂的对话,因而,该剧不仅在手法上有新意,对人物心灵的表现力也达到了新的高度。

1980年以来,中国话剧突破了写实样式一统天下的局限,走向演出形式的多样化。多样化的最初表现是有的戏写实,有的戏写意,有的戏用象征主义手法,有的戏用表现主义手段。但进一步的表现则是在一个戏中根据需要自由地选用古今中外的各种戏剧手段,而且用得融合、自然、富有创造性。在达到后一境界的戏中,最有代表性的是由中央戏剧学院院长徐晓钟导演的《桑树坪纪事》(1985年)。

《桑树坪纪事》剧照

该剧根据朱晓平的三部小说中的情节综合改编而成,它没有单一的动作,统一的情节,而是由驱雨、估产、迫害王志科、彩芳和榆娃的故事、福林和青女的故事、宰牛等生活场景和故事来描画出文革时期西北黄土高原一个小村桑树坪的生存状态。这里极其贫穷,一切争斗迫害都与贫穷有关。例如迫害王志科是因为赶走这个外姓人就可以占据他住的一孔窑洞,省下他每年吃的一百多斤粮食;不让彩芳和榆娃恋爱是因为她的丈夫去世,公婆要她嫁给有缺陷的小叔子以省下一笔娶亲钱;"阳疯子"福林随意凌辱青女,是因为"我的婆姨!钱买下的!妹子换下的!"。但比贫穷更可怕的是愚昧。生产队长李金斗又是族长,集政权、族权于一身,村民们按照封建愚昧的集体无意识制造种种悲剧却觉得天经地义。显然,该剧对桑树坪的描画是现实主义的,又包含着深沉的历史思索。但艰巨的任务在于舞台表现:一个个片段怎样造成统一性而不给人"拉洋片"的感觉?现实描画的同时,历史思索怎样表现出来?形象丑恶触目惊心的悲剧事件如何作舞台展现?导演出色地解决了这些问题,创造了该剧令人赞叹的舞台演出。

首先是舞台设计。导演运用了他擅长的转台。圆形的转台安放在舞台正中偏后的位置。但转台不是一个平面,而是制作成一

个被 30 度斜切过的圆柱体。当切面正对着观众时,观众看见一个大体为圆形的 30 度倾斜的斜坡,其下端与舞台平面相接,这个圆斜坡被涂成黄色;当转台转过 180 度,观众就看不见圆斜坡,而是看见圆柱体的侧面,这个侧面被制作成一个窑洞的门面。这样,转台就提供了位置相背而可自如转换的两个场景:圆斜坡像黄土坡,可代表黄土高原上一切室外场景,窑洞门可以代表黄土高原上一切人居的场合。而当转台缓缓转动的时候,观众会发现圆斜坡和整个转台的象征意义:它是中华民族长期周而复始的沉重生活的形象。于是,展现在转台上的一个个生活片段获得了某种统一性。

其次是演员表演状态的设计。导演将演员分为两类:一类是演有名有姓的角色的,如李金斗、彩芳、王志科,他们按写实状态表演;一类是演村民、群众的,他们兼做歌队和舞队,在写实表演和歌舞表演两种状态间来回转换。歌队的设置是采用了古希腊戏剧的手段,不过不是像古希腊一样在每一场结束时用歌声对剧情作具体评论,而是在戏的开头、结尾和中间的某些地方缓缓起舞,唱着同样的歌词:

> 中华曾在黄土地上降生,
> 这里繁衍了东方巨龙的传人。
> 大禹的足迹曾经布满了这里,
> 武王的战车曾在这里奔腾。
>
> 穿过一道道紧锁的山峰,
> 走出了这五千年的梦魂。
> 历史总是提出这样的问题,
> 东方的巨龙何时才能猛醒。
> ……

歌队成了历史思索的直接体现,也使一个个片段被统一的思索笼罩从而获得了某种统一性。

第三是导演关于舞台总体形象的意念。徐晓钟提出的意念是"围猎",他认为对善良无辜者进行的每一次群众性的迫害都是一种围猎。于是他把每一个此类场面都处理成围猎的形象。在舞台

调度上，愚昧的村民总是排成一个圆圈向无辜者进逼。这种舞台形象，从描绘生活来说是写意的，从揭示生活本质来说则是象征的。而围猎形象的反复出现也造成了全剧的某种统一性。

第四是表现各种事件时创造性地采用各种手段。例如彩芳和榆娃恋爱的一段戏：先是在窑洞前，夏忙的夜间，村民和"麦客"（外地来此割麦挣钱的短工）唱戏自娱，彩芳自告奋勇配合英俊的麦客榆娃演了一段《芙奴传》，——这个场面是写实的；接下来，彩芳、榆娃离开人群，一束追光照着他们，人群则在黑暗中隐去，转台转动，彩芳、榆娃自然地步上圆形斜坡，这就是到了村外；当他们坐下来时，他们的身后出现了另一个光圈，光圈里有一对相爱的青年男女在欢乐地舞蹈，同时响起了动人的情歌——这里用的是象征手法；当歌声消逝舞者隐去，彩芳榆娃情意绵绵的时候，响起了沉重的音乐，在黑暗的圆形斜坡周遭出现了一圈火把，举着火把的一圈黑影登上斜坡，向追光里坐着的一对惊恐的男女无情地逼近，灯光骤亮，观众便看见一个正疯狂施暴的人堆，不一会，彩芳被从人缝中扔出来，当人群散开的时候，只见榆娃躺在地中间，他已被打断了腿。这一段戏中，各种手段运用得恰当、有力又衔接自然，而围猎的过程完全是依赖视觉形象来表现的。

青女受辱和村民打牛或许是更精彩的两个片段。众村民挑逗福林扒青女的衣服来满足他们的淫猥心理，这是又一次围猎。当福林在围观的人堆里高高举起扒下的女裤时，观众无法想象接下来将出现什么舞台场面，他们看到的是，当人群散开，青女的位置竟躺着一尊汉白玉的裸体女像！场上的空气一时间凝固了，但女像作为千百年来妇女受难者的象征的意义很快弥散开来，这时哀婉的歌声响起，群众脱离了刚才的下流村民身份，向受难女像跪了下来：戏竟从前面兽性迫害的狂热升华转换为对妇女不幸命运的哀悼。这是导演处理的精彩一笔：通过女像的设置，不仅是解决了一个事件的舞台表现问题，而且将观众的思绪骤然引到了历史思索的层面。村民打牛更是一个疯狂、血腥的场面。名叫"豁子"的老牛是贫穷的桑树坪人的命根子、心尖尖，公社干部却要用它去办筵席，村民无法违抗，悲极而狂，竟用群起打牛来发泄心头的悲愤。

这个场面是用民俗舞蹈的形式来表现的：一个演员头戴五彩斑斓的巨大牛头，在呼喊、狂殴的人圈中翻滚飞舞。这个美丽而癫狂的舞蹈场面成了全剧悲剧气氛的高潮。

《桑树坪纪事》让我们领略到导演创造天地的广阔，领略到戏剧有多么强大丰富的表现力。该剧的演剧艺术不仅代表中国话剧目前所达到的水准，和世界演剧艺术的潮流也是沟通和合拍的。

第六章
建筑鉴赏

"建筑是凝固的音乐",人们常常爱用德国诗人歌德的这句话来说明建筑美的特质。的确,建筑审美的方式与其他艺术门类,有着许多相通之处。变化与统一、均衡与稳定、比例与尺度、节奏与韵律,这些通则不仅可以用来分析如音乐、舞蹈、绘画、雕塑等艺术,也可用以分析建筑的形态。著名建筑学家梁思成就曾用音乐的节奏来拟测过北京天宁寺塔的造型构成,试图说明其之所以获得良好视觉比例关系的原因。但建筑之所以为建筑,它还有着一个独特的、其他艺术门类没有的性质,这就是它的实用性。

当然,音乐、舞蹈、绘画、雕塑等我们今天视为艺术的东西,在远古时代也曾是与当时人们的生产实践、生活方式休戚相关的实用性活动。但随社会的发展,它们渐渐演化成相对独立的艺术。我们欣赏音乐、舞蹈会去音乐厅、大剧院,博物馆、美术馆则是专门展示绘画、雕塑作品的场所,艺术欣赏已成为一种纯粹精神文化上的活动和享受。在这些古老的艺术门类中,原始的实用痕迹已被岁月的雨水冲刷得模糊不清,如,朝鲜民族的鼓舞,若非专家的指点,我们恐已难以辨认它与农事祈雨活动之间的联系,那如雷似雨的鼓点,那小伙帽顶上象征天水暴泻而上下飞舞的长绳,在现代人的眼中只有优美的形色组合,不复有往日那脚踏焦禾、目仰苍天的凝重与企盼。

惟有建筑今天还固守着它的原始本义。二千多年前,被古代

中国尊为群经之首的《易·系辞下》就为建筑下过一个具有历史发生学含义的定义:"上古穴居而野处,后世圣人易之以宫室,上栋下宇,以待风雨,盖取诸大壮。"这句话道出了建筑的两个最基本的功能意义:其一,建筑之构是为人们提供一个可以遮风避雨的安定之所;其二,它还须有足够的空间,故谓"大",和足够的牢固程度,故谓"壮"。此说与几乎同一时期的古罗马(公元前1世纪)工程师维特鲁威《建筑十书》中提出的建筑三原则"坚固、实用、美观"如出一辙。因而对于建筑的评判和审美,不仅仅要着眼于建筑的外部形态,如体量、比例、尺度等,还要注意其结构处理的得当与否、材料应用的是否合适。更为重要的是,建筑之所以可居、可处、可游,此以有别于绘画和雕塑,实在于其由一定材料结构所围合成的、人可进入的空间。善从虚处思考的老子对此有一段精彩的论述:"三十辐共一毂,当其无,有车之用。埏埴以为器,当其无,有器之用。凿户牖以为室,当其无,有室之用。故有之以为利,无之以为用。"(《老子·第十一章》)老子以车毂、陶器、房屋为喻,说明"无"和"有"两个方面的作用,并特别强调"无"的作用。车毂除其毂身和汇集之三十根辐,毂之中是空虚无物的,故可以受轴而利转。毂与辐皆为有的方面,毂之中则为无的方面,由于"无"可受轴利转,才能有车之用;揉土作陶器,器壁与器底皆为有,然真正为用的则是器腹中空无物的部分;构屋作室,户牖空虚,人方能出入。室中有一定的空间,人始得以居处。是以"有"与"无"相互发生,"利"与"用"相互显著,缺一不可,此所谓"有之所以为利,皆赖无以为用也"(王弼注)。

建筑之用在于其虚无的空间部分。也许是我们更习惯欣赏有形之物,而对近距离的虚无空间难以把握,也许是建筑与我们日常生活的关系太过于紧密,以至于我们反倒常常忽略了还可以用一种艺术的眼光来打量它。"一日忽从江上望,始知家在画图中",的确,对建筑的理解与欣赏往往也需要一定的时空距离。那么,让我们从历史上那些著名的建筑说起吧,也许它会使你以一种新的态度来认识你所熟悉、并生活于其间的建筑。

第一节　中国建筑

　　一般说来,我们通常将世界建筑分为两大部分,一部分称为西方建筑,以欧洲建筑为中心,将埃及和西亚古代建筑作为其历史的前期,现代建筑看作其发展的结果。另一部分称为东方建筑,其中又分为三大系,即中国建筑、印度建筑和回教建筑。这是基于文化角度的分类法。若从建筑的结构形式和材料来看,18世纪以前,还只有两种基本方式:一种是用堆积砌块的方式进行建筑,砌块的材料有土坯、粘土砖或石块,并用各种拱券或穹隆的技术来解决屋顶的覆盖和跨度问题,西方建筑以及东方建筑中的印度建筑、回教建筑都主要采用这种技术。中国建筑采用了另一种方式,即以木材为主要支撑构件的框架建筑体系,砖石或版筑的墙体仅仅起到围闭空间的作用,并不承受屋顶的负荷,俗谓"墙倒屋不塌"便是对这种结构特征很形象的概括。

一、原始社会至西周时期的建筑

　　人类的建筑行为从构建住宅开始。"冬则居营窟、夏则居橧巢"(《礼记·礼运》)是两种最原始的居住建筑,前者是原始社会时期黄河中下游地区的主要建筑形式,后者则为后来多见于南方地区的干阑式建筑的发端。虽然,这一时期的建筑还很粗糙,还是处在原始的"茅茨土阶"、木骨泥墙的初级阶段,但根据当时彩陶艺术上所表现出的审美能力和创作水平,考古学家们相信,在这些用粘土塑造的建筑上,也是会有某种装饰处理的。仰韶文化时期的姜寨和半坡遗址,都曾发现过几何图案和形似动物的浮雕装饰残块,它们很有可能就是用于建筑上的。

　　建筑不仅仅只是一种简单的居住行为,同时,也是一种组织空间的方式。就单个建筑而言,它将自然的空间划成外和内两部分,外部空间是开放而无限的,同时意味着它类侵袭的危险;内部空间则是收敛而有限的,蕴涵着同类温暖的庇护。这种内外空间的意义分析也适用于由多个单体建筑构成的聚落——聚落的外部是难

以把握的自然空间,而内部则是由人群的社会关系而导致的有序结构。从仰韶文化时期的临潼姜寨遗址到岐山凤雏村西周建筑遗址,因不同的社会组织方式而形成不同的聚落及建筑空间结构,其应对关系一目了然。

姜寨遗址经全面揭露,聚落布局是仰韶文化时期最完整的一个。居住区的北、东、南三面由一道防御性的壕沟作为边界,西南则有一条河流,明显地勾画出内、外两个不同的空间性质。3个公共墓地则分别布置在沟外的东、东北和东南,似乎表达了生死有别、魂归自然的意念。在居住区内发现同一时期的房屋基址100余座,明显地分为五组,每组均以一栋大房子为核心,而所有房屋又都环绕一面积约4000平方米中央广场分布,并朝向广场设置出入口。这表明姜寨聚落可能是一个有5个氏族的部落的居住地。80—100平方米的大房子,可能是母系氏族酋长的住屋或氏族成员集会之所;30—40平方米的中型房子可能是母系家长及未成年子孙所居;10平方米左右的小型房子则可能是刚刚出现的对偶婚小家庭的住房。

如果说,姜寨遗址建筑布局的向心形式仅仅是一种具有相对位置关系的拓扑性结构,它是松散而自由的,它的中心只是趋向性的而非定于明确的一点,犹如母系社会的原始公有制,酋长权力的大小仅取决于她能为她的氏族或部落作出什么样的贡献,并且,这种权利的作用仅仅发生在当她的氏族或部落需要这种权力的时候,在其余的方面,她与她的拥戴者就没什么不同了。那么,岐山凤雏村西周建筑遗址则显现出一种秩序明确的几何性结构,一如于此时期开始成形的封建礼制,天子与臣民,高贵与低贱,其间的尊卑等级容不得半点僭越:你看,严格的左右对称和明确的中轴线,那是为了表明中心毋庸置疑的权威;迎入口大门外4米处立有一影壁,古称"树"或"屏",那是天子和诸侯的建筑才能有的礼制设置;门旁两侧的房间,古谓之"塾",是臣僚等候朝见他们主子的地方,亦为卜课之所;堂前有通上台基的台阶,古称"阶"。按古制,堂为偶数开间,设两阶,东谓"阼阶",是专为主人设置的上下阶梯,宾客往来则由西侧的"宾阶",不得混淆;前堂后室(寝)的格

局,分明是家国一体的具体写照。

遗址型的平面也许过于抽象和单调,远没有直面三维建筑时的具体和生动,但我们也只能如此了。因时代的久远,更因以木构为主的中国古代建筑即便能经受住上千年的风雨侵蚀,也躲不过那许多的战乱兵火,那些曾穷工耗时、资费倾国的辉煌建筑已如历史烟云飘然而去。所幸的是有中国古代连绵不绝的经史传统,从那些饱含激情与诗意的文字中,我们还是能够一窥它们当年的风采和神韵。

一位约三千年前的诗人为王室建筑的落成吟诵了一首题名《斯干》颂诗,其中唱道:"秩秩斯干,幽幽南山。如竹苞矣,如松茂矣。兄及弟矣,式相好矣,无相犹矣。似续妣祖,筑室百堵,西南其户。爰居爰处,爰笑爰语。约之阁阁,椓之橐橐。风雨攸除,鸟鼠攸去,君子攸芋。如跂斯翼,如矢斯棘,如鸟斯革,如翚斯飞,君子攸跻。殖殖其庭,有觉其楹。哙哙其正,哕哕其冥,君子攸宁。"那时的建筑不仅有优美的环境,亦有对利于同族和睦、子孙繁衍的设计考虑;外能遮挡风雨辟除虫害,内则起居适宜深广有度;更引人注目的是对屋顶的描写,使我们知道,那倾倒无数骚人墨客并成为古代中国建筑主要特征的双曲屋面,早在西周时期就已是建筑艺术的重要追求,"如翚斯飞"、"作庙翼翼"(《诗·大雅·绵》),大概已有舒展如翼、四宇飞张的艺术效果。

二、春秋战国至秦代的建筑

紧接着西周的春秋战国,史称"礼崩乐坏"。旧体制的迅速崩溃,大大激发新兴奴隶主贵族的创造热情,一股"高台榭、美宫室"的建筑之风盛极一时,楚有章华台、赵有丛台、吴有姑苏台、卫有重华台等均为此风蔓延之广的例证。《尔雅·释宫》云:"观四方而高曰台,有木曰榭。"即在夯土构筑高台的之上再分层营建宫室,以凸显其华美壮观。这种型制由西周天子具有礼制性质的"三台"演化而来,即"灵台,以观天文;时台,以观四时施化;囿台,以观鸟兽鱼鳖。诸侯卑,不得观天文,无灵台,但有时台、囿台"(许慎《五经异义》),但此时已全然是新兴奴隶主贵族炫耀实力、非毁

周礼而欲问鼎中原的代言。

高台建筑之盛,降及秦汉仍余波不绝,其中最著名的当数阿房宫。据《史记·秦始皇本纪》载:"始皇以为咸阳人多,先王之宫廷小,……乃营作朝宫渭南上林苑中。先作前殿阿房,东西五百步,南北五十丈,上可以坐万人,下可以建五丈旗。周驰为阁道,自殿下直抵南山,表南山之巅为阙。为复道,自阿房渡渭,属之咸阳,以象天极阁道绝汉抵营室也。"宏大的气势难以想象,完全可以和埃及的金字塔相媲美。不同的是它不是以某一建筑单体为目标,而是以沿平面展开、空间规模巨大、相互连接和配合为特征的建筑群体。看一看今天建筑学家为秦咸阳宫1号遗址作的复原设计,就可以想见,几百倍于此的阿房宫当是何等的壮丽。"覆压三百余里,隔离天日"、"五步一楼,十步一阁。廊腰缦回,檐牙高啄。各抱地势,钩心斗角"、"一日之内,一宫之间,而气候不齐",千年之后唐代诗人杜牧在那首脍炙人口的《阿房宫赋》中所描写的,自然不能等视之于今天的科学考察报告。但即便它们是源自诗人的想象,我们亦可看到,这种强调平面组合、你中有我我中有你互为景观的设计,千百年来是如何一以贯之地成为中国古代建筑设计经营的传统方法,并如此深刻地成为中国古人建筑审美的心理积淀,乃至诗人仅临墟登高一望,那"檐牙高啄"、"各抱地势"的景象便从心底泛起,幻化成眼前秦墟上"高低冥迷,不知西东"的"歌台暖响"。

秦咸阳宫殿复原图

因此可以认为,诗人在《阿房宫赋》中的吟唱,与其说是阿房宫,毋宁说是整个中国古代建筑所共有的特征。李泽厚先生认为,导致中国古代建筑这一特征的原因,乃是作为其民族特点的实践理性精神:"不是孤立的、摆脱世俗生活、象征超越人间的出世的

宗教建筑,而是入世的、与世间生活环境联在一起的宫殿宗庙建筑,成了中国建筑的代表。从而,不是高耸入云、指向神秘的上苍观念,而是平面铺开、引向现实的人间联想;不是可以使人产生某种恐惧感的异常空旷的内部空间,而是平易的、非常接近日常生活的内部空间组合;不是阴冷的石头,而是暖和的木质,等等,构成中国建筑的艺术特征。在中国建筑的空间意识中,不是去获得某种神秘、紧张的灵感、悔悟或激情,而是提供某种明确、实用的观念情调。正和中国绘画理论所说,山水画有'可望'、'可行'、'可游'、'可居'种种,但'可游'、'可居'胜过'可望'、'可行'。……中国建筑的平面纵深空间,使人慢慢游历在一个复杂多样楼台亭阁的不断进程中,感受到生活的安适和对环境的主宰。瞬间直观把握的巨大空间感受,在这里变成长久漫游的时间历程。实用的、入世的、理智的、历史的因素在这里占着明显的优势,从而排斥了反理性的迷狂意识。"①堪称精辟之论。

三、两汉至隋唐时期的建筑

虽然,汉代给我们留下的还仅仅是木构建筑的模仿物,如作为墓园入口标志的石阙,随葬的明器,以及画像石(砖)上对建筑的刻画。但较之前面书之于典册,籍之遗址来想象的建筑,我们现在终于有了具体实在的建筑形象。

硬山、悬山、歇山、庑殿,有中国古代建筑第五立面之誉的主要屋顶形式,在此时已全部出现。奇怪的是,虽然追求屋盖出檐深远的意图已经非常明显,但并没有预料中的"反宇"曲线。难道"如翚斯飞"(《诗·小雅·斯干》)、"作庙翼翼"(《诗·大雅·绵》)、"上欲尊而宇欲卑,上尊宇卑则吐水疾而霤远"(《周礼·冬官·轮人》)仅仅是艺术的虚构?难道就连"上汉宇以盖载,激日景而纳光"(班固《西都赋》)、"伏应龙于反宇"(韦诞《景福殿赋》)的时人之作也是一种夸张的描写?还是受制于砖石陶土材料的局限,石阙、明器以及画像石(砖)上对建筑屋面的刻画只能如此?迄今

① 李泽厚:《美的历程》,文物出版社 1981 版,第 63 页。

为止,建筑史学家还没能给我们一个确认的公论。如果仅仅从风格作论,那平直深远的屋面倒很符合两汉艺术的古拙之象,唯于尾部微微上翘的屋脊,似初露反宇向阳屋面曲线的端倪。

位于柱之上、屋之下的中国古代建筑的重要构件——斗拱,此时也呈现出多样化的色彩。本来为承受屋面荷载、并使其出挑深远的结构构件,在富于铺陈夸张浪漫精神的两汉人手中,却变得如此具有装饰意味。山东嘉祥武梁祠石刻中,斗拱竟讹化成力士舒展双臂举起屋顶的形态,在这里抽象的木构力学不见了,但我们分明可以从中看到一种切于人自身感受的结构直觉,一种结构上的人体隐喻,难怪乎有学者提出,斗拱的形态与崇拜阳物有关①。

从原始的木骨泥墙到汉代飞张的屋宇、夸张的斗拱,中国建筑似一直以自身的逻辑缓慢地发展着、完善着。当然,其间也有过东西南北各种不同风格的交汇、融合,但这是它内部的事务,总体说来,它的历史还可以看作是一条不断向前延伸的直线。此时,有一件事的发生,为日后的中国建筑留下了深刻的烙印,这就是佛教的西来。

首先是一系列新的建筑类型的出现,如塔、石窟和寺。先来说石窟和寺,我们将塔留待下一节讨论。

石窟,亦称石窟寺,是佛寺建筑的一种特殊类型,本源于印度和中亚,因佛教之媒介,得以流播中土。因此,各种带有强烈西方文化色彩的建筑和装饰因子也随之传入,尤以开凿于北魏的大同云冈石窟最为显著。印度的莲瓣、相轮与葱形尖拱,波斯的翼狮,希腊的人像柱、卷草、辫纹、沟饰、棕叶饰、叶舌饰、爱奥尼克柱式、科林斯柱式,混合中国的木构窟檐,分明在此上演了一台文化融合的交响乐,虽然还不那么和谐,生硬堆砌的痕迹还比比皆是。但文化碰撞的初级阶段总是如此,总需要一段时间的消化吸收或彼此之间的退让。这一次是外来文化退让了,更准确地说是被同化了。最具外来特征的支提窟,原来于窟内设置作为仰礼对象的塔为中心的型制,北魏以后已不多见,迄止隋唐则完全消失。实际上,即

① 王鲁明:《中国古典建筑文化探源》,同济大学出版社1997版,第624—630页。

云冈石窟的中心塔

使是北魏时期的支提窟,中心塔也已经不复印度窣堵坡塔的原制,而呈现出中国楼阁建筑的式样。自隋唐开始,于窟前辟走廊,廊间镌以柱、梁、斗拱,其上护以短檐的式样成为定制,石窟的外观遂与中国传统木构建筑全然同一了。至于装饰纹样,则如我国著名的建筑史学家刘敦桢先生所言:"装饰之题材不适合我国之习惯与国情者,渐次归于淘汰。今之存者,如莲瓣、相轮、葱形尖拱等,尚为佛教建筑之重要装饰。而最普及者,无如希腊之卷草。唯自隋、唐以后,或变为简单之忍冬草,或易以繁密之牡丹石榴华,流行衍蔓,遍于全国,不知者几不能辨为西方之装饰矣。"[①]

较之石窟,佛寺建筑的汉化呈现出更快的趋势。最早见于记载的白马寺(东汉永平10年),即是利用原来的礼宾官舍——鸿胪寺改建而成的。也因这一借"寺"为沙门精舍故事,使中国从此有了"佛寺"的称谓。西来佛寺建筑的汉化历程,在它落脚中原的那一刻就开始了。降及南北朝,兴佛之风大盛,除国家主持修建的大量寺、塔和石窟外,贵族官僚也纷纷捐献府第住宅改做寺院,"以前厅为佛殿,后堂为讲室"([北魏]杨衒之《洛阳伽蓝记》卷

① 刘敦桢:《佛教对于中国建筑之影响》,载《刘敦桢文集(一)》,建筑工业出版社1982年版,第3页。

一)。故而早期以塔为中心的印度式寺院布局,在中国逐渐退居次位。东晋以后,以佛殿为寺院核心,内置佛像供祈祷膜拜,其余法堂、讲堂、禅堂、食堂之类,依次排列佛殿前后的布局,成为寺院的主要模式,已纯为中国固有的格局。

因而即便是强调无念、无往、无相、无忆、无妄的佛徒静修之所,于建筑艺术的追求标准也并没逸出传统的审美经验之外。我们从中看到的依然是合于时代的世俗风尚,就如同"宁为百夫长,胜做一书生"的盛唐雄浑气象,也一定会深深地渗透唐代建筑的每一个细节。

佛光寺外观

佛光寺大殿(唐大中 11 年),这座国内现存最大的唐代建筑,不啻是雄浑二字最为生动的直书。巨大的单檐四阿顶,不是像两汉建筑那样直泻如底,而是以反弧曲面缓缓而下,在末端又微微翘起,檐口出挑近 3 米,端庄凝重而又不失飞扬之貌;檐部下硕大的斗拱,竟达于柱高的一半,建筑的结构之美在此表现得酣畅淋漓。柱身、梁额、斗拱、门窗、墙壁全用土朱涂刷,不施彩画,使整个建筑顿显浑然古朴之风;内部梁架有明栿(吊顶天花以下可见的梁架部分)和草栿(吊顶天花以上不可见的梁架部分)之别,草栿用粗

木,不施斤斧加工,明栿则削为月梁,显得节弛有度;外檐柱的阑额部位,屋面的檐口、垂脊、正脊,柱头的卷杀,斗拱的分瓣,以及月梁微微拱起的背部和断面,那看似漫不经心的一曲,其实是经无数代能工巧匠上千年历练的精心之作。它使简约粗犷的木构透出几分丰腴和柔美,使无生的枯木散发出饱满的生命气息,这种刚柔相济、外达内敛的风格不也正是"出则兼济天下、入则独善其身"的生活智慧和追求的艺术写照吗。

四、宋元时期的建筑

如果说雄浑是唐代建筑的风格,那么我们可以用绮丽一词来形容宋代建筑。像佛光寺大殿那般,在比例和尺度上都如此硕大的斗拱,自唐以下已成绝唱。如果按时代的先后,将建筑的前檐剖面作一个排列的话,就会发现,斗拱逐渐变小了。这意味着它的结构作用在慢慢地减弱,明清时已完全蜕化成为装饰性构件。虽然斗拱曾经是那么淋漓尽致地表现了中国古代建筑的结构之美,以至在很长一段时间里,斗拱的大小以及受力与否,几成建筑学家们判断古代建筑优劣的唯一标准。我们甚至难以想象,一部中国古代建筑史,如果缺少了斗拱,是否还会吸引如此众多的专家学者为之皓首穷经地进行研究。但我们并不能因此简单断言,这是建筑艺术的衰退。

当古代的工匠发现,可以用更简单的木构方式来支承屋顶,并且同样能够使其达到如张似翼的艺术效果,他们的选择是不言而喻的。这是一种技术和工艺的进步。虽然,无论群体还是单体,宋代建筑都没有唐代建筑那种宏伟刚健的气势。但也正是在这一时期,由于更娴熟地掌握了木构建筑技术,出现了各种屋顶组合复杂的殿阁楼台,它们比唐代建筑更为秀丽、绚烂而富于变化。这也从另一方面说明,中国建筑艺术首重的是屋顶,斗拱的作用仅仅是依屋顶而存。当它失去结构意义时,那么,消亡也就不可避免了。于是,问题也就因之而生:为什么逮至明清,斗拱还仍然是许多重要建筑的一个必不可少的组成部分?关键在于,柱身和屋顶的连接处,还没能找到或发展出一种更富于表现力的建筑语言。技术

的发展并不等于艺术的提高,虽然它们有时也会相互发生,但这种情形更多地是出现在一个全然崭新的技术萌发的时候。对于一个整体框架已定、历史悠久的木构技术来说,局部工艺的调整、技术处理方式的改进,就欲在建筑形式上造就突破性的变化,即便不是不能,那也是非常困难的。而柱——斗拱——屋顶的视觉次序,经几千年的传承,几已成固定的建筑语法。在这里,中国国民精神中那种因袭传统的因素发挥了作用,也许还有师徒相承的工匠系统,习惯势力不动声色地淹没了本来可能发生的变革。虽然这种变革的可能性很小,但我们也没能在中国古代建筑中发现,哪怕是一点点征兆。因此,失去结构作用的斗拱,只好在此摇身一变,成为装饰性的代用品。这实在是一种无奈之举。就此而言,自两宋以后,中国建筑的创造力确已大不如前。鸿篇巨制已由前辈铺就,后来晚生仅需在其上做许些修辞炼句的工夫。一个更加讲究建筑的经营布局、精心考求细部工艺的时期来临了。

晋祠圣母殿

山西晋祠圣母殿,这座北宋天圣年间的建筑(1023—1031),较之佛光寺大殿显然要轻盈灵巧得多,但比之明清建筑,它又多几分古朴,还保存着唐代建筑刚健雄厚的遗韵。首先是屋顶的曲面

更加明显,柱间的生起、侧脚也增大了,加之重檐歇山的屋顶形式,整个建筑呈现出振翅欲飞的动态之感。宽阔的月台,开敞的副阶,深达两间的前廊,使建筑空间的内外界限变得有些暧昧。不是像西方建筑那样,截然明确地划分了室内外两种性质不同的空间。对中国人来说,建筑的内外是需要沟通的,度量建筑空间大小的基本单位称作"间",也写作"閒",它表示一个个门形框架下的内部空间是与自然的日月之光互渗的。"人宅相扶,感通天地"(《黄帝宅经》)、藏气纳风等等这些风水上的说法,实际上包含了天人合一的深刻体认:自然与人不是对立的两极,而是由许多中介联系起来的一个系统。低回的檐廊就是这样一个中介,它使外部开放的自然空间与内部幽闭的人为空间之间有了一个灰色的区域,自然的气息通过它缓缓流入建筑内部,这就是为什么中国古代建筑总能与自然山水若契合符的秘诀之一。

也正是因为这种与自然息息相通的建筑观,本源于印度埋葬佛骨、用以礼拜的佛塔,在中国一变而为可以登高远眺、装点江山的风景建筑。建于辽清宁二年山西应县佛宫寺塔,也是国内仅存的全木构佛塔,便是著名的一例。虽然在空间结构上,占据塔的中心位置的,依旧是佛陀超凡绝尘的塑像,但透过内外两圈柱网和窗棂的依稀之光,怎能辨认本尊的容颜是关怀,还是漠然?即使有红色的大烛、金色的酥油灯,洞洞灟灟的幽闭空间,又怎能与外面极目山川的景色一争高下?一层层叠起的挑廊,分明是在告诉人们——风景这边独好。再从木塔的外部观,平面八角高达9层(其中有4个是暗层)67.3米的立面上,跳跃着屋顶——斗拱——平座(挑廊)——屋顶的韵律;塔的轮廓线从下至上微微的内收,挺拔之美油然而生;只有从顶部收束的塔刹上,你才能看到印度佛塔原来的身影,但那已经是非常非常模糊了。

也许你还不知道吧,"塔"这个字就是在佛塔传入中国后才造的。"塔"的读音源自巴利文Thupa,音译"塔婆",梵文作Stupa,音译"窣堵坡",义为"累积",即累积土石于墓上以为标记。因而"塔"字以"土"作偏旁,表示塔用土石筑就;"艹"下一"合"即塔中保存佛骨舍利的石函;"艹"即以土石覆盖石函而形成的坟丘上,

生长的野草,这大概是中国人的概念。印度佛塔既为崇拜对象,怎允杂草滋生?随着印度佛塔原型的淡化,"塔"字的原义也淡化了。只有可以登高一眺的塔,才是诗人们愿为之驻足留下颂歌的地方。也只有这样的塔,才引得世人为之流连忘返,赞叹再三。风景、诗赋、塔在人们心目中早已合三为一,成为中国大地独特的人文景观。

五、明清时期的建筑

经过几千年漫长的发展和锤炼,到明清,中国建筑似已步入耄耋之期。衰年变法的气力似乎是没有了,但这并不意味着,这一时期的建筑艺术就走向了末路。相反,就如同艺术家的晚年之作,虽没有青年的奋发意气、中年的华丽饱满,但那种历尽世故的老辣,表面看全无规矩,但实际却笔到意来、尽纳方圆,岂又是可以随意企及的境界?仿佛是拼尽全力的最后一搏,北京故宫、天坛的产生,成为中国古代宫殿群体建筑艺术最辉煌的绝笔。

故宫鸟瞰

北京故宫(明永乐 14 年始建),南北主轴长达 2750 米,是中国最大也是最完整的宫殿建筑群。如果你站在金水桥上,正对天

安门,那么你的位置正是地球南北子午线穿过的地方,这条皇城同时也是城市的中轴线正表达着"中国"的含义。步入天安门深邃的券门,你被一个接近方形的闭合空间包围着,这是轴线空间的一次急剧的收缩和建筑节拍的一次有力的重复,它与天安门前开阔的横向形成强烈的对比,也是为后继的午门作欲扬先抑的铺垫。午门是紫禁城的正门,采用了大尺度的阙门形制。平面呈凹字形,造就了狭长的三面环抱的威严格局。明代残酷的廷杖就发生在午门前,其状之惨烈乃至发生民间曲艺中"推出午门斩首"讹传。似乎是为舒缓前面过于肃杀压抑气氛,抑或是帝王对臣下威恩兼施的策略,这也体现在皇家宫殿的设计中,午门与太和门之间的空间一派祥和之气,弯曲的金水河蜿蜒而去。跨过金水桥,穿越太和门,高立于三层台基之上的三大殿便凸现眼前,这是整个故宫建筑群最辉煌的高潮。

"非壮丽无以重威",这句当年萧何营造未央宫而陈辞汉高祖的话,一直是历代帝王宫殿设计的主导思想。它不仅仅是为处理日常朝政,它还需要巍峨壮丽,以显示"溥天之下,莫非王土;率土之滨,莫非王臣"的气派。那立于高台之上森严的宫殿,仅于一俯一仰之间,便确立了一人与万人的高下和贵贱;那须跨过无数道门阙才能抵达的岿然大殿,同时也在君臣之间筑就了一道道不可逾越的纲常规范;一动一静之间,众星拱月之势赫然而出。曾有学者对故宫做过仔细分析后发现,那些或开阔、或收敛、或肃杀森严、或徐缓祥和的空间关系,其实是在一系列尺度控制下精心设计的结果①。这就是明清建筑艺术的老道之处,处处精心着意,但又不留痕迹。我们实不必斤斤于有形的、孤立的单体建筑,说它乏善可陈,那长于虚处着手的空间组群设计,不正是明清建筑前无古人的艺术绝笔吗?

人们常常以为,相对宫殿建筑的对称严谨,园林设计显示了中国古代建筑自然、活泼的一面。人们更乐道于,将重在礼制的宫殿

① 傅熹年:《关于明代宫殿坛庙等大型建筑群总体规划手法的初步探讨》,载《建筑历史研究》,中国建筑工业出版社 1992 版,第 625—648 页。

苏州网师园

建筑与寄情山水的园林建筑,做一鲜明的对比。实际上,明清宫殿建筑中注重空间组合、强调群体关系的设计意趣,也一样体现在这一时期的园林建筑中。只不过摆脱了社会礼教束缚的园林,更着重个性的发挥。如若不然,我们就难以解释,为什么乾清门以后的园林化设计,何以能如此协调地与前面的宫殿建筑溶为一个整体了。你看,"夫借景,林园之最要者也。如远借、邻借、仰借、俯借、因时而借"(计成《园冶》),不正是组合关系的强调吗?"虽由人作,宛自天开"(计成《园冶》),不正是不着痕迹的设计匠意吗?"大约即不如离,近不如远,和盘托出,不若使人想象于无穷尔"(李渔《一家言》),不正是空间的时间化艺术吗?其实,所有这些设计原则,不惟园林使然,它们也是中国封建社会晚期建筑,由实体走向空间艺术的又一次卓有成效的实践。一位古稀老人在他生命行将结束之际,对晚生喃喃低语:大象无形呵。

六、小结

从仰韶时期的木骨泥墙,漫不经心又自成组织的布局结构,到明清深严壁垒、一廊一殿皆从法度的宫殿、坛庙,悠长的五千年历练,究竟赋予了中国古代建筑怎样的特质?在世界建筑艺术长长的走廊里,中国古代建筑究竟又有怎样的地位?让我们还是先来看看一百多年前一位英国学者的看法,那时,中国人还没有开始对

弗莱切尔的建筑树

自己本土建筑的科学研究。1901 年第四版《弗莱切尔建筑史》中出现了一张在建筑界著名的建筑进化之树，很显然，置于大树低端枝杈的中国古代建筑，在那时的西方人眼里，是一个没有完全进化好的建筑体系。较之于西方石头写成的建筑史（Architecture），中国的木构建筑也许得归于 Building 一类。即使在建筑进化之树出现二十多年后，在留学西方归来的中国知识精英的眼里，中国古代建筑是否可称之为一种成体系的经典，也是大有疑问的，如 1925 年中山陵设计方案征集评选中，时任评委的交通大学校长、铁路工

程专家凌鸿勋就指出,征求条例中规定的"Chinese Classic"一语,因中国向无建筑专史,"Classic"一字,本来无所专指①。是的,一个虽然客观存在、但从未被琢磨过、精研好的历史事实,是不会被认识的,当然也就无从说承认。这怪不得那位英国人,更不能埋怨凌鸿勋,说他们的无知,即便是今天,要想说明白中国古代建筑的整体特征,也不是张口就能来的。当然,从1929年中国营造学社成立算起,经过七十多年的系统研究,我们现在对中国古代建筑有了一些基本的认定,虽然还远不能说是深刻或精准。

首先,得益于中国古代大一统的政治理想和历史现实,中国古代建筑无论南北东西都表现出了一种在其他文明条件下所难以企及的整体性。那种以屋顶来统领单个建筑,并以院落将各个建筑串联组织起来的建造方式,上至皇家朝廷,下至黎民小院,鲜有能外者,以至于两千多年前极具大同思想的《周礼》作者,也许就为这种过于紧致单一的整体性烦恼过,从而不得不制定了以官秩尊卑为依据的建筑标准,以建筑开间的多少、堂基高低的几何、粉饰色彩的种类,硬生生地为建筑赋予了脸谱式的可识别性。这种规定逐代渐次细密,一直到中国最后一个封建王朝的结束。

将这种地域空间上的整体性投射到历史时间维度上来,我们马上就会发现它的另一种表达式,这就是连续性。像北京四合院这样的形式,这样的布局,早在陕西凤雏村西周遗址就已模范初就。更早的,我们在河南偃师二里头商代遗址就可以看到,那种以廊院周回,殿堂居北,如紫禁城太和殿般的式样。朝代的更迭、文化的交融,都丝毫没有动摇中国古代建筑这种对同一近乎疯狂的执著。它甚而将所有不同功能的建筑,不管是宫殿也好寺庙也罢,都用同一种模式建造。较之于西方建筑在历史上所呈现的近乎夸张而又跌宕起伏的变化,中国古代建筑几千年来可以说是波澜不兴,沿着一条既定的道路,不断地完善着,缓缓前行然而却决不彷徨,有如一首被历练了千百次的诗,无一字无来历,无一处无出典。这在视建筑为艺术的观点里实在是难以理解的,更让许多研究者

① 上海《民国日报》1925年9月26日。

难以忍受，艺术本是讲求出新的啊。但且慢，让我们从另一个角度看，如果一种建筑体系，它能够历几千年而不衰，能够养活世界上最庞大的族群，并使之居于其间乐不思改、唱叹再三、谈笑移日，那么，我们有什么理由对之提出更多的要求呢？即便以艺术的观点目之，这种道以一贯却又纳万象于无形的虚静，难道不是别一种创化吗？再以今日功效之途观之，中国古代建筑的这种连续渐变，究竟是这种体系容纳弹性的博大？还是创造力衰竭的表示？我们还是将此留给读者思量。无论如何，就此一点已足以使中国古代建筑成为世界建筑史上无可替代的绝唱。我们不能也无法抱怨和改变历史，我们所能做的就是探究它生命动力的所在，在这样长的历史时段里，它一定与它所在的自然和社会经历了无数次的磨合。可以用绵密无缝来称之吗？抑或是还暗布玄机另藏裂隙？形式的特征和技术的炫耀只有在此背景下方显夺目，特别是对一段连续不间断持续了五千年的建筑历史来说，更得如此。

较之今天以功能划分建筑类别的方式，中国古代建筑采取了一种迄今我们还不能完全理解的分类方式，如唐代欧阳询编撰的《艺文类聚》居处部将建筑分作：宫、阙、台、殿、坊、门、楼、橹、观、堂、城、馆、宅舍、庭、坛、室、斋、庐、道路等，宋代李昉等人编撰的《太平御览》居处部与此基本相同。这种分类的原则是什么？近人刘致平在《中国建筑类型及结构》一书中尝试以结构的语言释之，但似乎不那么成功。同样的形式与结构，在山曰亭，临水却称阁，若建于高墩之上又直呼为台；同是书房，可以以堂说之，如丰子恺之缘缘堂，亦可用室称之，如梁启超之饮冰室。至于以斋、庐名之的则更多。中国人似乎更在乎一种环境的情致，至于建筑是什么样子的倒并不着意。同样的形式，在北则称正房，在侧则为厢房。根据建筑之间的相互关系以及环境配置来称呼，而非津津于单个建筑本身的形式，似乎是中国古代建筑分类中的一个重要特质，但它究竟代表了一种怎样的建筑认识观，我们现在还难以说清。

我们现在能够明确的是，在世界上所有建筑体系中，只有中国古代才将住宅看得如此重要。至少在唐已成书的《黄帝宅经》的

开篇就是:"夫宅者,乃阴阳之枢纽,人伦之轨模。非夫博物明贤,未能悟斯道也。"儒学独尊的中国古代,强调的是修身、齐家、治国、平天下,由己及人。国之大,也不过是家天下,以故宫之宏阔,也不过是家居前堂后寝的国家化。雄伟的太和殿、中和殿、保和殿,实际是乾清宫、交泰殿、坤宁宫的外化。宅之经营,不仅关乎自己,更荫及后代。中国人是将那种朴实的农耕文化的阴阳观贯彻到居处的营造里来;粮食的生产需要风调雨顺,人的生产当然也要阴阳和合,莫有能外者。

"孔德之容,惟道是从。道之为物,惟恍惟惚。惚兮恍兮,其中有象。恍兮惚兮,其中有物。窈兮冥兮,其中有精。其精甚真,其中有信。自今及古,其名不去,以阅众甫。吾何以知众甫之状哉?"也许正是在这样的哲学滋养下,才能孕育出这样奇特的建筑系统罢,在科学一统天下的今天,我们还能理解吗?

第二节 西方建筑

较之中国古代几千年来一脉相承的建筑传统,发源于地中海沿岸的西方建筑,也许被波澜壮阔的海洋所感染,呈现出斑斓多变的色彩。

远在奴隶制时期,埃及、西亚、希腊的建筑成就已达到了非常高的水平。由于历史的种种原因,埃及和西亚的建筑传统都相继中断,唯古希腊建筑经古罗马的继承得以流传和延续。至公元5—14世纪,古希腊和罗马的建筑传统为拜占庭及哥特式建筑所替代,随之而来的文艺复兴运动却又重新将它们从废墟中拣起,开创了新的建筑格局。文艺复兴以后,在欧洲跳跃式的诞生了反常规的巴洛克建筑与具有浓厚装饰色彩的洛可可建筑艺术风格。至此,19世纪中叶之前西方建筑流变历程中,建筑艺术的发展变化远远比功能、技术等的发展变化丰富的多,而在相应的建筑型制上,宫殿、庙宇、教堂和陵墓在这一阶段占据着重要的篇幅。

19世纪中叶前后,虽然一度出现了古典式样复兴的潮流,但在新技术运动的推动下,建筑艺术试图摆脱传统束缚的尝试已经

开始。随着建造技术、建筑材料和结构理论的不断发展,建筑创作的主要对象逐渐转移到了生产性建筑、大型公共建筑和大规模建造的城市住宅上,建筑的发展更多地考虑到功能的实用性,以及解决社会的实际问题。随后20世纪初对于新建筑的探索,以及二战之间现代建筑思潮的形成与确立,更进一步地加快了建筑艺术发展的步伐,并且拓宽了其所涉及的领域。时至今日,有关建筑艺术盛衰的话题与争论从未停歇过。

一、原始社会建筑

西方建筑史被称之为一首"由石头谱写的艺术史诗"。从英国的索尔兹伯里石阵(Stonehenge, Avebury and Associated Sites, Salisbury Plain)中,或可见其端倪。索尔兹伯里石阵最壮观的部分是石阵中心。它是由30根高约5—10米的石柱组成的一个环形结构,石柱上面架着横梁,彼此之间以榫卯相连,形成一个封闭的圆圈。圈的内部是5组成拱门形的砂岩三石塔。每组三石塔下面直立两根巨大的石柱,每根重达50吨,另一块约10吨重巨石的横梁则嵌合在石柱顶上,或许这便是形成于5000年前的梁柱结构的雏形。这个巨石排列成的马蹄形位于整个巨石阵的中心线上,马蹄形的开口正对着仲夏日出的方向。据说,石阵的分布与当时节令和天象的记录有关,是先民祭祀的场所。石阵的整体营造大致花费了近2000年的时间,其巨大的尺度、原始拙朴的空间围合,似乎蕴涵着无限的宇宙奥秘。

二、奴隶制社会建筑

有着与建造石阵的先民们同样执著信念的古埃及人,笃信人能死而复生,作为古埃及象征的金字塔即是保存法老木乃伊、等待法老重生的陵墓。最初的法老陵墓叫玛司塔巴(Mastaba,原意为"凳"),呈梯形平台状,是以法老生前住所为原型的模仿,并没有后期那么壮观。后来,人们就在原有的陵墓基础上,发展成为多层阶梯形以示伟大——如昭塞尔(Zoser)金字塔,久而久之便演变成为纯粹的正方锥体,金字塔的得名即源于此。吉萨(Giza)金字塔

群是其中最著名的代表。这三座正方锥体金字塔准确地与东南西北四个方位吻合，用大量硕重的淡黄色石灰石叠砌而成，石与石之间没有任何胶粘物，外贴磨光的白色石灰石。直到今天人们还不了解，如此完美的几何体是怎样完成的。其中最大的胡夫金字塔高146.4米，底边各长230.6米。墓室经由狭长而曲折的甬道，与外面的入口相通，内部空间只占整个金字塔体积的15%。无数的财宝和艺术品随法老干瘦的木乃伊，被紧紧地裹挟进这封闭幽暗的空间。而外部则是尺度巨大、朝向太阳的几何体。如此强烈的反差，正是自誉"太阳王"的法老徘徊于不朽与死亡之间的精神写照。

金字塔的美，固然离不开古埃及人鬼斧神工般的建造技巧和建筑造型尺度，而悠长的尼罗河、壮阔的大漠更是其不可或缺的环境依托。只有通过建筑与环境两者的结合，才能体味古埃及人对于高山、大漠无比神圣的原始崇拜，才能给人以直接的视觉冲击力和精神上的震撼。

相对古埃及金字塔凝重的宗教情怀，古希腊建筑则洋溢着一派轻松、自由的平民文化艺术气氛。在这个泛神论的国家，希腊人心目中最完美的人就是神，因而神和人是同形同性，自然界的一切事物都被赋予了神化的解释。雅典卫城（Acropolis, Athens）作为古希腊建筑艺术的代表，则是希腊民族精神和审美理想的完美体现。这是一组与环境相容的建筑群体，建筑物的安排顺应地势，为了让人们从任何角度均可方便地欣赏到位于山冈上各个建筑单体的雄姿，整体布局自由活泼，相互之间又存在着景观视线的联系。卫城主体建筑帕提农（Parthenon）神庙是希腊本土上最完美的多立克柱式（Doric Order）神庙。它的平面是希腊神庙中最典型的长方形列柱围廊式，四个立面连续而统一，围廊形成的虚透空间消除了中间神室封闭墙体的沉闷之感，使得神庙与自然相互渗透。帕提农神庙完美的外部形式和比例，一直是建筑史学家倾心琢磨之处：檐部较薄，高3.29米，与柱高比为1:3.17；柱间较宽，正面的2.40米，约1.26个柱径；柱子匀称而修长，比例为1:5.48。这一系列的数字比例关系，则是源于毕达哥拉斯万物和谐于数的美学

帕提农神庙

理念。同时,为了纠正视觉上的误差,角柱做得较粗,间距也比中部间距稍窄,避免在天空的背景下显得过于细高。所有柱子略后倾约7厘米,又均向各个立面的中央微有倾斜,愈往外倾斜愈多。柱子则采用了收分的方法:向上逐渐变小,在靠上端1/3处稍稍隆起,这样就抵消了人们观察它时产生的两侧向内弯曲的错觉。用同样的方法建筑额枋和台基的视错觉也得到相应的校正。难怪19世纪人们对帕提农神庙详细测绘时,惊讶地发现,整个建筑中几乎找不到一根直线,建筑物每个局部表面都被做成凹曲、隆起或是锥状。

之后,古希腊建筑的成就为古罗马继承和发展,在建筑型制、技术和艺术方面广泛创新,达到了一个新的建筑艺术高峰。首先在古希腊陶立克柱式、爱奥尼克柱式、科林斯柱式三柱式的基础上,古罗马人创造了塔司干柱式和混合柱式,发展形成了古罗马五柱式,并以之为建筑艺术最基本的问题进行了深入的研究,厘定了详尽的规则。奥古斯都的军事工程师维特鲁威在其编著的《建筑十书》(Vitruvius:De Architectura Libri Decem,)就用了大量的篇幅研究了柱式。此书内容十分完备,涉及建筑设计和城市规划诸多方面。15世纪之后,《建筑十书》成为欧洲建筑师的基本教材,以此奠定了欧洲建筑艺术发展的基本科学体系,至今仍然有效。而

拱券技术的发明和天然混凝土的应用，又为罗马人开辟了建筑艺术新的天地，创造了斗兽场、公共浴室、广场以及凯旋门等建筑型制。加之古罗马人所推崇的民主共和制，这一时期的建筑大都呈现庞大的建筑型制、恢弘的建筑空间尺度。其中，诞生于古罗马帝国盛期（公元 120—124 年）的古罗马万神殿（Pantheon，120—124），集罗马穹隆顶和希腊门廊艺术之大全，是杰出的代表作之一。

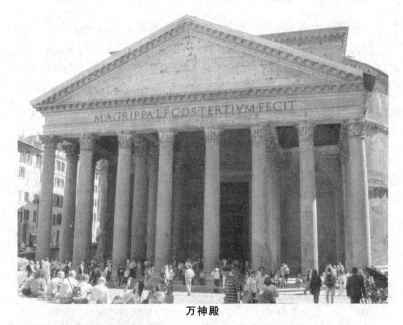

万神殿

万神殿的平面由圆形的主体殿堂和矩形的附属门廊组成。门廊是旧万神殿焚毁后的遗构，圆形部分是万神殿的精华。连续的墙体和穹顶形成了完整而封闭的单一内部空间，外墙不开窗，只在穹顶正中央开有一个直径 8.9 米的圆洞；室内唯一的光线从圆洞中射入殿内，随着时辰的变化产生不同的光影效果，同时又巧妙地减轻了穹顶的自重。墙体内壁沿圆周有八个大券，目的是减轻墙体自重和丰富墙体的构图。封闭而连续的内壁把庞大的穹顶过渡到地面，增强了整个构图的连续性和稳定感。穹顶的内表面采用

放射形拱肋和水平拱肋组成的井字划分,丰富了室内空间的透视效果,井字格自下而上的大小变化以及深度的由浅至深,正是对古希腊人视觉矫正法原理的吸收与应用。完整、单纯、统一、和谐的内部空间设计,室内光线的视觉营造与它在外部立面上的自然体现,使万神殿成为建筑艺术史上的不朽名作,并为后世诸多建筑师顶礼膜拜。

三、欧洲中世纪建筑

公元395年,罗马帝国分裂为东、西两部。信奉东正教的东欧以拜占庭为中心,吸收了波斯、两河流域等地的文化成就,在古罗马遗产和东方丰厚文化基础上形成了独特的拜占庭(Byzantium)体系。君士坦丁堡的圣索菲亚大教堂(Santa Sophia,532—537)作为东正教的中心教堂,是拜占庭建筑最辉煌的代表作。圣索菲亚大教堂的平面采用集中式,前有回廊和庭院,外观形式较为自由。为了支承中部大厅上方庞大的穹顶结构,建筑师采用了一套称之为"帆拱"的穹顶体系:在东西两侧,大穹顶的侧推力各由半个扣在大券上的穹顶承受,它们的侧推力又由其拱角上的小半穹顶和墩座传递到两侧更矮的拱顶上去,中央穹顶的南北方向侧推力则通过帆拱用四片巨墩抵住。整套结构关系明确,层次井然,使空间从封闭的围墙中解放出来,摆脱了承重墙的束缚。因而相比古罗马万神殿其内部空间更为高敞宽阔,产生了统一而又多变的空间效果。当朦胧的光线由穹顶下缘的一个个小窗洞中洒进幽暗的室

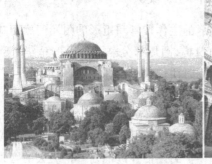
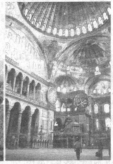

圣索菲亚大教堂

内,教堂内部彩色贴面图案、两侧镶金柱头、包金交界线和顶部与地面的彩色玻璃、马赛克装饰,营造出斑斓而迷离的景象。当时的拜占庭历史学家普洛可比乌斯(Procopius)曾这样描述:"人们觉得自己好像来到了一个可爱的百花盛开的草地……一个人到这里来祈祷时……他的心飞向上帝,飘飘荡荡。"建筑结构与艺术在这里得到了完美的结合。

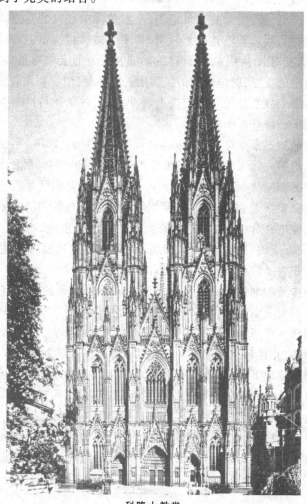

科隆大教堂

信奉天主教的西欧，在继承古罗马拱券结构和中世纪巴西利卡型制（一种平面长方形、中厅宽而高、两侧厅狭而带夹层的建筑型制）的基础上，衍生出为获取线型走向的连续空间的尖券肋骨拱，以及保持侧向推力平衡的飞扶壁这些新的结构体系，通过这些结构体系，造就出一种高直式的教堂建筑形式，也就是对以后世俗建筑有很大影响的"哥特式"（Gothic）建筑体系。哥特式教堂最显要的特点便是其竖向的建筑造型，全身仿佛被轻灵的垂直线条所统治，扶壁、墙垣和塔越往上越细，越多装饰；而且，顶上布满锋利的、直刺苍穹的小尖顶，所有建筑局部和细节的上端均呈尖端状。加之凌空的飞券，腾越侧廊的屋顶所夹之中厅，似乎要把教堂弹射出去。整个教堂处处充满着向上的冲劲，宗教文化与世俗文化在此得到了一种奇妙的融合。

著名的巴黎圣母院（Cathedral of Notre Dame, Paris）是法国哥特教堂的第一代元老，代表了哥特式建筑典型的型制：粗壮的墩子把西立面纵向分为三段，两条水平的雕饰又把它们联系起来。中间上方是象征天堂的玫瑰窗，两侧则是作为陪衬的尖券高窗。高窗之上有塔楼分峙左右，塔上的尖顶有些没有建成，有些已经倒塌，但其挺拔的势态丝毫未减。底部层层内收的透视门，仿佛在召唤人们步入圣洁的殿堂。教堂东面环形的圣堂和小礼拜堂、参差挺拔的扶壁和细长纤弱的飞券，给人以超脱和空灵的感受，它们与十字厅的南北山花、高约98米的十字厅尖塔和西端的两个塔楼共同和谐成一首哥特式教堂的交响乐。而教堂内部尖尖的拱券结构全部裸露，并且每一处都由富于升腾动势的垂直线条所统贯，似乎整个结构从地下天然生出，筋骨嶙峋，极尽清冷峻峭。透过镶满了五彩斑斓玻璃的窗洞透射进的斑驳光影，使人仿佛有向天国乐土飞升之感。哥特建筑这一内部结构、空间与外部形态之间清晰的对位关系，成为19世纪新建筑探索时期，结构理性主义者所推崇的古典建筑式样，并为以后现代建筑有机理论与功能主义的诞生埋下了伏笔。

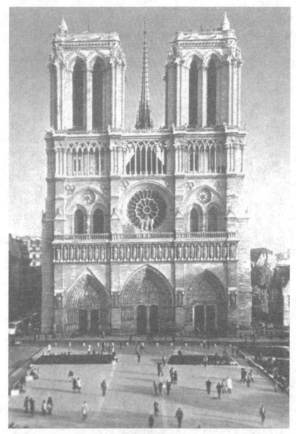

巴黎圣母院

四、欧洲资本主义萌芽和绝对君权时期的建筑

14世纪末,西欧资本主义的萌芽导致了种种社会变革,生产技术和自然科学也有了重大的进步,为建筑的发展提供了新的动力。在反对封建神权、提倡理性人文主义的文艺复兴运动中,古罗马民主共和制所含的人文精神成为人们的精神依托,古希腊、古罗马的建筑风格自然而然取代了被作为神权象征的哥特风格,对于古典建筑形式与比例的追求再度成为建筑艺术创作的主题。作为文艺复兴运动的中心,意大利佛罗伦萨主教堂的穹顶吹响了文艺

复兴运动的号角。为使穹顶的视觉效果更加明显，建筑师结合古罗马建筑形式与哥特建筑的结构型制，在其下设置了一个拜占庭式的八角形鼓座，使教堂的穹顶成为整个城市天际线的中心。

圣彼得大教堂

而展示文艺复兴全部精神风貌和世俗权力的杰出作品，当首推意大利文艺复兴盛期罗马的圣彼得大教堂（St. Peter）。它的建造从1506年奠基到1626年竣工，整整历时120年，凝聚了历代著名匠师的智慧。其间于1547年，受委托的米开朗琪罗抱着"要使古代希腊和罗马建筑黯然失色"的雄心壮志开始主持这项工程，以一个雕塑家对三维空间特有的敏感，通过希腊十字平面正中覆

盖的大穹隆顶向人们展示了尺度与空间的新观念。大穹顶于1590年竣工,成为当时罗马城最高的建筑物。随后,教皇保罗五世让人把早先的希腊十字平面改为拉丁十字平面,并在前端增加了一段巴西利卡式门厅,虽然前厅的遮挡严重削弱了穹顶在外观造型上的统帅作用,但整体仍呈现出大型石构建筑所具有的雄浑而又不失精美的特点。建筑立面纵向划分为底座、巨柱式壁柱、腰檐、顶楼和屋檐,屋檐之上再排列雕像,它们相互间通过十分恰当的比例组成了精美的构图。完成于1667年的教堂入口广场,为圣彼得大教堂的格局画上了圆满的句号。然而此间一系列的变更也暗示了意大利文艺复兴运动开始走向衰落。

威尼斯是文艺复兴晚期的中心,也是著名文艺复兴建筑家帕拉第奥(Andrea Palladio,1508—1580)的家乡。帕拉第奥在维琴察(Vicenza)的巴西利卡中创造了这一时期广为流传的立面处理式样——帕拉第奥母题(Palladian motive,),其代表作是位于威尼斯维琴察的圆厅别墅(Villa Rotonda,1552)。别墅的平面是十字轴线对称构图,四个立面完全一样。其大小、主次、虚实以及方、圆、三角形几种单纯几何体的结合都相当妥帖,比例和谐,构图严谨。凝练的外部造型,以及以它为中心的田园环境,被看作是古典风格和人性的完美结合。值得一提的是,圆厅别墅的设计完全从造型比例出发,因而忽视了内部的功能要求,这也是文艺复兴建筑的显著特点。

与以往任何时代的建筑师不同的是,文艺复兴时代的建筑师不仅仅是在建造一座座建筑物,同时还在建造着一座理论大厦,建筑不再是现实中传统习惯的延续,建筑理论提供其得以延续发展的新的支撑。这一时期产生的一些建筑理论深刻影响了未来建筑艺术发展的方向,并一直延伸到今天。

文艺复兴末期,人们逐渐厌倦了古典主义回归所带来的严谨和理性的建筑风格,开始追求一种新的、反常规的形式,于是,巴洛克风格的建筑应运而生——"巴洛克(Baroque)"原意为畸形的珍珠,意指其为无文理的、毫无节制的无味展览。巴洛克风格最早出现在教堂的室内装饰上:用繁复的装饰、多变的层次、波曲的线脚,

制造出神秘迷茫、富丽堂皇而又骚乱动荡的气氛。在建筑上,除了堆砌的装饰、大面积的壁画和姿态做作的雕塑以外,更以非理性的、不顾结构逻辑的自由组合与扭曲变形的式样示人。严肃而理性的审美情趣,被世俗的自我表现所替代。

罗浮宫东立面

紧随意大利文艺复兴建筑之后,法国古典主义建筑逐渐成为欧洲建筑文化的主流。其推崇平面布局与立面造型的轴线对称和主从关系,讲究秩序和突出中心,追求外形统一而端庄雄伟,是法国绝对君权时期宫廷建筑的主流。在建筑艺术处理手法上崇尚古罗马柱式和横三段、纵三段的立面构图。这一时期主要的代表作有罗浮宫东立面和凡尔赛宫。它们构图简洁,几何性很强,讲求明晰性和逻辑性,加之以稳重的基座层和巨型的柱式,十分符合大型纪念性建筑的个性。

与意大利文艺复兴后期出现了巴洛克相似,法国在古典主义后期出现了洛可可风格。"洛可可(Rococo)"一字是从法国字 rocaille 演变而来,原是指一种混合贝壳小石子制成的室内装饰物。其主要体现在建筑的室内装修上,反映了当时贵族们苍白无聊的生活和娇弱敏感的心情。洛可可风格虽保有巴洛克风格的综合特性,但却缺乏巴洛克风格的宗教气息和夸张的情感表现。它既排斥严肃理性的古典主义,又有巴洛克急切表现自我的激情。尤其

强调精美柔软的气氛并大量使用光线,排斥一切固有的建筑母题,无定式而极尽变化。简单的元素往往被其复杂化。柔媚、细腻、纤巧和更趋琐碎的手法,似乎在阐释洛可可这一称谓的来源——岩石与贝壳所附有的自然特征的装饰形式。有趣的是,洛可可风格成为以后建筑室内装饰手法的重要体裁之一,时至今日,在建筑室内装饰领域仍然随处可见洛可可风格的影子。

五、18 世纪下半叶—19 世纪下半叶西方建筑

17 世纪英国资产阶级革命使得欧洲封建制度开始逐渐瓦解而趋于灭亡,1760—1830 年的工业革命标志着欧美资本主义国家进入繁荣发展时期。这一时期科学技术领域不断的新发明、新发现,不仅促进了资本主义经济的迅速发展,同时也深刻地改变了人们的意识形态。在新生的实验自然科学的光辉成就鼓舞下,人们的热情由宗教转向科学、崇尚理性,试图完全摆脱过去的陈规旧俗的约束。在建筑创作中人们逐渐开始厌恶盛行一时的巴洛克和洛可可建筑风格,希望摆脱建筑繁琐的装饰,换之以简洁明快的建筑处理手法来代替那些被认为陈旧了的东西。作为新兴资产阶级政治上的需要,传统历史样式成为他们寻求思想共鸣的物质载体,加之考古发掘进展的影响,建筑的复古思潮应运而生。其间,不同地区的复古思潮又有各自不同的倾向:在法国,以古罗马复兴为主,法国星形广场上的凯旋门是法国古典主义复古运动的典范——采用古典柱式作为构图手段,以其宏大气派的建筑性格展示统治者的丰功伟绩;英国国会大厦建筑风格是以浪漫主义为代表的哥特复兴;美国由于国家历史历程并不久远,只得从古典建筑式样中寻求国家民主共和的象征,而其国会大厦则是典型的古罗马复兴样式。另有杂糅多种古典式样的折衷主义复古思潮,亦被称之为集仿主义。

工业革命的到来影响了人们意识形态的变革,社会科学技术的发展又对建筑创作提出了全新的功能需求与快速建设的要求,钢铁、水泥和玻璃这些新型建筑材料的产生,以及新的结构技术,新的设备与新的施工方法的出现,为近代建筑的发展革新开辟了

广阔的前景。1851年建成的伦敦"水晶宫"(Crystal Palace)展览馆即标志着一个建筑新纪元的到来。

水晶宫的设计者,是一个与建筑素无缘分的园艺师帕克斯顿(Joseph Paxton)。他从装配式花房结构中受到启发,提出了一个预制铁件装配的设计方案。它使水晶宫的建造不仅施工迅速,而且在不需要时可以方便地拆除。与同时代盛行的庄严的石制大穹隆相比,水晶宫确实是一个异类。外表全为铁件和玻璃,没有繁琐的装饰,以至于当时很多人不承认它是建筑,并讥之为"特大的花房"。但是,它却造成了一个前所未有的人工大空间,开敞、明亮,生意盎然,外观晶莹轻灵,使人耳目一新。水晶宫的建造对施工技术,以及建筑美学观念影响非凡,并由此确立了新技术、新材料与新的施工方法在建筑艺术创作中的地位。

1889年,由铁路桥梁工程师埃菲尔(G. Eiffel)设计的巴黎埃菲尔铁塔,与水晶宫一样采用了预制拼装的施工方法。四条弧形支脚构成的半圆拱有力地支撑着塔身,在当时的技术条件下,最大限度地发挥了钢铁的性能。其昂扬挺拔的气势、空前的高度,全然不同于欧洲传统石头建筑的风格,成为未来建筑的预言。尽管当时,埃菲尔铁塔的建造过程及建成后的效果遭到许多人的非难,但它无疑是继水晶宫之后,对建筑艺术保守思想的又一次巨大的冲击。

六、19世纪下半叶—20世纪初对新建筑的探索

19世纪下半叶水晶宫和埃菲尔铁塔的建成促成了现代建筑的萌芽,在欧美各国广泛地开展了新建筑探索的运动。

1859—1860年,建筑师魏布为艺术家莫里斯设计的住宅——"红屋",成为英国"艺术与手工艺运动"的代表作。这是一幢中世纪风格的住宅,一反以往刻意追求形式对称,其平面完全按功能安排,呈非对称形。抛弃了传统表面装饰,选用本地产的红砖来表现材料本身的质感。它将建筑功能、材料和艺术造型结合,与环境相融和,创造一种诚实的建筑艺术。"艺术与手工艺运动"重视建筑师在建筑艺术创作过程中的直接参与,并且关注传统的地方建筑

艺术,主张手工艺生产,留恋中世纪的田园生活,希望创造一种返璞归真的生活状态,并以此来抵抗他们所认为的工业革命给现实生活所带来的"灾难"。批判机器,向往过去,而在建筑形式上仍然留有古典哥特式建筑的影子。

19世纪80年代到20世纪10年代,在比利时布鲁塞尔引发了一场试图在断绝与历史诸样式的关系之后,重新创造一种基于植物优美曲线的造型新风格的"新艺术运动",随后影响到法国并传遍整个欧洲国家。

"新艺术运动"设计最初主张曲线、主张自然主义的装饰动机,反对直线和几何造型,反对黑白色彩,反对机械和工业化生产。而到了英国,以麦金托什(Charles Rennie Mackintosh)为代表的格拉斯哥派,则主张建筑艺术应当强调直线与简单的几何造型,讲究黑白等中性色彩。从他所作的格拉斯哥艺术学校(The Glasgow School of Art, 1898)简约、硬朗的建筑造型当中,可以明显体味到这一与传统古典建筑式样截然不同的艺术风貌,建筑艺术所强调的是其自身结构与材料构造的直接表达,外墙面除了简单的抹灰与原始的砖石拼缝,看不到其他过多的外部装饰。麦金托什的探索为建筑未来发展的机械化、批量化、工业化的形式奠定了基础,成为联系新艺术运动和现代建筑运动的重要纽带。

新艺术运动在西班牙则以建筑师高迪(Antonio Gaudi)为代表。他所创作的巴塞罗那米拉公寓(Casa Batllo, Barcelona, 1904—1906),在外观上和严谨的古典构图迥然不同:整个造型凹曲起伏,仿佛是用粘土捏成的,表面扭捏的水平线如同海浪一般,其内部也没有直角。突出于屋顶上的烟囱,被做成奇形怪状的小塔。建筑师以浪漫主义的幻想使塑性艺术渗透到建筑的三度空间中去,渗透着一种神秘的朦胧。高迪以其丰富的幻想、浪漫主义的手法加之东方建筑的一些特点,结合自然的形式,建构其独创的塑性建筑。在他的建筑创作中,历史的传统式样已荡然无存,技术完全成为艺术表达的忠实奴仆。

与米拉公寓技术服从艺术不同,德国"德意志制造联盟"(Deutscher Werkbund)则认为:建筑表达不是艺术家无拘束的自由

发挥,而是一个科学的、技术的、可量化的过程。由贝伦斯(Peter Behrens)建造并被誉为西方第一座真正的"现代建筑"的德国通用电气公司透平机车间(AEG Turbine Factory,1909),是这一理论的实践:三折式钢铁构件屋顶提供了开敞的大空间,在柱墩间开大面积玻璃窗的立面,如实地反映了建筑需要充足采光的功能要求。新材料、新技术的运用,不仅提供了满足功能的可能性,同时也为建筑带来了新的造型要素。从透平机车间建筑外立面比例精当的三段式构图中,似乎仍能体味古典美学原则的延续。

这种形式服从功能,艺术反映技术的特点,同样突显于美国"芝加哥学派"(Chicago School)的建筑创作之中。芝加哥被誉为"高层建筑的摇篮",高层建筑也是芝加哥学派的主要创作内容,其结构和功能与传统建筑大不相同,建筑艺术形式也自然开一代新风。芝加哥学派创造了高层金属框架结构和箱形基础,使得新技术在高层建筑中得到运用;在建筑设计中,芝加哥学派突出了功能的重要性,创造了反映新技术符合时代要求的简洁的建筑造型。芝加哥百货公司大厦(Carson Pirie Scott Department Store,1899—1904)是学派主将沙利文(Louis Henry Sullivan)的代表作,并以此来说明他所提出的高层建筑的内容要素:1.应具备地下室;2.建筑底层(即首层)空间应高而宽、明亮,且出入方便;3.二层与底层有直通楼梯,功能为底层的延续;4.主体部分为层数不定的办公室;5.顶层是设备层,立面采用三段式。沙利文提出的"形式追随功能"提倡建筑设计应从功能出发,是由内而外的创作过程,外部形式应该反映建筑内容。其理论成为随后建筑艺术创作过程中建筑师们反复思索的问题。

作为沙利文的门徒,赖特(Frank Lloyd Wright)对这一功能决定形式的理论进行了修正,成为:"功能和形式是一体的。"他主张设计每一个建筑,都应该根据各自特有的客观条件,形成一个理念,把这个理念由内到外,贯穿于建筑的每一个局部,使每一个局部都互相关联,成为整体不可分割的组成部分。而建筑之所以为建筑,其实质在于它的内部空间,应着眼于内部空间效果来进行设计,即"有生于无",墙体根据空间的流动可以任意伸展,内外可以

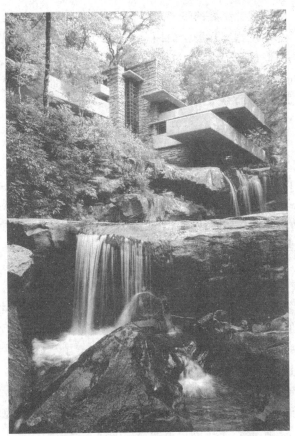

流水别墅

相连,建筑与环境在此得以相互融合。这使得过去着眼于建筑外部实体进行设计的观念被彻底瓦解,为建筑艺术的创作开辟了新的境界。赖特通过早期的"草原式住宅"来表达这一设计理念,并由此形成注重人与自然、建筑与环境的有机结合和体现地方性的"有机建筑"理论(Organic Architecture)。而这一以"道法自然"为核心的有机理论,及对于现代建筑与自然形式之间内在关联的解释,在赖特后期的流水别墅(Kaufmann House on the Waterfall,1936)中得以完美呈现:别墅身处环境极为优美的山石林木之中、溪泉飞瀑之上。洁白平整的挑台从粗糙的砖石核心向各个方向延

伸开去,宛若彼此重叠的飞鸟翱翔于岩石、树木及流水之上。再加上大片阴影,使这座几乎全由简单立方体构成的现代建筑从各个角度看去都很动人。用他自己的话来说:"我努力使住宅具有一种协调的感觉,一种结合的感觉,使它成为环境的一部分……它给环境增加光彩,而不是损害它。"

七、二次世界大战之间现代建筑思潮的形成与确立

作为早期新建筑探索运动的延续,新一轮对于建筑艺术发展的探索仍在继续。与以往相比,这一时期的新建筑探索运动的特点是:各种建筑思潮的产生及发展与西方现代艺术的发展休戚相关,建筑艺术的表达直接从现代艺术发展流派中汲取创作灵感。

强调创作是为了表达作者的情感,表现个人的主观感受和体验,而不是为了表现事物本身;设想通过外在表现、扭曲形象或强调某些色彩,把梦想世界显示出来,以引起观者情绪上的激动的表现主义艺术流派(Expressionism),直接影响了建筑表现派的诞生。在建筑的表现主义中,强调建筑师自我感受的绝对性,在手法上强调象征——采用奇特、夸张的建筑形体来表现建筑师的某些思想情绪,同时象征某种时代精神。最能代表表现主义风格的作品是由德国建筑师门德尔松(Eirc Mendelsohn)设计的德国波茨坦市爱因斯坦天文台(Einstein Tower,Potedam,1920)。在此,混沌的流线体形,不规则窗洞,奇特的造型所营造的建筑的神秘气氛与未知的形式,与其建筑主题与象征对象相洽。

而致力表现"现代生活的漩涡——一种钢铁的、狂热的、骄傲的、疾驰的生活"(1910年,未来主义绘画宣言),努力在画布上阐释运动、速度和变化过程,传达现代工业社会审美观念的未来主义画派(Futurism),直接引领意大利建筑师安东尼奥·圣·埃利亚(Antonio Sant'Elia)在1914年发表"未来主义建筑宣言"。彻底批判过去与传统,反对一切传统与古典的事物,反对垂直线和水平线及一切正形,提倡创造富有动态的建筑机体。其建筑创作的主旨在于否定过去,着眼未来,崇拜机器,以具有现代化动力措施的大都市作为创作的中心,热情讴歌现代机器、科技甚至战争。其言论

之激进，超乎现实世界所能承载的极限，以至于未来派的建筑师们只能以图纸建筑来实现自己的理想，而最终没能找到具体实施的机会，但其理论为二战以后崇尚表现建筑的高技术的"高技派"建筑思潮埋下了伏笔。

乌德勒支的施罗德住宅

荷兰的风格派（De Stijl）与俄国的构成派（Constructivism）相对未来派夸张的尺度，则显得尤为理性和严谨。"风格派"在建筑形体上，通过面和体加以相互转换交叉，追求一种抽象的构成美。把建筑有机地分解成一个明白易懂的、基本的、不动感情的结构。主张从个人情感中解放出来，寻求一种客观的、普通的、建立在对时代的一般感受上的形式。风格派建筑师努力寻求尺寸、比例、空间、时间和材料之间的关系，否定建筑中封闭构件的作用，消除其内部和外部的两重性，打破室内的封闭感与静止感而强调向外扩散，使建筑成为不分内外的空间和时间的结合体。建筑造型基本以纯净的几何元素——长方、正方、无色、无饰、直角、光滑的板料——作墙身，以彰显基本几何形象的组合和构图是建筑艺术最好的表现形式。其代表作品是由荷兰建筑师里特维德（Gerrit Rietveld）设计的位于乌德勒支的住宅（Utrecht House），它是对荷兰风格派画家蒙特里安绘画作品的直接立体化，蒙特里安作品中点线面的构成逻辑与红黄蓝色块的组合拼贴在此得到了充分的建筑关照。

而俄国构成派受到俄国抽象派艺术家马列维奇（Kazimir Ma-

levich)的至上主义思想影响,马列维奇认为,长久以来艺术一直支离破碎地与诸多非艺术因素交织混杂在一起,而无法获得真正的纯粹造型,绘画应当从一切多余的及完全不相干的杂质中解放出来,由此几何基本元素成为其艺术创作的灵魂。以此,俄国构成派把结构当成是建筑设计的起点,以此作为建筑表现的中心(这个立场也成为以后现代建筑创作的基本原则之一),利用新材料和新技术来表达其"理性主义"。研究建筑空间,采用理性的结构表达方式,并以结构的表现作为最后终结,把建筑的表达抽象化,即建筑的形成必须反映出构筑手段。其代表作品是塔特林(Vladimir Tatlin)在1920年设计的第三国际塔,这件作品若能得以实现,则比艾菲尔铁塔还要高出一半,尺度惊人。

虽然以上新建筑探索运动,未能从根本上解决现代建筑发展所面临的问题,但从建筑的表现形式、建筑美学观、建筑与技术的关系等诸方面所做的理论与实践的探索,为随后现代建筑思潮的形成和发展奠定了必要的基础。同时,建筑技术和建筑材料的发展以及新的建筑类型的不断产生,迫使建筑师不得不寻求一条新的建筑发展道路。以功能主义、理性主义为代表的现代建筑运动应运而生,对于建筑艺术与形式的理解与表达进入了新的时代。

强调建筑的时代性,反对套用历史的式样,以功能作为设计的出发点,发挥新材料、新结构的特点,把建筑艺术和建筑技术结合起来;强调建筑的精华在于内部空间;强调建筑美在于建筑本身,而不在于附加的装饰;强调建筑的经济性等现代建筑的实践开始展开。现代建筑大师格罗皮乌斯设计的包豪斯校舍(Bauhaus School),于1925年对现代建筑进行了崭新的诠释。"由内而外"从功能出发的设计,将校舍分解为几个简单的体块,成轮辐式平面,各部分既保持相对独立,又互有联系。简洁的平顶、大片抹灰墙和根据功能需要开设的玻璃窗,没有任何附加装饰。建筑自身的高低、大小、方向和虚实,反映出体形和材料的本色,显现出清新、明洁、朴素的现代风格。此种建筑式样于今日似乎已是司空见惯,但在当时却具有里程碑式的意义。

萨伏依别墅(Villa Savoy,1930)是瑞士建筑师勒·柯布西埃

（Le Corbusier）根据他自己提出的新建筑五点论原则做的样板设计：底层架空，几棵细圆柱支着一个白色混凝土的方盒子。屋顶花园打破了单一体形的呆板。因采用框架结构，立面开窗通透而自由。整个建筑毫无装饰，简单却不单调。清晰和纯净的工业化审美意识带来了建筑形式的新风尚。

这种强调材料和结构的本色美、不附加装饰的现代建筑特征，也体现在米斯·凡德罗的巴塞罗那国际博览会德国馆（Barcelona Pavilion,1929）的设计上。全馆坐落在一个大石座上，建筑及其空间本身就是唯一的展品。米斯得益于对赖特建筑室内空间的领悟，德国馆室内所有空间都无以名状，界限模糊，互相穿插并渗透到室外，打破了习惯的封闭六面体空间概念，营造出"流通空间"这一现代建筑空间形式。建筑内部各种加工精美的构件没有任何过渡和装饰，把建筑的简洁性发挥到了极致。而这一受到马列维奇至上主义思想影响的极简主义而诞生的"少就是多"的著名建筑理念，成为米斯毕生建筑艺术创作追求的目标。此外，赖特的"有机建筑论"与芬兰建筑师阿尔托讲求"地方性与人情化"的建筑创作思想则对这一时期现代建筑思潮的形成与发展做了有力的补充。

八、二战之后现代建筑的多元发展

现代建筑简洁、明确、突现结构性状的建筑形象发展到后来，逐渐成为单一的模式，而忽视了建筑功能的多义性，特别是缺乏对人情与建筑环境的关注，由此引发了人们对于现代建筑趋于国际式雷同的批判。于是，建筑艺术开始朝着多元化的方向发展。在诸多建筑思潮的发展演变中，现代建筑所富含的建筑创作理念依旧扮演着重要的角色，只是建筑语言的表达趋于多样化。

以米斯为代表讲求"技术精美"的倾向，即是以"少就是多"为理论根据，以"全面空间"、"纯净形式"和"模数构图"为特征的设计方法与手法，提倡忠实于结构和材料，特别强调简洁严谨的细部处理手法。1956年米斯在伊里诺理工学院的建筑系馆克朗楼（I. I. T, Illinois Institute of Technology, Crown Hall）中非常清晰地表达

了这些理念。在 120 m×220 m 的长方形基地上，克朗楼的上层是可供400人同时使用的大空间，包括绘图室、图书室、展览室和办公室等空间，不同区域的划分以一人多高的木隔板来分隔。克朗楼正像它的名字——Crown（皇冠）——一样，精致典型但很不实用，据说很少有人愿意在其通透的大玻璃墙内学习和工作。从这点说，克朗楼是失败的，但其体现的"全面空间"思想所指代的"通用空间"的理念，却是20世纪建筑界影响最大的思想之一。这种处理建筑的方式，米斯一直延续到他的最后一个作品——柏林国家美术馆新馆。而位于美国纽约的西格拉姆大厦（Seagram Building, New York, 1958）则是米斯对于现代高层建筑发展的另一贡献，该建筑外观是一黑色长方形玻璃盒子，外部钢铁构架全部清一色垂直线到底，为加强亚光黑色的质感，他把外部钢框架结构全部包上了黑色青铜板，整座大楼外墙面镶嵌着占总表面积四分之三的琥珀色玻璃，配以包裹青铜的铜窗格，造价无比高昂，使大厦在纽约众多的高层建筑中显得优雅华贵，与众不同。之后这一建筑造型形式成为现代高层建筑形式的标准模式，随之形成的千篇一律的城市风貌遭到了后人的批判。

西雅图世界博览会联邦科学馆

柯布西埃除了与米斯一样具备理性的头脑之外，他又是一个立体主义、纯粹主义画家，极富艺术家的浪漫情绪。马赛公寓（L'unite d'Habitation, Marseille, 1946）即为一例：这一巨大尺度的

长方混凝土盒子，通体显露着混凝土浇注时留下的模板痕迹，给建筑物带来一种不修边幅的粗野气息，极具雕塑效果。柯布西埃通过"粗糙的混凝土，沉重的构件和它们的粗鲁组合"来体现粗野主义的建筑艺术思潮。与柯布西埃以体现现代艺术野性美的粗野主义恰好相反，美国建筑师雅马萨奇（Yamasaki）则致力于运用现代的材料和结构按照传统的美学法则，以及古典建筑中的某些构图和构造特征，创造规整、端庄、典雅的建筑艺术形象，讲究在形式上的精美。这一思潮被称之为"典雅主义"，或是"新古典主义"。其代表作为1964年设计的西雅图世界博览会联邦科学馆。

国家美术馆东馆

有关于现代建筑与周边环境的对话关系，贝聿铭1969年设计

的美国国家美术馆东馆即是为此而作的尝试：出于对梯形基地的考虑，东馆以一个直角三角形和等腰三角形组成基本结构。正立面左右对称，高起的两个棱柱体用一水平层连接，全部外墙不开窗，贴着和老馆相同的大理石材料，加之同样的檐口高度和对称构图，与原有古典主义的西馆东立面取得呼应，没有简单地走复古主义的路子。其纯净内敛的姿态与周围环境取得了良好的协调关系；同时，光墙面、简单的几何体构成和挺拔的尖角，又使它具有强烈的雕塑感和鲜明的现代感。贝聿铭的另一个作品——1989年罗浮宫扩建工程，仍发挥了他解决新旧建筑之间矛盾、处理形式问题的卓越才能。主入口为高科技材料的玻璃金字塔，既解决地下大厅的采光，又可经玻璃反射，感受巴黎多变的天空；同时，也形成了与老罗浮宫在视觉上的交往。精致而古典的比例构图，在格调上仍与老罗浮宫保持一致。建筑在此更多关心的是与原有环境的对话。

当然，也有喜欢在环境中凸现个性的建筑，如当代"高技派"的典型——由皮阿诺（RenzoPiano）和罗杰斯（Richard Rogers）设计的巴黎蓬皮杜国家艺术中心（Le Centre Nationale d'art et de Culture Georges Pompidov,1976）。它坐落于历史名城巴黎的市中心，周围环布着诸多传统历史建筑。在其朝向大街的立面上，翻肠倒肚般地挂满了五颜六色的管道。朝向广场的另一个立面上，用有机玻璃圆形罩子盖着的水平走廊和自动楼梯，也是一些光闪闪的管子。其内部空间只用家具、屏风和展品临时隔断。有人戏称"与其说这是一处艺术中心，不如说是工厂更恰当一些"。建筑上一切惯用的造型语言在此换成了其他表达方式，建筑设备部分也成为建筑形式美的组成部分，而建筑的门、窗、梁、柱均被消解，换之以现代工业元素。

由此，现代建筑结构、技术、材料的发展，给建筑师的艺术想象力留下了充分的空间。当人们看到由小沙利文设计的纽约肯尼迪国际机场 TWA 候机楼（TWA Terminal, Kennedy Airport, 1956—1962）你会有什么样的联想？几片薄薄的混凝土曲壳塑造的主体外观，不正像是一只振翅欲飞的巨鸟：尖尖的头伸向跑道，两翼舒

展飞扬。混凝土的"可塑性"在此得以淋漓尽致的发挥。几乎同时建造的悉尼歌剧院（Sydney Opera，1957—1973），让丹麦建筑师伍重（Joern Utzon）又一次展示了这种建筑象征艺术手法的创造力：那是海面上飘动的风帆还是水中白色的贝壳？若从高处俯瞰，也许你还会有百合花的想象。而柯布西埃设计的朗香教堂（La Chapelle de Ronchamp，1950—1953）则是同样具备浪漫象征色彩的建筑艺术作品。这是一座令人难忘的奇特建筑：顶部好像巨大的船底，墙面都是弯曲的，粗壮的钢筋混凝土结构，粗糙的混凝土墙面呈现出非几何形式的有机形态，非常引人注目。尤其是厚厚的墙壁上大小不均、上下无序的窗洞，似是随意而凿。然而，从内部看去，阳光从倾斜墙面上这些多变的孔洞中照射进来，室内空间仿佛是光线造成的沉思静室。那出人意料的体形、动荡不安的弧面、失去尺度感的窗洞和神秘的光影都在破坏人们的理性和自信，展现出宗教精神的力量。柯布西埃称其为聆听上帝声音的耳蜗，而也有其他人把这座教堂理解成别样的象征意义，并由此引发了人们关于建筑是否具有含义的一场争论，随之而产生的建筑符号学又为建筑艺术创作提供了新的理论支撑。

朗香教堂

伴随着70年代文丘里（Robert Venturi）的《建筑的复杂性与矛盾性》与英国建筑理论家查尔斯·詹克斯（Charles Jencks）《后现代主义建筑语言》的发表，掀起了一场反对抑或修正现代主义建筑的后现代主义的"建筑革命"。与主张净化、摒弃历史与传统

的现代主义建筑不同,后现代建筑热衷于对建筑的装饰,并且认为可从历史与传统汲取营养,一切可为我用的艺术形式皆可吸纳,讲求文脉主义、隐喻主义和装饰主义,以及强调建筑要与人文和自然环境相融合,建筑应是"作为历史和文化反映的建筑",将传递信息作为建筑重要的任务,并且应重新认识建筑象征的作用。而早期后现代建筑实践往往停留在对于建筑表层的表达,其随意性极具戏剧效果。如文丘里的费城栗子山母亲住宅(Vanna Venturi House, 1962),采用传统的坡顶,作为正面入口的宽阔山墙当中断裂,门上方的弧线引喻拱券,使建筑物有一种复杂、暧昧、混乱的美学趣味。从形式上看,建筑并不美,甚至有些画蛇添足之嫌。再如美国建筑师摩尔(Charls Moore)所作新奥尔良意大利喷泉广场(St. Joseph's Fountain in Piazza d'Italia, New Orleans, 1974—1978)试图从历史的样式中寻求象征隐喻:广场上有一个由石头铺成的意大利地图,一座弧形廊子半绕着它,廊的组合把许多是意大利文艺复兴的式样或其变形含糊不清地拼在一起,夹杂着鲜艳的色彩和霓虹灯,完全是舞台布景式地再现历史。较之早期后现代建筑师的建筑表达,英国建筑师詹姆斯·斯特林(James Stirling)的后现代建筑表达则具有更多对历史、文化的思索和探求。最典型的例子是德国斯图加特的新国家艺术博物馆(Neue Staatsgalerie, 1977—1983)。该建筑位于斯图加特的一个坡地上,一边高一边低,通过中心具有强烈罗马特点的开放空间得以联系。建筑整体采用花岗石和大理石为建筑材料,同时,现代主义,波普风格和古典主义被塞在一起,局部采用古典主义的细节,如拱券,天井,造成新奇的效果。各种相异的成分相互碰撞,各种符号混杂并存,体现了后现代派追求的矛盾性和混杂性。同时,斯特林的建筑对于每一种风格的塑造以及衔接讲求精确,甚至精致,而不是简单粗浅的拼贴。不难看出,在形式问题上,后现代主义是新的折衷主义或者是手法主义,注重建筑表面的装饰语言。就本质而言,后现代建筑仍旧是从现代建筑脱胎而出,是建筑多元论发展的一个分支。一方面,后现代派为现代建筑发展思考新的道路而进行的理论与实践探索对建筑艺术的发展起了推动作用;另一方面,也表明并不像

后现代主义建筑刚诞生时所宣告的那样,现代主义建筑已经死亡,而是依旧存在并发展着。

紧随后现代主义建筑之后的解构主义建筑,无疑是迄今为止建筑艺术舞台上最大胆的表演者。建筑中的解构主义源于德里达在哲学上所提出的解构主义演化。解构主义的含意就是对于传统结构主义哲学所认定的事物诸要素之间构成关系的稳定性、有序性、确定性的统一整体进行破坏和分解。解构主义用怀疑的眼光扫视一切、否定一切,对西方许多根本的传统观念提出了截然相反的意见。一切固有的确定性,所有既定的界限,概念、范畴等等都应该颠覆、推翻。建筑中的解构即是指——取消建筑固有的体系,建筑符号的能指与所指之间没有一一对应的关系;在建筑中表现"无",表现"不在",表现"不在的在"等等。由此,解构主义建筑的最突出的表现形式是在运动的状态下,打破、消解传统的构图法则,提倡分裂、片断、不完整、无中心、不稳定和持续变化的构图手法。其基本原则是崇尚偏移、参差、重叠、扭曲、扩散、裂变等表现手法以及以此带来的全新的非先验性的建筑空间体验。然而,建筑结构、设备管道以及具体的实用功能是无法在真正意义上被"解构"的,因而建筑的"解构"更多的是指对构图以及艺术造型的"解构"。

如盖里(Frank gery)设计的西班牙毕尔巴鄂古根海姆博物馆(Guggenheim Museum, Bilbao, 1997)据说只有通过电脑模拟才能设计施工。在闪亮的薄钛金的包裹下,那扭曲的空间、充满动感的墙面是对建筑外部形态的阐释。得以解构的是建筑的可变部分,建筑内部可用、不可变部分是不可能被解构的。换言之,解构建筑的解构形式仍旧是建立在现代建筑的理性架构之下,与多变的外形不同的是,建筑的内部还是呈现出一副有序的景象。

第七章
艺术设计鉴赏

艺术设计是一个新的学科名称,在英语系国家中称作 Design。1964 年,国际工业设计学会联合会受联合国教科文组织委托,在比利时布鲁塞尔举办的工业设计教育讨论会上,将设计定义为一种创造性活动,"它的目的是决定工业产品的造型质量,这些造型质量不但是外部特征,而且主要是结构和功能的关系,它从生产者和使用者的观点把一个系统转变为连贯的统一"。其后虽有多次修改,但基本内涵没有太大的变化。从本质上讲,设计是人们改变原有事物,使其变化、增益、更新、发展的创造性活动。英国著名行为学者赫伯特·西蒙认为:"凡是以将现存情形改变成向往情形为目标而构想行动方案的人都在搞设计。"因此,设计首先具有动词属性,它说明一种事先的计划和设想;而作为一个学科的名称,它是工业革命以后的产物,准确地说,是 20 世纪的产物。西方现代设计以 19 世纪末 20 世纪初倡导艺术与手工艺运动的英国设计师威廉·莫里斯为开端,经过包豪斯设计运动和现代主义设计阶段、后现代主义设计阶段,发展至今。中国现代设计开始于 20 世纪初,而作为一门学科建立并迅速发展,是在 20 世纪 60 年代以后。20 世纪 80 年代以前,"艺术设计"是包含在"工艺美术"这一概念(或者说这一学科)之中的。

因此,"工艺美术"实际上包含两个方面的内容:一是传统手工艺生产方式生产的手工艺品,如手工陶瓷、刺绣、景泰蓝、玉石

雕刻、手工印染等等；二是机械工业即大机器生产方式产品的艺术设计，包括装潢设计、环境艺术设计、服装设计、家具设计等等。18世纪工业革命以前，人类所有的产品生产都是以手工业生产方式进行的。无论何种生产方式，其产品生产的本质要求没有改变，即要求做到实用与审美的统一。只有用与美相统一的产品，才能称之为工艺美术或者说艺术设计品。

第一节　中国手工业时代的产品与设计

人类从事手工劳作是从制造工具开始的，最早的工具也许是木棒、树枝一类的较易加工的工具，因其不易保存和识别，现在被一致认定的人类早期的工具是石器。因年代的不同，人类文化学将其分为旧石器时代石器和新石器时代石器的不同类型。我们知道，石器是通过人工打制的制品，它与自然界存在的天然石块，其本质区别就在于人对于它的加工与改造，正因为人的智慧和文化的力量，使石器与天然石块有着本质的不同，前者是"文化品"。每一件石器的打制，即使是最原始的石器，都是人类按照一定的目的而劳作的结果，有一个设计的因素存在于打制之前和打制过程之中，因此，它们必然也是设计的产物，可以说人类的设计是从石器开始的，人类的文化最早是写在石头上的。

艺术设计的历史是一部科学技术与艺术结合的历史，也是一部文化史。在手工业时代，人们的设计与造物因手工生产方式而具有与大工业时代不同的艺术和设计特征，因此，设计的历史就必然地包括了两方面：一是自原始社会以来至18世纪工业革命前的产品和设计，即过去所谓的工艺美术类产品，如陶瓷、染织、青铜器、玉器、家具等等；二是工业革命以来所设计的产品或设计品类，其中包括书籍、包装、广告等的平面设计、室内外的环境艺术设计、现代工业产品设计、服装染织品设计等。无论是手工业时代的产品还是大工业时代的产品，它们都是设计的产物。

一、中国陶瓷艺术设计

进入新石器时代,人类的手工劳作除了对石、骨、木这些材料的加工利用外,创造性地发明了制陶工艺和陶器。陶器的制作是人类文明史上第一次利用火将一种物质改变成另一种物质的伟大创举,以陶器的产生为标志,人类亦结束了上百万年的狩猎生活而开始农耕和定居。在中国古代的艺术设计中,陶瓷工艺美术是最具代表性的艺术。"陶瓷"包括陶和瓷两种互有区别的品类,陶器的制作材料是粘土,烧造温度比"瓷"要低,一般在1200℃以下,表面有的有釉、有的无釉;瓷器的材料是高岭土即瓷土,含有比粘土要多得多的长石、硅、铝等成分,烧造温度在1200℃以上,表面有釉。在产业分类中,在陶与瓷之间还有一种所谓"炻器",它具有陶和瓷两种性质,如紫砂器等。据现有的考古材料,中国现今发现最早的陶器距今约一万年,在湖南道县玉蟾岩、江苏溧水县神仙洞、江西万年县仙人洞等地都出土过这一时期陶器的残片。这些原始的陶器烧造火候低,陶色不纯,厚薄不均,有的有简单的蓝纹、方格纹饰。陶器发明以后,一直是生活中所使用的主要器物,品类有灰陶、彩陶、黑陶、白陶等,因生活的需要而有不同的设计,如新石器早期以炊器、食器为主,随后又出现了盛器、饮器等。

彩陶是中国新石器时代陶器中最具有代表性的器物。与灰陶相比,彩陶在制作上趋于精致,陶土一般经过淘洗,成型后的陶胚还常采用磨光的工艺,并采用红、褐等色进行绘饰,因地区、时代不同,彩陶的造型和装饰有所差异。中国现今发现较早的彩陶距今约6000年,如仰韶文化中的半坡、马厂、马山等彩陶。彩陶的常见器物仍是以生活用器为主,如碗、盆等,在艺术和文化学上,彩陶纹饰是人们关注的一个重点。彩

人面鱼纹盆

陶装饰纹样以几何形为主,有少量的人物、动物、植物纹样,如著名的"人面鱼纹"、"人面纹"、"鱼纹"、"蛙纹"等等。这些远古纹样具有深刻的寓意,有的可以说是原始艺术家创造的独特的文化符号,是没有文字时代的图

明代时大彬:紫砂三足壶

说文字。鱼纹、蛙纹现在看来都与人祈求生殖繁盛相关联,或许还有其他更多更深的内涵。早期的陶器一般都是无釉陶,商代开始出现釉陶。至汉代时出现了一种低温釉陶,唐代盛行的"唐三彩"即是在这种低温釉陶的基础上发展起来的。唐三彩主要用作冥器,流行地区是西安和洛阳,其盛期是唐开元、天宝年间。唐三彩的种类很多,其造型多仿生活用器,如瓶、罐、壶、杯、盘等,尤以人物、动物俑最具特点。广义上属于陶器的还有紫砂器,其创烧于宋代,明清时期是发展的盛期,是中国茶文化的产物。著名的大师有供春、时大彬、陈鸣远、陈鸿寿等人。

釉从表面上看是附着于陶器表面的玻璃质体,有清洁、光泽、美观的特性。正是在釉广泛使用的基础上,东汉时代在中国浙江余姚、上虞、慈溪等地成功创造了人类历史上真正的瓷器——青瓷。东汉青瓷的烧制成功,使中国从此进入了一个陶瓷并举的新时期,迎来了一个以瓷为主的时代,并奠定了中国作为陶瓷大国的地位。

中国陶瓷在二千余年的发展历史中,品类十分丰富浩繁,一般可以将其分为青瓷、白瓷、彩瓷三大类。最早创烧成功的是青瓷;白瓷是将青瓷原料中的铁份进行淘洗清除,使瓷胎变白;彩瓷可以说包括两部分,一是各种高温的单色釉瓷,如红釉、蓝釉等,二是彩色花瓷,既包括高温釉的青花、釉里红,又包括低温釉系列的粉彩、珐琅彩瓷等。在隋唐时代,中国陶瓷生产出现了南青北白的局面。以浙江越窑为代表的南方青瓷与白方邢窑为代表的白瓷系组成中

国瓷业发展的两大体系和窑场。当时的越窑有延绵数百里的众多窑场,所产越窑瓷器,胎质坚硬,釉层晶莹光亮。唐至北宋时代是越窑发展的鼎盛时期,代表着当时中国陶瓷生产的最高成就。唐代诗人曾将越窑瓷器美誉为"千峰翠色"。其中最值得赞誉的是被称为"秘色瓷"的越窑青瓷。1987年4月,在清理陕西扶风清门寺地宫时发现的大批珍贵唐代文物中,有举世罕见的秘色瓷,这批秘色瓷置放在银风炉之下的大圆漆盒中,共13件,其中有的秘色碗两式5件,地宫中保存的《衣物帐》中对秘色瓷碗有明确的记载,它不仅使我们在1200余年之后看到了当时秘色瓷的美貌,更解开了自古以来有关秘色瓷的谜底。

宋代是中国陶瓷史上一个最为辉煌的时代,前所未有的庞大瓷业系统形成了众多的名窑名品,更开创了中国陶瓷审美的新境界,使中国陶瓷成为举世无双的珍品,人类文化的瑰宝。宋代在唐代南青北白两大瓷系的基础上形成六大瓷系:北方地区的定窑系、耀州窑系、钧窑系、磁州窑系和南方地区的龙泉窑系、景德镇的青白瓷系,六大窑系孕育了著名的宋代五大名窑:定、汝、官、哥、钧窑。定窑以白瓷为主,以其乳白、牙白的釉色和精致飘逸的刻印花装饰远近驰名。在制瓷工艺上的一个杰出创造是采用覆烧工艺,即采用组合匣钵取代单体匣钵而大大提高了产量。因覆烧工艺使器物口沿无釉产生所谓"芒口",贵族阶层往往采用镶金、

哥窑双耳瓶

银扣边的方式覆盖芒口,产生了扣装瓷器。汝窑瓷器,釉色天青,釉质莹润,内蕴光泽,上有细密开片,曾为宫廷烧造瓷器达40余年,更多的为民间用器,因此,汝窑可以说是精粗具备。宋代宫廷有自己设立的瓷窑,前后共有三处,一是浙江余姚的越窑,二是河南开封的北宋官窑和位于杭州的南宋官窑。北宋官窑以盘、碗、洗、瓶为主,器身有葵瓣、莲瓣等样式,造型精致而规整,釉色有粉青、月白、油灰诸色,釉质润泽有大小纹片。哥窑传世作品不少,其胎因含铁份较多而呈黑灰等色,口沿处则呈褐黄色,因而被誉为"紫口铁足"。哥窑瓷器釉层厚,因此釉面上大小不一的冰裂纹开片成为其显著的特色之一。

钧窑属于北方青瓷系统,但与其他青瓷不同的是其釉不是透明的而是非透明的乳浊釉,大多近于蓝色,较深的称作天蓝,淡的称为天青或"月白"。釉中闪烁着荧光般的幽雅光泽,釉色之美登峰造极。尤为难得的是,因钧釉内含有少量的铜,在一定的窑内气氛下能产生"窑变",有时青中流红,如蓝天中的晚霞;有时成紫色斑片,若晚霞飞渡。除五大名窑外,磁州窑等一大批民窑同样十分杰出。磁州窑是北方最大的一个民窑体系,唐宋时期除白瓷外,还兼烧黑瓷、花瓷、青瓷等,其装饰主要是白釉划花、剔花和白地黑花。最典型的是白地黑花,如牡丹纹瓶,瓶身修长,造型挺拔俊美,白色为地用黑彩绘折枝牡丹纹,纹饰构图轻松大方而严整,叶疏落有序,中国画大写意的笔法,自由奔放,线条自然流畅,生机盎然,充满着一种清新质朴、大方浑厚的艺术气息,传达出民间工匠独特的审美追求和艺术禀赋。耀州窑也是民间青瓷窑,其刻花装饰独树一帜,其产品的设计也别具匠心。1968年陕西郏县出土耀州窑提梁倒灌壶,壶盖作象征性设计不能开启而与提梁相接,提梁设计成一伏卧的凤凰,壶身则为缠枝牡丹花,进水口设在壶底,壶内设计有漏柱与水相隔,表现了工匠艺人们高超的设计智慧与创造性。龙泉窑地处浙江南部山区,其产品以浑厚、莹润的梅子青、粉青等为特色,釉层厚如凝脂而温润如玉,是宋代瓷器中的神品之作。景德镇的影青瓷也有如玉之容,具有相当高的艺术成就。宋代还因盛行斗茶而盛产黑瓷,著名的有福建建安的建窑、江西吉安永和

窑。建窑的著名产品是兔毫盏、油滴釉、玳瑁盏等。兔毫盏因釉层中有细长器如兔毛的条状纹,并有银色闪光。油滴釉因釉中赤铁矿小晶体在烧成中析出所致,有的还带有晕状光彩所以又称之为"曜变釉"。吉安永和窑以木叶纹碗和剪纸贴花碗为特色。

景德镇自元代起作为中国的瓷都而闻名中外。元代最著名的产品是青花和釉里红,这两类瓷器都属于釉下彩。所谓釉下彩,即其纹饰是绘在经素烧的胚胎上,绘饰后再罩以透明釉,经高温一次烧成,其纹饰在透明釉下,所以称之为釉下彩。青花是釉下彩中的主要品种,其特点是在白瓷胎上用含金属钴的青料绘饰纹样或图画,烧成后纹饰成蓝色。从起源看,青花料的使用从唐代就开始滥觞,经宋至元代开始进入盛期。青花瓷器的创烧成功,是陶瓷史上一个划时代的转变,在元代青花产生以前,中国陶瓷的装饰方法以刻花、剔花、压印花、贴花为主,而青花的装饰方法则将中国传统绘画的装饰方法结合于其中,即将中国书画艺术从纸帛的平面上转移到立体的器物上来,成为一种新的视觉欣赏形式,新的艺术载体。元代青花瓷器一般器型高大,胎体厚重,青花呈色鲜艳而深沉。装饰分为主纹和辅纹两类,主纹装饰在罐、瓶的腹部或盘心,主纹有植物如松竹梅、牡丹、莲花、蕃莲、芭蕉等,动物主纹有龙、凤、鹤、鹿、鸳鸯、麒麟、狮子等;辅纹一般为卷草、锦地、回纹、云水、蕉叶、缠枝花卉等。历史故事作为装饰主题也很盛行,如周亚夫细柳营、萧何月下追韩信、蒙恬将军、三顾茅庐等。青花装饰的构成特点是结构满密、层次多而主次分明,搭配有序、风格整一。

青花瓷设计、生产的鼎盛期是在明代,此时宫廷在景德镇设立御窑烧制瓷器,民间亦大量生产,形成青花生产的两大系统。明青花装饰上承宋元又开清秀典雅之新风,纹饰以植物纹为主,呈色青蓝艳丽。造型上明代渐趋小型化、日用化。民间青花装饰率意自然,有一种大写意的风格。

斑斓的色彩常是人们所喜爱的,尤其是在喜庆的场合。在陶瓷史上,对色彩的追求与表现自彩陶时代起一直没有中断。在瓷器上真正百花争艳、百彩流芳的是明清时代,其代表作是斗彩、珐琅彩、粉彩、五彩等彩瓷。釉上彩是在已烧成的瓷器釉面上用有色

釉料描绘花纹,再入窑烧制,其温度远远低于底釉1250℃以上的烧造温度,仅在800℃左右。斗彩是釉下彩与釉上彩的结合,一般是釉下青花与釉上彩的结合,如成化斗彩海水龙纹罐。珐琅彩瓷器是清代康熙、雍正、乾隆三朝十分名贵的宫廷御器,所使用的绘画颜料是珐琅料,产品大多是盘、壶、盒、碗、杯等小件器物。粉彩是在绘涂颜料前先用"玻璃白"打底,敷色后形成浓淡晕染的效果。粉彩烧成温度低,色彩更为丰富,以淡雅秀丽区别于其他彩瓷。

青花"萧何月下追韩信"梅瓶

二、青铜器设计

青铜器是中国古代又一重要的工艺和设计品类。它在人们的劳作、生活的各个方面都有着重大的作用。青铜是由自然铜(红铜)与铅、锡等元素的合金,不同的器物其合金的配比不同,铅锡成份越大青铜越硬脆。人们把使用青铜材料制作工具、武器的时代称作"青铜时代"。中国的青铜时代从公元前2000年左右开始形成,经夏、商、周三代,大约经过15个世纪。其特点一是大量使用青铜生产工具、兵器和青铜礼器;二是在进入青铜时代前有个漫长的技术积累期。商晚期和西周早期是青铜工艺发展的高峰时期,在世界青铜工艺史上,中国青铜工艺以其冶铸技术之进步,生产和铸造规模之宏大,品种造型之多样,设计之匠心,装饰之精美,而独树一帜。

在青铜冶铸方面,我们的先人创造了复合范、分模制范、陶范、失蜡铸造、复合金属铸造等冶铸技术,为各种器物的设计和生产奠定了基础。商周时代青铜器的铸造规模十分巨大,如著名的司母

司母戊鼎

戊鼎，高133厘米，长110厘米，重达875公斤，铸造时需同时使用七八十个坩埚，一二百工人同时操作。迄今发现最大的青铜盘是"虢季子白盘"，长达132厘米。

这种巨大的规模和型制正是青铜时代鼎盛时期的文化特征之一。奴隶主阶级几乎垄断了青铜器的制造与使用，殷墟妇好墓墓主是商王武丁的配偶之一妇好，墓中出土青铜器达468件，总重量在1625公斤以上。

三代统治阶级把青铜重器、礼器视为国宝和王权的象征。礼器又称作彝器，包括炊器、食器、酒器、水器、乐器等。在青铜器中礼器占有较大比例，妇好墓出土468件青铜器，其中礼器约为45％，达210件。这些所谓宗庙之器，大都是贡献给祖先或铭记自己武力征伐事迹的纪念物，是统治阶级进行祭祀、丧葬、朝聘、征伐、宴享、婚冠等重大活动中举行礼仪所使用的器物，因此，设计时便要求有威严性、象征性和纪念性。青铜器造型和装饰中所蕴含的神秘、诡异、狰狞的形式特征，便是其依据"祯祥"和"天意"设计出来的符号和标记，如所谓饕餮纹以超现实世界的神秘恐怖的形象设计，成为统治阶级肯定自身、统治社会、用于"协上下"、"承天休"的工具。

现存西周初年第一件有纪念铭的铜器"何尊"，有铭文199字，铭文说周成王于成周福祭武王，四月丙戌日，王在京室训诰宗室弟子说其父亲辅弼周文王有贡献，文王受上天授予的权力统治天下，等到周武王攻克了大邑商，则廷告于天说要建都于天下的中心以统治民众。最后勉励何（作器者）要敬祀其父亲，并学习其父奉公，辅佐王室。王室赐给何贝三十朋，何因此作尊以为纪念。这充分反映了统治阶级设计制作青铜器的基本思想。

青铜重器是权力和地位的象征。天子用九鼎,九鼎则是国家最高权力的象征。受鼎者为王,失鼎者失国。因此,汉代有泗水捞鼎的传说,以暗喻秦王朝九鼎不全,江山难保。西周有严格的列鼎制度,天子九鼎,诸侯用七鼎,大夫用五鼎,士用三鼎,九鼎配八簋,七鼎配六簋。列鼎制度作为礼制的一部分,是统治阶级钟鸣鼎食生活的制度保证。青铜钟是乐器中的重器,成套时谓之编钟。1970年代湖北省随州市擂鼓墩曾侯乙墓出土编钟一套共64件,加上楚惠王赠送的傅共65件,重约2500公斤。这套编钟总音域达五个八度,而且十二个半音俱全,能演奏出完整的五声、六声或七声音阶的多种乐曲,从设计上看,钟体的大小、轻重、厚薄,乳钉的排列、多少、纹饰和铭文的镌刻都经过精心的设计与计算。

鼎是使用时间最长的饪食器,但鼎又是最主要的礼器。用于祭祀、记功的鼎往往形体巨大,装饰威严狰狞。除上述的司母戊鼎外,著名的如西周早期的龙纹五耳鼎,此鼎通高122厘米,造型庞大、周正、雄伟,鼎腹增设了三个扳形耳以对应于三足,上饰兽耳,并有扉棱。在装饰上,龙纹十分简练、明快,线条劲挺流畅,与同期较为繁缛的装饰风格不同。青铜尊是重要的礼器也是饮酒器,著名的如商代后期的四羊方尊,方口大沿,整个四身由四只鼎立的羊组成,形象既写实又极具装饰意味,制作工艺精致。羊首、龙头分别采用分铸工艺作立体圆雕突出在器表外,而浮雕、圆雕、线刻多种技术的综合运用,不仅表现了商代青铜工艺的高超技艺,更增添了方尊的威严与神秘感。可以说,三代青铜器是青铜时代文化和文明的物化形态,代表了三代社会物质文化的最高水平,也是当时工艺技术即设计艺术最杰出的成就。

四羊方尊

三、漆、木、玉等器物的设计

人类开始定居生活以后,制造能用于日常生活如饮食、贮藏等的器物往往是主要劳作之一,在这方面的探索也可以说是不遗余力的。中国的原始先民们在制造出陶器一类的饮食器、盛装器之后,在距今约7000年的河姆渡文化时期,又在早就开始使用的木器如木碗上涂上采自漆树上的漆,从此写下了中国长达7000年的漆工艺设计史。现代发现最早的漆器出自浙江河姆渡文化,这是一件朱漆木碗,红色来自矿物质,而漆是所谓的生漆;在距今4000多年前的良渚文化遗址中有彩绘漆陶杯,马家浜文化遗址中发现红黑两色喇叭形器,此后一系列发现证明自战国开始至秦汉,中国漆器的设计与制造进入了第一个鼎盛期,其时长达500余年,这一时期的漆器,主要是生活实用器皿。可以想见,在青铜器之后,轻便洁净的瓷器产生以前,这几百年漆器充当着生活用器的宠儿。《汉书·贡禹传》曾叹谓漆器是"杯案尽文画金银饰",以致"一杯用百人之力,一屏风就万人之功"(《盐铁论散不足篇》)而引来非议。

战国时代,地处长江中下游的楚国因其得天独厚的自然条件,漆工艺十分发达,秦汉统一后,漆器在全国形成了几个制造中心,器类十分丰富,主要可以分为两大类,一是以髹涂、描绘为主的漆器及工艺,如大型的棺椁、木器家具、漆车具,包括一些雕刻后再髹饰的木雕作品、建筑彩饰等;二是以木、卷木、皮、竹、藤、铜、夹纻等材料为胎骨的漆器,这类漆器大多为容器,工艺设计和加工复杂,漆艺的品质和特性很强。1970年代初发掘的长沙马王堆1号汉墓出土漆器184件,2号汉墓出土漆器约200件,3号汉墓出土漆316件,湖北云梦睡虎地12座秦墓出土漆器达560件,连偏远地区的广西贵县罗泊湾汉墓也有大量漆器出土。秦汉漆器以其质轻、形美、耐用和华贵的特点受到人们的珍爱。在造型设计上,漆器有实用型设计、仿青铜器设计和仿动物造型设计三种。实用造型设计的主要器类是奁、盒、盘、耳杯、壶等实用器皿,有的器物如耳杯、奁盒采用成套设计的方法作组合设计。仿青铜器设计的主

要造型有鼎、钫、钟、尊、卮、豆等,除实用外,一部分用于陪葬,具有礼器的性质。仿动物形设计,是在实用功能设计的基础上增添的一种造型的装饰情趣。

唐宋时代开始,器皿类的漆器开始退出实用的领域,而向陈设欣赏方面发展,形成了以雕漆为主的工艺设计新模式。雕漆又称刻漆,是利用漆多次髹涂(数十道乃至上百道)后所形成的具有弹性的漆层进行装饰的一种工艺。因色彩不同又可分为剔红、剔黑、剔黄、剔绿、剔彩等。剔彩是分层髹涂不同颜色的漆,每色若干道,根据需要刻显出一定的色彩和纹饰。雕漆中最常见的是剔红,剔红是唐代漆工艺的一大创造。明代著名漆工艺人黄成所著漆工专著《髹饰录》谓唐代雕漆"多印板刻平锦朱色,雕法古拙可赏",但现今已不易见到这类作品了,现存最早的剔红是宋代的作品。元代是雕漆工艺发展的高峰时期,14世纪中叶,浙江嘉兴出现了两位雕漆巨匠——张成与杨茂,传世作品有张成造栀子纹剔红盘、曳杖观瀑图剔红盒。故宫博物院收藏的张成造栀子纹剔红盘为黄漆地上髹涂朱红漆约百道,盘中雕刻盛开的大栀子花一朵,枝繁叶茂、花蕾相间,充满勃勃生机。曳杖观瀑图剔红盒,高4.4厘米,直径仅12.3厘米,盒面漆层达80道左右,色泽呈枣红,盒面上刻一老者曳杖观瀑,身后有二童子随侍,画面树石相倚、山清水秀,构图取中国画的通常布局,刻意描绘了一幅静谧而格调高雅的文士生活画卷。杨茂也作有

张成造曳杖观瀑图剔红盒

相同题材的作品,但画面构图不同,而更具装饰性。

在制造器物的材料中,金玉材料可说是最为贵重的材料。金银材料除制作首饰佩饰外,汉代以后尤其是唐宋时代,使用金银材料制作碗、杯、盘、瓶一类的容器而成为贵族阶级的风尚。从设计

而言,最具有中国文化特质的玉器工艺是值得我们关注的,这是一个十分独特的造物品类。我们中华民族以自己独有的智慧在造物生产和文明进程中,不仅设计和创造出了无数精美绝伦的玉器,成为中国造物文化的一部分,并形成和培育出了一种举世无双的崇尚玉器的观念和意识。早在旧石器时代的北京人已有用水晶制作的工具,旧石器时代晚期和新石器时代初期存有一个玉石不分的时期,其后玉的美质逐渐受到注意,成为装饰品和祭祀的工具。我国大多数新石器时代的遗址中都多少有玉器的发现,主要是祭祀玉器。辽河流域的红山文化玉龙,出土于内蒙古翁牛特旗三星他拉村,龙的整个造型呈 C 字形,双目突起,颈脊长鬣上卷,造型简洁,是一个高度抽象化的龙的符号。东南部地区的良渚文化玉器以玉琮等祭器为代表,有的玉琮上刻有细如发丝的纹饰,有的有主纹、地纹、辅助纹三层布局,采用浅浮雕、透雕及剔地多种雕刻工艺,其精美的纹饰为神兽与人形的结合体,如重达 6.5 公斤的玉琮,共雕神人兽面图像 16 幅。殷墟妇好墓出土了玉器 755 件,反映了统治阶级对玉的尊崇与占有。先秦时期以玉比德的理论已发展成熟,体现在君子贵玉、佩玉、"无故玉不去身"的社会礼制规范中。汉代玉器量大、制作精美,大量玉佩采用镂空形式,更显玲珑剔透、温润华美,如广州南越王墓出土的大量玉器便是其典型作品。

使用玉器做容器,先秦时已有先例,如《韩非子》中提到的玉制酒杯等,汉代亦有玉制酒器、盒等,唐宋时代,贵族阶级更是喜爱玉质碗、杯、盅、盏、盒等器物,如隋代公主李静训墓出土金扣玉盏,西安何家村唐代窖藏发现玉八瓣花形杯、玛瑙羚羊杯等。明清实用玉质器具更多,尤以清代更甚。清雍正以后,玉器已进入生活的各个层面,既有饮食用器的杯、盏、壶、碗、盘、碟,又有玉盒、罐、奁、薰炉、烛台等,各类佩饰、文房用具、宗教用品、陈设品皆大量用玉。故宫收藏的大型玉器为"秋山行旅图玉山"、"大禹治水玉山"和"会昌九老图玉山"等。秋山行旅图玉山高 130 厘米,用整块巨型什尔羌玉琢制而成,玉匠艺人们因材施艺,根据玉材纵横起伏绺纹多的特点,琢成陡坡峭壁和耸立的山峰,利用淡黄色的瑕斑,巧琢

成秋天的草木和落叶秋林的景色,技艺十分高超。"会昌九老图玉山"描绘唐代会昌五年白居易等九人在洛阳香山聚会宴游的场景,高114厘米,最宽处90厘米。

家具和家内陈设也是中国古代设计艺术取得杰出成就的领域。古代家具以竹木为主,中国古代家具以宋代作为分界,宋代以前家具以低矮型为主,自原始时代以来,我们就习惯于席地而坐,"席"自然成了最早的家具,然后有了案、床、

会昌九老图玉山

俎、禁、几、箱、屏风等,但都是低矮型的。宋代起,开始流行高坐型家具,这是汉以后西方家具影响所致。宋代基本上完成了从低矮型家具向高坐型家具的过渡与转变,而且家具品种几乎齐备,每个品种有若干不同的设计,适应多层次生活的需要。

在中国家具史上,明代是最为辉煌的一个时期,明代设计和制造的家具形成独特的风格而被称为明式家具,被视为中外家具设计的典范,至今仍不失其经典意义,明式家具主要指那种以硬木制作于明代和清代前期,设计精巧、制作精致、风格简洁的优质家具。依使用功能大致分为五类:1.椅凳;2.桌案;3.床榻;4.柜架;5.其他。每一类有不同的型制和样式,如椅子又分为靠背椅、扶手椅、圈椅、交椅四种,每种又有若干式。杨耀先生在《明式家具研究》中曾认为明式家具的显著特点是:1.造型大方,比例适度,轮廓简练舒展;2.结构科学,榫卯精密,坚实牢固;3.精于选材配料,重视木材本身的自然纹理和色泽;4.雕刻、线脚处理得当,起着点睛作用;5.金属配件式样玲珑,色泽柔和,起到辅助装饰的作

用。明式家具在工艺制作和造型艺术的成就上已达到当时世界上的最高水平,是中国设计智慧的杰出代表。

从艺术设计的角度看中国古代的造物,以上仅是一个很小的侧面而已,限于篇幅,大量的民间生活器具、工具等的设计与制造还没有涉及,只有请热心的读者参阅有关专著了。

第二节 西方的艺术设计

在西方,古代的造物与设计同样十分精彩。与我们的先民一样,西方的先民们以自己的聪明智慧和劳作,为生活设计和制作了无数的工具和物品,为人类留下了无穷的文化艺术遗产。早在旧石器时代晚期,西方的狩猎民族已经制作出了带动物形象的投枪器一类的工具。新石器时代早期,欧洲已出现陶器,距今约7500年的地中海沿岸和克里特岛的陶器,器形多样,经过磨光,绘制有曲、直线和三角形装饰。新石器时代中期,出现了彩陶。距今三、四千年前的爱琴文明时期,克里特岛就盛产陶器,金属工艺亦发达起来。公元前1600年左右形成的迈锡尼文化,擅长制作各种金银容器,陶器产量也十分可观。在希腊、罗马时期,陶器以希腊最负盛名,在公元前5世纪前后,古希腊艺术创作的黑绘、红绘和白底彩绘陶器,不仅表现出了高度的制陶技巧,而且表现出了高度的绘饰艺术成就。与古希腊陶器媲美的是古罗马的银器工艺,工匠们为贵族阶级设计制作了大量用于生活的餐具和首饰,餐具上采用錾刻方式装饰着复杂的画面。

一、西方手工业时代的产品及设计

中世纪,欧洲的家具设计和制作已达到较高水平,装饰豪华;金属、玻璃等工艺亦有很大成就。文艺复兴时期,工艺造物和设计更紧密地与人们的生活相联系,宫廷也建立了自己的工坊以满足自身的需求,工艺造物空前地得到发展和繁荣,如意大利仅家具制造业便出现了佛罗伦萨、罗马和威尼斯三个生产制造中心,胡桃木柜、扶手椅等成为当时的优秀设计作品。扶手椅以佛罗伦萨的质

量最优,以四根平直方脚为特征,前腿正面和椅背雕有精美的纹饰,有的以天鹅绒或皮革等作垫饰。法国巴黎是另一家具制作中心,家具的设计制造注重整体性,装饰的华美与造型和谐成为显著特点。而此时英国的家具设计则趋于简单和明快,风格劲挺刚健。具有优秀传统的陶器和玻璃工艺,因其价廉物美,有了更大的发展。文艺复兴时期的意大利陶器以马略卡式陶器著称,这种陶器成型后素烧,然后施白色陶衣、彩绘,经二次烧成,纹饰色彩以黄、青、绿、紫为主,早期纹饰为植物、鸟兽、纹章等,晚期以神话故事、人物、日常生活等场景为主。意大利马略卡式陶器1530年前后传至法国,影响巨大,但自16世纪后期,法国的陶器工艺便逐渐有了自己的面貌,一种由法国著名陶工伯尔拉尔·巴利希创制的"田园风光"陶器成为其代表作。威尼斯是意大利文艺复兴时期的玻璃工艺生产中心,它一方面继承了古罗马以来的工艺传统,又吸收了伊斯兰玻璃工艺的影响,如高足酒杯、碗、盘的设计,装饰以神话故事、人物为主,具有很强的绘画性。受威尼斯玻璃工艺的影响,法国、英国也纷纷采用威尼斯玻璃工艺的技法生产玻璃产品。

　　文艺复兴以后,欧洲的设计艺术进入一个新的发展时期,史称巴洛克、洛可可时期。与文艺复兴对古典艺术的追求不同,这一时期以浪漫风格为特征。巴洛克一词原意为畸形的珍珠,作为一种设计风格它追求标新立异、活泼浪漫,如家具设计,用曲形弯腿取代文艺复兴时期的方木和旋木造形的腿,造型夸张,奔放的涡形装饰表现出一种流动性,深受贵族阶级的欢迎。18世纪法国路易十五时代盛行的设计风格称为洛可可,它是巴洛克设计风格的延续与变异,其特征是纤细柔美的造型与华丽的繁饰,自然主义的装饰题材与夸张的色彩组合在一起。如家具设计,

欧洲巴洛克时期的家具

其腿部不仅弯曲而且更为纤细坚挺,受中国清代设计影响,饰面多采用贝壳镶嵌和油彩镀金,并广泛采用油漆髹饰。

二、产业革命和艺术与手工艺运动

巴洛克、洛可可的设计风格最终都走向浮华虚饰,其登峰造极的发展似乎暗示了一场新革命的到来——18世纪开始于英国的产业革命。18世纪下半叶英国的工业革命不仅使人类的生产方式从手工向大机器深刻转变,也导致了新的设计思想和方式的产生。大机器的生产方式使产品生产进入大批量的时代,这就要求产品在生产前有一个明确的设计过程,以减少生产后的不足,因此,作为专业的设计亦在这场生产方式的变革中产生了。但18世纪乃至19世纪的产品生产与设计可以说仍处于一个变革的时代中,新与旧的产品形式、风格交替,有时是十分矛盾和混乱的。有的产品设计完全是多种风格影响、综合的产物,如家具设计,既有古典主义的影响,又可见浪漫主义的影子,如英国著名家具设计师和生产商切普代尔生产的椅子,前腿是直的,后腿是弯曲的,明显地反映出转折期设计的折衷主义立场。在陶瓷设计和生产方面,英国的魏德伍德首先将一个传统手工业的家庭式陶瓷作坊转变为有艺术设计品格的新型工厂,他同时为富裕阶层和一般劳动者设计生产陶瓷产品,并以市场为导向,方便顾客选货定货。在设计上,他设立了专职设计师并委托著名艺术家进行设计,使这些艺术家无意中成了最早的工业设计师。在生产上,他使用机械化设备,用标准的花型实行转移印花以增加产量,使陶瓷生产几乎全部实行机械化。在金属工艺的设计方面,保尔顿引入机械生产方式进行大规模生产,但他的设计基于新古典主义的风格崇尚几何的简洁性,但又有古典纹饰的广泛使用,以适应市场需求。

产业革命后,设计不仅面对着市场的需求,更重要的是面对着机械化生产中如何生产出合乎实用功能和美的产品的问题。面对大机器生产,设计的重要性日益凸现出来,设计质量一定意义上就是产品质量,而对于产品形式和美的追求,亦成为设计师所追求的目标。在19世纪,包括大型交通工具如蒸汽机车、客车车厢、机

床、自行车乃至家具、日常用品的一系列设计,都已出现了注重功能与形式结合、统一的作品,虽然有的设计所采用的形式还是传统的装饰形式,并不能完全与功能相配合,但注重设计、注重形式的努力是十分显见的,一些产品已开始形成自己的美学风格,如马车的设计与室内设计各具风格和品味,并对以后的汽车设计产生了影响。在19世纪的设计史上,美国的设计引人注目。从19世纪中叶开始,美国工业发展迅速,成为超越英国的世界头号工业大国,新型的标准化的生产方式形成了别具一格的美国制造体系,并规范着设计的开展。美国制造体系首先从枪支的标准化生产开始,进而延展到农业机械生产领域和家用电器、办公用品等众多领域。与欧洲相比,美国产品设计和生产的一个最显著特点是其实用性,美国的设计师们几乎以实用作为唯一的要求,以致一些产品外观有些粗糙,如1851年美国人设计生产的胜家缝纫机,朴素实用而有些丑陋。但由于商业的竞争,使设计日益向注重形式方面发展,产品的装饰设计出现了自己的风格特征。在众多设计中最能反映美国工业设计面貌的是汽车的设计。一般以为,汽车是由德国人本茨于1886年发明的,当时的造型是以内燃机为动力的三轮车样式,汽车发明后,首先是美国人意识到要将这种交通工具成为大众化的代步工具,因此,他们在建设公路的同时,创建汽车生产线,其代表人物是亨利·福特,他1903年建立了福特汽车公司,1908年推出了造型简洁、结实、易于修理的T型小汽车,1914年实现了流水线作业,使产量达到60万辆,成本下降到360美元。流水线的生产方式,标志着在汽车设计中实现了标准化、经济化的思想,同时也使简洁的功能美学得以实现。

在设计史上19世纪最具历史性的事件是1851年在英国伦敦海德公园举办的世界首次国际工业博览会,展览会的主要场馆是当时采用钢铁和玻璃材料建造的大型建筑水晶宫。各国参展的作品大多数是机械制造的产品,这些作品除少数的如农机、军械的设计具有很好的功能性外,大多数作品的设计尤其是装饰设计都似乎是多余的,即功能与形式的结合和统一的问题还没有真正得到解决,如法国参展的一盏油灯,灯罩支架是使用金、银材料制作的,

结构和纹饰十分繁杂；美国座椅公司参展的弹簧旋转椅是较早使用金属材料的家具设计作品，具有较好的功能结构，但其支撑弹簧结构的腿却采用了传统的卷涡形式，这都表现出了当时设计所无法避免的时代性局限。

　　虽然大多数作品从设计上而论是不成功的，但这次博览会却引发了人们对设计和设计美学的关注和探讨。英国的著名艺术批评家罗斯金对博览会上一些滥用装饰的设计十分反感，认为过错在于机械生产本身。继承和发展了罗斯金思想的是威廉·莫里斯，17岁的莫里斯在参观博览会后对一些产品缺乏设计留下了极深的印象，并立志要改变这种状况。威廉·莫里斯1834年3月出生于英国埃塞克斯郡沃尔瑟姆斯托城的一个富商家庭，他自幼酷爱文艺，少年时代曾沉浸在浪漫主义诗人拜伦和雪莱的诗作中，在牛津大学学习期间，莫里斯既是一个诗人又是一个喜爱建筑和绘画的艺术家，毕业后以学徒身份在斯特里德建筑事务所工作，不久便同伯恩·琼斯等友人一起成立了拉斐尔前派协会，1857年离开建筑事务所在红狮广场开设了画室以绘画为生。此后，为结婚新居红屋而自己动手设计家具和室内各项陈设，由此，而实践了罗斯金艺术为生活服务的思想。1861年，他与朋友马歇尔·福克纳一起在伦敦成立了一家从事室内装饰和设计的美术装饰商行，从事家具、刺绣、地毯、窗帘、金属工艺、壁纸、壁挂等用品的设计。莫里斯的美术装饰商行可以说是现代设计史上第一家由艺术家从事设计、组织产品生产的公司，从而具有里程碑的意义，他团结了一批艺术家为生活而设计，产生了一批批风格全新和品质优美的产品。莫里斯广泛涉足各设计领域，但他最关心的是染织品的设计，他的这类设计多以大自然中的植物为题材，花枝烂漫而生意盎然。这种清新朴实的自然气息一直影响到后来在欧洲兴起的新艺术运动。由于莫里斯开创性的工作和努力，其影响越来越大，并聚集了相当多的艺术家和设计师，形成了一场有声势的艺术与手工艺运动。受其影响，不少艺术家、设计师纷纷创立自己的艺术和设计公司或组织，如1882年成立的世纪行会、1884年成立的艺术工作者行会、1888年成立的手工艺行会及1900年成立的伯明翰手工业

行会等等。这些主要从事产品设计的行会组织,不仅设计作品,而且通过组织国内外设计产品展览和方式进行创作交流,吸引了大批国外艺术家和包括建筑在内的设计师、手工艺人来交流学习,使英国艺术设计的影响进一步扩大。1896年莫里斯积劳成疾而去世,他几十年努力的结果和影响是在其去世后不久,在英国形成了一个具有特殊色彩的设计革命,莫里斯亦被誉为现代设计之父。艺术与手工艺运动不仅在英国有着显著的发展,在美国及欧洲其他国家也产生了巨大影响,产生了一批杰出的设计师和作品。

三、新艺术运动和装饰艺术运动

艺术与手工艺运动之后,在欧洲又兴起了另一场名为新艺术的运动。这是一场装饰艺术运动,涉及建筑、家具、产品、服装、首饰、平面设计、书籍装帧,包括绘画、雕塑等众多艺术领域。从设计而言,新艺术运动可以说是一个注重艺术设计形式的运动,在长达十余年的时间中,新艺术运动曾风靡欧洲,对现代设计和现代艺术都产生了深远的影响。新艺术运动主张人类生活环境的一切人为因素都应经过设计,新艺术运动的艺术家们反对将艺术划分为纯艺术与实用艺术或大艺术、小艺术,认为艺术家不应仅致力于创作单件的艺术品,而应创造出一种为社会生活提供优美环境的综合艺术。比利时和法国是新艺术运动的主要策源地。比利时的设计师们以"人民的艺术"为口号,为大众开展设计,以消费者的需要为出发点,最著名的设计师是凡·德·威尔德,他集画家、建筑师、设计师于一身,主要从事平面和产品的设计。1906年他前往德国,宣传设计思想,1908年出任德国魏玛工艺学校校长。魏玛工艺学校即是著名的设计学院包豪斯的前身。凡·德·威尔德坚持以理性为自己设计的源泉,在设计中强调功能但不排斥装饰,而是合理地利用装饰为产品设计的目的服务。比利时新艺术运动的另一位大师是维克多·霍塔,他是位建筑与室内设计师,在装饰设计上喜用藤蔓般缠绕盘曲的线条,1893年设计的布鲁塞尔都灵路12号霍塔旅馆,精美的装饰和统一典雅的风格,成了新艺术设计中最经典的作品之一。

霍塔旅馆室内设计

巴黎和小城南锡是法国新艺术运动的主要集中地。最著名的有萨穆尔·宾创建的"新艺术之家"、"现代之家"和"六人集团"等。设计师萨穆尔·宾原本是一个商人、出版家，他十分热衷于日本艺术，1895年底他在巴黎开设了名为"新艺术之家"的艺术设计事务所，并资助一些设计师从事新艺术的家具和室内设计，1900年，他们展出了"新艺术之家"的设计作品，影响很大，并使"新艺术"名噪一时。同年，作为新艺术之家的设计师尤金·盖拉德设计的一整套家具及室内陈设参加了巴黎世界博览会，其设计结构稳重，以弯曲多变的植物自由纹样作装饰主题，风格统一自然，成

为法国新艺术风格的集中体现。小城南锡作为新艺术设计的重镇，其家具、灯具设计有明显的地方特色，设计品质高居法国全国之首，主要设计师有埃米尔·盖勒等人。新艺术运动在德国又称作"青年风格"运动，而在奥地利是所谓的维也纳"分离派"运动。分离派的设计造型简洁明快，注重简单的几何外形，尽量用简单的直线表达自然形态，形式趋于现代化，主要人物是画家古斯塔夫·克里姆特和设计师约塞夫·霍夫曼等。

新艺术运动至晚期具有明显的商业化倾向，在受到商业和大众青睐的同时开始式微，由此也催生了装饰艺术运动的产生与发展。1910年法国装饰艺术家协会成立，定期举办秋季展览和沙龙，为设计师和手工艺师们提供展览和交流场所，并提议举办国际现代装饰与工业艺术博览会，在运动盛期的1925年，博览会在巴黎举办，展览集中了法国最优秀的设计师和艺术家、手工艺师的作品，这些作品不仅以其豪华富丽体现了法国上层阶级对于装饰的兴趣，而且试图将现代主义设计中常采用的严格的几何形式与人们对豪华的需求结合在一起，标志着习惯历史性传统风格的上流社会开始接受新的设计形式和美学风格。这次博览会亦成为装饰艺术运动的一个重要标志。法国作为装饰艺术运动的发源地和运动的中心，装饰艺术风格的产品设计取得了很高成就，主要体现在家具、陶瓷、漆器、玻璃制品等方面。

四、包豪斯和现代设计运动

20世纪初期的艺术和设计运动可以说是此起彼伏，在新艺术运动和装饰艺术运动发展的同时，另一种设计思潮正在悄然兴起。这就是以德国包豪斯设计学院为代表的现代设计运动。包豪斯是1919年在德国魏玛成立的一所设计学院，这也是世界上第一所推行现代设计教育、有完整的设计教育宗旨和教学体系的学院，其创始人是德国著名建筑设计师、设计理论家沃尔特·格罗皮乌斯。包豪斯自创办至1933年被德国法西斯关闭，经历了短短14年时间，其间三次迁校，由此形成了三个不同的发展阶段，即创办初的魏玛时期、德索时期和柏林时期。第一阶段由格罗皮乌斯任校长，

他聘用了一批杰出的艺术家和手工艺匠师,实行艺术家与手工业匠师分授课业,艺术教育与手工制作相结合的新型教学方式。第二阶段,包豪斯在德索市重建,教学进行改革,实行了设计与制作教学一体化,取得了一大批引人注目的优秀设计成果,这时是包豪斯发展的盛期。第三阶段由梅耶和米斯·凡·德·罗任校长,由于学校为法西斯所不容,于1932年10月迁校于柏林,后遭查禁封闭,于1933年结束,包豪斯教员前往欧美其他地方。

包豪斯在设计史上写下了光辉的一页,它倡导了艺术与科学技术结合的新精神,创立了工业化时代艺术设计教育的基本原则和方法,发展了现代设计的新风格,为工业设计指示了正确的方向,对现代设计的发展具有重要的启示作用。可以说,包豪斯是工业设计史、现代建筑史、现代艺术史上的一个重要里程碑,是艺术设计作为一门学科确立的标志,是现代设计的摇篮。格罗皮乌斯是包豪斯的创始人,第一任校长,亦是包豪斯精神领袖和化身。他出生于1883年5月,有着良好的家庭教育背景,其家庭有着建筑与艺术两方面的传统,曾在德国现代主义设计先驱彼得·贝伦斯的设计事务所从事设计,贝伦斯主张在建筑中采用新材料、新结构、创造新的功能,这对格罗皮乌斯有极大的影响,与贝伦斯共事三年后,他自己创办了设计事务所,第一个重要设计即法格斯鞋楦工厂的厂房、室内及家具、用品的设计,根据工厂的生产需求,他采用大量玻璃幕墙和转角钢窗结构,使这一工厂建筑成为世界上最早的玻璃幕墙结构的建筑,具有优良的性能和优美的现代造型。1915年他已草拟了建立设计学院的计划,1919年任包豪斯校长后,开学第一天他即发表了自撰的建校宗旨《包豪斯宣言》,他呼吁建筑师、雕塑家和画家们都应该转向实用艺术,"让我们建立一个新的艺术家组织,在这个组织里面,绝对不存在使得工艺技师与艺术家之间树起巨大障碍的职业阶级观念。同时,让我们创造出一栋将建筑、雕塑和绘画结合成为三位一体的新的未来的殿堂,并且用千百万艺术工作者的双手将它耸立在云霞之处,变成一种新的信念的鲜明标志。"格罗皮乌斯办学思想的核心是坚持艺术与手工艺、科学技术与艺术的融合与统一。在设计理念上,他提出三

点:一是坚持艺术与技术的新统一;二是设计的目的是人而不是产品;三是设计必须遵循自然与客观的法则进行。在教学结构上,他实行了手工艺传授的师徒制与艺术训练的结合,即车间与教室的结合,通过工艺技师的手工技术教育,使学生掌握和了解材料、工艺、肌理等技术和工艺的关系,加上工艺训练的创造性教育,形成一个完整、统一、合理的设计教育模式,成为现代设计教育的一条重要经验。

在包豪斯任教的老师中有许多世界著名的艺术家、设计师,如俄国表现主义大师康定斯基、德国表现主义画家保罗·克利、乔治·蒙克都先后在包豪斯任教。康定斯基作为抽象表现主义艺术的创始人,其艺术的实验态度和精深的理论素养、广博的学识给包豪斯教学带来了极深远的影响,在包豪斯教学期间,他写下了《点、线、面》这一划时代的现代艺术著作。保罗·克利是现代派艺术的大师之一,在包豪斯任教长达十年之久,他认为这十年是绝无仅有的在创造气氛中从事绘画和教学的十年。他把理论课与基础课、创作课结合起来,深受同学欢迎。包豪斯的师生们在设计和艺术创造上都具有杰出的才能,如毕业生马谢·布鲁尔,设计出了一系列家具,并首创钢管家具设计的先例,也是第一个采用电镀镍工艺进行钢管表现装饰的设计师。格罗皮乌斯本人亦参与了许多重要的设计,经典之作是1925年为德索包豪斯所设计的新校舍,这是一个综合性的建筑群,包括各种空间结构的教室、工作室、工场、办公室及宿舍、剧院、礼堂、饭厅、体育馆等公共设置在内,全都采用预制件拼装,高度功能性,方便而实用。整个建筑没有任何传统形式的装饰,简洁而单纯。米斯·凡德罗是包豪斯的另一位设计大师,1928年他提出了著名的功能主义经典口号:"少就是多",1928年他设计了巴塞罗那世界博览会的德国馆,并为其内部设计家具,最著名的设计为巴塞罗那的钢架椅。德国馆是极少主义的代表作,空间宽敞,布局单纯,米斯用他神奇的双手和现代设计大师的智慧构筑了一个充分表现德国民族文化精神的杰作,从而成为现代设计史上的一座丰碑。

五、以功能主义为核心的现代主义设计

20世纪四五十年代,被称作是一个节制与重建的年代,美国和欧洲的设计主流是在包豪斯理论基础上发展起来的现代主义,这种以功能主义为核心的现代主义又被称为国际主义。现代主义设计在第二次世界大战后的发展以美国和英国为代表。二战后,随着包豪斯的领袖人物格罗皮乌斯、米斯等人到美国,把战前欧洲的现代主义传播到了美国,在这传播过程中,纽约的现代艺术博物馆起了积极的作用。它从1929年成立之日起就积极宣传现代主义设计,它们直接从市场上选择功能主义的设计商品举办现代性的实用物品展,向公众推举经过精心设计、功能主义的又能大批量生产的价廉物美的家用产品。现代艺术博物馆成立不久就成立了工业设计部,由格罗皮乌斯推荐,著名工业设计师偌伊斯任第一届主任,他和继任的考夫曼都极力推崇"优良设计",反对商业化的流线型设计及设计中的纯商业化倾向。

1940年现代艺术博物馆提出了工业产品设计要适合于目的性、适应于所用材料、适应于生产工艺、形式要服从功能等一系列新的设计美学标准,并以此为要求组织了第二次实用物品展览。展览将这些展品定位于优良设计的层次上,从而使这些设计不仅广受欢迎,而且成为道德和美学意义上的典范。在伊偌斯和考夫曼的策划下,现代艺术博物馆在40年代开始举办低成本家具、灯具、染织品、娱乐设施和其他用品的设计竞赛,力求创造出一种适合于美国家庭、经济而美观的现代产品风格,40年代的几次大赛,促使了美国功能主义设计的迅速发展,并有着良好的声誉,它广泛地提高了一般民众的审美情趣和修养,同时也直接影响着50年代美国产品设计的发展,形成了50年代批量生产的家具简洁无装饰、多功能、组合化的特点,适应着战后相对较小的生活空间的需求。

从事室内设计和家具生产的厂家米勒公司和诺尔公司,在开发新技术的基础上将现代主义的美学精神融入产品的造型设计之中,形成了有美国特色的家具系列产品。为这些公司作设计的是

著名设计师伊姆斯和沙里宁。20世纪40、50年代,伊姆斯作为世界级设计师,主要在以胶合板为材料的家具设计上成绩卓著。1946年,现代艺术馆专门为其举办了胶合板家具设计展,同年他创办了自己的工作室,进行一系列新材料、新工艺的试验,设计生产各种胶合板椅。沙里宁以建筑设计为主,但在产品设计上亦有天才的创造性,他的家具设计在理性的功能主义盛行时期表现出一种非理性的情感色彩,如1946年设计的胎式椅,采用塑料模压成型,配以织物软垫,十分舒适宜人,被誉为世界上最舒适的椅子之一。1956年他设计的郁金香椅,采用塑料和铝合金两种材料,造型设计源于"生长性"的设计意念,其自由的、有机的、自然生成般的造型与优秀功能间的结合与统一,形成了沙里宁设计的主导风格。

在这一时期,英国、德国、意大利、北欧、日本等国家和地区都相继出现了现代设计的思潮和优良的设计。英国有着良好的产品设计的基础,二战后,包豪斯的一部分师生来到英国,使功能主义的设计观很快得以确立。1942年,英国为了在设计上赶上美国,成立了设计研究所,1944年成立了英国工业设计协会,用各种可行的方法来改善英国的产品,并提出了"优良设计、优良企业"的口号。40年代后期,英国已产生出了一些优秀的设计,如莫里斯牌大众型小汽车,MAS-276型收音机等。50年代,现代主义成为家具设计的主流,在强调功能主义设计的同时又吸收北欧有机设计的特点,形成英国自身的当代风格。从设计师的角度而言,50年代英国设计师的设计主导倾向由公众兴趣而定,而不是出于设计的教条理论,各种装饰形式开始复兴,从而形成了现代功能主义设计与装饰化设计两种不同的趋势。

二战后的德国,几乎是在废墟上开始国家的重建工作的,经过约十余年的努力,迅速恢复了经济,甚至创下了经济奇迹,其中值得重视的两个原因:一是战前德国已经建立起来的有着坚实基础的设计体系和力量;二是德国人严谨、求实的作风与那种把生活本身都看成是一个数学问题的独特性格。战后德国的设计基础,首先是由德意志制造联盟实现艺术与工业结合的理想和包豪斯的机

器美学所共同建构起来的,1947年重新成立了在战争中被迫解散的德意志制造联盟,1951年成立了工业设计理事会,明确了创造简洁的形式、开展优良产品设计的指导思想,并制定了一套标准,强调产品设计的功能价值为第一要素,反对任何与功能无关的表现性特征,主张产品的朴实无华和整体的协调与美感。

这一思想被1953年成立的乌尔姆设计学院所尊崇。乌尔姆设计学院第一任校长是瑞士籍建筑师、画家、设计师马克斯·比尔,他是包豪斯学生,在任校长期间,他全面继承了包豪斯的设计教育理论,强调艺术与工业的统一,他认为乌尔姆设计学院的创建者们应坚信艺术是生活的最高体现,目标就是促进将生活本身转变成艺术品。学院与企业之间建立了互为的良好关系,使教学与设计直接服务于工业生产,如为布劳恩公司所进行的一系列设计,在1955年杜塞尔多夫收音机展览上以简洁的造型、素雅的色彩成为令人耳目一新的设计,成为国际公认的完美的设计形象,并作为德国文化的代表之一。在与布劳恩公司的设计合作中,学院还确立和推广了系统设计方法,这是乌尔姆学院为设计学科所作出的重要贡献。系统设计观以系统思维为基础,目的是赋予事物以秩序化,通过对客观事物互为关系的理解,在设计中将标准化生产与多样化的选择结合,以满足不同的需求。系统化设计使产品可以组合变换,形态上趋于几何化、直角化,形成了布劳恩公司简练、大方的设计风格。

意大利的设计具有更多的文化品位,无论是汽车产品还是服装、家具、办公用品方面,意大利民族文化总以各种形式得到显现。意大利的设计传统亦十分悠久,二战前就有不少的优秀设计公司,如奥利维蒂公司。二战以后,意大利产品设计与工业的重建密切结合,设计师与工业家通力合作,在许多方面取得了成就,培养和造就了一大批优秀设计人才和产品,在50年代初就已形成了享誉世界的意大利设计风格和品质。如平尼法里纳设计的西斯塔里亚轿车、尼佐里为尼奇缝纫机公司设计的米里拉牌缝纫机、理想标准公司的卫生洁具等。在造型设计上,由于英国雕塑家亨利·摩尔雕塑的影响,50年代意大利现代设计中出现了一种新视觉特征的

英国摩尔的雕塑作品

受摩尔雕塑的影响,尼佐里设计的缝纫机

设计造型风格,其产品以金属或塑料为材料,线条流畅,体型简洁,富有动感。

60年代,由于塑料等成型技术的发展,意大利设计进入了更富个性的创造时代,大量的塑料家具、灯具和消费品以轻巧灵便的设计和丰富色彩、造型进入人们的生活,如设计师柯伦波设计的可拆卸牌桌和塑料家具总成等。著名设计大师索特萨斯50年代起即与奥利维蒂公司合作,为其设计了大量的办公机器和家具。60年代中期以前,他的设计属于严谨而正统的功能主义,60年代中期

以后转为有浪漫色彩的人性化设计风格,如1969年设计的"情人"打字机,采用红色塑料外壳,一改办公机器的冷色基调,1973年设计的办公家具"秘书椅",采用夸张的造型和艳丽清新的色彩,充满情趣。意大利汽车设计也有很高成就,其代表是由工业设计师基吉阿罗和托凡尼于1968年共同创建的意大利设计公司,他们为汽车生产厂商提供各种设计和研究服务,设计完成了大众高尔夫、菲亚特潘达等小汽车设计,使设计公司成为国际性的设计中心之一。

　　日本经济在二战后进入一个较高的增长期,产品设计经历了恢复期、成长期和发展期三个阶段,成为世界性的设计大国。日本的设计特色表现在两方面:一是注重手工艺传统的继承和发展,保持和发扬民族特色,使日本传统的陶瓷、漆器、金工、染织、家具等设计更具日本文化的味道;二是批量生产的高技术产品如照相机、高保真音响、摩托车、汽车、计算机等产品,在设计制造上既有传统工艺的精工精致,又是高技术的集中体现,日本设计实际上走着两者结合与平衡发展的道路。二战后,日本作为战败国,政府的首要目标是重建经济,随着工业的恢复和发展,工业设计成为突出的问题。1947年日本举办了美国生活文化展,介绍美国生活文化和生活方式,同时对美国的设计予以介绍和关注。此后举办了一系列相关展览,如1948年的美国设计大展、1949年的产业意匠展和1951年的设计与技术展等,这些展览给新一代设计师以极大的启发,一些设计院校也相继设立,开始培养设计人才,到50年代末,日本已有6所工业设计的高等教育院校。50年代初,日本还邀请了美国著名设计师雷蒙德·罗维到日本讲授工业设计,亲自为日本设计师示范工业设计的程序与方法,还为日本设计了一个香烟包装,这一成功的平面设计和一系列讲学活动,使日本的工业设计发生了重大转折。1952年,日本成立了工业设计协会,并举办了第一次日本工业设计展。50年代中期开始日本每年派五、六名学生出国学习工业设计,大多数前往美国,有的前往德国、意大利。1957年日本各大百货公司在日本工业设计协会的帮助下,设立优秀设计之角,向市民普及设计知识,政府也于同年设立了G标志奖,奖励优秀的设计。一些大型企业在50年代都先后建立了设计

部,如松下电器公司1951年首先设立了工业设计部,1953年佳能公司也仿效建立了工业设计部,不久便成功推出了佳能V型相机。索尼公司一贯重视设计,1954年任命了第一位全日制专职设计师,1961年成立了设计部,设计部成立后致力于创设一个始终不渝的设计形象,作为开拓市场、创造市场的有力工具。公司提出的设计理念是通过设计和技术、科研的结合,用全新的产品来创造市场,引导消费,而不是被动地适应市场。1950年索尼公司生产出了第一台日本录音机,1952年第一台民用录音机投放市场,1955年生产了日本第一台晶体管收音机,1958年即设计生产出了可放在衣袋中的袖珍收音机,1959年索尼又设计生产出世界上第一台全半导体电视机。经过努力,索尼真正形成了自己的设计风格和产品形象。

六、多元化设计与后现代主义设计

20世纪60年代以后,西方一些国家相继进入了所谓丰裕型社会,注重功能的现代设计的一些弊端逐渐显现出来,功能主义从50年代末期的被质疑发展到了严重的减退和危机。生活富裕的人们再也不能满足功能所带来的有限价值,而希求更多更美更富装饰性和人性化的产品设计,因此,催生了一个多元化设计时代的到来。60年代是一个大众文化的时代,在这一文化的基础上,产生了像波普

穆多什用纸板设计的
用后即弃的儿童椅

一类的大众化设计思潮。波普实际上产生于50年代中期,一群青年艺术家有感于大众文化的兴趣,而以社会生活中最大众化的形象作为设计表现的主题,以夸张、变形、组合等诸多手法从事设计,形成设计产品的喜剧性、浪漫性效果,而与以往的优良设计相对立。如1964年由英国设计师穆多什设计的一种用后即弃的儿童

袋椅

椅,由纸板折叠而成,纸板上饰以大小无序的字母,造型和构思奇特,成为波普设计的典型。

波普艺术设计思潮在发生初期即与美国的大众消费文化有着千丝万缕的联系,美国的大众文化可以说是波普艺术最适宜生根的土壤。60年代中期,美国的波普设计已进入市场领域,调侃和象征性更趋强烈,如以米老鼠形象设计的电话机,以咖啡粉碎机作台灯座,以牛奶罐作伞柄,以鞋匠铺的工作凳作咖啡桌之类的设计,设计者把一些风马牛不相及的物品组合在一起,创造一种不和谐且令人啼笑皆非的波普形象,给人一种全新的感受和视觉冲击。

波普设计思潮在意大利的影响是以反主流设计的面目出现的。50年代后期,意大利的设计主流日益倾向于服务上层阶级,产品设计豪华、高贵,有很强的文化品味,这种趋于高雅的文化品味的设计其对象不是一般的大众,更不是60年代形成的新的青年一代的消费群体。在英美波普设计思潮影响下,一些先锋派设计师开始将自己的视点移向大众消费阶层,以反主流设计的激进面貌,在优良设计、技术风格的设计思路之外,另辟蹊径。1969年意大利扎诺塔家具公司推出了由激进的设计师加提、包里尼和提奥多罗组成的设计小组设计的波普风格

吹气沙发

的"袋椅",这种椅子没有传统椅子的结构,而主要是一个内装有弹性塑料小球的大口袋,在美国称这种袋椅为"豆袋",曾风行一时。激进设计师罗马兹等人设计的吹汽沙发,犹如一个吹了汽的沙发形气球,采用透明和半透明塑料薄膜制成,吹汽沙发有沙发的造型,也有沙发的功能,但由于其材料和制作工艺的特殊,与人日常生活经验中的沙发相距太远,给人的震撼很强烈。这类违反常规的设计受到青年一代消费者的欢迎,而大行其道。

在商业化的设计方面,60年代中期,受波普设计思潮的影响,出现了复古设计思潮,如类似新艺术运动的平面设计风格,这种设计大量采用20世纪初叶新艺术运动平面设计中的装饰形式,广泛运用在纺织品和各种平面设计上,并成为60年代末期嬉皮士运动的风格。有人把60年代以来的这种多元化设计趋向看作是现代主义设计的反动,是现代主义之后的一种新设计思潮。1977年,美国建筑师、评论家查尔斯·詹克斯在《后现代建筑语言》一书中将这一设计思潮明确称作后现代主义。

后现代主义的影响首先体现在建筑领域。一部分建筑师开始在古典主义的装饰传统中寻找创作的灵感,以简化、夸张、变形、组合等手法,采用历史建筑及装饰的局部或部件作元素进行设计。如穆尔1975—1978年设计的美国新奥尔良意大利广场即是由各个不同的建筑片断所构成的,意大利广场位于商业街区中央,设计师运用最现代的技术和材料,建起了一个以古罗马柱式为装饰主题的广场,在水池中还设计了一只象征亚宁半岛的皮靴。除上述"意大利广场"外,文丘里60年代为自己而设计的住宅;汉斯·霍伦1976—1978年设计的法兰克福国际展览中心;美国设计师迈克尔·格利夫斯1980—1982年设计的波特兰市公共服务中心大厦等,这些后现代主义的经典作品大都是这种综合的产物。

后现代主义的建筑师,有许多人同时又是产品设计师,文丘里在80年代初曾为意大利阿勒西公司设计了一套咖啡具,这套咖啡具有意识地将多种历史样式融合在一起,形成一种复杂性特征。1984年他为美国现代主义设计中心的诺尔家具公司设计了一套包括9种历史风格的椅了,椅子采用层积木模压成型,除各种纹饰

美国新奥尔良意大利广场

和色彩外,在椅子的靠背上还镂空有时代特征鲜明的不同图案,每一图案总与一定的历史样式相联系。格雷夫斯也设计过家具等产品,1981年他设计的梳妆台,外型犹如一座古典式的教堂建筑,融庄严与诙谐于一体,既是好莱坞风格的复兴,又是后现代建筑的微型化表现。1985年,他为阿莱西公司设计了一种称作"鸣唱"的自鸣式水壶,以不锈钢为材料,水壶壶身是现代主义风格的圆锥体

形,壶嘴却是一只塑料的写生状小鸟汽笛,投放市场第一年即售出四万只,很受市场欢迎。

在产品设计界,后现代主义的重要代表是意大利的孟菲斯设计集团。孟菲斯成立于1980年12月,由著名设计师索特萨斯和其他7名年轻的设计师组成,以后设计队伍和影响逐渐扩大,美国、奥地利、西班牙、日本等国设计师也加盟其集团,而具有世界性。索特萨斯是意大利60年代"激进设计"的关键人物,也是意大利后现代主义设计运动的发言人,以家具设计为主。1981年索特萨斯设计了一个类似机器人的书架,色彩艳丽,造型奇异,有一种显见的波普风格,特别受到80年代青年人的喜爱。

后现代主义的产品设计有着众多的表现,虽然典型作品数量并不多,但它却深深地影响着80年代以来的产品设计方向,丰富了产品设计的内涵,扩展了产品设计的可能性。除此之外,还有其他不同类型的一些设计思潮和风格,如高科技风格的设计、过度高科技风格的设计、高情感设计等,可以说后现代主义的设计观是一种开放的、兼容并蓄的设计观。设计师们乐于接受各种历史风格和时期的东西,为新设计服务。

设计的最终目标是为生活、为人的设计,因此,设计的发展始终应以人为核心。而人对设计的认识,也会随着其自觉而日益深化,并最终通过产品设计和生产体现出来,产生更多更优秀更符合人需要的产品。

第八章
电影鉴赏

电影是科学与艺术的结晶。科学技术曾给电影带来过突飞猛进的发展,应当说,如果没有科学技术的雄健翅膀,就没有电影艺术如今腾跃九天的英姿。正是由于科学技术的支撑,才使电影艺术从无声到有声、从黑白到彩色、从记录现实到创造"现实",一部电影艺术的发展史,就是一部科学技术与电影不断交融汇聚的历史,一部科学技术推进电影步步升腾的历史。

第一节 中国电影

1896—1920年处于"萌芽时期"的中国电影业,在运作体制上经历了以引进外国影片进行放映、与海外资本联合制作以及中国人独立拍片的历史过程;在电影艺术创作的方法上经历了从纪录舞台戏剧的纪录片,到以"讲故事"为主的叙事性故事片的转变;在表现的题材上从纪录传统戏剧,逐渐过渡到改编文明戏、改编古典小说、根据社会新闻创作电影剧本表现现实生活。中国电影在特有的社会历史环境中寻求自身生存道路的同时,也形成了自己独特的叙事方式和抒情方式,中国电影的历史正是在这样的境遇中翻过了它过去的一页。

我们今天所说的电影,是一种声画兼具,动变结合,时空一体的影像艺术。它借助于现代科技的力量,根据人的"视觉暂留原

理",通过摹拟人对现实世界的感知方式,直接作用于人的眼睛、耳朵,使我们观看电影与观看现实生活本身似乎差不多:银幕上的玫瑰与生活中的玫瑰几乎一模一样;电影中的雷鸣与天空中的雷鸣也相差无几。由于电影具备这种再现生活原生形态、逼真地摹仿人对客观外界的感知方式的特点,所以电影艺术具有高度的纪实性和拟真性,从而在此基础上建立了它与观众的"亲近关系"。

电影拟真性的影像效果,很容易给观众造成一种"现实化幻觉"。特别是它模拟的梦幻情景所制造的观赏场所,它所形成的两极化的空间样式,更使观众在心理上退回到了一种与梦相似的境遇,进而在心理导向上电影比文学更易于引起人们模仿的欲望。所以它的社会影响会远远超过戏剧、音乐、舞蹈等艺术。

一、中国电影的形成时代(1922—1930)

自1921年到1930年这10年间,中国社会发生了翻天覆地的变化:中国共产党成立、五卅运动、北伐战争……处在这样历史巨变中的中国电影,由于它的经济基础是依附在半封建半殖民地的社会体制上,所以它的叙事基本游离于中国革命的历史主题。其间有些进步影片虽然也对中国革命的历史事件有所表现,对处于社会底层的民生疾苦有所反映,但是更多的影片是以取悦观众为宗旨,以商业利润为目的的作品。1921年到1930年这个历史时段内,中国各影片公司拍摄了约600多部故事片。它们的出品,特别是与之相关的以民族资本为经济基础的影片公司,其规模化发展标志着中国电影走向了从萌芽到兴起的历史发展道路。

由郑正秋编剧,张石川导演的中国现存最早的无声黑白影片《掷果缘》(1922年,又名《劳工之爱情》)是十分重要的作品。影片讲的是郑木匠改行在街上经营水果摊。他常将水果扔给对面的祝医生的女儿,两人暗结情缘。郑木匠上门求亲,祝医生提出要想成亲就要想方设法使他清淡的"生意"兴隆起来。为此,郑木匠在对面游乐场的扶梯上设下机关,使下楼的人纷纷坠地。祝医生的"生意"果然隆起来。祝医生便同意郑木匠与女儿的婚事。在这部影片中,戏剧化的情节设计,以城市市民的市井生活为题材的故

事内容，喜剧化的表演程式和舞台化的场面调度，都显示出中国早期电影诸多固有的艺术特点。

这时古装片和武侠片也开始在中国电影市场上风行起来。由于观众对《花木兰从军》(1927)的普遍欢迎表现出古装片潜在的市场前景，导致了一向以商业利润为目的的制片公司开始了竞相摄制古装片的浪潮。出现了取材于《三国演义》的《刘关张大破黄巾》(1928)，取材于《西游记》的《西游记女儿国》(1928)、《铁扇公主》(1928)，取材于《七侠五义》的《狸猫换太子》上下集(1928)、《五鼠闹东京》(1928)，取材于《包公奇案》的《乌盆记》(1927)，取材于《水浒传》的《武松血溅鸳鸯楼》(1927)，取材于《封神榜》的《哪吒出世》(1927)。这些看似远离现实生活的古装影片，其实正迎合了处在复杂多变的社会历史境遇中那些想要逃避现实、苟且偷安的电影观众的现实需要。

中国武侠电影是一种以武侠文学为原型，融舞蹈化的中国武术表演与戏剧化、模式化的叙事情节为一体的类型影片。据不完全统计，在1929年至1930年间上海的50多家影片公司，就拍摄了250多部武侠怪片，占其全部影片出品的60%以上。形成了中国电影史上第一次武侠片浪潮。银幕上制造的出神入化、逢凶化吉的"英雄梦"，在中国半封建半殖民地社会的历史条件下，特别是在动荡不居的社会生活中满足了处于苦闷、彷徨中的市民阶层消极避世的心理。由于对武侠电影的观看，能在观者的想象中假想地解决某些现实问题——即把某些真实问题虚拟化，这样观众对武侠电影的观看过程，实际上就成为一个在假想的世界中寻求自我认同，寻求精神自慰的内向性过程，即成为一个脱离现实、远离现实、回避现实的过程。其中是对侠义形象的虚幻崇拜，更是集中体现了一种不能自主的弱者文化心理。他们通过影片中的那些身怀绝技、飞檐走壁、锄强扶弱、除暴安良的"侠客"，来宣泄他们的苦闷和不满。作为一种大规模、大范围的创作思潮，武侠电影的泛滥是中国电影全面商业化的重要标志。

作为一种文化商品，电影自从进入中国以后就越来越显露出来它与生俱来的商业本性。而电影的娱乐性和观赏性正是电影商

业本性外在的表现形式,它们是实现电影商业价值的重要手段。在20世纪20年代中国电影的历史的发展过程中,寻找到了与之相接近的一种文学样式,这就是以半殖民地半封建的上海租界为基地而产生的鸳鸯蝴蝶派小说。由于这些小说中所描写的才子佳人"相悦相恋,分拆不开,柳阴花下,像一对蝴蝶、一对鸳鸯一样",所以,在中国现代文学史上人们称之为"鸳鸯蝴蝶派"。其中也有部分作品以通俗的形式反映了当时的社会现实生活,具有一定的社会批判和道德意义,但更多的则与末流的武侠神怪小说和侦探小说一起,一味地迎合市民阶层的低级趣味,这些作家进入电影界有的做编剧、有的搞宣传、有的当老板,其创作的影片许多是"宣扬封建道德、饮食男女和怪力乱神之类的东西",在思想品位上依然延续了鸳鸯蝴蝶派小说的流弊。

二、中国电影的抗争时代(1931—1936)

1926年世界电影史上第一部有声电影《爵士歌王》在美国问世。电影这个"伟大的哑巴"终于开口说话了。1926年12月,上海百星大戏院和虹口新中央大戏院相继开始放映从美国引起的有声短片。1930年中国开始了国产有声电影的拍摄。

有声电影的出现是电影史上革命性的历史巨变。电影艺术与声音的结合为人类在银幕上再现真实的生活提供了重要的手段,从此以后,银幕上的欢呼声、惊叫声不绝于耳,电影中的轰鸣声、爆炸声没有消歇。声音为电影艺术翻开了新的一页。中国电影艺术家在外敌入侵、经济窘迫的困境中,利用各种方式进行了有声电影的初步创作,为中国电影的历史发展做出了不可磨灭的贡献。

1933年3月5日夏衍的第一部电影剧作《狂流》公映,给整个影坛带来了极大的震撼,影片被誉为"中国电影新的路线的开始"。此后,一批新兴电影在1933年接踵问世,《姊妹花》、《渔光曲》堪称其中的佼佼者。作为一部以家庭伦理为叙事重心的影片《姊妹花》充满巧合的情节安排,人物鲜明的善恶对比,社会贫富的尖锐对立,特别是影星蝴蝶一个人同时出演两个角色,使影片在1934年2月公映后,盛况空前,创下了在同一家影院(上海新光大

戏院)连映60余天的惊人纪录。1935年2月,蔡楚生编导的反映渔民生活的《渔光曲》以真实动人的内容、娴熟的创作技巧获得了广大观众的热烈欢迎,1934年6月14日在上海公映后,连映84天之久,打破了《姊妹花》连映60多天的纪录,影片主题歌成为当时最流行的电影歌曲,还在莫斯科国际电影展览会上获得荣誉奖,从而成为中国电影在国际电影节上的第一个获奖作品。

站在中国电影艺术历史发展的角度来看,新兴电影运动不仅是以影片的表现题材(内容)而取胜,在电影艺术形式上也有许多建树和成就。由袁牧之编剧、应云卫导演的中国第一部以有声电影的艺术手法创作的《桃李劫》(1934),改变了过去中国有声电影机械地用声音配合画面的制作手法,成功地使用有声电影的音响技巧:如工人在工厂做工时的机器喧闹声、主人公提着水桶上楼时听到的工厂汽笛声、抱着婴孩送到育婴堂去时的狂风暴雨声及婴儿的啼哭声,都已经超出了单纯地用声音图解的作用,增加了电影艺术特定情景中的真实性。影片结尾当陶建平被执行枪决的时候,沉重的脚步声和铁镣声,临刑时的枪声,以及画外的《毕业歌》声,通过音响、歌唱和画面的结合,撼动着观众的心灵。由夏衍编剧(田汉原作)、许幸之导演的描写30年代知识青年走向民族民主战场的《风云儿女》(1935)中,由田汉作词、聂耳作曲的主题歌《义勇军进行曲》,是在中国音乐史和电影史上永远闪烁着战斗光芒的革命歌曲。

1936年1月27日,由欧阳予倩、蔡楚生等人发起的上海电影救国会宣告成立,中国革命电影运动进入一个国防电影运动的新阶段。它是"新兴电影运动"在新的历史环境中的一种延伸。在"国防电影运动"存在的两年间,涌现了一批优秀影片。其中袁牧之编导的、被法国著名电影史学家乔治·萨杜尔盛赞为"风格极为独特,而且是典型中国式的"《马路天使》(1937)尤为出色,影片表现了生活在当时社会底层的妓女、歌女、吹鼓手、报贩、失业者、剃头司务、小贩的遭遇以及他们被人任意欺凌和压迫的悲惨命运。影片通过浑然一体的视听复合艺术,创造了一种以活泼的喜剧格调传达深沉的悲剧内容的银幕风格。在真切展示普通小人物的生

存图景的同时,传递出了一种深刻的人性关怀,使得影片产生了动人的力量。

电影《马路天使》

《马路天使》在通过视听手段体现剧作内容的综合创造层次上,堪称30年代声片艺术探索的集大成者。它不仅革除了有声电影初期实践中由技术和观念原因造成的某些舞台化弊端,而且还注重运用能够产生多视点、多构图效果的运动镜头和纵深调度,以此充分展示人物关系及其活动环境;不仅用简洁多样的短镜头组接,来揭示局部细节的丰富含义,还注重光在勾勒物体时的自然质感和特定场景中不同人物的光源统一性,同时又适当地强调黑白反差,以刻画人物内心情感的变化。在环境造型设计上,影片较为大量地采用了实景,从而增加了生活场景的真实气氛。影片自始至终既饱含着眼泪与辛酸,又充满了欢乐和嘲笑。由田汉作词、贺绿汀作曲的影片插曲《四季歌》以优美的民歌曲调,曲折地唱出了东北人民家乡沦陷、流落他乡的痛苦和哀思,表现了中国人民要求抵抗日本侵略者的心情和愿望。影片开始时,摄影机镜头从外滩华懋饭店的摩天大楼逐渐下移,然后推入"地下层",接着是马路上的迎亲场面,影片中的主要人物如小陈、老王、小红等,就一个个被介绍上场了。这种影像的位移,表现出导演对整个都市生活的透视。正是这些在人物塑造、银幕风格、镜头画面、音乐歌曲、表演艺术等为人称道的艺术探索,使《马路天使》成为"中国影坛上开

放的一朵奇葩"。

三、中国电影的凋敝时代(1937—1945)

1937年七七事变后抗日战争的全面爆发,导致了电影创作和生产格局的全面改变。中国电影形成了国统区、租界区、沦陷区和根据地四种区域的电影创作格局。租界区的电影主要是指在上海"孤岛"和香港拍摄的影片。就现实影响的广泛性而论,国统区的抗战电影有足够的理由被看作是整个战时影坛的主潮。抗战电影的最为突出的创作品格,是影片取材和叙事主题的高度现实性。它们以通俗化和记录性的银幕美学风格饱蘸了时代的特征,实现电影的宣传教育意图。为了使大众看得懂,抗战故事片在剧作结构、镜头运用、表演速度和剪辑技巧上,都力求浅显易懂,以让观众能够明确接受为依据。因此,剧情有头有尾、叙述得细致周详,镜头运动速度和表演节奏相对减慢,镜头数量相对减少,就成了抗战故事片在艺术形式上的一个较为普遍的特点。

在"孤岛"影坛惊人的产片量(平均每年要生产60部影片)和浓重的商业气息中,最为突出的创作现象是古装片的大兴其道。由欧阳予倩编剧、卜万苍导演的《木兰从军》,是"孤岛"时期成就显著、影响最大的一部古装片。它于1939年春节在新落成的沪光大戏院公映时,几乎场场爆满,创下了在同一家影院连映85天的营业纪录。其精彩的对白、优美的插曲和"流利而轻快"的银幕风格使它在艺术上胜出一筹。在山河破碎、国难当头的年代,经过创作者艺术加工的传统民间故事唤起了观众强烈的感应和共鸣。这种"用古人的酒,浇自己的块垒"、以历史映照现实的电影创作在"孤岛"影坛蔚然成风。难能可贵的是在夹缝中求生存的"孤岛"影坛,没有出现过一部宣扬汉奸意识的影片。

四、中国电影的复苏时代(1946—1949)

1945年8月15日,历时八年的抗日战争获得胜利。中国革命进入了一个新的历史时期。这个时期民族电影在成本激增,器材匮乏和大量美片倾销的困扰和挤压中顽强地生存和发展,创作

了一批包括《八千里路云和月》、《一江春水向东流》、《松花江上》、《天堂春梦》、《万家灯火》、《小城之春》等在内的银幕佳作。这些影片一方面以深刻的社会批判目光,完成了对历史的忠实记录,另一方面又以对电影语言的个性化创造,呈现出民族电影的时代风采。

将历史回望和现实观照勾连,在立足把握人物命运与时代命运的关系中,挖掘出丰富深刻的社会历史意蕴,深沉而又鲜明地传导出创作者们的忧患意识和人生使命感,这种银幕美学风格首先体现在"社会派"影片中。如史东山编导的《八千里路云和月》(1947),蔡楚生、郑君里编导的《一江春水向东流》(1947),阳翰笙、沈浮编剧、沈浮导演的《万家灯火》(1948),欧阳予倩编剧、王为一、徐韬导演的《关不住的春光》(1948),田汉、陈鲤庭编剧、陈鲤庭导演的《丽人行》(1949)等。这些影片从表现个人命运与历史风云的相互关系着眼,在细致的人物性格刻画与深刻的社会批判之间达到了有机统一。其中《一江春水向东流》通过一个家庭的悲欢离合,演绎了战争中与战胜后的主人公变化莫测的人生经历。影片创下连续放映三个多月,观众达71.28余万人次的空前记录,堪称这个时期中国电影的经典之作。"社会派"电影还通过对抗战岁月的追忆和对战后严峻的社会问题批判性展示,构成了一股特定时期社会生活的全景性画面。

作为与社会派电影相对应的是以"文华公司"为代表的"人文派电影"。其中包括张爱玲编剧、桑弧导演的《不了情》(1947),桑弧编剧、佐临导演《假凤虚凰》(1947),张爱玲编剧、桑弧导演的《太太万岁》(1947),柯灵编剧、佐临导演的《夜店》(1947),曹禺编导的《艳阳天》(1948),李天济编剧、费穆导演的《小城之春》(1948)等。这些从普通人的普通生活角度来把握历史、探讨人性的影片,经常通过象征、抒情、细节的营造来实现人物内心活动的外化,在展示和剖析人物灵魂的过程中表达创作者对人生的感悟和对文化心理命题的哲理性思考。

费穆导演的《小城之春》,这部"传达古老中国的灰色情绪"的世界级的经典名片,真正体现了中国式的影像风格和美学理想。

导演把江南小城里忧伤而缠绵的抒情故事以一种充满"诗性"的精致的视听语言,"用'长镜头'和'慢动作'构造"了一个"一切景语皆情语"的诗韵表达相得益彰的银幕神话。《小城之春》中,出场的人物只有5位,而礼言(石羽饰)、志忱(李纬饰)、玉纹(韦伟饰)3人的感情纠葛就撑足了92分钟的影片。它在清淡的风格中传达出浓酽的情愫。这是一个从人物的较为纯粹的感情生活角度来进行灵魂的写实的一个文化寓言,《小城之春》的故事为费穆的文化思考寻找到了一个最为适宜的承载物。玉纹和志忱几个夜晚"发乎情,止于礼"的试探和伤害则是传统人伦与人欲的纠缠,是一种身处新旧时代之交面对抉择而茫然无措的灵魂啮咬。在《小城之春》中,画面里冷落的庭院,残垣断壁,黄昏落日,建构了一个弥漫哀愁的封闭时空。舒缓流畅的镜头,追随人物踌躇行径,时而逡巡在荒芜的城头上,时而徘徊于颓败的破园里,合着人物隐秘的心理活动和独特的生存境遇所具有的内在律动,悄然无声,若隐若现,显得绵长而富于韵味。这样一部极为典型的中国式的心理剧影片,它对灵魂的写实,恰恰是通过外在形态上的写意来实现的。这使得费穆为电影开创了一条由戏剧化走向诗化散文化的抒情艺术道路。

五、中国电影的历史时代(1950—1959)

20世纪50年代,中国电影与整个中国社会政治经济文化在共同经历了一次翻天覆地的历史巨变之后,百废待兴。电影作为一种艺术,自觉地步入了整个中国社会蓬勃发展的历史进程当中。记录现实生活,体现国家的意志,反映民众的心愿,成为当时中国银幕上共同的创作指向。在此期间,中国电影涌现出一批具有民族美学特点和个性风格的优秀作品。同时,也出现了一批为现实政治服务,与社会同步的影片,为新中国电影奠定了一种历史基调。中国电影初步形成了在社会主义国有体制下电影生产、发行、放映的体制。电影被纳入到国有经济的计划经济轨道之上,电影的政治教化和思想教益功能,在实际的运作过程当中被置于电影的艺术形式和娱乐作用之上,体现出电影作为一种社会意识形态

的存在特征。在新中国第一个10年的电影创作中,重现历史胜利构成了它基本的叙事主题。为此,我们把中国电影从1950年到1960年称之为"历史的时代"。

1949年10月1日中华人民共和国成立,随着新中国文艺政策的确立,中国电影从创作体制、艺术观念到美学风格等方面都发生了巨大变化。将革命的政治内容和尽可能完美的艺术形式相结合成为电影创作必须遵循的创作方向。本着文艺为最广大的人民群众、首先是为工农兵服务的原则,工农兵成为银幕的主体形象。表现革命斗争和社会主义建设、塑造革命英雄形象成为这一时期电影艺术创作的叙事主题和主旋律。

1951年对影片《武训传》的批判结束了新中国电影创作的第一次勃兴。1951—1955五年间,仅生产了52部故事片。1952年成荫、汤晓丹导演的《南征北战》把战争影片的叙事视点置于战略全局的历史格局之中,凸现出革命战争电影宏大历史叙述的开阔视野。导演在表现敌我双方争夺摩天岭和抢渡大沙河的战斗场面时,采用的平行蒙太奇的叙事结构,使电影在艺术的语言形式方面契合了观众接受的心理特征。

1956年"百花齐放、百家争鸣"的"双百"方针的提出,使电影界重新焕发出勃勃生机。这一时期的中国电影重新把镜头的焦点对准了人。在叙事题材、美学风格、影片样式上大胆开拓。涌现了一批表现人性人情,描写人与人之间的真挚感情的优秀影片:新中国第一部以民族资本家为主人公的影片《不夜城》(汤晓丹导演),新中国电影史上第一部以运动员生活为题材的影片《女篮五号》(谢晋编导),新中国第一部描写古代医学家的传记电影《李时珍》(沈浮导演)登上影坛。

50年代是世界电影美学思潮发生重大变革的时代。法国的"新浪潮"、"左岸派",意大利以费里尼、安东尼奥尼为代表的现代主义电影,瑞典的伯格曼等人的意识流电影,都对世界电影的历史产生了深刻的影响。由于社会政治制度、意识形态和文化观念的对立和差异,被认为是宣扬资本主义意识形态和美国生活方式的好莱坞电影被拒之门外,苏联电影几乎成为中国电影唯一的学习

对象。"从意识形态方面来说,是马列主义、社会主义思想与集体主义、革命英雄主义精神;从创作方法上来说,是社会主义现实主义;从电影美学方面来说,主要是蒙太奇理论与创作实践。"[1]中国电影正是在这种历史语境中逐渐发展,迈向繁荣的新时代。记录现实生活,体现国家的意志,反映民众的心愿,是50年代中国银幕上共同的创作基本指向,重现历史胜利——从鸦片战争到抗日战争、从抗日战争到解放战争是50年代中国银幕的叙述母题,也是50年代中国电影创作始终彰显的昂扬的历史主义精神。

六、中国电影的国家时代(1960—1965)

20世纪60年代中国电影始终在整个国家政治体制的控制之下。1960年冬,中央开始纠正大跃进以来的"左"倾错误,文艺工作也进行了全面调整。1961年6月在北京新侨饭店召开了全国文艺工作座谈会和全国故事片创作会议,周总理在会议上做了重要讲话。这次讲话为广大创作人员卸下了思想包袱,有力地鼓舞了他们的创作热情,使电影创作出现了转机。60年代电影从内容到形式进行了一系列带有革命化色彩的探索和实践,形成了一套独特的体现国家意志的经典叙事话语。这种电影的主导样式是在题材上直接表现人民革命的故事。通过英雄人物的个人成长反映中国共产党在中国革命中的权威形象和领导地位,使人民群众在获得革命历史知识的同时,在思想意识中浮现出国家成长的历史图景。

从1960年至1965年的6年间,共拍摄了155部故事片。其中许多影片成为中国电影史上的红色经典。根据梁斌的同名小说改编、凌子风导演的《红旗谱》(1960)讲述了农民朱老忠一家在共产党的启发领导下,团结乡亲们与恶霸地主冯兰池进行斗争的革命故事。本片是将阶级斗争的思想主题与民间传奇的叙述形式结合得非常成功的一部作品。水华导演的《革命家庭》(1960)改编

[1] 孟犁野:《〈中国当代电影艺术史〉(1949—1966)引论》,《电影艺术》1993年第6期。

自陶承的革命回忆录《我的一家》,影片讲述了一个普通家庭的两代人在严酷的白色恐怖年代里,默默为革命奉献一切的动人故事。全剧的主要情节集中在家庭成员的四次离别团聚上,把一个家庭悲欢离合的个人命运与大革命失败到抗战前夕风云变幻的时代背景交织在一起,表现了革命者英勇的斗争精神和革命家庭中的至爱亲情。谢晋导演的影片《红色娘子军》(1961)表现了恶霸的女奴吴琼花从自发反抗到自觉革命的历史过程,再现了30年代初海南岛红色妇女武装"砸碎铁锁链,扛枪为人民"的英雄业绩。影片中变焦镜头的运用准确表达了吴琼花内心的情感变化,充满传奇色彩。

谢铁骊导演的《早春二月》(1963)根据柔石小说《二月》改编,故事发生在1926年,厌倦人世风尘的知识分子萧涧秋应老友陶慕侃的邀请来到浙东芙蓉镇任教,得知一个昔日的老同学在北伐中阵亡,其遗孀文嫂和一双幼小子女的生活非常困难,他出于同情便从经济上给予资助。与此同时,萧涧秋与陶慕侃的妹妹陶岚相爱。后来文嫂的儿子阿宝病死,萧涧秋为了彻底帮助文嫂,决定放弃与陶岚的爱情,娶文嫂为妻。但此事无法被小镇社会接受,一时流言四起,使文嫂蒙羞自杀。萧涧秋痛定思痛,终止了彷徨与徘徊,给陶岚留下一封告别信,离开芙蓉镇,投身时代的洪流。在他的影响下,陶岚也离家出走,步其后尘。影片以20年代的江南水乡为背景,描绘出中国社会的历史风貌,反映了"五四"后知识分子的苦闷彷徨心态和他们对人生的探求及思考。影片克服了当时电影公式化、模式化的弊端,闪耀着人性、人情的光辉。谢铁骊发挥电影的画面造型功能,借景抒情,把人物心理、情感和环境的表现有机地结合在一起,达到了水乳交融、浑然一体的境界。被称为散文式的电影的《早春二月》实际上是继承和发展了《神女》、《小城之春》等30、40年代诗意电影的传统,影片的创作者们更多地接受了我国古典诗词和文人化的影响,追求一种优美、含蓄、情景交融的审美情趣。影片在剧作结构上力求摆脱喜剧原则而探求"多场景组合",影片以景寄情,萧涧秋在不同的心境之下,7次走过通往西村的桥头,桥头的景物成为人物心境的延伸,无言地烘托出人

电影《早春二月》

物欢快、忧伤、懊恼、沮丧的心情,影片拍得诗情画意,情景交映。

　　武兆堤导演的《英雄儿女》(1964)根据巴金小说《团圆》改编,描写了在烈火硝烟的朝鲜战场上志愿军某军政治部主任王文清与失散多年的女儿王芳重逢的故事。影片中英雄王成手持爆破筒跳入敌人中的场面与《英雄赞歌》一起,已经成为一个时代的历史记忆镌刻在中国电影观众的心中。

　　与此同时,中国主流的武侠电影在这种叙事背景中重新找到了替换它的另一种空间样式。从昔日的寺庙、客栈、荒野,变成了

漫长的铁道线、苍茫的林海、无边的青纱帐;银幕上驰骋纵横的英雄豪杰,也不再是刀客、剑侠、义士,而成为在《红旗谱》中手持大刀站在古树之下、面对恶霸地主的朱老忠,在《林海雪原》中飞山滑雪、深入敌人虎穴的传奇英雄杨子荣,在《平原游击队》中手持双枪、神出鬼没的游击队长李向阳,在《铁道游击队》里飞车搞机枪的刘洪,在这些传奇英雄的身上多少都带着中国古代侠士的那种舍生取义的精神品格。只是中国电影关于革命历史的叙事语境,使中国传统文化中的传奇故事为原型的侠义本文,演化成为了一种以革命英雄主义为核心的历史本文;闯荡江湖、劫富济贫的古代侠客,也转变成为一种具有革命理想的仁人志士;传统武侠电影中的刀光剑影也变成了一种革命战争的烈火硝烟,从而完成了中国电影史上一次从传奇到革命、从豪侠到英雄、从刀剑到战争的历史性的变革。毫无疑问,新中国建立以来的革命电影越来越承担起国家主流意识形态的诸种职能。

七、中国电影的政治时代(1966—1978)

从1965年下半年对《海瑞罢官》的批判始,中国电影在总体上出现了一种历史性的退化与变异。随着整个中国的社会政治、经济、文化陷入空前的浩劫与动乱,中国电影丧失了它原有的艺术品格和承传文化的职能。原有的政治标准第一,艺术标准第二的制作方针,在十年动乱中演化为一种三突出的艺术创作原则,即:在所有人物中突出正面人物;在正面人物中突出英雄人物;在英雄人物中突出主要英雄人物。中国政治对中国电影的制约达到了顶峰,电影沦为政治的图解和宣传品。

从1967年到1973年京剧中的八个样板戏被搬上了银幕。样板戏电影是真正的"独家经营,别无分店"的特产。它运用中国特有的京剧传统艺术形式表现现代生活,塑造英雄人物,其中不少唱、念、做、打都达到很高的演出水平,还形成了一套特殊的电影语法:"敌远我近,敌暗我明,敌小我大,敌俯我仰,敌寒我暖。"从1966年6月到1973年,整整7年间八亿人民看八个样板戏,中国影坛没有拍摄一部故事片。从1973年到1976年共生产了76部

故事片。起初是一批重拍片,把《渡江侦察记》、《平原游击队》(1974)、《南征北战》(1974)、《青松岭》(1973)等黑白片重新拍成彩色片,由于"三突出"原则的限制,这批影片脱离生活现实,缺乏时代气息和生活气息,没有艺术感染力,虽然技术上比过去有所提高,但整体质量远远不如过去的黑白片。

"文革"电影是中国电影发展史上的灾难和倒退。尽管改编自传统京剧的革命样板戏电影,对当时中国观众的社会心理和审美趣味产生了至关重要的影响,但是那种"主题先行"、"题材决定"的创作思想,对中国电影后来的历史发展产生了极为消极的作用。故事片的创作几乎完全陷入停滞状态。曾经百花盛开的中国电影艺术园地,变成了一片枯萎、萧瑟的"不毛之地"。以至于在"十年动乱"之后的若干年内,在社会政治经济领域彻底改变了过去那种片面的、教条的思想方法之后,电影界依然没有摆脱过去那种公式化、概念化的创作方法。整个70年代的中国电影被笼罩在一种政治的氛围之中,电影的多重功能被单一的政治功能所取代,电影作为一种扭曲的社会政治的本文形态,突现出它前所未有的意义。

八、中国电影的艺术时代(1979—1990)

20世纪80年代的思想解放运动使文艺创作出现了前所未有的生机。中国电影经历了一个渐变的过程后,逐步走上了与社会发展相一致的道路。电影工作者们立足本土、放眼世界,以饱满的创作热情开拓中国电影的表现空间。他们从中国电影的现实主义传统中汲取营养,借鉴世界各国电影艺术,努力探索新的电影创作道路。1978年中国电影进入新的繁荣期,大量影片获得解禁与观众见面。据统计,中国1979年只拍摄电影59部,但全民平均观看电影达到28次(即使在美国电影的黄金时代,全美人均每年观看电影的次数最多也不过23次),全国电影观众达到293亿人次。

电影理论批评界对电影艺术本性的学术讨论,将中国电影带入到一个创作高潮。1981年是老导演们的丰收年,汤晓丹的《南昌起义》、成荫的《西安事变》、凌子风的《骆驼祥子》等影片冲破了

束缚,恢复了对人的尊严、人的价值的关注,人性、人情的光彩重新闪耀在中国电影银幕上。《南昌起义》的导演汤晓丹严格遵循现实主义的创作原则,将生活真实与艺术真实完美地结合起来。他的影片结构完整、故事性强、民族特色浓郁,符合中国广大观众的欣赏习惯和审美情趣。他导演的重大历史题材和革命战争题材的影片气势磅礴,场面宏伟,显示了他把握历史内容、处理重大事件、塑造领袖人物的艺术功力。《西安事变》的导演成荫也以拍摄革命历史题材影片著称。他的电影富于电影的史诗性和政论性。他的影片时空变化自如,镜头衔接流畅,把纷繁的历史线索处理得详略有致、繁简得当,在广阔的历史背景下塑造人物。《西安事变》以史诗的规模、磅礴的气势、真实生动的人物形象再现了震惊中外的西安事变,达到了文献性与故事性、历史真实与艺术真实的统一。特别是对国民党高层领导的成功描写,实现了革命历史题材影片创作中的重大突破。

1980年的《天云山传奇》(谢晋导演)、《巴山夜雨》(吴永刚、吴贻弓导演)在艺术功能上不再把电影简单视为政治斗争的工具,而是以艺术方式反映时代精神及创作者人生感悟的历史之镜。导演谢晋在影片中依循传统的戏剧性叙事结构和道德伦理观念的同时,加入了强烈的历史使命和忧患意识。《天云山传奇》中对"左"的错误思想进行反省过程中,揭示了一代人的历史悲剧。影片塑造了三个性格各异的女性形象并通过她们的不同视角来展现整部影片的故事情节,构成了多视点、多角度、多色彩的叙事特点。影片运用大量的闪回镜头和主观幻觉镜头来表现人物内心世界,显示了电影独特的造型艺术所具有的艺术感染力。

《芙蓉镇》更是引发了一场电影的"谢晋模式"的讨论。《芙蓉镇》概括了20年间芙蓉镇的复杂变化,通过人物的悲剧命运来反映时代。影片通过女主人公胡玉音和李满庚、桂桂、秦书田、谷燕山以及流氓无产者王秋赦、"革命左派"李国香之间错杂复杂的关系,体现出在历史变革中的社会生活全景式画卷和人物命运的复杂变化与纠葛。影片从家庭的温情入手,在冷峻的目光下展开了一段家庭的盛衰演变的历史。让观众重温一段不愿重温的"断代

史",从而使影片更具有一种温情噩梦的艺术效果,让人们感受到与深刻的历史批判同存的那种人情化的道德批判。《芙蓉镇》善于调动各种手段,集中表现具有视听冲击力的场面,通过场面设计戏剧性冲突、悬念,进行人物情感、情节发展的酝酿、积聚。在《芙蓉镇》的开场,短短数分钟,即把影片的主要背景(时间、空间等)、主要人物、主要情节因素作了全景式的展示,为人物命运的沉浮搭建了一个生活舞台。在为改编《芙蓉镇》而举行的学术讨论会上,陈荒煤表示:"我不倾向于拍成一部'政治风俗画'。开批判会,挂破鞋游街,嚎天哭地等,点到为止,不必要去花很多胶片。我们不能停留在一般地揭发'四人帮'造成的罪恶,光是重复一个悲惨的故事,而是要着重从人物、从典型性格来考虑,从人物性格的复杂性、丰富性、多层性去反映一个时代。"①从人的历史而不是从历史的人出发,是影片《芙蓉镇》塑造胡玉音、秦书田、李国香、王秋赦等人物形象的立足点,谢晋在导演阐述中指出:"影片是一部歌颂人性,歌颂人道主义,歌颂美好心灵,歌颂生命搏斗的抒情悲剧。"为此,影片倾向于将人物的深度与影片的深度联系在一起,细致地展现出主人公胡玉音、秦书田从人性的压抑到生命的搏斗的浮沉起落、大喜大悲的人生历程。影片成功地通过影像书写了一部特定年代中国民众的心灵史和性格史。

电影《芙蓉镇》

① 荒煤:《从小说到电影——在〈芙蓉镇〉改编电影学术讨论会上的发言》,载中国电影家协会编《论谢晋电影》,中国电影出版社1998年版,第487页。

谢晋导演批判现实主义的思想锋芒,以其深刻的反思性和强烈的艺术批判精神力在社会上激起反响。影片受到来自不同方面的批评和赞誉。1986年夏秋,国内掀起了一场关于"谢晋模式"的讨论,一种批评的观点认为:"谢晋电影是一种具有既定模式的俗电影,体现了一种以煽情性为最高目标的陈旧美学意识,它把观众抛向任人摆布的位置,让他们在情感的昏迷中被迫接受其化解社会冲突的好莱坞式的道德神话。"① 而与此相对的观点认为,观众的独立意识与文艺作品震撼人心的感情力量并不矛盾,谢晋充满强烈时代感的电影不是好莱坞的道德神话,而是生活实际的真实反映。② 这场讨论引发了老中青三代电影理论工作者对电影观念、中国传统主流电影的反省与思考,促进了新时期电影的发展。

以吴贻弓、谢飞、吴天明、黄建中、张暖忻、黄蜀芹等为代表的第四代中国电影人在主体苏醒、感性的张扬与历史的诗化中,第一次把中国电影的道德处境、民族形象和国家梦想整合在文化阐发的历史维度中。导演张暖忻对缺憾的青春岁月的个人化书写的《青春祭》(1985),以女知青李纯到傣族地区插队的一段往事勾勒出遗失在记忆深处的青春岁月。影片摈弃了戏剧性的传统模式,采取了以人物内心活动为主体的散文式叙事结构,不是在激烈的矛盾冲突中刻画人物、推动情节发展,而是用平淡的、日常生活中常见的细节来表现故事。影片大量运用长镜头、景深镜头,采用实景拍摄和自然光效,运用自然的环境音响和有声源的音响,强调表演的生活化,增强了电影时空的真实性和影像表现的丰富性。本片是第四代导演张暖忻在电影语言现代化理论指导下的一部佳作。

张暖忻导演的《沙鸥》(1981)一方面追求巴赞的纪实美学,追求如生活本身那样真实可信的纪实感,同时又力图超越对生活自然状态的简单再现,把比现实生活更为深沉的哲理和浓重的诗意

① 朱大可:《谢晋电影模式的缺陷》,载《文汇报》1986年7月18日。李劼《"谢晋时代"应该结束》,载《文汇报》1986年8月1日。
② 邵牧君:《为谢晋电影一辩》,载《文艺报》1986年8月9日。钟惦棐:《谢晋电影十思》,载《文汇报》1986年9月13日。

融入电影中。影片塑造了一位屡遭挫折的体坛英雄,颂扬了一种在逆境中奋起的人生态度。

第四代导演以浓厚的伦理意识消解了时代更迭、社会变迁中传统与现代、生存与启蒙、文明与愚昧的冲突。吴天明导演的影片《人生》(1985)通过高加林的人生向往与所处的封闭环境的冲突、通过他自身的性格悲剧,塑造了一个性格丰满的农村青年的形象,表现出在变动的历史进程中,人的道德自律与现实选择之间无法兼具的深刻矛盾。导演颜学恕根据贾平凹的小说《鸡窝洼人家》改编的影片《野山》(1985)描写了两个家庭、四个人物的悲欢离合,是一个农村改革的社会主题与一个农民换妻的情感故事相互交叉,从而将电影的戏剧性情节和现实性风格结合起来的影片。影片沿用传统的线性、顺时序的叙事结构,将矛盾冲突引申到人物心态的变化。吴天明导演的《老井》(1987)讲述了老井村村民们为了打井而世代历尽艰辛的故事,表现了中国农民的勤劳奋进精神和顽强的生命力,同时也对他们的现实进行反思。男主角孙旺泉身上既有可贵的民族品质,又背负了千年积淀的沉重负荷。影片运用质朴、苍凉的山西民歌和悲凉而高昂的管乐来营造整体氛围。结尾曾经与孙旺泉生死与共的情人毅然出走,表现了年轻一代人对于年复一年靠打井来维系生存的农村生活的背离,使影片在谋生图存的历史主题上又引入了新的开放性的现代意识。黄蜀芹导演的《人·鬼·情》(1987)通过对戏曲女演员秋芸坎坷生活经历的展示,将这个事业上的强者、生活中的失意者形象立体地呈现在观众面前,并从她非同寻常的经历中,折射出世态炎凉、命运挑战,以女性视角展现出现代女性所面临的艰难困境。影片将人与鬼、实与虚、现实与舞台巧妙地结合起来,互相交织、相互映衬,构成了影片与众不同的艺术品格。中国第四代导演对中国电影语言的现代化改造和对人性、人情的诗化表现,使他们成为一个时代电影变革的亲历者和见证人。

80年代中国第五代导演横空出世。以《黄土地》(陈凯歌导演,1984)、《一个和八个》(张军钊导演,1984)、《盗马贼》(田壮壮导演,1986)、《猎场扎撒》(田壮壮导演,1985)、《喋血黑谷》(吴子

牛导演，1984）为代表的一批新锐电影震惊了中外影坛。第五代导演以他们文革时期的独特经历和在电影学院培养的对电影艺术的敏锐洞悉，使他们的作品具有与过去几代电影导演迥然不同的美学风格和叙事方式。电影的艺术本性在这种特定的历史条件下得到充分的展现。即便在一些主流电影的创作领域、通俗题材的创作领域，包括武侠电影的创作在这个时期也呈现出一种对电影艺术的探索精神和思想性的开掘。他们用鲜明的电影造型来表达强烈的主观意念，无论在哲理思考、影片结构、画面构图、色彩影调等各方面都锐意创新，引起了影坛的强烈震撼，在对民族文化心理结构的挖掘和对民族文化意识的把握上获得了前所未有的历史穿透力及哲理深度。

第五代的力作《一个和八个》尽管讲述的是革命历史故事，却采用了与以往经典革命影片截然不同的讲述方式：一个八路军指导员和八个被捕的土匪所组成的抗日队伍，在西北的苍茫天地间演绎了一部悲壮惨烈的人生经历。人们发现：电影的摄影色彩、构图和造型具有如此震撼人心的力量。影像在这里不再仅仅是作为讲故事的手段，它本身就具有表意功能，经过精心设计的大面积黑白色块，画面的不完整构图是创作人员用艺术形式揭示人物内心的用心："我希望通过这种构图方式，展示这种扭曲和非正常的心理状态，给观众视觉上和心理上造成震撼，而且完成非常态下的中国人'质'的飞跃和升华。"①

陈凯歌的《黄土地》不仅是导演的成名作，也是第五代崛起于中国影坛的重要标志。影片表现了在一望无际、千年不变的黄土地中，人们的生活日复一日的循环往复，人们的命运周而复始，在土地的沉默中、在历史的惰性中悄悄流逝。翠巧——这个"敢于与命运抗争的觉悟者"，曾经想和八路军顾青一起走向未来的陕北姑娘，最终因为不能自主自己情感的命运，被迫嫁给一个连她自己都没有见过面的男人。她面对的"不是狭义的社会恶势力，而

① 曹积三、阎桂笙：《影坛风流：艺谋这条汉子》，转引自饶朔光、裴亚莉：《新时期电影思潮》，中国广播电视出版社1997年版，第227页。

是养育她的人民的那种平静的,甚至是温暖的愚昧"①。在某种意义上讲,造成翠巧命运悲剧的力量是一种"看不见的力量",而恰恰是这种"看不见的力量"使整部影片的主旨远远超过了那种恶霸地主抢婚、逼婚的外在冲突,使影片的叙事主旨从一般的社会政治层面上升到文化历史层面。和《一个和八个》相比,《黄土地》不再用中、近景进行逼视,而是用俯瞰、远视来体现人与自然的关系。黄土地作为古老文明的象征,作为民族生命的源头,在影片中一再占据视觉中心,影片奇特的构图、缓慢的节奏、凝滞的画面,既表现了人物与环境的密不可分,又揭示了黄河文化的某种特性。陈凯歌曾明确指出:"黄河和黄土地,流淌着的安详和凝滞中的躁动,人格化地凝聚成我们民族复杂的形象。就在这样的土地和流水的怀抱中,陕北人,那些世世代代生活在小小山村的农民们,向我们展示了他们的民歌、腰鼓、窗花、刺绣、画幅和数不尽的传说。文化以惊人的美丽轰击着我们,使我们在温馨的射线中漫游。我们且悲且喜,似乎亲历了对时间之水的消长,民族的生水和散如烟云的荣辱。我那感受到了由快乐和痛苦混合而成的全部诗意,出自黄土地的文化以它沉重而又轻盈的力量掀翻了思绪,捣碎了自身,我那一片灵魂化作它了。"②可以说,正是从黄河和黄土地,从世世代代生活在山村的农民,从他们所创造的民歌、腰鼓、窗花、刺绣、画幅和数不尽的传说中,电影导演获得了体会并反思民族文化的全部灵感。

不容忽视的是尽管第五代在影像本体的创新上取得了很高的成就,但沉重的文化哲理负荷和超常的形式感,对习惯于传统观影方式和传统审美模式的普通观众而言,显得过于艰涩。最终,张艺谋的《红高粱》(1987)的出现终结了第五代先锋艺术电影在市场化时代的探索,表征出第五代电影回归主流文化的创作倾向。

① 陈凯歌:《我怎样拍黄土地》,载罗艺军主编:《中国电影理论文选1920—1989》(下),文化艺术出版社1991年版,第563页。
② 同上书,第564页。

九、电影的市场时代(1991—2000)

进入20世纪90年代以来,中国电影真正地进入了一个市场化的时代,彻底终止了以计划经济为核心的电影发行模式。中国电影的创作在这个历史时期普遍开始重新寻找观众的"兴趣中心"和社会的心理需求,开始寻找电影独特的叙事方式与抒情方式,以此来赢得观众对电影的青睐。

20世纪90年代以后,在"弘扬主旋律,坚持多样化"的电影创作方针指导下,出现了一批革命战争题材的历史巨作:1991年拍摄了李俊导演的《大决战》的前两部(《辽沈战役》和《淮海战役》)、张今标导演的《毛泽东和他的儿子》、丁荫楠导演的《周恩来》、李歇浦导演的《开天辟地》、李前宽、肖桂云导演的《决战之后》相继问世,形成了重大革命历史题材电影的新态势。这一年被称为"重大革命历史题材年"。1993年以后重大革命历史题材开始把叙事的焦点集中在对中国革命起到决定性作用的历史事件方面。一些影片不仅有恢弘的战斗场面与磅礴的气势,而且有细致入微的人物性格刻画,突破了以往揭示伟人内心世界与情感生活的禁地,以大胆深邃的笔触在恢弘磅礴的战斗场面中成功塑造了毛泽东、刘少奇、朱德、周恩来、刘伯承、邓小平等领袖人物,成为中国电影中具有国家品牌标识的鸿篇巨制。

中国第五代导演在90年代初,延续了用民间传奇讲述国家、民族历史故事的方式,张艺谋拍摄了《菊豆》(1990)、《大红灯笼高高挂》(1991),他用绚丽明艳的空间色彩、静态的精美构图和别致的背景音乐营造出典型的严整封闭的叙事环境,并在其中演绎生命本能被压抑、扭曲、扼杀的人生悲剧。根据苏童小说《妻妾成群》改编的《大红灯笼高高挂》,张艺谋不仅设计了"大红灯笼"这一原作中没有出现却具备中国传统文化特质的关键道具,而且将"大红灯笼"与故事情节的发展和剧中人物的命运紧密地联系在一起。通过虚构的"挂灯"、"点灯"、"吹灯"、"封灯"等民俗仪式,将封建中国的寓言式形象展现在银幕上,并对残酷的封建文化及人的劣根性展开了尖锐的批判。在《大红灯笼高高挂》中,幽闭的

高墙大院自始至终都是一个按"祖宗传下来的规矩"来操作的压抑性灵的场所;在全封闭的建筑空间、严整几何形的建筑线条里,人成为被宅院及其文化框定的生灵。在影片中,无论是大红灯笼的道具,还是高墙大院的场景,甚或捶脚、点菜、打牌、唱京剧等"仪式",都深藏着民族文化的密码,却又如此直接而强烈地作用着观众的情感和思想。张艺谋曾表示:"从风格上来说,《大红灯笼高高挂》是第五代风格发挥到极致的一个作品。它有很强的造型、强烈的意念、强烈的象征和氛围,还有对历史文化的反思和批判,我认为这个东西是个极致性的东西。"①

电影《大红灯笼高高挂》

对民族寓言的书写之后,张艺谋改弦更张,开始关注中国社会现实人生,主动寻求与主流意识形态及其价值观念的沟通与接轨,拍出了《秋菊打官司》(1992)、《一个也不能少》(1999)、《我的父亲母亲》(1999)。张艺谋以其对社会心理愿望的直觉把握和表达,对视听造型及氛围的精心设计,对人情人性的深刻体悟及表现,对节奏、意境、艺术张力的巧妙控制,使得他的几乎每一部电影都独具一格。

陈凯歌的电影历来是一种充满变数的电影,是一种锐意图新

① 李尔葳:《张艺谋说》,春风文艺出版社1998年版,第27页。

的电影。作为第五代导演的主将,陈凯歌的电影始终没有局限在某一种题材范围里,他带领的摄制组总是在农村(《孩子王》)和都市(《和你在一起》)之间来回游走,在现实(《大阅兵》)与历史(《荆柯刺秦》)之间自由进出。他也没有把电影固定在某一种类型中,他导演的影片不是完全背弃了类型电影的轨迹(像《孩子王》、《边走边唱》),就是兼容了各种不同类型电影的元素(像《荆柯刺秦》、《无极》)。获法国第46届戛纳国际电影节"金棕榈"奖、美国金球奖最佳外语片奖的《霸王别姬》(1993)延续了陈凯歌电影惯常的人文色彩和理性思考,用历史之镜将人生舞台与京剧舞台交叉呈现,在悱恻缠绵的感情纠葛,考究精致的影像和完满曲折的情节中表明了个性化的努力。《边走边唱》(1991)、《风月》(1995)、《荆轲刺秦王》(1998),以广阔的文化视野,深厚的传统积淀,戏与人生、理想与现实的矛盾冲突继续演绎着这位"电影哲学家"的银幕探索之路。

　　中国电影进入市场化时代后,创作题材、类型和风格都呈现出多样化的面貌。"贺岁片"在都市电影中以对小市民心理诉求的敏锐洞察力和最佳放映期赢得了可喜的电影票房价值。冯小刚以平民导演的身份,连续三年拍摄的贺岁电影三部曲:《甲方乙方》(1997)、《不见不散》(1998)、《没完没了》(1999),使商业片趾高气扬地标立在90年代中国影坛。以类型化的都市喜剧定位、程式化的剧情及表演、商业化的市场销售和宣传发行以及对明星效应的注重、对档期的抢占为特征的"冯小刚电影"的走红,更加夯实了中国电影市场化的步伐。冯小刚之所以能够取得如此辉煌的票房业绩,与他所确立的"以观众为本位"的电影观念有必然的联系。他曾明确地说:"我们给谁在拍电影,不是给少数几个人拍电影,是给大多数人拍电影,大多数人喜欢什么,我拍什么。"随着整个社会风情的变化,贺岁片在内容和样式上也逐渐有所改变:《甲方乙方》起初只是一个群体戏,是一个一个人的梦想被实现而产生的一个又一个的喜剧效果。冯小刚巧妙地整合了观众对电视/舞台小品的观赏经验,以一段一段类似于舞台小品的故事情节来建立电影的叙事形态。《不见不散》则是一个在轻松温馨的语

境中讲述的爱情故事,一个在异国他乡里自由来去的传奇经历。《没完没了》则是在喜剧的原型内,加上悬念,把一个危机的出现与解决与另一个危机的产生"镶嵌"在一起,由于危机的出现总是在一个喜剧化的情景中,所以在这部影片中并没有真正的危机可言。这种叙事方式既强化了作品紧张而又戏剧性的情景,同时又与春节所需要的那种喜庆的总体节日氛围相融合。冯小刚的影片虽然不是十全十美,但是"它的极强优势是它能够为观众所喜闻乐见"。

2003年的《手机》延续着冯小刚的一贯套路:在夸张的手机风波中填充进许多噱头,对小人物尴尬无奈的深刻关注,风趣而又犀利的对白等。但在内容上又出人意料的深刻和残忍,是一部近乎黑色幽默的悲剧。《手机》揭示的虽然是人类内心恐惧的扩散,但在风格和样式上却充满了喜剧和冷幽默的因素。这种内容和风格的悖反,加深了从生活趋向艺术的力度。影片的戏剧效果,并没有借助于大悲大喜、大波大澜、大开大阖的事件及外部样式,而是选取老百姓身边的手机讲述了一个极具生活质感的故事。《手机》中的严守一,作为电视台的主持人,算是一位有头有脸的人物,但他同样循入了命运失控的人生困境之中:儿子出生之时也就是他的家庭破碎之日。情人武月任性难缠、不依不饶,直弄得他身心疲惫。他与沈雪又掉入感情的漩涡。在奔波于三角四方的情感关系中,严守一不能不心猿意马、言不由衷,以至陷入焦头烂额、不可开交,甚至是身败名裂的境地。在婚外恋现象的社会对应,以及在广泛的心理模拟下,严守一戏谑形态的尴尬际遇和窘迫担当,自然也就在人们的忍俊不禁中,撩拨起了某种社会性的心理玄机。这种在给予某些社会现象和权贵风气巧妙而辛辣的讽刺、挖苦和作弄的时候,它们仍然是鲜明地从世俗平民的价值意识出发,赋予观众一种相对优越的地位,而这一点,恰恰是把握了观众接受的一个重要的心理契机。《手机》的故事虽然具有相当的假定性,但人物却无不具有更为真实的社会形态及其社会联系。于是这些主人公的人性欲望,也就往往能够在世俗日常的层面上,挠到民众心理的痒处,以至拨动社会的敏感神经,从而在一种集体的自嘲反讽和心理

快感中,赢得效应。《手机》以一个现代通讯道具,但又以一种人性的和善意的方式,来揭示现代社会的信任危机和人格异化,并且因此而获得相当强烈的社会效应,并成为2003年的单片票房冠军。中国影视界在经过了多年的市场震颤之后,终于找到了一种适合于本国电影市场的独特样式——贺岁片。

十、中国电影的产业时代(2001—2005)

进入新世纪以来,经济全球化正成为一种时代潮流。作为一种文化产业,电影无疑处于这种时代潮流的中心地带。随着电影产业与资本的跨国运作,各个民族的神话寓言、历史故事、人物传奇、乃至经典的文化样式,作为一种电影生产的资源,正在被跨国影业公司所利用、所汲取,使中国的国际化进程得到了前所未有的拓展。

新世纪不仅各种风格的影片纷至沓来,而且各种类型的影片也纷纷登场。张艺谋的武侠片《十面埋伏》继《英雄》之后再次拉动中国电影的市场,在几乎是批评与责难中"改写"中国电影的票房业绩。电影与生俱来的艺术属性与商业属性再度浮现出来,对电影的这种双重性没有充分认知的大众传媒,一度成为哭笑无常的两幅面孔。从电影市场经济的角度上看,影片的高产出不等于电影的高利润、高回报。在电影步入产业化的历史进程中,决定电影艺术生死存亡的是电影的市场占有率。民族电影产业的真正繁荣、发展,取决于整个电影的市场占有和本土电影所获得的经济利润。电影作为一种大众化、商业化的文化产品,它的市场业绩怎么样、它的经济效益如何,是我们衡量电影业兴盛与否的重要依据。现在大量的民营资本正在进入中国电影领域。但是,真正能够"赚钱"的中国电影,还是那些能够占据海外与本土两个电影市场的影片。对中国电影而言,要与好莱坞电影争夺有限的电影市场,已是无法回避的现实。我们所要做的只是尽可能地扩大我们本土电影的市场占有率,使中国电影这面旗帜在新的时代迎风招展!在这期间,我们应当创造出民族电影的经典样式。要在中国电影市场上占有一席之地,必须要有真正优秀的影片来赢得观众,用事

实唤起他们对中国电影的热情。与此同时应适当保护本土电影的发展,建立电影的对等审查、对等分级、对等竞争的市场环境。使本来就在经济上处于不平等地位的中国电影处于文化的平等位置,并与海外影片同台竞艺,最终使我们的本土电影获得更广泛的生存空间。

中国电影改革已经走过了20多年的风雨历程,经历了从计划经济的传统到市场经济的生产格局,从行业垄断的封闭型环境到开放竞争的国际化境遇,从单一的影片盈利模式到多元化的市场空间,中国电影正在走向产业化发展的大道。这些年,在国内电影市场上,国产电影的市场份额不断上升,好莱坞电影不可一世的市场神话不断破灭!中国电影已经连续三年夺得内地电影市场的单部影片票房冠军。2002年《英雄》一举拿下2亿6千万元的票房业绩,2003年《手机》以5600万票房夺取单片冠军,2004年《十面埋伏》又以1.53亿赢得了单片最高票房的桂冠,超过当年上映的美国大片的票房成绩。近几年,电影界拆除围墙,打开城门,降低准入门槛,改进电影立项、审查和合拍片管理等各项措施,充分调动了社会各界的热情和积极性。系统外的国有企事业、民营企业和中外合资企业纷纷进入电影领域。2004年,民营企业等社会力量投资拍摄的影片占到了全年产量的80%以上。他们为国产电影创造了新的生机与活力。海外资金参与国产电影制作的禁区被打开,国际知名的华纳公司和索尼公司等开始与国内电影单位合作。2004年,全国的合拍片数量达到37部。国有、民营和海外资本共同投资国产电影的新格局,彻底改变了国有电影企业独力支撑国产电影生产的历史困境。多主体投资带来了国产电影的多品种选择和多样化发展,中国电影呈现出千帆竞发、百花齐放的崭新局面。

2004年,中国电影生产故事片212部,比2003年增长了50%,创下了国产故事片年产量的最高记录。2004年还生产电视电影110部,纪录影片10部,科教片29部,动画影片4部。全年每一天都有一部新的国产电影问世。2004年,我国电影票房收入仅国内市场已经突破15亿元,比2003年提高了50%。在电影产量提高的同时,中国电影的市场份额有了前所未有的攀升,在内地

市场中拥有了55%的占用率。2004年，中国电影在国内票房、海外市场和电视播映的三项收入达到36亿元，比2003年增长66%，创下了历史上电影产品综合收入的最高记录。电影的多元盈利模式已经形成，使中国电影在世界电影格局中跃入了显赫位置。影片产量的增加，市场占有率的攀升，电影利润的提高，标志着本土电影市场在升温，电影产业规模在扩大，电影商业投资的渠道在拓展，中国电影在复兴！

2005年中国电影的票房飙升更让世人瞩目。《无极》当日首映票房突破2200万，创中国电影历史新高。从中国本土电影产业发展的历史进程的角度，《无极》与其他许多电影最根本的差异并不是在于美学风格、数码特技和剧情结构方面，而是在于它所树立的民族电影的品牌方面。影片尽管是合作拍摄，可是外国电影公司对《无极》的投资得到的回报，只是这部影片的有限的放映权和利润，而没有享有这部影片的出品权。为此，《无极》难能可贵的意义在于它是一部真正的我们中国人自己拍摄、创作、出品的新世纪的电影巨作。这种以民族电影界的精英为主体，以中国电影集团为核心所建立的现代化电影集团军，是我们与好莱坞电影一争天下的精锐之师，这种真正立足于民族电影世纪发展的文化战略，使《无极》成为我们本土电影走向世界的一面旗帜，也是我们"文化江山"的瑰丽风景。

电影《无极》

第二节　外国电影

1895年12月28日,在巴黎卡布辛大街14号的"大咖啡馆"卢米埃尔用"活动电影机"首次售票公映了影片《工厂大门》。这一天标志着电影的诞生。

一、电影,作为艺术的探索(1895—1917)

卢米埃尔的"活动电影机"是一部重现生活的机器,《工厂大门》、《火车进站》、《水浇园丁》、《婴儿的午餐》这些名彪影史的影片,以纪录现实的风格牢牢抓住了最初的电影观众。在卢米埃尔拍摄的近50部短片中,劳动和工作的生活场景,家庭生活,政治、文化、新闻,自然风光和街头市景是他作品的主要题材。可这些停留在某种技术水平上的作品,其艺术手法仅仅限于题材的选择、构图和照明,只是纯粹的纪录现实,这不仅使捕捉新奇感的观众感到乏味,更为致命的是这未能给予电影以它所应当具备的艺术手法,甚至有人说是把电影导向了死胡同。

把电影直接引向艺术之旅的是乔治·梅里爱。梅里爱在电影史上的贡献在于对摄影技巧和舞台布景孜孜不倦的探索。他在电影拍摄中探索运用了停机再拍、特写等特技手段,如《贵妇人的失踪》中使用了停机再拍的手法。印、叠化、多次曝光、渐隐和渐显、移动摄影等电影拍摄方法也出现在梅里爱拍摄的500多部影片中。他开创性地把剧本、演员、服装、化妆、布景等戏剧艺术手法引进电影,剧情影片在他最具代表的作品——科幻喜剧片《月球旅行记》中已展露风采。从1897年始,梅里爱便醉心于他所建造的电影史上第一间摄影棚中的"银幕戏剧",从此不再离开过这个虚假、封闭的制作空间。但是梅里爱拘泥于戏剧美学,从未利用过景的变换和视角变化的蒙太奇。在他的影片中,每一画面都和戏剧的场面完全相同,全无视角的变化。这无疑成了电影艺术发展的羁绊。

在电影初创时期,卢米埃尔和梅里爱截然不同地代表着两种

倾向、两种风格。卢米埃尔再现现实生活完全是写实的、纪录性的；梅里爱倾向技术、改变现实，"全然不顾自然界的实际活动"。如果称卢米埃尔为电影纪录片的先驱，梅里爱则开创了电影故事片的滥觞。

电影逐渐成为一种艺术的时代出现在英国的海滨城市布莱顿，这里有世界电影史上最早的一个电影流派——"布莱顿学派"。该学派主张在"露天场景"中创造"真实的生活片断"，倡导"我把世界摆在你的眼前"的艺术创作宗旨。《鲸吞》和《玛丽·珍妮的灾难》堪称布莱顿学派的代表作。《鲸吞》中用黑色布景的隐蔽剪辑技巧，《玛丽·珍妮的灾难》中远景镜头和中景镜头的交替剪切从而制造连续动作效果的剪辑规则，对此后的电影剪辑风格产生了重要的影响。

1908年，法国影片《吉斯公爵的被刺》的成功，使电影从集市木棚的大众娱乐走向了高人雅士的生活，电影第一次被当作一门艺术来看待。舞台明星开始取代无名演员，来自法国大剧院的麦克斯·林戴在为电影带来一种全新的"喜剧精神"的同时，也从一个舞台演员成为了世界电影史上的第一个喜剧明星。由拉菲特兄弟创办的艺术影片公司所倡导的制作方法被各国纷纷效仿，掀起了一场"艺术电影运动"。但"艺术电影运动"推崇的影片过分注重戏剧性的场面和情节，缺少摄影技法的使用和场景转换的手段，只是试图把电影艺术收纳在戏剧艺术的羽翅之下，缺乏对电影语言独特艺术魅力的发掘与探索。

1908年改编自布沃林顿的历史小说、由导演吕基·麦儿、摄影罗培托·奥梅那创作的《庞贝城的末日》，使意大利电影以奇观化的历史影片而闻名于世。影片能放映3小时，摄制成本超过了100万法郎，这在当时是破天荒的。为了迎合影院的需求，意大利拍摄了单本时长超过15分钟的《特洛伊的陷落》，这部影片的大获成功，鼓舞了意大利制片人去拍制更长、更豪华的史诗性巨片。其后，堪称电影史上划时代的作品《卡比利亚》问世，这部影片以复杂的故事，巧妙的镜头剪辑，超越时空的电影自由表现方法，对后世影人产生了深远的影响。

在爱迪生于1894年发明"电影视镜"之后的10年中,美国电影的先驱者大都忙于埋头抄袭欧洲影片,忙于相互间盗窃机器或争夺"专利权"。戏院老板兼房产经纪人哈莱·戴维斯和约翰·P.哈利斯,在宾夕法尼亚州的矿业中心匹兹堡一条热闹街道上租了一所小屋,在那里放映影片《火车大劫案》。这一小小的影院很快挤满了工人观众,以致不得不做连续的放映,从早上8点钟起,一直到午夜,不停地放映30分钟一场的电影。美国电影以其商业的面孔粉墨登场。

1908年,在欧洲出现"艺术电影运动"的同时,大卫·格里菲斯则在进行着一场迥异于"艺术电影"的电影叙事形式和叙事语言的探索。《一个国家的诞生》和《党同伐异》是格里菲斯在世界电影史上占有显赫地位的两块基石。在这两部影片中,格里菲斯把镜头作为电影语言的基本构成单位,从而奠定了电影作为一门独立艺术的基础。

二、静默的蒙太奇(1918—1930)

第一次世界大战后欧洲电影业开始恢复,法国、德国和苏联在电影美学的探索中成绩卓著,产生了世界电影史上一批重要的电影艺术家、理论家。电影流派相继而生,汇集成一个空前的电影美学运动。

1911年移居法国的卡努杜在《第七艺术宣言》中把电影视为"第七艺术",倡导从美学的高度来认识电影,这直接影响了20年代法国印象派电影的美学探索。1918年,《西班牙的节日》(谢尔曼·杜拉克拍摄)成为印象派的第一部作品。其后路易·德吕克的《流浪女》、阿倍尔·冈斯的《拿破仑传》《车轮》、莱皮埃的《黄金国》、克山诺夫的《新居》等影片成为法国印象派电影的扛鼎之作。法国印象派电影以传统的电影叙事为依托,通过叠印、滤光片等视觉化的造型设计和快速剪辑来表现"影像精灵",从而传达特定的情感和情绪,表现出所谓作品的诗意状态。

1920年2月底,《卡里加里博士》(罗伯特·维内)在柏林的首映,标志着德国表现主义电影的诞生。这部影片使"当时在其

他艺术领域已经发展成熟的表现主义风格进入了电影界"。表现主义影片的布景是借用剧场的作法,导演在摄影棚内搭置具有社会意义的扭曲而怪异的布景。演员故意展示迅速的变动或舞蹈般的动作,以极端的方式直接地表达情感。在影片《卡里加里博士》中导演通过场面调度的独特方式,创造了一个纯属于精神病患者的恐惧幻想世界。"卡里加里主义"在稍后的德国表现主义影片中成为谋杀、死亡、暴力的主题词,它也开创了恐怖、幻想、犯罪等神秘主义影片的先河。1927年1月,随着最后一部德国表现主义影片《大都会》的上映,宣告了这一运动的结束。同年超现实主义的第一部影片《贝壳和僧侣》和1928年刘易士·布努埃尔拍摄的超现实主义典型影片《一条安达鲁狗》,将不受理性和逻辑支配的超现实主义特点发挥得淋漓尽致,这些电影与印象派电影在电影俱乐部和艺术电影院平分秋色。1929年,有声电影问世,同时出现了倡导"纯粹电影"理念的实验电影。迷恋电影的技术和手段的"纯粹电影"主张"无主题"的影片创作,拍摄一种没有叙事性的,只强调影像和时间性形式的抽象电影。

　　苏联蒙太奇电影美学流派是20世纪20年代欧洲先锋电影运动中最为重要的电影学派。作为一个独立完整的电影实践理论的体系,对世界电影理论和创作影响灼然可见。蒙太奇是法文 Montage 的音译,原意为组装、配合,在电影中引申为组接、合成之意。蒙太奇既包括镜头与镜头、段落与段落之间的剪辑组合技巧,又包括光影与色彩、声音与画面的构成形式。它贯穿于电影的整个创作过程之中。电影也正是因为有蒙太奇的特有表现手段,才使其具有自由驾驭时空、融会视听世界的魅力。作为一种美学流派蒙太奇发展可分为三个阶段:以维尔托夫和库里肖夫为代表的准备阶段,以爱森斯坦为代表的高峰时期,以普多夫金为代表的完成阶段。

　　"电影眼睛派"的创始人与代表人物维尔托夫在保持镜头内容真实的条件下,通过对镜头的选择、剪辑、组接以及配加字幕等方式赋予生活素材以特定的含义。这就意味着,蒙太奇在纪录片中不再只是作为连接镜头的技术手段,而是成为分析、概括生活的

意识形态工具。维尔托夫认为摄影机的眼睛（镜头）可以比人的眼睛有更大的分析力量。许多摄影机的"眼中所见"，经过剪辑便可以使表面混乱的现象变得条理分明。库里肖夫则通过具体的实验论证了电影蒙太奇独特的艺术魅力和表现潜力。在著名的"库里肖夫实验"中，库里肖夫从一部旧片中特意选出沙皇时期著名的男明星莫兹尤辛的一个毫无表情的特写镜头，把这一镜头和另外一些影片中表现一只汤碗、一口棺材和一个孩子的镜头联结在一起。当这些镜头在不知底细的观众面前放映时，观众会以为莫兹尤辛所"表演"出来的是饥饿、悲痛或父爱的情绪。他证明了造成电影观众情绪反应的，并不是单个镜头的内容，而是几个画面之间的并列，影片结构的基础来自镜头的组合，即蒙太奇。

爱森斯坦在他的第一部影片《罢工》（1924年）中，开创性地运用"杂耍蒙太奇"理论。1925年的《战舰波将金号》是爱森斯坦最出色的一部影片，也是世界电影史上的一部经典之作。《战舰波将金号》是在敖德萨用几个星期的时间、由几个演员以及在敖德萨的市民和海军的参加下摄成的。爱森斯坦在这部影片里，按照十月革命后"无产阶级文化剧院"所创始的表现"群众哑剧"的方法，使广大群众参加了这一伟大历史剧的演出，人数达一万人之多。爱森斯坦在这部影片中放弃使用他的"杂耍蒙太奇"，拒绝使用摄影场、化妆、布景，甚至演员。在这部影片里只有群众是唯一的主人公，演员只不过是一种"能干的临时角色"，对革命领袖也只表现一些简短的侧面形象。影片严格根据历史的时间顺序，剧本的五个部分——人与蛆虫、船上的戏剧、死者激发人们、敖德萨阶梯、同舰队相遇，按照希腊悲剧的"黄金分割率"的格式组织进行，叙述得非常清楚。因此，把群众作为主人公的作法不仅没有造成剧情的混乱，而且创造了两个很有连贯性的集体人物，即波将金号战舰和敖德萨城。剧情是从这两个集体人物的对话和联系中展开的。《战舰波将金号》最紧张的镜头是"敖德萨阶梯"屠杀。这个经典段落的成功得力于严密紧张的画面剪辑，这些画面是由当时堪称最杰出的摄影师基塞巧妙地设计和拍摄下来的。这一精美的段落是代表爱森斯坦风格的最好例子，因为他把先锋派文学与

戏剧的理论和维尔托夫及库里肖夫的理论结合在一起,并且又以他独有的天才改变了这些理论。

爱森斯坦将老百姓的奔跑、沙皇军队的逼近、婴儿车的滑动和那怀抱死去孩子的母亲迎沙皇军队而去等一系列动作进行镜头分解、节奏性的剪辑,不断积累情绪,不仅创造了强烈的情感冲击力,而且还扩大了影片的时空效果,产生了惊人的表现力。群众的个性则是通过面部的大特写以及对姿态和服装的细节描写表现出来的,摄影机摄取的一些即景:"活的模特"和马靴、石阶、铁窗、指挥刀、石狮子这些富于表现力的物体交替出现。此外,又穿插了一些激烈而悲痛的镜头,如母亲抱着孩子的尸体、空着的婴儿车孤零零地从石阶上滑下来,铁边夹鼻眼睛下面裂开的流着鲜血的眼睛等,这无疑加强了它的气氛。《战舰波将金号》的"敖德萨阶梯",以蒙太奇视觉结构形式创造情绪,产生强烈的视觉感观冲击力。在《战舰波将金号》中的"三个石狮子"和《十月》中雕像的倒落,是"理性蒙太奇"运用的经典。作为世界电影史上的一位里程碑式的人物,爱森斯坦的一系列精辟论述如"蒙太奇——这是冲突"、"两个蒙太奇镜头的对列,不是二数之和,而是二数之积"为蒙太奇学说建立了颇为完整的理论体系。不同于爱森斯坦的强调蒙太

电影《战舰波将金号》

奇的冲突功能和理性意义，普多夫金更强调蒙太奇的叙事功能，主张在观众习以为常连贯的叙事法则中，追求现实主义和哲理意蕴的结合。《母亲》、《圣彼得堡的末日》、《成吉思汗的后代》三部普多夫金最杰出的影片，在创作实践方面对叙事蒙太奇理论给予了充分的诠释。

受到维尔托夫的"电影眼睛派"美学主张的影响，以格里尔逊、罗沙、瑞特等为代表的英国纪录片运动对战后写实主义电影的高涨起了向导作用。其代表作品《锡兰之歌》（瑞特，1934）、《夜邮》（瑞特、华特，1936）、《煤矿工人》（卡瓦尔康蒂，1935）倡导创造性地对真实生活场面进行处理，达到宣传作用，实现影片的社会意义。格里尔逊公开宣称，"我把电影院看成一个讲坛，并以一个宣传家的身份来利用它。"①这完全不同于弗拉哈迪的艺术主张。作为世界电影史上公认的纪录片创始人，弗拉哈迪的《北方的纳努克》（1922）、《蒙阿那》（1926）、《亚兰人》（1931）和《路易斯安那故事》（1948），并不是对现实生活的科学的精确记录，而是充满诗意的对现实生活场景的再创造。他用朴素的技巧拍摄有"搬演"成分的真人真事，仅限于在表现技巧上对绝对真实的生活场景进行艺术加工，在记录上追求诗意。《北方的纳努克》中纳努克捕猎海豹的场面，从头到尾一气呵成，这是长镜头的最早范例。而整个场面都是事先安排好的，那只海豹也是已死多天。

三、好莱坞的兴起（1926—1945）

1927年10月6日，由华纳兄弟公司拍摄并上映音乐故事片《爵士歌手》标志了有声电影的诞生。影片在发行上的成功不仅使当时濒于破产的华纳兄弟公司赚得了起死回生的利润，而且还促使美国所有的电影制片厂在两年之内都改为拍摄有声片。电影的无声时代从此宣告结束。

声音进入电影，不仅使观众从单向、平面的视觉空间走进了更为真实的立体视听空间，而且还带来了电影美学形式的变化：由于

① 邵牧君：《西方电影史概论》，中国电影出版社1982年版，第64页。

声音的延展性和节奏性,使得不同空间的镜头得以任意的连接,从而产生新的叙事含义;声音的客观存在,使得无声的处理具有了独特的艺术效果,尤其是在恐怖片和惊险片中,无声的处理营造出神秘和紧张的气氛。这些电影声画观念上的演变,使电影真正成为了一门具有独特表现形式的视听艺术。此时期涌现了一批优秀的有声片:《爱情的检阅》(导演:恩斯特·刘别谦,1929)、《喝彩》(导演:玛摩里安,1929)、《西线无战事》(导演:麦尔斯东,1930)、《蓝天使》(导演:斯登堡,1930)。

在20世纪初,为逃避专利公司控制,独立制片商纷纷涌到位于美国西海岸加利福尼亚洛杉矶郊外的好莱坞。美国的电影中心由此诞生。铁匠出身的好莱坞喜剧演员和制片人赛纳特,创造了好莱坞技术主义电影的独特制作方式——制片厂制度。以强势企业的垄断性、内部分工的精细性、制片人的专断性和明星的至高性为特点的制片厂制度,在好莱坞的全盛时期成为了美国唯一的制片方式。在好莱坞数次制片公司的兼并风浪中,势单力薄的众多独立制片商和放映商惨遭淘汰,最终大浪淘沙只留下了八大电影公司。常被指称为"工厂"的好莱坞制片厂,创造了一种类似于生产线的制作方式,电影拍制工作显现出专业化和细密化,从而发挥了最大的效益。作为制片厂制度的执行者的制片人,从题材的选择、摄制人员的确定,以至于拍摄角度和剪辑的取舍等等全部由他控制,不仅组织和监督着影片生产,而且决定着摄制人员的命运。即使是出头露面统治着好莱坞的明星,也摆脱不了制片人幕后的操纵和控制。好莱坞以其雄厚财力吸引了许多知名导演,刘别谦是第一个到达好莱坞的外籍导演,此后弗里茨·朗格、茂瑙、保罗·兰尼、雷内·克莱尔、冯·斯登堡、希区柯克等欧洲导演先后来到美国。但这种强调专业分工、各司其职的传送带式的制片厂制度,很快就吞噬了这些曾为电影艺术作出过杰出贡献的导演们的个人化创作特色,完全被纳入到了好莱坞商业化的类型电影的模式中去。

30年代的法国诗意现实主义,继承了20年代先锋主义电影运动中的创新精神和实验精神。雷内·克莱尔是诗意现实主义的

先驱人物之一。《巴黎屋檐下》(1930年)、《百万法郎》(1931年)、《自由属于我们》(1932年)、《七月十四日》(1933年)"四部曲"是他最为有名的影片。让·雷阿诺是法国诗意现实主义的象征。他执导的影片《堕胎》(1931年)、《母狗》(1931年)、《布杜落水遇救记》(1932年)、《幻灭》(1938年)、《游戏规则》(1939年)集中体现了法国诗意写实主义电影的美学风格：景深镜头大量使用，充分发挥了电影中的文学力量，对现实的描摹只保留其最奇特、最具情感的方面，从而表达本质意义的真理。此外，让·维果的《驳船阿塔郎特号》(1934年)、《操行零分》(1932年)也是诗意现实主义的代表作品。《操行零分》中的"枕头大战"以高速摄影的绝妙处理，突出孩子们的心理和强烈的动作，造成了一种罕见的形式美和诗意美，使之成为世界电影史上的经典段落。但是法国诗意现实主义对于对白和编剧过于强调，从而忽视电影艺术的视听性，这是它不可否认的瑕疵。

20世纪30年代的苏联电影，提出了社会主义现实主义的创作方法。在这一方法指导下，苏联电影艺术家们所进行的创作实践，不仅对意大利新现实主义、日本战后独立制片运动发生了影响，而且对新中国的电影创作也发挥了举足轻重的作用。这是一种不容忽视的电影思想和电影文化现象。1934年，苏联社会主义现实主义电影创作的里程碑之作《夏伯阳》问世。这部由瓦西里耶夫兄弟导演的影片引起了极大的轰动。《夏伯阳》明显区别于蒙太奇学派大师们那种史诗般的、富于激情的银幕表现，而用具体、细腻的手法刻画了富于鲜明民族个性的俄罗斯英雄人物。《夏伯阳》的成功，使苏联的电影创作进入了一个高峰时期。《马克辛三部曲》(1935、1937、1940)、《带枪的人》(1938)、《高尔基三部曲》(1938、1939、1940)、《列宁在十月》(1937)、《列宁在1918》(1939)相继问世，这些影片以一种朴实的现实主义风格，在银幕上演绎着古典和现代文学名著里的革命和历史，使社会主义现实主义电影美学有了创作实践的支持。

四、迈向电影新的真实美学(1946—1970)

对电影真实性的追溯一直是电影艺术创作的主旨。在世界电影史上意大利新现实主义电影可以说是真实电影的一面伟大旗帜。意大利新现实主义最重要和最具有代表意义的作者与作品出现在1945年—1950年的全盛时期：罗西里尼的《罗马，不设防的城市》、《游击队》，维斯康蒂的《大地在波动》(1947)，德·西卡《偷自行车的人》(1948)、《温别尔托·D》，德·桑蒂斯《罗马十一时》(1951)。这些影片忠实于真实事件与人物的再现，使文学故事性消失在如同新闻报道的实际生活的叙事状态之中。客观地、尽可能不侵蚀原有物质的全貌，在观众的脑海中将银幕现实的表象与真实的现实合而为一。在拍摄方面，将摄影机搬到大街上，跟随人物在现实空间中运动，突破了电影在空间观念上的束缚，解放了传统的内景场面调度的樊篱，使电影化的真实空间得以充分地展示。长镜头的运用让观众获得了现实真实的透明性，淡化了影片的主观色彩。新现实主义影片是从素材本身产生结构的，在原生味的素材中就诞生了最为简单、自然和直接的影片结构方式，扑朔迷离的倒叙、闪回、镜头特技在这些影片中是难觅踪迹的。1950年后，意大利新现实主义电影走向衰落，1956年德·西卡和柴伐蒂尼合作的最后一部影片《屋顶》问世后，新现实主义基本上便宣告结束。

战后时期的好莱坞电影生产的工业基础已开始摇摇欲坠，但好莱坞电影的故事讲述模式仍保持了强大的古典风格。在30—40年代风行的喜剧、西部、强盗、音乐歌舞类型片仍保持魅力。大卫·塞兹尼可的《太阳浴血记》、《红河谷》、《原野奇侠》、《锦绣大地》为经典性的西部片建立了一个依循的类型模式。约翰·韦恩和詹姆斯·史都华的"西部英雄"地位依旧保持。米高梅公司出品的《绿野仙踪》、《雨中曲》巩固了歌舞类型片，其后的《西区故事》、《音乐之声》的轰动让歌舞片更是风头正劲。

奥逊·威尔斯的《公民凯恩》是一支奇葩，影片中开创的主观化叙述技巧的时尚和长镜头、景深镜头的大量使用更变得风行一

电影《公民凯恩》

时。它以不寻常的电影观念,以纯电影化的角度,形成了《公民凯恩》的影片叙事,影片通过记者汤姆逊寻找凯恩的临终遗物——玫瑰花蕾,在赛切尔、伯恩施坦、里兰、苏姗和雷蒙分别对凯恩的回忆和叙述中,完成了电影本文的叙述,在较为复杂的叙事结构上,以一个人在一生中主要的生活经历作为不同的叙事线索,揭示了人物的性格、命运的发展、变化过程。影片既有纪实主义的真实表现,又有表现主义的抽象隐喻。《公民凯恩》中没有一个随便拍摄的形象,甚至展示人物的场面即通常有效的双人中景镜头也拍得令人吃惊。深焦距、低调光、富有含义的结构、大胆的构思、前景和背景之间的动态对比、背面光、有天幕的布景、侧光、倾斜角度、与

大特写镜头交替运用的宏伟的全景镜头、令人炫目的升降镜头和各种特殊效果——这些虽不是什么新技术,但在威尔斯之前从来没有人大量使用这些技术。威尔斯是一位舞台戏剧表演的专家,对于舞台调度艺术来说,全景镜头是一种更戏剧化的手段,因此,这部影片特写镜头比较少。大多数形象都以封闭形态被紧凑地安排在画面中。大多数形象拍得很有景深,在前景、中景和背景中都含有重要的信息。影片的剪辑是一次精心设计的大胆创举,威尔斯随意地跳过几天、几个月、甚至几年,利用剪辑压缩大量的时间,同时为了避免突兀和歧义,又创造性地用音响作为连续情节的手段。例如,威尔斯用一系列早餐的场面来表现凯恩逐渐疏远前妻埃米莉:开始是蜜月时的甜言蜜语,这种心情很快就变成了轻微的烦恼、有克制的恼怒、强烈的怨恨,最后时沉默和疏远。这个一分钟的场景从两个人的亲密无间的中景镜头开始,最后以一个全景镜头告终:两人坐在一张长桌的两头,各看各的报。《公民凯恩》在影片叙事结构、主题、镜头运用、灯光照明、剪辑和声音方面,几乎都与好莱坞的类型电影观念形成了极为明显的区别,奥逊·威尔斯也成为了好莱坞叛逆的艺术家。经过了15年之久对类型电影程式的极尽修饰装扮后,到了60年代初期,"新好莱坞"导演又开始对这些电影类型程式进行破坏与颠覆。

1958年,特吕弗的《淘气鬼》,夏布洛尔的《漂亮的塞尔其》的出现被认为是法国"新浪潮"的诞生年。随着特吕弗的《四百击》在1959年的戛纳电影节上获得最佳导演奖,"新浪潮"电影美学风格被承认。1960年"新浪潮"走进了高峰期,43位影人在这一年创作了124部影片。此后日渐衰微,1962年戈达尔的《如此生活》为"新浪潮"画上了句号。"新浪潮"又称"电影手册派"、"作者电影",影片以专注的手法记录和表现一个事件、人物,具有很强的纪实性,不少影片有明显的个人传记色彩。在摄影方面侧重于画面的新鲜感,在摄影中大量地使用跟拍、抢拍、长焦、变焦、定格、延续等摄影手法。在剪辑方面取消遮挡、淡入淡出等传统剪辑方法,采用镜头之间的直接衔接,在时空关系上进行跳接,加快了观众的视觉节奏,减轻了叙事的繁琐冗长。

1948年亚历山大·阿斯特吕克发表了论文《摄影机如自来水笔》，文章指出"电影正在变成一种和先前存在的一切艺术完全一样的表现手法。……电影变成了能让艺术家用来像今天的论文和小说那样精确无误地表达自己的思想和愿望的一种语言。"在他看来，现代电影将趋向个人化。此后，让·吕克·戈达尔和弗朗索瓦·特吕弗在《电影手册》上的评论，开始将作者论的论证推向高潮。1954年特吕弗在《法国电影的某种倾向》中，认为真正的作者是符合阿斯特吕克"摄影机如自来水笔"理想的导演，如雷诺阿、布莱松、考克多、奥弗斯，这些自己撰写故事和对白的导演，才是真正的电影人。60年代初期，美国的影评人安德鲁·萨利斯提出了"作者理论"可以作为一种电影评论和历史研究的方法。作者论影评著名的格言是雷诺阿曾论述过的：一位导演其实只拍摄一部电影，并且不断地重拍。反复出现的主题、题材、影响、风格选择和情节安排等，使得这位导演的影片具有丰富的一致性，了解这位作者的其他影片，因而能够帮助观众了解正在观看的这部影片。①作者论的评论倾向于提倡一种电影风格的研究，通过摄影技巧、场面调度、剪辑、灯光等技术运用的特点来区分导演。

在经历了意大利新现实主义电影和法国新浪潮电影的冲击，以及商业电影制作的起伏后，美国电影开始对类型片进行反思。1967年，阿瑟·佩恩的《邦尼和克莱德》的公映标志着新好莱坞电影的诞生。其后，丹尼斯·霍佩尔的影片《逍遥骑士》开创了"新好莱坞"的黄金时代，《杰里迈亚·约翰逊》（波拉克导演）、《纸月亮》（波格丹诺维奇导演）、《美国风情录》（卢卡斯导演）的相继亮相，彻底颠覆了旧好莱坞的陈腐风格。低成本制作，没有明星，没有表演的痕迹，截取普通人的普通生活，摄影灵活，采用自然光效，剪辑随意，节奏变化快捷没有环环相扣的因果情节，打破了大团圆的结局。这种风格标志着一个好莱坞新时代的到来，"新好莱坞"的时间跨度为1967年—1976年。

① 参见〔美〕克莉丝汀·汤普森、大卫·波德维尔：《世界电影史》，北京大学出版社2004年版，第393页。

20世纪60年代是电影艺术领域风起云涌的年代。1962年在奥勃豪森第八届联邦德国短片电影节上，26位青年电影导演、编剧、演员联合发表了著名的《奥勃豪森宣言》，宣布要从传统电影的陈规陋习和某些利益集团的羁绊中解脱出来，创造新的电影天地，反对电影的商业化，主张"作者电影"和"艺术电影"的宗旨，使新德国电影在美学追求和制作方式上有很多与新浪潮颇为相似。由于资金缺乏，宣言发布后的3年中，只拍摄了一部普普通通的影片。1965年后得到政府资助，到1967年、1975年、1979年分别形成了三次新德国电影的创作高潮，形成了一股声势浩大、影响至深的电影运动。最能代表新德国电影的四大导演：赫尔措格、施隆多夫、法斯宾德和文德斯以其独特的艺术才思，创造了《人人为自己，上帝反大家》、《铁皮鼓》、女性三部曲（《玛利亚·布劳恩的婚礼》、《维罗尼卡·福斯的欲望》、《劳拉》）、《得克萨斯的巴黎》等影片。这些影片以对艺术的真诚和对社会的直言批判，在银幕上剖析了德国深层的社会意识，令人震撼和警醒。

法斯宾德的《玛利亚·布劳恩的婚礼》(1978)通过女主人公的婚姻对纳粹统治的历史、纳粹给德国普通人带来的灾难以及纳粹留在人们心头的阴影进行了冷静、理智、深刻的回顾和反思：玛利亚从结婚到毁灭的十年浓缩了她的一生，十年中充满着血腥与污秽。她从纯洁的少女变为"寡妇"，再到相继成为美国军官和企业家的情妇的悲剧命运正是纳粹造成的罪恶。《玛利亚·布劳恩的婚礼》中"战争废墟"的造型伴随着女主人公从婚姻的开始到最后毁灭的全过程，也伴随着女主人公性格发展的始终。影片序幕玛利亚与赫尔曼的结婚仪式就是在不断爆炸的战争废墟中举行的；战后，玛利亚背着赫尔曼的照片多次出现在火车站，战后的车站，满目疮痍，耳边传来的是风钻的钻孔声和沉重的锤击声，眼前是用破烂木板隔出的通道和贴满木板的"寻人启事"；在火车喷出的迷漫烟尘中，到处是劫后余生的士兵和与玛利亚一样寻找亲人的妇女。影片几乎以纪录片的手法再现了战后德国的现实，显然这一场景透露出导演骨子里的绝望感。在"经济奇迹"的年代里，玛利亚尽管已经"发迹"，但是废墟仍然多次出现，其中的一个场

景是她与好友在母校的残垣断壁中追忆自己的少女时代,此时的"废墟"无疑是玛利亚的心理空间,因为尽管此时的玛利亚已经成为一个有身份的富人,她的内心却因失去了爱而变得空虚,人性也因残酷的现实而失落和扭曲。影片结尾处出现的战后联邦德国四位总理头像的镜头虽与影片所叙述的故事并无直接的联系,但是却打破观众对影片叙事的痴迷与投入,导演这种有意识地打断叙事的连贯性的企图,使得观众能够跳出故事情境把几位联邦德国总理与他们执政时的德国现实联系起来,思考故事与时代之间的关系。这恰是法斯宾德电影的最大特点——对艺术的真诚和对社会的直言批判。他敢于把德意志沉重的罪孽意识摆上银幕,也敢于撕下自己的外衣,把种种非常态欲望和阴暗心理逐一解剖。虽然法斯宾德绝大部分影片的电影语言无大新意,采用的是他崇拜的美国好莱坞电影模式,是一种传统情节剧,他的影片有时也出现简单化的倾向,他的社会分析有时也难免主观、肤浅,但是,在新德国电影艺术家中,他的真诚是最令人难以忘怀的。

20世纪50年代在世界影坛代表东方影像的几乎全是日本电影。1951年,黑泽明的《罗生门》问世,使得日本电影在国际影坛上骤然提到了显著的地位。日本电影无论在制片厂制度还是题材和样式上都深受美国电影的影响。日本的电影企业是世界上唯一按照美国的电影制片厂系统建立起来的电影企业。"日活"、"松竹"、"东宝"、"大映"这些无论是建立在无声时期还是50、60年代的电影企业都无一例外地是制片厂制度。所不同的是,日本的制片厂系统是围绕着导演,而非制片人。最引人注目的电影大师是小津安二郎与沟口健二。以长镜头风格化著称的沟口健二惯于把剧中人物置于远距摄影机之处,通过远距离取景和倾斜构图,来营造一种日本绘画风格的镜头语言。在影片《西鹤一代女》、《雨夜物语》、《山椒大夫》、《近松物语》中,以稍微偏高的角度和广角镜头,透过房门、墙壁等的设置,把人物置于全景镜头中,镜头与人物同距离、同速度地横向或纵向移动,表现出一种独特而高雅的"日本性"的电影民族风格。与固守日本历史传统文化的沟口健二不同,小津安二郎常以现代日本家庭生活作为题材,在银幕上演绎大和民族的文化、社会生

活习俗中安静、平和的体验。影片没有激烈的情感冲突,没有过于强烈的运动感,只是通过人物微妙的表情,富含深意和精心安排的情节表达这些体验。在《晚春》《麦秋》《东京物语》《春分时节的花卉》《秋刀鱼的味道》这些影片中低角度的摄影机位、三百六十度的拍摄空间、稳定的画面构图,摄影机一贯的平视角度以及场景转换的过渡镜头,造就了这种幽雅、达观的电影视觉效果,画面中溢漫了一种平和姿态与沉思精神。小津安二郎也被公认为是最敏锐的通过电影而致力于日常生活探索的导演之一。

五、现实主义美学铸就的电影辉煌(1971—1989)

现实主义的美学风范在这个时期依旧主导世界影坛。在欧洲,直到70年代初还鲜为人知的伊朗电影在1971年的威尼斯电影节上,第一次向世界呈现了伊朗电影的民族主义之光。这部由瑞什·麦赫瑞执导的影片《奶牛》拉开了伊朗电影走向世界影坛的帷幕。其后的1972—1974连续三年在戛纳、德黑兰、柏林电影节上,伊朗导演相继崭露头角。这些新生导演主张采用现实主义的新风格(意大利新现实主义影片在这个时期的伊朗被广泛上映并受到极大的推崇),结果催生了一批具有强烈社会意识的影片的创作:基姆拉维的《蒙古人》(1974)、基米亚依的《土地》(1973)、卡里米的《车夫》(1971)、纳比利的《被征用的土地》(1977),以及阿巴斯·基亚罗斯塔米的《报告》(1977)等。自此"伊朗新电影"(又被称为"另一种电影")[1]诞生了。1979年发生的伊斯兰革命是伊朗电影发生重大变化的转机。经过革命后的短暂沉寂之后,伊朗新电影在80年代中期出现了第二次浪潮。现实主义的电影美学风格在纳撒尔·塔戈瓦伊的《科尔西德上校》(1988年获洛迦诺电影节铜豹奖),阿巴斯的《哪里是我朋友家》(1989年度获洛迦诺电影节铜豹奖)继续得以体现。这种现实主义的电影美学风格铸就了稍后阿巴斯、贾法·帕纳西为代表的伊朗电影的高峰。

[1] 〔德〕乌利希·格雷戈尔:《世界电影史》(3下),中国电影出版社1987年版,第73页。

这一时期在世界影坛上最为瞩目的是美国的"独立电影",在新好莱坞的余波影响之下,大卫·林奇的《象人》(1980)、《蓝丝绒》(1986)、史蒂文·索德伯格的《性、谎言、录像带》(1989)、昆汀·塔伦蒂诺的《落水狗》(1992)、《低俗小说》(1994)以及后来的《杀死比尔》、吉姆·贾木许的《天堂陌影》(1984)、《女巫布莱尔》(1999)在好莱坞质疑的目光中,以其独特的异类和疯狂为独立电影在题材和表现手法上做出了开拓型的贡献。这些影片以直面现实的勇敢,向观众暴露出另类的真实。

《辛德勒名单》是大导演斯蒂芬·斯皮尔伯格于1993年拍摄的一部轰动世界的鸿篇巨制。影片真实地再现了德国企业家辛德勒在第二次世界大战期间保护1200名犹太人免遭法西斯杀害的真实历史事件,深刻地揭露了德国法西斯屠杀犹太人的恐怖罪行,并以其极高的艺术性成为1994年全球最为瞩目的一部影片。其思想的严肃性、非凡的艺术表现力都达到了几乎难以超越的程度。在导演技法上,斯皮尔伯格首次放弃了惯用的电影特技,整部电影拍摄时,没有分镜头台本,没有机动摄影升降台架,也不用变焦摄影镜头,所有花哨的技术都降到最低程度,也拒绝请好莱坞影星主演,而是收集了大量的相关资料,请来了当年集中营的幸存者作副导演,并请被辛德勒拯救的犹太人作影片的顾问。虽然没有过多花哨的技巧,但影片还是显示了斯皮尔伯格对于镜头语言的精确的把握能力。摄影师的用光和作曲的配乐都为烘托影片的主题起到了至关重要的作用。

《辛德勒名单》一片虽然是以黑白摄影为主调,但其制作规模却不亚于任何一部彩色大制作的影片。影片共有126个角色,动用了3万名临时演员参与演出。影片情节感人,气势悲壮,而以黑白摄影为主调的纪录片式的拍摄手法更使影片具有了一种极其真实的效果,感人肺腑,发人深思。影片中电影语言的运用十分出色,在表现犹太人的悲惨遭遇时,有一个镜头中出现了红色,在冲锋队屠杀犹太人的场景中,穿红衣的小女孩与画面形成了极其强烈的对比,产生了极具艺术冲击力的视觉效果,而当小女孩再次出现时,她已经是运尸车上的一具尸体。这一处理手法带给观众巨

第八章 电影鉴赏

电影《辛德勒名单》

大的心理冲击力。这一镜头的艺术性达到了经典的地位。当影片进行到犹太人走出集中营,获得自由时,银幕上骤然间大放光明,出现了灿烂的彩色。独具匠心的电影语言技巧与影片的情绪顺其自然的暗合,丝毫没有炫耀技巧的矫情,为影片深刻的主题起到了极好的锦上添花效果,使影片具有了回顾历史、发人沉思的艺术效果,极大地拓展了影片的表现空间。这部耗资 2300 万美元长达 3 小时 15 分钟的《辛德勒名单》被公认为是迄今为止拍摄的大屠杀电影中,最优秀、最完整的剧情片。它在次年奥斯卡评奖中获得了十三项提名,并最终获得了七个奖项。而斯皮尔伯格也凭借此片荣获奥斯卡最佳导演奖,《辛德勒名单》是美国电影史上最具现实主义电影美学风格的代表作品。

远在亚平宁半岛上的意大利电影,除了电影大师安东尼奥尼的《云上的日子》、贝尔纳多·贝尔托卢奇的《巴黎最后的探戈》(1972)、《末代皇帝》、(1988 年第 60 届奥斯卡 9 项大奖)、塞尔乔·莱昂内《美国往事》(1984)的佳作外,朱塞佩·托纳多雷的《天堂影院》(1989 年第 42 届戛纳电影节评委会大奖,1990 年第 62 届奥斯卡最佳外语片奖)以及后来的罗伯特·贝贝尼的《美丽人生》(1998 年第 71 届奥斯卡最佳外语片奖)更是一次次将意大利电影推向世界影坛的巅峰。这些闪烁着艺术光环的作品,展现着意大利民族探询梦想的遗失和追寻,演绎着电影大师们的艺术追求。

1982 年,一个叫科林·韦兰(《火的战车》的编剧)的电影编剧在获得奥斯卡最佳原创剧本奖时宣告:英国人的时代来了。其后,爱德华·贝内特的《权势》(获 1983 年第 33 届柏林电影节最佳影片金狮奖)、戴维·黑尔的《韦瑟比》(获 1985 年第 35 届柏林电影节最佳影片金狮奖)、罗兰·乔菲的《杀戮之地》(1984)、《使命》(获 1986 年第 39 届戛纳电影节最佳影片金棕榈奖)、查尔斯·克莱顿的《一条叫旺达的鱼》(1988)等登场,使得英国电影一度摆脱了"好莱坞"的阴影。大卫·里恩、詹姆斯·艾弗里更是以《印度之行》(1984)、《看得见风景的房间》(1985)、《莫里斯》(1987)、《霍华德庄园》(1992)这些彰显英国现实主义古典风格的

影片成为英国电影的旗帜。

前苏联电影在世界影坛占有举足轻重的地位。进入20世纪80年代,现实主义作品《莫斯科不相信眼泪》赢得了全世界的观众。影片讲述了一个发生在20世纪50年代末的故事:17岁的美丽姑娘卡捷琳娜来到莫斯科,当了一名女工。在一次舞会上,冒充教授女儿的卡捷琳娜结识了英俊潇洒的电视台摄影师鲁赤柯夫,他们很快坠入爱河。不久,电视台来采访优秀工人的典型卡捷琳娜,前来摄影的鲁赤柯夫得知了真相,断绝了与她的来往,而此时卡捷琳娜已身怀有孕。16年后,独自带大女儿的卡捷琳娜已是一家联合工厂的厂长。一次在回家的电气火车上,卡捷琳娜结识了

电影《莫斯科不相信眼泪》

独身的高级电工果沙,为了不伤果沙的自尊,她隐瞒了自己厂长的身份。此时得知卡捷琳娜成为厂长的鲁赤柯夫想重修旧好,卡捷琳娜断然拒绝。当果沙得知卡捷琳娜是厂长后,悄悄地离开了她。伤心的卡捷琳娜在好友的陪伴下,找到了果沙,两个人终于走到了一起。影片表现了人性、友谊和爱情,成功地塑造了卡捷琳娜这个坚强、美丽的女性形象。卡捷琳娜生活中有过两次欺骗,第一次冒充教授女儿使她断送了自己的婚姻,第二次冒充普通女工又差点破坏她迟来的幸福。两次性质完全不同的欺骗展现了卡捷琳娜——一位普通女性天性的善良与对幸福的执著追求和向往,为观众勾勒了卡捷琳娜内心的变化和成长的历程。这部严肃而深刻的现实主义影片,包含着生活质感的画面中充满了积极向上的乐观主义精神。影片在美国引起轰动,在1981年奥斯卡最佳外语片评选中,击败特吕弗的《最后一班地铁》、黑泽明的《影子武士》胜出,成为继《战争与和平》和《德尔苏·乌扎拉》之后第三步获得该奖的前苏联影片。

梁赞诺夫的《办公室的故事》(1977)、《两个人的车站》(1982)以略带忧伤的喜剧风格征服了观众。彼得·托洛甫斯基的《战地浪漫曲》(1984)以诗一样的笔调回顾了战争和战后的艰辛,演绎了一个别样的经典爱情故事。60年代曾以《伊万的童年》(1962,威尼斯电影节金狮奖)震惊影坛的安德烈·塔尔科夫斯基,以《镜子》(1974)、《潜行者》(1979)、《怀乡》(1982)、《牺牲》(1985)在银幕上继续对哲学、生命、宗教进行探索和思考,他作品中的独特诗意风格,使他在世界影坛上独树一帜。

70年代印度的电影生产不仅超过了日本,而且超过了美国,跃居世界首位(1972年为435部),拥有8000多家电影院,有61家制片厂,39家洗印厂,1000个制片公司和1200家发行公司,315种电影杂志。[①] 印度电影的主要样式是情节剧片和戏剧性的奇遇歌舞片,歌唱和舞蹈是其最重要的组成部分。被称为"印度的弗拉哈迪"的萨特亚杰特·雷伊的代表作品《远方的雷声》(1973)、

① 〔德〕乌利希·格雷戈尔:《世界电影史》(3下),第79页。

《金色的要塞》(1974)、《掮客》(1975)等,以独具匠心的画面构思,富有诗意的光影效果蜚声国内外。虽然印度电影产业繁荣,但是印度影片情节的雷同、脱离现实的题材以及印地语电影的垄断,使得印度电影艺术的发展受到了限制。

六、数字化的虚拟美学(1990—2005)

百年的时光流影,百年的神奇变幻,电影就像穿上了一双"红舞鞋",在人类的艺术舞台上,它不断地变换着姿势。从人类从未经历过的真实的远古时代,到人类从未目睹的虚拟的梦幻世界,电影成为一种真正的想象艺术。电影艺术自身正在经历着一个个不断脱胎换骨的时代。

从电影艺术的历史发展来看,所有艺术与技术进入电影都是为着同一个目的:这就是为了使电影在直观形态上更加逼近生活,使电影成为我们透视生活的一个窗口。而到了1975年乔治·卢卡斯拍摄《星球大战》的时候,科学的巨手把电影拉向的却是一个人们未曾目睹过的"外层空间"。电影开始远离走向现实的历史之途,而向着一个想象的世界迈进了。在科学技术的驱动下,电影这架造梦机器所制造的影像世界有时比真实的世界给人以更为强烈的现实感。影片《拯救大兵瑞恩》中通过数字化技术,仅用两百人演绎的第二次世界大战时有数万人参加的诺曼底登陆,几乎没有人会感到是科学的巨手在推动着这场银幕上的战争。数字技术全面地改变着传统电影的制作方式,为了与一个虚拟的世界相衔接,电影的特技制景工艺甚至要制造出与真实物体一模一样的道具。过去,我们历来相信电影是在现实生活中拍下来的,而现在的电影可能是数字工程师在电脑机房里合成出来的。而且它可能比拍的更好看,甚至比拍的更显得真实。历史上真实发生的巨大灾难也罢,人类永恒的爱情故事也罢,没有什么是数字技术不能制造的。如果在传统的电影中还保留着艺术表演的真实性和现实环境的相对真实性的话,那么在电脑数字技术进入电影后,这种真实正在付之东流,人们可以让总统和一个痴呆握手(《阿甘正传》),可以让原子弹在地层下爆炸(《断箭》),可以让龙卷风肆虐横行

电影《阿甘正传》

(《龙卷风》)……除了人们的想象之外,电影几乎没有任何界线不能跨越。作为电影艺术的最新款式——数码电影实际上并不仅仅在改变电影的画面,它在改变着电影的全部制作方式、传输方式、发行放映方式——总而言之由于数字化技术的引进,电影整个领域将产生革命的变化。

我们今天所看到的电影是运用摄影及录音技术把外界事物的影像与声音记录在胶片上,再通过化学感光的方式把它们冲印出来,在影院放映。这种传统电影现在是不是到了寿终正寝的时候?当初发明电影的法国兄弟卢米埃尔会想到在100年后的电影是今天这样一种稀奇古怪的连胶片都可以不用的东西吗(美国已经宣布10年到15年之间消灭胶片)?恐怕他们做梦也想不到。相对于过去传统影片的真实性和现实感,"虚拟时代"的电影将更具有

"仿真性"和全方位模拟现实的特征。有人说,电影中最好的表演是看不出来在表演的表演、最好的摄影是看不出来有摄影机存在的摄影、最好的电影音乐是让观众感觉不到音乐的音乐,那么电影中最好的虚拟技术,也许还是那种让人看不到破绽、看不出痕迹的虚拟技术。这也许才是虚拟美学的最大魅力。许多传统意义上走过来的电影导演,他们还是希望像今天一样出外景,演员在外景里拍摄,因为那样他们才有他们真实的感受,他们觉得那才叫拍电影。但是,假如有一天,电影不再出外景而全部变成了内景制作,也没有演员在现场扮演各种各样的角色,那时又会是一种什么样的感受呢?数字化技术给电影带来的是革命还是倒退?是腾飞还是陨落?这一切只有等待历史来作回答。

第九章
电视艺术鉴赏

　　电视(television)是人类电子高科技的产物,它利用人眼的视觉残留效应,通过光电变换系统,用无线电波通讯手段传送声音和图像,并使声音和图像迅速、连续地重现在电视荧光屏上。

　　这种电子高科技产物在其不断发展的过程中,必然与艺术发生关系,并产生了两种结果:一是作为音乐、舞蹈、戏剧、电影以及其他艺术形式的传播媒介,一是将自身技术手段与其他艺术形式的手法相结合,并运用结合后形成的新艺术方法独立地叙事抒情,通过塑造形象来反映生活。

　　第二种结果是产生了电视本身的艺术种类——电视艺术,如电视与戏剧相结合而形成的电视剧,电视与音乐相结合而形成的MTY,电视与舞蹈相结合而形成的电视舞蹈等等。

　　可以说,电视艺术是随着第七艺术电影问世后,人类凭借高科技而创造的第八种艺术门类。

　　与传统艺术不同,电视艺术从开始创作,到传播后的接受(从摄像到播放再到接收),需要一个十分庞大的现代科学技术的支持,如无线电广播技术、显像放像技术、卫星传播技术、遥控技术、计算机技术等,还需要一系列配套的现代高科技设备和家用电器的支持,如电视台、转播站、地面接收和国际通讯卫星,以及电视机、各种新型的电视接受器等等。所以,这是一门以庞大的现代化技术系统为创作—传播—接受手段的新型艺术。

第一节 电视艺术的基本原理

　　电视艺术是随着第七艺术电影问世后,人类凭借高科技而创造的第八种艺术门类。长期以来,我们对电视艺术认识的两个误点是:将电视艺术与电视同等看待,将电视艺术与用电视手段"记录"艺术的节目/作品同等看待。不仅如此,在电视艺术与电视文学的辨析上,也是一个经常困扰我们的棘手问题——怎么样的界定才有利于电视艺术的理论建树和实践操作?虽然这已是一个老生常谈的议题,但至今对它仍缺乏很好的学术性的梳理。

　　概念意义的电视,是利用无线电波传送活动影像的装置。它由发射台把影像变成电能信号传送出去,再由千家万户的电视接收机把信号还原成影像显现在荧光屏上。这种传送和还原功能,除了用于文化娱乐和教育方面外,更被广泛用于新闻传播以及其他技术和军事方面。显而易见,这种意义上的电视概念,不是一种单一的通过塑造形象来反映现实、且比现实更有典型性的社会意识形态,也即不是一种单一的艺术种类。

　　判断用电视手段"记录"艺术的节目/作品是否是电视艺术,即判断一个独立艺术形态是否成立,其最重要、最关键的标准是:通过与电视技术及电视自身的艺术元素(声音和画面)的结合后,参与结合的艺术品种(样式)在形态上是否发生了改变,并且这种改变是否足以支撑起一个独立艺术品种(样式)所应具备的全部基本特征。

　　从这一点论述开来,以往有些人认为,随着电脑的发展与普及,电视艺术将逐渐为电脑艺术所取代,这实际上是错误的。且不说电视的电脑化和电脑的电视化将成为电子科技的发展方向,就以电视艺术来说,与一切人类所创造的艺术种类和样式相比,电视艺术可以说是一个最具变化和最有发展的艺术样式,而且其变异和发展的速度之快是任何其他艺术种类和样式都无法相比的。不仅如此,通过电视传播上的魅力,电视技术的超兼容性,以及电视所固有的自身艺术的巨大包容性,它还会不断衍生出新的电视艺

术品种。

例如中央电视台综艺频道"快乐驿站"栏目中的"电视漫画"和"电视漫画小品",就是新近出现的新电视艺术品种。

"电视漫画"将静态的漫画与动态的电视相结合而发生了艺术形态上的新变化:连续性的纸本漫画(四幅以上)通过镜头与画面的运动以及妙趣横生的声音配置,使静态的漫画造型变成了动态的声画造型,将传统的读者"阅读"漫画变成了最家庭化(最时尚)的观众"观看"漫画,从而使阅读漫画的静态联想,得到了无限的动态联想放大。谐趣、幽默、滑稽等种种审美享受也得到了倍数级的增大。这种新电视艺术品种无疑是电视与美术相结合的产物,是电视美术的雏形。

"电视漫画小品"是用漫画的形式来演绎戏剧小品,并与电视相结合,从而衍生出了这样的新电视艺术品种:是除电视剧以外的第二个真正的戏剧与电视相结合的电视戏剧新品种。由于"电视漫画小品"是漫画造型夸张式的艺术造型,所以它排除了用真人演出而带来的尴尬——像以往那样,用摄像机摄录舞台(或是电视台的摄录棚)上的戏剧小品演出,虽然仅仅只是一种保存形式,但我们仍把它划归为电视艺术的一种,称之为电视小品,却造成了何为"电视艺术"认知上的彷徨和争议。

不仅如此,更让人动心的是,设置在每个电视频道或栏目前的片头短片,随着电视技术的不断进步和电视艺术手段的不断丰富,为了拖住观众的注意力和增强观看的驱动力,它已经摆脱了以往那种简单的开场形式,正逐渐形成为一种极具创意的"电视片头艺术"——一种真正意义上的电视艺术新类型。它将电视所有的镜头语言和画面剪辑技巧,甚至是电脑画面造型技巧,都拿来"为我所用",以创造出最富冲击力和吸引力的声画造型形式。这种声画造型艺术,既不同于 MTV,又不同于电视广告艺术,而是为不同电视频道或栏目制作的新电视艺术类型。当然,这种"电视片头艺术",其主要艺术特征是什么;对艺术类电视频道/栏目与非艺术类电视频道/栏目(如经济频道),其艺术特征和美学要求是否完全一致;具体的电视艺术手法是什么,等等,都有待于进一步

的探究。

电视艺术与电影艺术(或是一般讲的电视剧与电影故事片)是两种不同的艺术类型,无论从艺术形象的形态(时空、动静),传播和接受途径(视觉、听觉及想象等),还是创造形象的手段(形体、色彩、线条、声音等)来说,其媒介和手段都是不相同的。在某种程度上说,电影艺术就是电影本身,其他如电影新闻、电影科技片等,在一定程度上都可视作是"电影艺术"的某种延伸或附件,但电视艺术决不是电视本身,新闻报道、访谈节目、各种各样的会议实录,以及时事、军事类分析专题节目等,再怎么说都不是"电视艺术"。

而传播技术的特性,即公共场所和私家场所的观看与接受,是造成电影和电视艺术在传播方式、欣赏形式和与观众关系上重大差异的根本原因。

群体性的电影放映场所,固定式的观众观看点(即使没有座位的汽车电影广场放映,当汽车随意进入之后,其停靠后的观看又成为固定了),与私密性很强的家庭电视机摆放,非常随意的"个体式"观看,造成了电影的定向性观赏与电视的随机性观赏、电影观赏的确定性与电视观赏的不确定性的不同。

换句话说,电视艺术的接受途径和方式与戏剧、电影可说大相径庭。电视艺术的接受是一个自由时空的接受——不受观看场所和放映时间的任何限制,戏剧、电影却是一个固定时空的接受——观众必须集合在同一个空间场地(剧场或电影院)。电视艺术由于拥有卫星传播技术手段,可以使世界范围内的观众,在不同的场所内却同一时间观看同一节目。无数个分割在家庭、办公室、娱乐场所以及只要能放置电视机地方的"观众",虽然在地理环境上被分离独立,但在美学的"时空"意义上却高度的同一和统一,是美学意义上的"欣赏"大群体。所以,观赏电视艺术的"观众",已不是原来戏剧、电影意义上的观众,而是电讯意义上的观众,是用电波相连的观众,这也是手表电视、手机电视等问世的根本原因。

更重要的是,从某种意义上说,电视是一种高科技的传播工具,它是人类任何其他传播媒介(即使电影)所不能比拟的。在新

的世纪,电视将是唯一能与电脑媲美的互动传媒载体。因而,虽然电影和电视都是科学和艺术的结晶,都属于"技术性的艺术",但电视的互动性必将更为强烈地拉大与电影的相异,而不是互补和交融。两者在叙述的出发点和内涵上并不相同。

在某种意义上说,电视艺术是一种新的艺术形态,是富有个性特征和艺术魅力的新兴身份的艺术。更确切地说,是一种新的艺术状态。与其他艺术种类/样式不同,它利用广播和电视这一传播工具,用其自身高科技化的视听图像化功能,将人类所创造的一切其他艺术样式创造性地"转换"在声波和荧屏之上。因此,电视文艺所包含的艺术形式便带有了这样两种类型的区别:一类是用电视的形式"再现"某种文艺样式,如通过电视"听"一段流行歌曲,在电视上"身临其境"地观看一场舞蹈表演,或通过荧屏"看"一场交响音乐。这一类的电视文艺带有基本上的"记录"成份,它实际上是通过电视这一传播媒体,将一台戏、一场舞、一个画展远距离地传递给观众,因而电视在这里成了真正意义上的"传播"工具。另一类则是电视与某种艺术样式嫁接、融合后形成为一种具新身份的艺术形态,如电视剧、MTV(狭窄意义上的电视音乐)、电视舞蹈等。

从传播与艺术的相融这一审美角度看,电视艺术新身份的基本特征为:品种集合的综合性、多重统一的真实性、有深度的通俗性、自由随意的观赏性以及技术艺术兼容的科技性。无疑,电视艺术的这五大基本特征是建立在电视自身的审美特性如运动性、逼真性、共时性、广泛性、兼容性、纪实性、参与性、连续性、当代性、直观性、开放性、社会性和科技性等基础之上的,是电视艺术区别传统艺术品种,以及电影艺术的自身特征。

但电视艺术的这些身份特征,也遭到了一些文化学者的质疑和批评。尤其是在一些"后"学者的眼中,电视的某些特征和品性已被无限制地放大,电视/电视艺术成了现代文明的一个负数。当然我们并不赞成这些对电视/电视艺术的偏激说法和判断,并且这也不妨碍我们对电视艺术身份特征的研究和判断,即使是后现代主义理论家杰姆逊从后现代文化的角度来讨论电视文化,也可成

为我们讨论的一个切入点。

第二节 电视剧艺术的分析与鉴赏

美国艺术理论家苏珊·朗格说:"艺术种类更为本质的划分是那种圈定其真正范围的划分,亦即区分各种艺术创造的东西或者说区别它们基本幻象的划分。"①电视剧是电视技术与艺术相结合的、融合戏剧、电影、文学及其他传播媒介中诸多表现因素而形成,通过表演叙事以适应电视连续播映的电视艺术。或者简单说,电视剧是通过表演叙事专为电视播放制作的电视艺术,连续长剧是它的主要艺术

由于电视剧这一称谓,容易使人望文生义,以为电视剧理所当然地就是在电视上播映的戏剧。更有认为,电视剧最善讲故事,具有很强的戏剧性,因此它属戏剧,这其实是个大误会。

非常清楚,电视剧理应离不开戏剧性,但戏剧性与戏剧样式/类型是两码事。从美学的角度来说,任何叙事艺术,甚至是非叙事艺术也都具备戏剧性,如达·芬奇的绘画《最后的晚餐》、贝多芬的交响乐《命运交响曲》等,这是美学意义上的戏剧性。因此,需要再三重复的是,电视剧不是戏剧。电视剧具有戏剧性,并不能说明它就是戏剧艺术的一种。

电影和电视作为传播媒介分别诞生于 1895 年和 1928 年,但事实上,电视的技术理论如扫描等早在 1886 年就提出了,电影更是要早于电视的应用,但电视剧的真正产生却要晚于电影艺术约 50 年,即第二次世界大战结束的 1945 年之后才有了"电视剧"。1949 年 6 月美国播放的电视剧《得克萨科明星舞台》,使电视机的销售在数月内一下子上升至十多万台。前苏联播放的第一部电视剧,是 1951 年根据舞台剧《真理好,幸福更佳》录制的"电视剧"。联邦德国则从 1952 年开始播映录制"电视剧",60 年代根据长篇

① 〔美〕苏珊·朗格:《情感与形式》,刘大基等译,中国社会科学出版社 1986 年版,第 121 页。

小说改编的《布隆迪罗克家族》，成为最受欢迎的电视连续剧。

一、电视剧的分类辨析及意义

"研究艺术种类问题，其目的是从各门艺术的区别和联系中认识其特殊规律和一般规律。"①

电视连续剧代表了电视剧的一切特长和特征，它是与戏剧和电影相区别，并能表明自己身份的最基本和最主要的电视剧形态。电视连续剧是情节、人物连贯，分集连续播映的一种电视剧。按中国的惯例，四集或四集以上的电视剧即称为连续剧。

当然，广义上的电视连续剧还包括"电视系列剧"。在某种意义上，我们说电视系列剧也是一种"连续"剧，不过是"连续"的方法不同罢了。电视系列剧的主要两种"连续"方式：一种是人物"连续"，情节不"连续"，以一个或几个主要人物贯穿始终，如美国电视系列剧《加里森敢死队》、《神探亨特》、原联邦德国的《老干探》、《探长德里克》、中国电视剧《编辑部的故事》等；第二种是情节、事件"连续"，人物不"连续"，以基本的情节框架贯穿始终，如中国电视系列剧《水浒》等。可见，虽然已经约定俗成的称为电视连续剧和电视系列剧，其本质却是一样的——无论是"事"、"物"、"人"，都满足了电视剧在观赏上的个体性、随意性、选择性、连续性特点。而这一点，由于受观赏场所等的限制，是戏剧和电影等其他表演艺术所无法办到的。

我们以电视连续剧《重案六组》（海润国际广告有限公司、北京紫禁城影业公司联合摄制。导演徐庆东，主演李成儒）为例。

全剧以真实案例作为情节结构的框架，讲述了重案六组成员曾克强及其同伴的一系列破案故事。电视剧通过一个个案件的侦破，以及刑警队员们的平民化普通生活，展示了公安干警的勇气、智慧和可亲可爱的性格。电视剧一经播出，即受到普遍欢迎。剧组紧接着拍摄了第二部。电视剧最吸引人的地方，是每一案件被侦破时就是这一集的高潮，但它却并不戛然而止，而是即刻"冒

① 王朝闻主编：《美学概论》，人民出版社1981年版，第246页。

电视剧《重案六组》

出"一个新案件。可有趣的是,新案件一冒头却真的"戛然而止",下一集是刑警队员如何侦破这一新案件。每一集就这样始而反复,以激起观众"且听下回分解"的观看欲望。可见,《重案六组》的结构是人连事不连——人物连贯故事不连贯,即全剧故事是由一个一个案件串联起来的,也正是如此,有人比喻是中国的"神探亨特"。但美国的《神探亨特》十年前在中国播放时标明的是"电视系列剧",而《重案六组》却写明是"电视连续剧",由此可见,电视连续剧和电视系列剧之间的界线并不十分分明,在连续观看这点上,两者的基本特征甚至可说是完全一样的。

所以我们又说,电视剧与电影(主要相对于剧情片而言)的差别,并不在于摄像机与摄影机两种机型、磁带与胶片两种储存方式、屏幕与银幕两种画面大小的差别,因为在一定程度上,这一些差别都不是本质意义上的差别。从摄像机与摄影机的表现效果来看,二者之间并没有本质上的区别,电视剧也可用胶片进行拍摄,而且随着数字技术的进步,电影也可用数码进行拍摄。电视屏幕与电影银幕之间画面大小的差别也并不是不可逾越,电影中远景和全景等许多拍摄手法,都已经被电视剧的动作片和武打片所运用,而且随着电视技术的发展(特别是LCD、背投、等离子和液晶等大屏幕电视的普及),屏幕与银幕之间画面大小的差别也会逐

渐缩小。

电视剧与电影的区别更多的是播映方式、观赏环境与时间长度上的不同。特别是电视剧与电影两者在时间长度上的差别,带来了美学上的巨大差异:

其一,就大众性和通俗性而言,电影充其量是一种娱乐,电视剧却成为了家庭日常生活的一部分:作为现代社会的人,不管是生活在城市还是乡村,他们不可能天天去电影院看电影,但却能在家里天天观看电视剧,因此在某种意义上,如果说看电影是一种审美,观赏电视剧却成了一种生活习惯(习俗)。

电视剧《达拉斯》

譬如1980年的美国,民众碰面互相问的最重要的一个问题是:"到底谁杀害了JR?"由拉利·哈格曼扮演的电视连续剧《达拉斯》中的JR.埃文被人杀害,引发了全美国民众的大讨论,人人都在猜测是谁杀害了JR。这年11月21日播放了《达拉斯》的最后一集,才揭晓了这桩神秘杀人案的谜底,原来是JR妻子的妹妹

干的。这是美国电视剧史上收视率最高的一部电视剧。

其二，就体裁的篇幅而言，电影已经形成了其时间长度欣赏上的定势———一部影片一百分钟左右，很少有上下集的，超过四集以上的实属罕见。但对电视剧来说，连续剧已成为电视剧的基本形态，十几集，数十集，数百上千集，甚至有连续播放几十年的，早期电视剧时兴的一、二集长度的电视短集，反而成了电视剧的例外。显然，电视电影的产生就是试图延续电视剧的这种非基本形态——电视短剧的一种尝试。如果打个比喻，电视剧与电影在篇幅长度上的比较，则相当于小说中的长篇小说与短篇小说、中国戏曲中的连台本戏与单本戏、评弹中的长篇说书与弹词开篇等的区别。

电视剧《24小时》

其三，就题材的容量而言，长而连续，成了电视剧因这种容量的"特殊"而构成了其区别于戏剧和电影的最大差别——最真实的将生活的原貌搬上屏幕，生活的时间长度"化为"屏幕的时间的长度，最后又归结为受众"观看"的时间长度，这样的"艺术真实"在电视剧中成了某种可能，如美国电视剧《24小时》，将屏幕时间与生活时间构成"小时"上的对位：24小时中发生的故事正好用24小时播完，每一集60分钟对应的是生活中一小时发生的故事，从而加深了电视剧故事本身的逼真感，这种题材的容量对戏剧和电影来说，都是难以想象和完成的。

二、电视剧的基本艺术特征

电视剧是所有电视艺术中最具个性特征和电视艺术特色的艺术品种。从电视剧的媒介与手段、传播途径和欣赏方式三方面综合考察,我们认为电视剧的最基本艺术特征是:连续性、广播性和生活化。在这里,连续性是电视剧诸特征中的特征,是电视剧一切特征的基础。

"电视剧和广播剧同戏剧、电影之间的根本区别之一,就是它们的连续性"[①],电视剧的连续性是电视剧区别于戏剧、电影等叙事艺术最具标志性的特征。从某种意义上说,电视连续剧不仅体现了电视剧的优势,更重要的是,它已成为电视剧的主体。中国的电视剧艺术虽然成熟较晚,但与世界上电视剧的发展历程一样,电视剧艺术的成熟在于电视连续剧的产生和发展,只有发展到电视连续剧阶段,电视剧也才具有了电视剧其自身独立的艺术特征。

如果说连续性是电视剧最具标志性/Top 的艺术特征,那么,广播性则是电视剧最后层/Low 的艺术特征。广播剧的叙事和人物塑造是语言、音乐、音响三者"艺术"综合的结果。正是在这种意义上,不仅广播剧的主要艺术手段——语言(对话、独白和旁白等),影响了电视剧的语言特征,广播剧的音乐造型和音响造型也影响了电视剧的声音构成元素。

惟其如此,与电影艺术相比,电视剧在叙事上不仅对话多,更是将音乐和音响也作为情景造型的一种主要手段,而不像电影那样,更多地是依靠画面造型。也正是在这种意义上说,像《人鬼情未了》、《坦特尼克号》中用非语言来交代的大段画面造型和经典场面,一般是不可能在电视剧中出现的。这也是高科技等特技的运用更适合于电影的根本原因。

电视剧的生活化艺术特征与一般意义上的大众性和通俗性不同。生活化是在电视这种大众传媒基础上形成的电视剧的基本艺

① 〔英〕马丁·艾思林:《戏剧剖析》,罗婉生译,中国戏剧出版社1981年版,第78页。

术特征之一,是一种艺术样式/类型对反映生活的美学要求。即通过电子技术传播给观众的"屏幕视像"——电视剧所创造的艺术形象,已经不是什么大众性和通俗性的问题,而是成为民众生活的一部分——与民众生活融为一体的生活艺术。所以,电视剧的生活化艺术特征,并不是一种题材内容的要求,而是艺术上的特征规定,就如同我们说民间舞蹈的特征之一是生活化,并不是仅仅指其动作内容的生活化,而是包括动作形式、节奏韵律以及撷取生活的态度。

电视剧《中国式离婚》

正如《渴望》、《贫嘴张大民的幸福生活》、《十六岁的花季》、《编辑部的故事》、《围城》、《中国式离婚》、《冬季恋歌》等电视剧,有的是题材内容的生活化,有的却是艺术表现的生活化。如果说

电影是对生活的浓缩,那么,电视剧就是对生活的"还原"。

所以,就本质上而言,电视剧是无所谓"雅"、"俗"之分的。而且,在某种意义上,我们对电视剧的"雅"、"俗"之辨也是根本不必要的,因为电视剧的文化本位就是"家庭的"、"生活的"。更何况,我们根本不能用电视剧的意识形态倾向或政治性、理想性来比拟它的"雅"、"俗"之分,因为"雅"与"俗"说的是艺术风格、题材选择和接收的受众面,与艺术样式的自身特征并无必然的内在关联。

也正是从这点出发,我们说,电视剧的生活化美学原则,决定了它在演员挑选上的特殊性:为了使表演者在年龄、形象、气质和风度上更"生活化"——创造的角色能够给人以像生活中一样逼真的感觉,导演更多的会选用非职业演员。比起电影艺术来,职业演员与非职业演员并存的状况就成了电视剧的一个更重要特征。

而过分血腥、暴力、色情,因为与日常生活相背离,所以一般不可能成为电视剧关照的题材和内容,这倒不是由于电视自身的传媒和宣传功能的缘故,更主要也是因为它与电视剧的生活化美学特征相违背的结果。

三、电视剧的构成

画面、声音和故事是电视剧最基本的构成要素。其中,画面和声音是电视剧的基础语言,故事则是电视剧语言的叙述本体。

画面是电视剧最基础的语言之一,是电视剧形象构成的基础。电视剧在画面上与电影的差异,就在它的节奏上——比电影画面节奏来得慢的节奏呈现。所谓电视剧的画面节奏,包括画面的内部节奏和外部节奏。内部节奏即演员动作或被摄物体本身运动的快慢,以及摄像机运动的快慢;外部节奏即画面衔接的快慢,也即画面时空变化的快慢。

除了故事叙述上的原因外,由于电视剧的连续性、广播性和生活化的美学特征,线性式的结构特征——横向的叙事结构,扁平的角色矛盾,滚动的冲突铺陈和连环的悬念设置,以"时间"来演绎"空间"的时间观,人物语言上的"话多",以及家庭式的观赏等特点,使电视剧的画面节奏比电影的画面节奏显得"缓慢"——这是一种相

对意义上的"慢":人物动作不是一味朝景深方向运动、"长镜头"意义上的镜头运用增多、快速的蒙太奇剪辑减少、剧中人物话语增多等等。这是一种互为结果的因果链。所以,从另一方面说,电视剧的画面节奏特征也可说是电视剧艺术特征在画面节奏上的表现。

惟其如此,如果说电影画面的节奏是"艺术"节奏,那么,电视剧画面的节奏就是"生活"节奏——一种对生活节奏的模仿与再现。电视剧的这种画面节奏避免了电视图像与生活图像之间的强力反差而引发的"排斥"审美心理,这是因为电视剧的观看本身就是家庭"生活",而电影的观赏因为是在封闭、黑暗的影院环境中,"艺术"的假定是观众倾向于画面节奏与生活节奏的巨大反差,这也是摄影特技和剪辑特技(如变速、升格、降格、倒拍等)多用于电影,甚至成为电影的主要特长之一的主要原因。

声音也是电视剧的最基础语言之一,而且不仅是电视剧形象构成的基础,更是电视剧叙事的最主要工具。

电视剧与电影从无声到有声不一样,电视剧是伴随着声音一起产生的,即声音从一开始就作为最重要的元素,与画面一起成为了电视剧最基本的构成要素——"说"故事。这也就是说,虽然音乐和音响还是除了语言之外声音元素中的另两个重要组成部分,但对于电影和电视剧来说,音乐和音响的功能并不完全一致。在电视剧中,音乐作为配乐,从属于画面,音乐形象和音乐的个性色彩完全被用来烘托画面情境,渲染画面气氛,也即音乐不是被表现的主体。但在电影中,表现高潮或情绪强烈的画面造型,一般依靠音乐和音响的造型来完成。所以,我们可以说,当声音进入电影时,电影用画面造型来叙事的特征已经非常成熟,因而声音便也自然承担了这种"造型"叙事功能;而电视剧的声音是一开始就与画面"共存"的,因而声音与画面一样,更主要的是担当起以"叙述"为主的功能。惟其如此,电视剧就比电影更重视声音中的"语言/话语"的叙述作用。换句话说,如果说电影声音中的音乐和音响,是一种"画"的意义(画面造型),那么,电视剧声音中的音乐和音响,就是一种"说"的意义(话语叙事)。

如果说电影中的音乐还有自身的"独立"表现性功能存在的

话，那么，音乐在电视剧中主要就是"移情"表现性功能。正是在这种基础上，在电视剧中，剧中人物对话时一般不会有背景音乐；也一般不会有专门的"性格音乐"（专门为某一人物设计创作）；器乐曲或歌曲（插曲）基本上取自流行乐曲，使之与电视剧的"大众化"风格保持一致；即使创作乐曲（片头、插曲和片尾）基本上走的也是通俗一路，而由于电视的接受特点（广泛和连续），所以这种创作乐曲又非常容易成为流行乐曲；音乐基本不为动作造型服务，而是名副其实的"叙述"故事时的背景音乐。

以被赞为"疯魔全东南亚之韩国青春偶像剧"《蓝色生死恋》之二的《冬季恋歌》[①]为例。

当郑惟珍得知姜俊尚因患病才离开自己去美国纽约动手术后[②]，急忙赶往机场却已晚到了一步，俊尚乘坐的飞机已飞往纽约。这是惟珍和俊尚生离死别的最后一场戏，是全剧的感情高潮和矛盾冲突高潮，但电视剧并没有用画面造型来处理，而是整场用《从开始到现在》的歌曲贯穿——这是惟珍和俊尚高中时初恋时的歌曲，从而用音乐的"叙述"强化了俩人的感情高潮。

同样，当惟珍一年后从法国回来，偶然从一本杂志上看到自己以前设计的别墅时，怀着对俊尚的爱而起探询时，意外地又与俊尚相遇，这是全剧感情的高潮和收尾，电视剧同样也没有用画面造型

[①] 《冬季恋歌》于2002年1月在韩国播放，引起轰动。该剧是制作人尹锡镐继《蓝色生死恋》后推出的四季系列剧中的第二部。2003年播放的《夏日香气》也已结束，最后一部《春日华尔兹》正在制作筹备中。《冬季恋歌》2001年传到香港，后在中国内地和日本及东南亚地区播放，2004年4月到9月间在日本NHK BS2播出，好评连连，在亚洲掀起一股韩流旋风。如今，《冬季恋歌》的外景地已成为旅游景点。电视剧叙述郑惟珍、姜俊尚、金相奕、吴彩琳四个高中同学的爱情与友情故事。

[②] 《冬季恋歌》在这之前的故事情节为：俊尚和惟珍的初恋是在高中开始的。后来由于俊尚意外遭车祸而亡，提早结束了这段恋情。10年后，正当相奕准备与惟珍结婚时，一个与俊尚长得非常相像的男人民亨突然出现了，并与惟珍双双坠入了爱河。但由于遭到双方家人的反对和对相奕的负罪感，两人不得已分手了。民亨怀疑自己的过去，经过调查，他发现自己就是俊尚，并终于找回了因车祸而失去的记忆。当俊尚和惟珍再度相爱时，他们两家的上一代矛盾却日益暴露，当俊尚和惟珍各自从家中知道他们俩是同父异母的兄妹时，思想上产生了激烈的斗争。最后，两人决定私奔。但当俊尚确认自己已经患上了严重的脑血肿，有失明和生命危险后，决定离开惟珍，成全相奕对惟珍的恋情。虽然后来经过血液的亲子鉴定，他知道自己和惟珍并非同父异母的兄妹，而与相奕是兄弟，但还是执意离开惟珍。

电视剧《冬季恋歌》

处理,而是再一次响起了《从开始到现在》的歌曲,就如歌曲一样,将感情戏"叙述"推向到了极致。

歌曲《从开始到现在》后来被"爱情王子"张信哲翻成同名中文歌曲,并成为他的成名曲之一,在流行歌坛风靡一时。非常清楚,音乐在电视剧中的"叙述"作用,正是现在电视剧插曲比电影插曲更容易流行传唱的原因。惟其如此,在某种意义上,如果说电影声音中的音乐是"看"的,那么,电视剧声音中的音乐就是"听"的。

对电视剧来说,为了符合电视剧的生活化审美原则和家庭式的观赏方式,一般不对声音效果进行强化和放大,要求的是音响效果如生活化般的"真实"——就如我们平时在日常生活中"听"到的脚步声、风声和雨声等。所以,我们又可以说,电影音响是"电影化"的音响,电视剧音响却是"生活化"的音响。音响在电视剧中的功能比电影"简单"得多,有时甚至是"点到为止",特别是在

对话时,基本上不用任何音响效果。至于电影音响的扩展画面空间容量,刻画人物心理,传递人物情绪信息,渲染气氛、增强画面感染力、制造悬念,承担"蒙太奇"时空转换,隐喻或象征某种状态和评价等功能,对电视剧来说是基本上不具备,或者说至少到目前为止是不"想"具备。不仅如此,甚至如在电影中对无声效果的运用,电视剧也一般很少"尝试"。

我们甚至可以这样说,电视剧基本上不会如电影那样,把音响用来创造特有的画面效果,因为这种功能原则上都"交给"了人物语言/话语。电视剧的本质就是用镜头加话语讲故事。对电视剧和电影来说,电视剧的故事类型是"传奇故事",电影的故事类型却是"文学故事"。"传奇故事"和"文学故事"的差别在于,前者比起后者来,更具有民间的、大众的、生活的、家庭的和娱乐的性格。

电视剧故事的基本魅力来自于生活,来自与民间,来自于故事中的悲欢喜乐,来自于故事中的人生百态,来自于故事中的无穷希望。电视剧生活化的艺术特征和家庭式的观赏方式,使民众将电视剧作为生活中最信赖的"镜子"。人们把电视连续剧说成是当代人讲故事的"说书人",在某种程度上,这种比喻不但非常形象,而且还非常到位。而电影的故事选择和类型比起电视剧来是更具"文学性"——思想性、历史感、严肃性和典型性。

电视剧在构成上的这种特征,全部指向了它的元根:生活化的艺术特征和家庭式的观赏方式。所以我们说,电视剧的构成特征是一种指向"生活意义"的特征,电影的构成特征则是一种指向"艺术语言"的特征。

四、电视剧的结构

对电视剧来说,结构就是"叙述"故事的总体框架。换句话说,所谓电视剧结构,也就是角色、情节、冲突和悬念的布局与剪裁。电视剧的线性式结构,是一种美学意义上的结构形态特征概括。它大致上包括:横向的叙事结构,扁平的角色矛盾,滚动的冲突铺陈和连环的悬念设置。在某种意义上说,这也就是电视剧艺

术的结构美学。

横向的叙事结构讲的是电视剧在故事叙述上的线性特征——一种以横向长度运动为主的叙事方式：在故事情节上无论是单线（以一条情节线为主的剧情发展）、复线（以一条情节线为主，一条枝蔓性的情节线为辅；或以一条情节线为正，一条情节线为反的剧情发展），还是多线（以三条以上或正、或反、或主、或副、或明、或暗的情节线），都是作横向的线性运动，即情节线如电缆一般绞缠在一起或粗或细的从长度上向前发展。在通常情况下，即使人物再多，矛盾再复杂，它也不会让"枝叶"（辅线）作"宽度"上的纵向发展。如果说电影在故事叙述上主要是"动作表现"的宽度展开，那么，电视剧在故事叙述上主要就是"情节铺陈（交代）"的长度展开。这是两种绝然不同的叙事结构原则和美学要求。

正是在这种意义上，由于电影和电视剧叙事结构的差异，在将文学作品搬上银幕和屏幕时其故事情节的抉取和安排是不尽相同的。例如电影《安娜·卡列尼娜》将小说中的列文情节线全部删除，就是电影在故事叙述上的宽度展开不允许有太多情节线的"拉长"，这会破坏"动作表现"展开的缘故。但电影的这一"短处"恰恰成了电视剧的"长处"，如电视剧《射雕英雄传》、《六指琴魔》、《独臂刀客》、《倩女幽魂》与同名电影《射雕英雄传》、《六指琴魔》、《独臂刀》、《倩女幽魂》，两者对小说材料的剪裁，一目了然。显而易见，最大限度地保证原著的人物和情节不受"损失"，正是为电视剧以横向长度运动为主的叙事方式所决定的。

对电视剧来说，其线性式的结构特征，使故事情节的发展是"一波未平一波又起"，人物的矛盾纠葛是"高潮迭起"，每一集都是"请听下回分解"的"小收煞"。电视剧的这种结构特征既"满足"了其长度上的要求，也"满足"了电视剧观赏的审美习惯——断断续续的、随意的"跳进跳出"（走进走出）的观赏，漏掉部分情节甚至一部电视剧里的几集，都已成为电视剧观赏的常态。

五、电视剧语言的特征

电视剧语言指的是剧中人物语义意义上的对白（也称对话）、

独白和旁白,以及叙述性画外音,也即电视剧中由人物说出来的语言。用通俗的话来说,电视剧是一种"话"多的屏幕叙事艺术,电影(故事片)是一种"画"多的银幕叙事艺术。

人物语言在电视剧中与在电影中的区别在于:在电视剧中,人物语言除了交代人与人之间的关系,推动剧情的发展,揭示主题思想以外,还用于对人物性格和感情的"描述";但在电影中,人物语言所承担的这种"功能",大部分都"转"到了人物的动作和画面造型上。这也就是人们常说的:电视剧"话"多,电影"画"多。

造成两者这种差异特征的原因当然很多,但有一点是肯定的,在叙事上,电视剧主要是靠"说"来讲故事,而电影却更多的是用空间里的动作来营造故事细节。电视剧语言特征是广播性、口语化和亲和力。

广播性指的是电视剧语言对广播剧语言某些"听"的特点的借鉴,而非对广播语言特点的借鉴。换句话说,电视剧将广播剧语言的表述性——用人物语言(对话、独白和旁白等)的"角色"化来叙述故事,即将故事发生、发展和终结过程中的一切动作,包括人物的内心行动,靠语言"讲述"出来。在电视剧中,语言几乎就是一切——担负着描写事物、人物,交待时间、场景,说明人物关系,推进剧情发展,表达人物内心感情,塑造人物个性和形象,揭示作品主题等任务。

不仅如此,电视剧语言在说明人物和事物的时候,还要求有适当的重复。从书画语言的角度会显得繁琐,然而从听觉考虑,却是十分必要的。对于听众看不见的客体做适当重复,可以增强印象,帮助听众感知。所以电视剧常常出现这种情况,甲对乙说话,实际上却不是讲给乙听,而是讲给听众听的。

电视剧语言的广播性特点是一种广播的"听"的意义,它使视线在暂时离开电视机后,或者说在暂时的交谈、走动时,仍可"接受"电视剧的语言信息,而不至于中断对电视剧的"观看"。在这点上,它与电视新闻、电视气象预报等的"收看",甚至是与广播新闻、广播气象预报等的"收听",在接受机制和接受环境上是相一致的。

广播的非专注性接收特点,即广播接收上的"一心二用"特点(走路、乘车、劳动、做家务时都可以接收广播),也或多或少地影响了电视剧的观赏习惯。科学研究成果表明,人类的视觉和听觉并不是始终相互协调的,"视而不见"和"听而不闻"的情况经常出现在注意力较随意的时候。因此,在某种意义上说,电视剧语言的广播性、口语化、亲和力(生活化)特点,是与其本身的传播和接受的途径、方法有关。

口语化指的是电视剧的人物语言(对话、独白和旁白)根本上要接近日常生活的"语言"——要口语化,即不能费解难懂,让观众在"听懂"话语上多费思索,耗费精力,产生听觉上的障碍,从而影响对剧情和人物的理解,甚而干扰视觉的感受功能。

对人物语言来说,通俗性与口语化并不相同。通俗性是尽量把话说得浅显,多用口语,从而达到老少皆宜的目的。但口语化要求"说话"就是生活本身,是一种生活语言——口语,这是因为从来没有人会要求生活语言应该"通俗"。

语言是人类特有的最重要的交际工具。语言包括口头形式和书面形式。口头语言,也称有声语言、听觉语言和外在语言。口头语言和书面语言虽然就语言的基础来都说是相同的,但由于交际的方式和手段不同,口头语言是说给人家听的,即是用语言的声音来直接表达思想;书面语言则是写给人家看的,是用文字记录来间接表达思想,所以两者在用词上和造句习惯上存有一定的差别。在一般情况下,普通话口语词汇几乎都能用在书面,但反过来来,书面独用的词,就不宜在口语里使用。广播电视的家庭性质要求多用口语词。

口语在某种意义上,也就是一种生活中的谈话语体,它要求长话短说,多用短句,少用附加语,少用倒装句,不用长句子,不用生僻的词,采用群众习惯的讲话方式。电视剧语言的"口语化"也正是指的这种意义上的"转换"。

许多经典性的电影和电视剧都是著名小说或者戏剧的改编,如电影《悲惨世界》、《战争风云》和电视剧《围城》、《一地鸡毛》等,但两者在改编的语言运用上却并不相同。从小说到电影,是文

字语言向通俗语言的转换,所以允许保留书面语言的某些特征。而且由于电影的自身特点,大部分表述语言在这种转换过程中通过运动图像结构的"转译",成为画面的造型。但从小说到电视剧,可以说与电影根本不同,它是文字语言向口头语言的一种转换,而这实际上是两种"语言"的转换,即大部分的表述语言(而非描述语言),如对话、独白和旁白等,都直接转换成了对等的口头语言——一种不必依赖系统学习就能"接受"的交流语言。[1]

电视剧语言的亲和力则是为了使观赏者迅速理解剧情和人物所设。电视剧语言的口语化特征,决定了其语言风格的重复、琐碎和拖沓,在某种意义上,它可以说是对生活语言的"纪实"——一种舍弃了对生活语言过分加工的"语言"。这是与随意地走动、闲谈以及起坐无常的家庭式观看方式相吻合的。如果说电影还能被比喻成"造梦",它的语言可形容为"梦境"的语言,那么,电视剧就是一种对生活实感的"记录"——将生活艺术性地"记录"在千家万户的电视机里,所以,将电视剧的语言说成是一种还原给生活的屏幕口语,比说它是一种经艺术加工的文学语言来得更为恰当。

《渴望》运用京味的口语塑造了不同的人物个性,如刘大妈的心直口快、自口说自心,宋大成的内聪外憨,慧芳的善良和热情,平民化的京味语言充满了老北京四合院的亲切感;《编辑部的故事》中李冬宝、戈玲和余德利的语言,完全是当下北京青年人日常生活语言,因而给人以非常亲切的感觉。

六、电视剧的表演

在电视剧的诸种元素中,表演是其中一个十分重要的元素。一些优秀演员创造的活生生的人物形象往往会一直铭刻在人们的记忆之中,如陈道明在《围城》中创造的方鸿渐、在《冬至》中扮演的陈一平,李雪健在《渴望》中扮演的宋大成,姜文在《北京人在纽约》中塑造的王起明,葛优在《编辑部的故事》中饰演的李冬宝,濮

[1] 〔美〕乔治·布鲁斯东:《从小说到电影》,高骏千译,中国电影出版社1981年版,第52页。

存昕在《英雄无悔》中饰演的高天,陈宝国在《大宅门》中扮演的白景琦,奚美娟在《红色康乃馨》中扮演的蓝思红等,都成为了电视剧人物塑造的典范。

与所有的表演艺术相同,电视剧表演艺术也是以演员自身作为创作的工具。电视剧演员是电视剧中角色的直接创造者和体现者,他(她)把平面的文字描述转化为活生生的直观的屏幕形象。这种转化过程,虽然是在导演的指导下完成的,但更主要的是需要电视剧演员自身的独特创造——对角色的准确理解;正确运用自己的外部表现工具——形体、五官、声音、语言等各种技能,来体现角色的性格化特征;以及掌握内心世界的表达技巧来再现文本所要求的角色情感表露。

但是由于电视剧自身的特性,形成了电视剧在表演上的一些自身特征而与戏剧,甚至与电影等表演艺术相区别。

作为镜头表演艺术,与电影表演一样,电视剧表演的最重要表演特征全部受制于镜头,就如同戏剧的表演特征受制于舞台一样。所以说,电视剧的表演是一种经过镜头处理的真实表演,即表演经过摄像镜头的中转和转译,电视剧表演的最终完成不是在摄像镜头前,而是在剪辑台(音画合成和非线性编辑阶段)。演员在摄像镜头前的表演,在某种意义上说只是导演屏幕造型创造的素材。从另一个角度说,电视剧的这种镜头表演也是一种与观众欣赏分离的表演。与戏剧等舞台表演艺术相异,电视剧的镜头表演既没有当场的观众反馈,受观众当场情绪的影响,更不存在经观众欣赏之后的调整和修改。因为对电视剧来说,作品一旦经过后期制作通过电视传播后,演员的表演也就"盖棺论定"了,几乎不存在再修改的可能。正是在这种基础上,电视剧的表演特征主要体现为:更大的假定性、更长的非连贯性和更逼真的生活化、更充分的松弛感。

更大的假定性指的是,比起戏剧演员在舞台上的表演创作,甚至电影演员在摄影机镜头前的表演创作,电视剧的摄像镜头表演具有更大的假定性。电视剧在摄制过程中,虽然也可以在真实的环境中进行,但即使如此,这种"真实"也是假定的。如在真实环

境中拍摄战争场面，用的就不可能是真枪实弹，摄制室内连续剧的摄影棚布景就更是假定性的。更由于资金投入和生产条件等方面的原因，电视剧表演在美工、化装、道具、外景等上，受到比电影更大的限制。比起电影来，电视剧的搭景显得粗糙和不精致得多，因而演员的临场感觉带有更大的假定性；比起摄影镜头来，在摄像镜头前，演员的表演更像"做戏"；由于电视剧语言的广播性特点，演员在表演中的对话往往具有广播式的交代色彩，因之而带有了更假定性的"间离效果"。

电视剧的非连贯性表演是与观众的非连贯性欣赏相对应的，这是电视剧与电影在审美上的最大差别。对电影来说，一部影片就是一个完整的故事，超出一集以上的是少数。但对电视剧来说，正好相反，十几集或数十集的连续剧才是常态，也是电视剧的特色所在。在这种情况下，看完一部十几集或数十集的电视连续剧，往往需要几星期乃至一、二个月的时间，因而观众的欣赏也不是如电影的欣赏那样一次性完成的，而是非连贯性的，断断续续的。电视剧观众的这种欣赏和审美，从某种程度上说，它与电视剧的非连贯性表演存在着某种天然性的"暗合"——非连贯性的观赏在审美心理上不但能够较容易地"接受"非连贯性的表演，而且还能较宽容地"允许"非连贯性表演中的某些"偏差"（人物形体、心理动作线和表演力度、节奏的前后少许偏差甚或破绽）。

对于电视剧来说，由于受到屏幕大小的限制、观赏环境的家庭化性质、近镜头和特写镜头使用频率的增多，将人物内心冲突的外化不是如电影那样"转向"景物，而是更多地"转向"了近镜头和特写镜头下的细部表演——人的肢体动作和脸部表情。显然，电视剧的人物内心冲突屏幕化，从一个方面强化了电视剧的更逼真的生活化表演。

如果说，更逼真的生活化主要指的是电视剧表演的风格，那么，更充分的松弛感则是指电视剧表演的整体态度和状态。比起电影表演来，电视剧的表演要求极端的松弛，所谓"八分即可"，即在表演上不能"满"，更不能"过"。一般来说，松弛感的表演要求表演接近生活常态，甚至讲究不流露表演的痕迹。为此，有些戏剧

和电影演员,在演电视剧时有意识保留表演上的"毛边"和粗糙感,以取得平实的"生活"效果和松弛的表演状态,这无疑是一种电视剧表演性格的"经验",在某种意义上是一种"事半功倍"的表演。

当然,在一定意义上说,电视剧演员的表演比起电影来不是不用"技巧",而是如何隐蔽技巧,让技巧"不露声色",化成为"生活"的面貌。正是在这种意义上,我们说,电视剧的表演是一种高度内控的表演,是一种化技巧为"不露声色"中的表演。有一点是肯定的,电视剧表演比起电影表演来,更注重"表演结果"中的"行动的链条",即它将在奔向"表演结果"过程中的动作充分地展示出来,而尽可能地不用"潜台词"动作功能。

这里的区别在于:话剧表演是夸大和放大动作过程;电影表演在更多的情况下是尽可能精简的表演动作过程;电视剧的表演则是最大限度的表演动作过程,即便是在生活中被隐去的部分,对电视剧表演来说,也要尽可能地"形之于色"。

七、电视剧的未来

电视剧不仅在现代社会中占据着重要的地位,并且对现代社会有着十分重要的意义。从电视的发展来看,无论中外,电视剧都是"有声图像电视的同龄人"。电视剧已成为千家万户围坐在电视机前共同收看的"家庭艺术"。

内容、形式以及观看上的特点,已经使电视剧成为当今社会最受欢迎的艺术样式之一,这不仅是它的传播广泛性和普及性,更重要的是,人们已经把电视剧与传统艺术"一视同仁"看待。电视是社会文化的窗口。电视剧的发展离不开它所产生的社会大背景和文学艺术运动。政治的、经济的、文化的因素,内在的、外在的、突发的、日常的事件给予电视剧或大或小、或深或浅的影响,电视剧不是孤立的艺术现象。

电视剧最集中地体现了大众文化的意识形态。电视是大众文化的培养基,电视剧面对的是数以亿计的观众。由于电视剧的流动性(不固定),而且基本上是一次性的传播特点,电视剧观赏时

的社会心理就变得十分重要了。所以在一定意义上,电视剧的创作水平和观众的欣赏能力,是同步发展的。

电视剧丰富了现代生活,使现代文化发展进入了一个全新的大众领域。电视剧使大量的文学名著和新的文学艺术,转化为人人可看的声画艺术,使生活进一步艺术化,艺术进一步大众化、生活化(或者叫做非艺术化)。中国古典名著《西游记》、《红楼梦》、《三国演义》、《水浒传》等,被拍成电视剧之后,影响扩大到整个社会,其对普通民众的"教化"作用远远超过了以往戏曲、曲艺、民间故事等的"高台教化"作用。

中国家庭已有了上亿台的电视机,一次收看电视剧的人数,是任何艺术类型望尘莫及的。随着电视剧创作体制、生产体制、市场运作体制等方面的不断改革和创新,电视剧投资与制作主体多元化的不断发展,生产、营销、播出等运作体系的全面形成,以及音像、图书、报刊等相关消费的增长,中国电视剧生产规模正不断扩大,电视剧的发展方兴未艾。

第三节 MTV/MV 文化

MTV 是 20 世纪末人类工业化社会出现的一个最令人惊叹不已的文化现象。MTV 是把对音乐的读解同时用电视画面呈现的一种电视艺术类型。就这种意义上说,MTV 中的 TV——电视画面是音乐的第二次形象创作,是听觉形象的视觉形象呈现。MTV 的类型分析可以从以音乐为参照角度,以电视为参照角度,或者以两者结合的角度(MTV 自身)三种方式入手。镜头/蒙太奇语言是 MTV 最主要和最重要的叙述手段和表现手段之一。

一、MTV 的分类

依据审美视角和归纳方法的不同,MTV 的分类大致可按其社会作用、风格特点、表现形式和内容题材分为四种。

按社会作用分类,MTV 可分为伴唱类 MTV 与艺术类 MTV 两类。伴唱类 MTV 也可说就是自娱性 MTV,艺术类 MTV 则为表演

性 MTV。伴唱类 MTV 主要是为了自我娱乐,或者说主要就是为了卡拉 OK 而制作的。艺术类 MTV 确切地称呼应是表演类 MTV,即指不是特别为卡拉 OK 而创作的 MTV。虽然这类 MTV 也可以 OK,但与伴唱类 MTV 不同,表演类 MTV 是按照一定的创作理念、主题思想、感情色彩等创作并摄录制作的音乐 video。而且,随着科学技术的进步和制作成本的降低,艺术类 MTV 有逐渐替代伴唱类 MTV 的趋向。

在艺术类 MTV 中,歌曲的诠释必须依靠两种语言:音乐语言和视像语言。所以 MTV 的美就是一种整体的美,美的产生也就必须依赖于音乐内容与视像内容的和谐,音乐旋律与视像语言的和谐,歌唱(演奏)表演与视像呈现的和谐,所以即使周杰伦也要在他的 MTV 新专辑新闻发布会上说:歌曲好还不算真好,画面美才是真美。①

按照 MTV 的创作风格特点进行类型分析,MTV 大致上可以分成为抒情类 MTV、纪实类 MTV 和剧情类 MTV 三大类,甚或更可细分为悲剧类 MTV、喜剧类 MTV、幽默类 MTV 等。剧情类 MTV 是叙事性 MTV,抒情类 MTV 和纪实类 MTV 则是非叙事性 MTV。

剧情类 MTV 顾名思义就是具备情节,有一定的故事性,并有具体的角色。不管因 MTV 自身的原因而受到时间等方面的制约,这种叙事的基本主旨不会改变。所以剧情类 MTV 的镜头画面基本运用的是叙事式蒙太奇。如果依角色再细加分析的话,剧情类 MTV 又可分为演唱(奏)者扮演角色和演唱(奏)者不扮演角色,演唱与故事平行发展和剧情单独发展等几类。

由于剧情类 MTV 具备一定意义上的故事情节和具体角色,故而其所抒发的感情就带有一定的指向性,即角色具有个性化的感情。但在具体的运用过程中,叙事与抒情、纪实是常常相互重叠、相互缠绕的,从而使抒情的景物符号也带上了一定的特指感情色彩,譬如刘德华演唱的《孤星泪》MTV、毛宁演唱的《涛声依旧》MTV 等。

① 见上海东方电视"娱乐新闻"2004 年 10 月 1 日的报道。

《孤星泪》MTV

当然,相对于剧情类电影和电视剧来说,剧情类MTV具有简约、叙事跳跃、角色性格模糊、带一定的抽象性等特点,所以其叙事风格表现出很大的写意性,在某种程度上说,它更像叙事散文和叙事诗,或者说更像诗剧和舞剧。而且在更多的情况下,叙事往往与抒情相糅杂,这时候的叙事表现了更大的抽象性和写意性。

而从另外一方面说,由于叙事陈述上的限制,剧情类MTV的篇幅一般要比抒情类MTV和纪实类MTV的篇幅长,如迈克尔·杰克逊演唱的《恐怖之夜》MTV,篇幅竟长达20分钟,成为MTV中唯一的一个特例。正是由于如此,相比较而言,剧情类MTV的作品在数量上要比另二类MTV作品少得多。抒情类MTV是MTV中占比例最大的一种类型,可以说几乎大部分MTV都属此类。

从某种意义上说,抒情类MTV是MTV类型中屏幕造型最为自由和最富弹性空间的。在大部分情况下,它的镜头画面与演唱(奏)仅存在着松弛、宽泛的意绪和气氛上的勾联,即抒情类MTV是一种"类"的情感的联想。换句话说,抒情类MTV的歌曲(器乐曲)含意所指一般较为模糊和宽泛,它的感情指向是一种宽泛的情感。如果说剧情类MTV是有所指的情感联想,那么,抒情类MTV就是无所指的情感联想。在这里,它不具备戏剧和电视的美

学意义,而具备了音乐和舞蹈的美学意义。惟其如此,其镜头画面也就相应来得模糊和宽泛,这就给它的屏幕造型带来了极大的自由和空间:风格多样,手段各异。在造型技巧上,具象和抽象,现实与浪漫,实景与动漫,全都可以拿来为我所用。但即使如此,对抒情类MTV来说,它基本上是以双线式蒙太奇来构造MTV的整体结构的,这几乎已经成了一条创作上的定理,如傅笛声、任静演唱的《知心爱人》MTV等。

纪实类MTV,它不是一般意义上的纪实片,而是特指用演唱(奏)者的演出实况制作而成的MTV。这里的实况可以是舞台演出实况,也可以不是舞台演出实况,而是某一特定的演出场所,如广场、野外等,甚至可以是虚拟的造景场所——科幻、动画(漫)等。譬如彭丽媛演唱的《化蝶》MTV、那英、王菲演唱的《相约一九九八》MTV、王秀芬、郑咏、幺红演唱的《我爱你中华》MTV、蔡依林演唱的《海盗》MTV等。

因为纪实类MTV的画面空间几乎等同于演唱(奏)者的舞台现场表演空间,所以这类MTV的场景空间一般就较为集中,演唱(奏)者的演唱表演、乐队的演奏、伴舞演员和现场观众的观看场面成为镜头画面构成的四大要素。在某种意义上,纪实类MTV可以说是现场演出的"电视化"辑录。它不同于叙事性MTV和抒情类MTV,在镜头运用,摄像拍摄和屏幕造型技巧上有着自身的特点:图像的切换频繁,镜头的运动加快,拍摄的维度增多,电视感觉的凸现。

为了造成纪实类MTV的非舞台感,这类作品在制作上一般还要充分调动电视的其他艺术手段,如淡入淡出、跳接、切割画面和多重画面并列等等,从而能做到最大限度地凸现其电视感。最明显的例子是赵传演唱的《我所爱的让我流泪》MTV(词曲:小虫,导演:林锦和)。因为MTV全部用的是现场实况,为了去掉这种"转播"状态,导演将背景用电脑技术全部处理掉,成为白屏上的"剪贴式"景物,这样一下子就消除了舞台化感觉。不仅如此,除了在演唱者和乐队之间的镜头画面转换,以及快速的推拉镜头之外,MTV更是用了多重画面并列、画面叠影、图像旋转、人舞变形的多

画面效果,以及镶嵌效果等电视特技,从而将演唱的"实况"纪实性效果完完全全变成了电视的屏幕造型效果,可以说是将纪实类MTV的电视化做到了极致。

如依照MTV的表现形式分析,MTV大体上可以概括为声乐MTV、器乐MTV和戏剧音乐MTV三大类。如按照MTV的内容题材分析,又可以分为历史题材MTV、时事政治题材MTV、宗教神话MTV、战争题材MTV、爱情伦理题材MTV和民间民俗题材MTV等。

MTV类型的产生和发展,是与其社会功能、创作方法、传播方式和作品情趣的变化发展紧密相关的。由于MTV还是一个在发展中的艺术样式,因而随着音乐演唱技术、乐器制造和演奏技术以及作曲技术的发展,电视科技的进步和表现形式的丰富,以及自身传统的继承革新和其他艺术种类的影响,MTV的艺术风格会产生新的嬗变,体裁也会不断丰富、提高和演变、分化,因之新的体裁也会不断产生。

二、MTV的审美特质

MTV的艺术特征和审美特质主要是:声画意(词)的相互依赖和对位,曲(声乐曲和器乐曲)意的视像化——外化,超短的时空结构,形体表演的再度镜头技巧和快速联想确定性和个体联想不确定性的结合。

声画意(词)的相互依赖和对位可以说是作为音乐的MTV最表象的艺术特征。它规定了镜头画面对音乐的依赖性、视觉对听觉的依赖性,以及反过来听觉对视觉的依赖性。在一定意义上说,这也是MTV的外在形式特征。在这种意义上,声画意(词)的相互依赖和对位除了具有了形式上的意义之外,还具有了艺术思维上的意义:音乐与视像的创造和再创造,全部是在这种依赖和对位中完成的。

曲(声乐曲和器乐曲)意的视像化则是MTV视像画面创作的最基本要求:不是图像的拼凑,不是毫无根据的音画对位,而是歌声曲意的外化——视像化。即使最抽象的哲理也要具象化、视像

化。换句话说，MTV 不仅让观众听到了音乐，更让观众"看"到了音乐，这种"看"也就是 MTV 的基本艺术特征之一。在某种意义上，MTV 使听觉的声音呈现了想象的视觉，从这个角度来讲，MTV 又可说是时间的空间化。在 MTV 的影像世界中，诉诸于听觉的音乐，其线性流动的时间被直观平面的屏幕形象转化为可视性的空间结构。

如毛阿敏演唱的《同一首歌》MTV，原是中央电视台转播亚运会开幕式节目的片头主题歌，用来歌颂亚洲各国运动员的友谊，表达各国朋友相聚北京的欢悦。由于曲意（包括歌词）较为抽象，制作成 MTV 时，用一个发生在西北戈壁滩上的红军女战士英勇牺牲的故事来"对位"音乐。故事的英雄主义色彩强化了音乐的感染力，叙事式蒙太奇画面将观众"导引"到编导对歌曲的新的理解中——同样的年龄不同的境遇，以及现代人对革命先辈的缅怀。这部 MTV 获得 1995 年中央电视台举办的第三届中国 MTV 大赛的金奖。

显然，这种曲（声乐曲和器乐曲）意的外化不是也不应是简单的用画面来解释曲意，因为简单的曲意画面解释（所谓的拉郎配式的"音配画"和"画配音"）只是"看图识字"，它变成了音乐的"连环画"，那并非 MTV 的本意。视像化——外化的视像画面是音乐形象的"巩固和保持"，或者就是"进展"，而并非拼凑。

在某种意义上说，超短的时空结构是 MTV 的时空表现特征——一种哲学意义上的美学特征。MTV 是一种时间长度极其有限的艺术样式，因而它就必须通过各种方式来提高自己单位容量内的包容量——以小篇幅反映大信息量。正是在这种意义上，我们说，MTV 的超短时空结构可说是一种无边际的时空结构，它允许镜头天南地北的东拉西扯，快速转换的画面逻辑进展，具体表现为跳跃式的蒙太奇原则，短镜头组接方式和无过渡的色彩衔接三个方面。而跳跃式的蒙太奇原则，短镜头组接方式和无过渡的色彩衔接也正是为了高度压缩信息以增大作品单位时间内的内容含量和扩大受众联想与想象空间的三种方法。

特有的内容与形式决定了 MTV 的影像剪辑风格。由于文本

播放长度的限制,MTV 不可能像电影和电视剧那样有一个逻辑井然和细致铺排的叙事框架。据统计,仅 5 分钟左右时间长度的 MTV,其平均镜头数大约在 100 个左右,这种镜头量大大超过电影和电视剧。惟其如此,短文本不仅使 MTV 形成了一种不同于其他影像艺术品种的极其突出的节奏感,而且频繁快速的跳跃蒙太奇和镜头转换,更是 MTV 得以在短暂历时中叙事抒情的根本前提。

统计数据表明,MTV 作品中作为画面"细胞"的镜头单位的平均长度,一般仅为 3 秒钟左右,这也比电影和电视剧的平均长度要短许多。但从另一个角度来看,这一违反自然时间存在形式的镜头时间模式,正是构成 MTV 叙述特征的一个重要特质因素——正是 MTV 单一画面表意语境的积累、画面的总量和蒙太奇语言结构而成的时空流程,奠定了 MTV 画面叙述的基本方式。尤其是运用电子编辑、三维动画和数码编辑系统等后期制作手段构造成的时空结构,能够不受现实时空逼真性的制约,将影像进行新的分解组合,从而改变时空结构的比例和运动关系,达到极度夸张甚至荒诞的超现实风格空间造型,为 MTV 超短时空结构的存在提供了技术上的保证。从技术的角度说,短镜头组接方式也即镜头的"快剪"(快速组接),这已经成为 MTV 最基本的特征之一。"快剪"的实质,就是通过镜头数量的增加,来扩大单位时间内的视觉信息量。换句话说,它是以高压缩的视觉信息流动来达到视觉信息接受的容量,从而为审美主体(受众)提供单位时间内尽可能多、高密集度的联想与想象的材料。

而快速的时空转换使 MTV 在色彩的衔接上比常规影视的色彩衔接上来得更直接和迅速,甚至呈现出一种无过渡状态,即它的色彩转换一般不采取渐变的手段,不顾忌因色彩衔接的不调和所带来的视觉冲击,而是以高跨度的手法直接进行色彩的过渡,经常进行冷暖、硬软等色彩的"跳跃"转换,从而帮助加速画面镜头的快速转接。MTV 的这种无过渡色彩衔接已成为电视广告的主要手法之一。

无疑,这一些都是为 MTV 的形式(长度和容量等)所决定的审美原则和欣赏习惯。

一般的音乐演唱(奏)表演仅是为了音乐自身——听觉审美的需要,即将作曲家创作的纸上的乐谱(歌谱)转化为具有实际音响的乐曲(歌曲),但在MTV中的演唱(奏)表演,演唱(奏)者诠释音乐作品的表演效果与影像造型的表演,却成为相融一体的双重创造——听觉与视觉的双重审美需要,即除了将乐谱(歌谱)转化为具有实际音响的乐曲(歌曲)外,还要"转化"成具有审美力的影像画面,这无疑是MTV创作所特有的艺术特征。

快速联想确定性和个体联想不确定性的结合指的是审美主体——欣赏者。对于MTV的欣赏来说,由于影像画面带有一定的确定性,所以画面联想的确定成了不确定声音联想的"向导"和补充。在一定程度上,这种确定与不确定相结合的联想在情绪和情感的接受上更为明确和丰富,更容易激发审美的打动。

也正是在这种意义上,我们说,由于MTV的某些特点,就简单地把MTV看成是一种随意拼贴的,没有任何法则的,只能给观众带来零乱审美的"速剪艺术",这种说法显然是非常偏颇和错误的。我们以李春波演唱的《小芳》(词曲:李春波)为例。这是一首带点感伤的爱情歌曲,作为城市歌谣,曾经风靡一时。但歌曲并没有给出非常明确的"那个年代"——知青年代,作为单首歌曲的欣赏,它给了听众非常"多义"的联想:伴随年代、人物不确定性的是情爱感受的多义,仅仅是对一段错失感情的惋惜。在这里,爱情为何分手,人物间的矛盾纠葛因何发展,都已忽略不计。但在MTV中,军装、挎包、草帽、大眼睛的姑娘、村里的石板路、搭建小屋搬砖劳动、傍晚田头的散步,这一切画面都比较确定地指向了"那个年代",它会激起一代人对上山下乡年代的回忆和依恋,错失感情的背后隐藏的是对"那个年代"的惋惜,以及对逝去年华的感伤。虽然《小芳》的词曲作者兼歌唱者李春波并没有当过"知青",虽然《小芳》唱的并不是城市,虽然人们把《小芳》指认为"知青歌曲",但它与产生于那个时代的"知青歌"并不是一回事,但MTV的视像画面还是或多或少地弥补了这些缺陷。

三、MTV 的意境创造

意境创造可说是 MTV 的最高美学追求。

MTV 意境构造的美学原则是含"象"射"音"。在这里,"象"是电视画面所呈现、涵盖的视觉形象,"音"是电视所传送的听觉形象。在 MTV 中,画面和音乐是两个既相对独立、又相互补充和依赖的叙述载体。换句话说,即用电视画面的形象来再次"解码"音乐歌唱的形象——听觉所造成的无限联想和想象(形象)既与电视画面所生发出的无穷联想和想象相融合,又依赖电视画面的视觉刺激而产生更为丰富多彩的听觉联想和想象。如果声音是时间的记忆,也是形象的记忆,那么,MTV 使欣赏者(审美主体)唤起了两次的形象记忆。也就是说,MTV 为"类比"、"移植"各种感情情绪的产生提供了"双重"的生理依据。欣赏者的听觉感官获取到的旋律音响与视觉感官获取到的画面形象,刺激脑神经而引起一系列的生理、心理反应,当两者的反应重叠并互为影响后,音画就又还原成相应的情绪和情感。在这里,音乐使图像扩大内涵,图像给音乐以形象感。词意合一,情境合一。MTV 的意境产生是审美主体(欣赏者)听觉和视觉二次想象和联想的结果,这无疑是人类视听能力和审美的一次完美结合,也是电视科技对人类艺术审美的一次大提高。

以恩格玛(Enigma)音乐工作室创演的乐曲《伤感》(Sadness) MTV 为例:中世纪教堂的废墟、厚重的雕刻大门、裸体的浮雕壁画、从废墟中仰望的苍穹,加上放大的女性迷惑眼神和空中飘荡的红色僧袍,与带有浓郁圣歌风味的乐曲相为映衬,营造出了一个充满神秘气息、余音袅绕的具宗教色彩的空幻意境,从而使观赏者在音乐和画面的双重审美冲击中接受心灵的洗礼。

在某种意义上,MTV 的意境构造,主要不是音乐(声乐和器乐)的意境构造——因为当进入 MTV 创作以前,一首歌曲和一首器乐曲的意境创造和综合准备,已经在创造者(作曲作词、配器和演员)身上基本完成,而是电视画面在组建自身与如何融入音乐这两方面上的意境创造。因而细分下的各种意境类别,如有我之

《伤感》MTV

境(我超脱于物外,万物皆备于我,以我观物,物皆著我之色彩)和无我之境(以物观物,莫分物我)、象外之象和味外之旨等,对MTV来说,则是景别、光影和色彩与蒙太奇等综合生发的结果。

大体上说,MTV的意境构造方法可分为三种:"景"像万千(景别构图)、形"影"不离(光影意识)和声飞"色"舞(色彩调配)。

"景"像万千(景别构图)——借景抒情,指的是依靠电视的画面景别构成对音乐的"解读"来营造意境。MTV意境构造的"景"像万千,主要就是通过这种人、景(风景)、物形象三元素与音乐的合理搭配和调适。在这里,人是音乐"感情"表露的直接载体,景和物则是"借景(物)写情"——成为音乐"感情"表露的中介。尤其是当人、景(风景)、物三者,在视像画面中以特写或满景的面貌出现时,就更带有了叙事、表意或抒情的功能。不仅如此,它们还寄托了MTV的创造者(导演)的感情或评价。

形"影"不离(光影意识)——触景生情,这里的"景"指的是影像的基础——光影、影调。光影是影视媒体存在的前提,没有光影就没有影视。从技术上说,光影的基调——影调,高调(也称明调、亮调或淡调)和低调(也称暗调)是由受光面积的大小、对比决定的,它不仅形成构图关系,还能表现感情。对MTV的意境创造

来说,它更强调的是"主观光影"的运用。"主观光影"不是"真实"的光影,而是一种表意的光影,即为了创造理想中的意绪和情感,对自然光影进行了变形、夸张和加工。所以在某种意义上,"主观光影"就是一种虚构的光影。

譬如不遵循明暗对比的黄金分割定律,有意识地颠倒黑白影像及其硬调、软调和中间调的秩序,单个镜头和整部MTV的反"真实"光影,等等,从而使光影营造出某种情调和氛围,进而带给镜头画面一定的喜怒哀乐情绪,用来"衬托"歌曲的情绪,甚至"渲染"创作者的感情评价——从光影一面完成作品意境的创造。

如张信哲演唱的MTV《没有人知的故事》(作词:张美宝,作曲:吕颂业),全片用淡调的黑白色,并采用典型的影调"做旧"手法,大幅度减弱阴暗层灰,明暗反差和阴暗对比,造成"褪色照片"的审美感觉,用以隐喻这是一段忘却了的黑白故事。谢霆锋演唱的MTV《玉蝴蝶》(作词:林夕,作曲:谢霆),全部用柔调黑白光影,很好地映衬出了逝去的"无字暗语"的玉蝴蝶;黎明演唱的MTV《深秋的黎明》(作词:娃娃,作曲:黄明洲),光影的基调为黑和咖啡色,并全部经过褪色,造成一种流逝的秋意情绪;齐秦演唱的MTV《往事随风》(作词:许常德,作曲:涂惠源),高调的黑白二色,造成整个画面都似老照片的回放。

声飞"色"舞(色彩调配)——因色生情,是利用色彩的感情联系和联想来制造意境。

联想与想象相比较,其不同处在于,联想必须以眼前某一事物为出发点而展开,而想象则不受这种"触媒"限制。依据一般心理学和生理学的说法,人们根据色彩的刺激会联想起与它相关的事物,如橙色、草绿色、天蓝色就是对桔橙、绿草、晴空等景物的联想。将色彩联想的这种共性运用在影视创作中,就被称作色彩蒙太奇,即运用色彩的对比,如黑白与彩色的对比等,使镜头画面发生不同气氛和情绪的变化,从而强化情境的生成与渲染。而在一个不间断的镜头中,黑白影像向彩色影像的过渡,或者彩色影像向黑白影像的过渡,通过时态变化的隐喻来渲染情境。一部在形式语言上比较讲究的MTV,不论是在全片总色调的"色彩总谱"定调上,还

是在镜头内的色彩配置上（画格的色彩关系和画面内的色彩流动），都非常强调色彩寓意对 MTV 意境创造的关联作用。有的甚至完全抛开客观色彩，按照创作的需要安排一种非现实的"主观"色彩——对客观色彩进行夸张和变形，让主观色彩在运动的画面中造成情绪和情感上的视觉先导心理效应，从而在视觉上形成变奏效果，达到音乐情感内涵的强烈表露。

四、MTV 文化

MTV 是电视技术发展到一定阶段的必然结果，是音乐利用电视技术发展而成的一种新的音乐形式，是视听结合的典范，是音乐在媒介发展史上的一次大突破。

21 世纪是一个电子化信息程度非常高的时代，遍布世界的影视传媒每分钟都在传播着大量的视觉信息，各种视听产品的更新和普及速度之快让人吃惊，人们已经把当今时代称为"图像时代"或"影像世界"。

在 MTV 中，电视编导者用自己对音乐的解读和视觉表象诠释，引导了电视观众对音乐的理解与欣赏——特别是在欣赏音乐时的听觉性联想与想象。MTV 诞生 10 多年来，它借助技术手段和电视语言，将"听觉"的音乐和"视觉"的画面奇妙地融合在一起，跨越了艺术的一般逻辑规律和思维定式，极大地提升了传统的音、画创作理念，并使传统的传播意义得到了极大的延伸。

作为电视艺术的一种类型，电视广告在艺术形态上也受到了 MTV 的巨大影响。MTV 常用的镜头推进、马赛克、遮挡、抠像等视像技术和蒙太奇法则等，被电视广告片大量吸收和采用，从而使当今的电视广告越来越 MTV 化，采用流行音乐作为配乐已经成为了电视广告创作的一种惯例。

MTV 已成为一种文化，不仅电视广告等深受它的影响，电视舞蹈的创作也是从借鉴 MTV 的拍摄方法开始的，如早期的舞蹈电视艺术片《梦》等。在一定程度上，电影的拍摄和制作反过来也受到 MTV 的影响。

作为一种电视艺术类型，MTV 是否仅适合城市青年，尤其是

当今中国MTV的发展是否真的就不合适广大乡村,特别是农村青年,这些都需要我们作认真的检讨。例如宋祖英演唱的MTV《爱我中华》、刘欢演唱的MTV《从头再来》、彭丽媛演唱的MTV《我的老妈妈》、陈红演唱的MTV《常回家看看》等,就在全国的电视台反复播放,成为城乡民众普遍喜爱的老少皆宜的MTV作品。可见,如果我们抽离了MTV本身的艺术本质,不恰当地夸大政治和体制上的原因,就会舍本逐末,从而产生在MTV认知和发展上的误读。

MTV的迅速发展,毕竟使人们相信,21世纪是电视音乐的时代。现代视觉艺术与现代听觉艺术的完美结合,构筑了一个极具魅力和吸引力的视听世界,MTV就是这样一种视听兼容的现代艺术。现代社会使生活艺术化,艺术大众化、生活化,MTV文化无疑就是艺术生活化的最显著标志。

第四节 电视舞蹈的鉴赏

所谓电视舞蹈,它并不是指在电视上播放的舞蹈,而是电视艺术的一个类型——舞蹈肢体语言与电视镜头语言的融合。电视上播放的舞蹈(舞台化)与电视舞蹈(电视化)是两个不同含义的概念。电视上播放的舞蹈表现的是舞蹈艺术的本体特征,电视舞蹈表现的却是舞蹈与电视艺术融合的特征——为适应电视艺术法则的时空处理能力和特性。

电视舞蹈是一种借电视语言用人体的动作、节奏和表情反映生活的大众传播艺术。时间和空间是电视舞蹈的枢纽,电视舞蹈的艺术本质就是一种借电视屏幕来结构人体动作的时间和空间的艺术。

一、电视舞蹈的基本语言和语法

电视舞蹈的基本语言和语法是为电视屏幕所特有的,建筑在屏幕造型语言上的长镜头舞蹈语言和蒙太奇舞蹈语言。蒙太奇舞蹈语言指的是电视舞蹈时空的结构方法,长镜头舞蹈语言指的是电视舞蹈时空的呈现方式,前者是电视舞蹈时空的本身运动,后者

却是观赏者(审美者)眼中电视舞蹈时空运动的视点变化。

在某种意义上说,长镜头舞蹈语言依靠了电视的高科技而延伸、扩展了观赏者的欣赏视点和视角范围,从而在一定程度上改变了舞蹈的审美习惯,这也反过来扩展了人的肢体语言的功能。长镜头舞蹈语言是一种非舞台化的电视舞蹈语言。由于摄像机并不是固定在一个固定不变的位置上,镜头的视点和视角可以不断改变,从而造成镜头内部空间的运动感。这样一来,舞台的"固定空间"实际上已经不存在,代之而来的是空间的流动感。

如摇镜头的舞蹈动作屏幕造型,使观赏者的视点代替摄像镜头跟踪舞蹈表演,产生环视的视觉感受,从而具有了与观看剧场(广场)舞蹈不一样的审美效果。譬如芭蕾《天鹅湖》中的"天鹅群舞"一段,由于运用了摇镜头的舞蹈动作屏幕造型,使观赏者的欣赏随着摄像镜头"摇动",产生了连续的逐一定格观赏的审美效果,这在观看剧场(广场)舞蹈时是根本做不到的。

又如"跟镜头"的摄影机并不停留在一个固定的位置上,它的视点在不断地移动,相应也就产生了不断移动的观赏者视点。在这里,舞蹈动作主体在画面中的位置可能基本不变,但背景却可能不断变换。跟拍可以非常清楚地交代舞蹈动作的运动方向、速度、体态等,从而使舞蹈动作保持连贯和完整,并产生视觉上的追随审美效果。在某种意义上说,电视舞蹈的跟镜头动作视点与中国戏曲的"跑圆场"和"趟马"等虚拟表演有异曲同工之妙,只不过在中国戏曲中此时的审美是正向的,它通过演员的虚拟表演动作来"观想"流动的空间。而在电视舞蹈中,此时的审美却是反向的,它通过镜头的"流动"(移动)来反向"交代"动作的空间变化。

再如电视舞蹈中的推、拉镜头语言,改变了观赏者的审美空间感觉,因此也就造成了舞蹈动作造型上的"视觉空间"的变化,如观赏者的视点随摄像镜头从全景逐步推移"逼近"主要舞者的动作造型,或从独舞(双人舞)者的动作转到大场面的群舞动作造型身上。由于在运用推、拉镜头时,机位是逐渐移动的,所以它创造的画面景别空间也是连续和不间断变换的,就好比观赏者是从近景、中景到远景逐一观赏这种变换的动作空间造型,因而可将推、

拉镜头语言称为"变换空间的美学镜头"。此时的电视舞蹈观赏者,就好比是在舞蹈现场表演场地,不间断地从后排"跑"到前排进行连续观赏:观赏独舞和双人舞时,"跑"到前排;观赏群舞或运动范围很大的舞段时,又"跑"到了后排。芭蕾《天鹅湖》第二场中,因不断地运用推、拉镜头来凸显王子齐格弗里德和白天鹅奥杰塔与众天鹅群舞之间的运动关系,从而从审美的角度强化了王子和白天鹅俩人的缠绵爱情。

在电视舞蹈中,即使最单纯的镜头运动,也会带有一定的情感色彩。因为摄像镜头是物,但它一旦对准舞动的人体,就或多或少地加入了一定的情绪。如摇镜头,对应在影像上,一般由"起幅"(摇)—"停幅"(摇)—"落幅"几个部分构成,假如在一段双人舞中,从男舞者伸出的双手摇开,到女舞者前倾的身体上停下来"多看几眼",然后摇开停在她掂起的脚尖上,就表现了某种情绪或兴趣。所以米特里认为,虽然特写镜头是按照适当的节奏对比连接起来的不同画面,但在这种特写镜头中已包含了激情。其实,不仅是特写镜头,任何镜头运动只要跟随身体的舞动,就都会带有心理情绪,因此也就与情感挂上了钩。

蒙太奇舞蹈语言则可说是人体动作运动和外观的再创造。

由于蒙太奇舞蹈语言的特殊镜头运用(剪辑),电视舞蹈中人的肢体动作被作了最大限度的假定性"再创造"。蒙太奇舞蹈语言不仅可以对同一固定空间的肢体动作进行分割与组合,而且还可以把发生在不同时空中的肢体动作联系在一起。如果一个镜头表现某个演员下蹲的动作造型,下一个镜头表现其空中飞跃的动作造型,这两个镜头的直接连结,就能表现肢体跳跃的动作发展,这在凸显舞蹈演员高超的跳跃技巧时经常被用到,而这种空间蒙太奇舞蹈语言的假定性则是显而易见的。

所以,蒙太奇舞蹈语言在屏幕上造成的人体动作空间实际上并不存在,它乃是通过镜头组接造成的审美"意想",是通过两个或几个镜头的连接造成的"构成动作空间"。如在独舞《秋叶》(杨丽萍编舞、表演,作为庆祝中央电视台成立四十周年的经典作品而录制)中,为了强化和凸显舞蹈动作的凄美效果,电视舞蹈运用了

电视舞蹈《秋叶》

空间蒙太奇舞蹈语言,让不同的舞蹈造型并列呈现——细部的手的舞动与整体的人体动作,从而加深了舞蹈动作造型的意蕴传达。在这里,近的空间(细部的手)与远的空间(整体的人体动作)的重叠,产生了强烈的审美心理冲击。

二、电视舞蹈的美学特征

自由的、非固定视点的、个体的观赏是电视舞蹈区别与一般舞台舞蹈表演最基本的审美差异。电视舞蹈最基本的四大审美特征是:舞蹈意蕴的视像导向,动作时空的高度自由,多维度的动作审美和以"实"衬"虚"的意境创造。

从另一种意义上说,电视舞蹈的思维在本质上是电视思维,它首要考虑的是摄像镜头语言:人体动作语言的规律(结构、语法和语义)为摄像镜头语言所融化。换句话说,电视舞蹈的内部骨架是人体动作,外部架构却是镜头语言。

为了最大限度地适合电视审美的需要,在电视舞蹈中,一般是将舞蹈的纵深动作和队形变化尽可能拉压成横向的画面——使舞蹈动作在深度上减弱,在横向度上得到强化,因此,舞蹈的三大基

本要素——动作、造型和节奏,在电视舞蹈中便被衍化成为以横向的队形变化和聚焦(中心焦点)的动作造型为主。这一方面是,立体的舞台观赏转换成平面的屏幕观赏后所带来的电视屏幕造型的需要,另一方面,更重要的是,单纯为电视播放所编创的舞蹈作品,其在动作造型上的理念已发生了重大的改变,这就是为什么为电视台综艺晚会定制的舞蹈作品,或为歌唱作的伴舞,一般都要以横向的队形变化为主的缘由。

所以我们说,立面的人体动作造型、韵律与电视相交叉后,转化成了平面的呈现——时间和空间的扁平化。

虽然至今为止尚无专门为电视而制作的舞剧(芭蕾、舞蹈诗等),但舞剧进入电视,即经过摄像镜头的转化后的舞剧(芭蕾等),在基本特征和审美上就发生了至少这样四点的相应变化:1.观众审美上的习惯性变化和要求,即从剧场的审美习惯和要求自然地转到了视屏的审美习惯和要求;2.舞蹈动作幅度和力度的镜头化,形成了电视舞蹈独特的形式美;3.视觉焦点的转移和重叠,即观众视觉焦点与演员角色视觉焦点的重叠,以及一个视觉焦点和多个视觉焦点的重叠和交叉;4.动作和队形的细部放大,尤其是手、脚动作姿态的放大,道具的放大和演员脸部的放大,给舞蹈的观赏带来了完全不同的审美效果。

西班牙电影大师卡洛斯·绍拉在将舞剧《莎乐美》(舞剧《莎乐美》根据圣经故事改编,世界上依此改编的同名艺术作品还有歌剧、电影和现代舞等。2002年悉尼舞蹈团的现代舞《莎乐美》曾来上海演出,2004年,同时由卡洛斯·绍拉执导的电影《莎乐美》和舞剧《莎乐美》也在中国上演。舞剧《莎乐美》以西班牙的弗拉门戈舞为主,同时又揉进了一些阿拉伯和印度的舞蹈风格)改编成同名电影后,绍拉曾深有感触地说:"舞蹈与电影是两种不同的语言,在舞台上演出时观众看到的是全景,而电影镜头有局限。但电影可以使镜头参与演出,每个镜头都像是演员自己的眼睛。"[①]这无疑是影视大师的三昧经验之谈。

① 见《绍拉〈莎乐美〉带来天地间"激情"》,载《新闻午报》2004年6月10日。

我们以从舞台观赏到屏幕观赏的审美自然转换为例。

由于舞剧自身的原因——以人体的动作造型来叙述故事和抒发感情,在演出时会经常试图用文字说明来弥补动作叙述故事的不足,但观众对舞剧演出之前的这种介绍性或解释性舞台话外音或字幕,一般持排斥态度,不管此时剧场是打灯还是关灯,都被认作是游离了舞剧的正常欣赏。所以大型舞剧《霸王别姬》(上海东方青春舞蹈团演出,导演赵明,2004年获全国"荷花杯"金奖)的幕前剧情性解释,虽然文字被认为写得非常精彩,虽然它由著名的电影演员乔臻朗诵,但最后还是"应观众的要求"遭到不断删节。但当作品被摄制成DVD,或在电视上播放时,观众的审美要求和习惯却决然不同。大型现代舞剧《红梅赞》(空军政治部歌舞团演出,总导演杨威,2003年被"国家舞台艺术精品工程"评为舞台艺术精品)的幕前朗诵《墙》,更确切地讲还不是剧情的介绍说明,而是一首抒情诗,但对观众来说,坐在剧场中听演员朗诵,与在家中观看电视,审美的感觉完全不同。在电视屏幕上,伴着朗诵的灰色浮雕背景下的红色字幕滚动,观众不仅不感到突兀,并且觉得这是电视观赏的正常"程序",从而能很快进入审美状态之中,这时,已完完全全没有了在剧场中听朗诵或看字幕时的游离状况。

舞蹈语言的电视化,在一定程度上说,就是变舞蹈肢体语言的不可能为可能:舞蹈时空倒置、交错成为可能;舞蹈动作造型(包括技巧)细部放大成为可能;人体动作长时间的停顿——变连续审美为中断审美成为可能;舞蹈表演者脸部表情——甚至身体表情的呈现成为可能;舞蹈节奏的视像化成为可能;舞蹈动作(特别是队形变化)从二维观赏到三维观赏成为可能;舞蹈表演"情景交融"的新呈现(舞台实景加入)成为可能。而电视舞蹈审美上的平面化特征——开放式空间、细部化放大和全景式观赏,给了舞蹈在创作和表演上的新特点:舞蹈编导的电视化手法和演员的摄像镜头感觉。即使是在直播式的转录中,舞蹈的创作和表演也要求作出相应的变化。

三、电视舞蹈与舞蹈的传播

舞蹈是人类最具民生民态的、具有广泛群众基础的艺术形式，而电视则是现代社会中与科技联结最密切、最大众化的传播媒体，因之，电视舞蹈的审美活动就具有了非常广泛的普遍性意义。不管是表演性舞蹈还是民间舞蹈，不管是在剧场还是在露天广场上，只有经过传播，舞蹈的自身价值才能真正得到体现。

电视的出现，使舞蹈艺术的传播有了划时代的进步。电视将舞蹈带入千家万户，使得本来少数人才可能有机会接触到的这种艺术，让更多的观众认识舞蹈、了解舞蹈、学习舞蹈，对舞蹈的普及、发展起到了巨大的作用。正如沃尔特·特里在《美国的舞蹈》中对电视舞蹈所作的描述那样："电视的出现，使无线电无法传播的舞蹈有机会进入每个家庭。"电视将各类舞蹈表演，运用电视的技术和艺术手段加以再制作，通过电视屏幕的播出，加快了舞蹈的传播。

从巴兰钦为电视舞蹈创作的《大卫的传奇》（由纽约城市芭蕾舞团演出）开始，电视舞蹈作为一种新的艺术形式，虽然在中国还处在发展初期，但它在世界上的发展却已经有了半个多世纪的历史。电视传媒在增加舞蹈观众、扩大舞蹈艺术的影响方面，无疑起到了任何媒介都无法比拟的作用。电视是现代社会最大众化的传播媒体，舞蹈是艺术样式。当人类的城市化程度越益提高，舞蹈被挤出民众的生活流之后，与电视联姻的舞蹈就将是重新回归本体的一条最重要途径。

当中国的电视人和舞蹈人具有了足够的沟通和共识，当诞生了熟知电视语言（如屏幕造型、屏幕造型技巧、画面的造型感、推拉镜头、变焦距镜头和电子编辑系统、特技操作台等）的编舞人和熟知舞蹈语言的电视人之后，中国的电视舞蹈一定会有一个辉煌的前景。

第五节 电视广告艺术鉴赏

电视是现代广告最重要的传播媒体。电视广告也是最具"标志性"的电视艺术。说它最具标志性,是因为:电视是现代媒体中最科技化和最大众化的媒体,也是现代媒体中综合性最强的媒体,电视广告则更是功利与艺术最完美结合的大众艺术,因此电视广告具有了最强势的艺术特征:传播迅速、直观真实、滚动广播、形象生动、家庭参与。

电视广告也是一种最具有电视特征的电视设计艺术。

广告是一种特殊的大众传播介质,是 ID(习称工业设计)的一个最重要组成部分。虽然也有称"广告本质不是艺术",但广告作为科学技术与文化艺术相结合而产生的文化类型,电视广告却是其中一种最具有电视特征的电视设计艺术。从审美学的角度思考,在电视广告中,广告的营销功能已经被电视审美所覆盖。换句话说,一则电视广告对接受者而言,审美的需要往往大于对产品的物质功能要求。所以,电视广告与其他广告形式(如报刊、海报等)相比,(产品)功能的叙述一般是简而又简,在视听信息中占据着非常次要的地位。相反,(产品)形式的视听审美,以及为产品功能所作的种种艺术处理和对背后人文、社会价值的认同,却成了电视广告的主体。

如果说,艺术是人类情感符号的创造,那么,电视广告就是一种特殊的艺术符号。所以,日本最大的广告企业电通公司董事长吉田秀雄曾这样说过:"广告是科学,又是艺术,是科学与艺术的综合体,或综合活动。"[①]

一、电视广告艺术的类型

从电视广告产品的内容分析,可以分为生活类产品电视广告、生产类产品电视广告、艺术品类电视广告和政策法规宣传类电视

[①] 转引自朱铭:《现代广告设计》,山东美术出版社1995年版,第2页。

广告几种。从电视广告的功能上来分析,可以分为公益性电视广告、商业性电视广告和团体宣传类电视广告。

按产品的属性分析,电视广告大致可分为三种类型:产品广告、定位广告和印象广告。

从电视广告的艺术表现分析,主要可分为音乐类电视广告、造型类电视广告、舞蹈类电视广告和戏剧类(电影/电视类)电视广告几种。从电视广告的表现形式分类,主要有演员直诉型、消费记录型、名人推荐型、故事情节型、MTV型(印象型)和动画型六种。特别是故事情节型电视广告,顾名思义即带有简短的故事情节,而故事的介入使电视广告具有了另一种叙事上的意义:它是电视广告最终能成为"艺术"的最重要一环,是自人类发明广告这一商品文化"品种"后的一次翻天覆地的"革命"——它颠覆了以往的任何广告观念,从此将商业化或非商业化的广告行为"变"成了一种赏心悦目的艺术生活。

不仅如此,从另一种意义上说,电视广告的出现改变了人类叙事的时间概念和观念。电视广告的出现,不仅仅是叙事方法上的改变,更主要的是叙事结构的改变:将虚实时间作了最不可思议的压缩。电视广告是时间最短的一种影像叙事艺术,在时间的长度上比MTV更短,一般只有几十秒,最长的也不会超过一分钟,因而可以说是电视艺术中最"惜墨如金"的电视艺术类型。换句话说,电视广告以秒为计时单位,将人类的叙事本能做了极度的夸张,在超短的时间里以极小的篇幅来"叙述"一个有情节的故事,通过这一故事来认识周遭的世界,并借以此来保持与社会在"节奏"上的一致。我们也可以说,故事情节型电视广告使人类最重要和最有影响的叙事行为发生了最令人称奇的"纳米"效应。

美国传播学者苏特·杰哈利曾用了十八个月的时间,对美国的一千则电视广告的类别进行了收视率的编码分析,得出的结论是:使用说故事、小说化的叙事手法占30.6%,收视率均要远远高于其他电视广告类型,甚至是最低收视率的30倍左右,可见,故事情节型电视广告已经成为观众观赏对象的主流。显然,故事情节型电视广告比起其他类型的电视广告来,因叙事而具备了更多的

"艺术性"——审美元素,所以,观众在观看这类电视广告片时,实际上也就是在进行艺术的审美活动。

电视广告艺术最具本质的特性是强刺激和高导入特性,即如何在最短的时间和最经济的空间内,通过画面造型和声音造型,制造出最具冲击力和震撼力的广告效应。不管是何种类型的广告,即使是单纯的产品广告和定位广告也是如此。所以,从某种意义上讲,电视广告画面的全部特征就都是建立在它时间的短暂上。惟其如此,反复刺激构成了当代电视广告最突出的特点。

反复刺激造成了视觉和听觉两方面的兴奋波,色彩鲜艳、形象逼真和感情真切的广告作品,通过反复刺激,更给受众留下了经久难忘的印象。根据生理学的实验证明,人对反复刺激所产生的兴奋波后的疲劳(大脑电波中出现的"α波"),一般是在20分钟以后。而最长的电视广告也不过在一分钟左右,因此从生理学的角度讲,反复刺激对电视广告的形象造型特别适合。

电视广告艺术是视觉与听觉两种审美元素的综合,电视广告艺术的基点:冲击力、震撼力,就是线条、色彩、影调、构图、画面组合等的电视画面造型与播讲、解说、音乐、音响效果等的电视声音造型这样两种视觉与听觉双重刺激的结果。换句话说,电视广告的非逻辑结构的画面组接风格,快速的镜头运动速度,商品促销诉求的制作方法和采用流行音乐来配乐,以及MTV常用的镜头推进、马赛克、遮挡、抠像等视觉技术的广泛应用,都体现了电视广告自身的这种基本美学特征。

其中,画面是电视广告首当其冲的艺术要素。电视广告的构图原则是在不平衡中求平衡。譬如由孙燕姿主演的"统一冰红茶"电视广告,孙燕姿的欢笑,青年人热烈奔放的舞姿和统一冰红茶的易拉罐,全部是不平衡构图,这样一来反倒突显了这些不平衡的"形象",成为观众视觉的焦点,从而也就强化了冰红茶的旨意——年轻无极限,统一冰红茶。

形象上的整体或局部变形,是摄像机的机位、角度、移动方式和镜头的运用问题,即通过电视艺术手法,让画面内的主体"变形",以此来打破画面的平衡,让"变形"的主体(一般是物)成为观

众视觉的焦点。用构图的"变形"来求得成为知觉选择的对象,换种说法,也就是加强注意的心理作用。所以,"变形"原理就是电视广告艺术形象和形式创造依据的主要原理。这里的"变形"也就是变常态之形,特别是在画面造型中,运用线条、色彩、光调和速度等的"变形"来造成画面的不平衡,是创造一个具有冲击力、震撼力画面的主要原则。如一个席梦思床垫的广告:一辆压路机开上床垫(全景);压路机的车轮压过床垫(特写镜头);床垫突然笔直地弹了起来,正当观众惊奇地看着这"塞满"了整个电视屏幕的扭曲床垫,床垫却"砰"的一声掉了下来,上面快乐地躺着一个人,原来床垫完好无损(再一次近景)。显然,变形的床垫给了观众"强烈的"刺激,使床垫完好无损这一广告旨意充满了戏剧性,因而也更增强了观众的注意力。

与前两者不同,蒙太奇的视点转移则主要是画面的组接和剪辑。电视广告由于受到时间长度上的限制,相比较于其他电视艺术画面,画面组接的速率就要快得多,可以这样说,长镜头语言在这里几乎是无用武之地。我们甚至可以说,在所有的电视艺术中,电视广告是一种完全意义上的"蒙太奇"艺术。

电视广告画面的蒙太奇运用特别强调画面的连贯性,即画面主体形象前后的一致性,这是由于电视广告在时间上的短促性的缘故。在电视广告中一般忌讳画面的过度跳跃剪辑,排斥画面的时空转换功能,而且尽最大可能弱化画面的抒情作用。换句话说,虽然由于电视广告因时间短促而造成画面转接快速(蒙太奇的节奏比其他电视艺术画面都要快速),但它的功能却非常单一:造成方向性非常明确的注意效果。这也就是说,在蒙太奇的引导和创造功能中,电视广告的蒙太奇主要是引导功能,排斥蒙太奇的创造功能——创造时间,创造空间,创造节奏和创造思想。或者说得更确切些,电视广告变换镜头,主要是为了强化刺激,让观众在短短的时间内增强"注意"的方向性,以达到电视广告的本质目的。至于通过蒙太奇来创造时空,甚至抒发情感,创造思想,电视广告一般不用,特别是对于5秒、10秒的电视广告,这是由于时间太过短促的缘故。

电视广告画面感的色彩原则,是光影的反差加大和色彩的对比强烈。譬如苹果电脑的电视广告,用柠檬绿作基本底色,活动的人物剪纸造型全部是黑色,强烈、简洁的色彩对比突显了苹果电脑的主旨:简单就是美。

二、电视广告艺术的声音基本特征

电视广告最集中地体现了电视的现代性、时尚性、大众性和生活性的特征。所以我们又可以说,电视广告的声音是最现代化、科技化、大众化和艺术化的"叫卖吆喝声"。叫卖吆喝的这种特征,历经数千年而基本上还是被电视广告保留了下来。即使是以故事型为主的当代电视广告,其声音的这种叫卖吆喝基本特征可以说仍然没有发生根本性的改变。

电视广告中的声音语言,不管是人物语言(包括对话、独白),还是画外音解说,其最基本的要求是简明、形象和易记。尤其是主题广告词自身,它是广告主题的揭示,是广告创意的最重要组成部分,不管它是否在电视画面上打字幕,还是用画外音解说,更加要求简明、形象和易记。

这是因为电视广告在视觉上和听觉上追求的都是平常性、生活化的读解,电视广告中的电脑绘制画框、字幕、特技效果,以及各种自然或人工声音语言,这些为电视所独具的叙事符号,有着很强的目的性——让观众下意识地进入生活化的读解中。

声音语言尤其是广告语,是向受众(观众、服务对象等)最为经济和最简明的推荐——广告对象被推荐的理由,音响和音乐是声音语言的添加剂:音乐是为了强化广告语的情绪效果,音响则是为了放大广告语的接受气氛。

由于电视自身的家庭式和生活化观看特点,由于电视广告的主流是民众衣食住行的时尚窗口,从而导致了电视广告音乐选曲(歌)的一个基本原则,这就是一般以选择为民众所熟知的乐(歌)曲为主。如高档晚礼服的电视广告,选择为人所熟知的艺术歌(乐)曲就比较适宜。

与电视广告音乐不同,音响在电视广告中并不是为了配合画

面,也不是为了情绪渲染,其根本的主要目的是为了"作证"广告对象的真实性。而为了突显这种"作证"功能,音响在电视广告中常常被作了尽可能的放大和夸张。所以,原本在生活中不易听到的声音,如轻微的擦地声、针落地的声音、头发的落地声等,在作了放大和夸张处理后,有时会显得"惊心动魄"。

这是电视广告音响与电视剧、电影中的音响的最大差别。

三、电视广告背后的文化

电视广告艺术的本质是创意的艺术。所以我们又可以说,如果把广告创意当作是一种涵义丰富的符码,那么,找寻一种有效的理念原则也就是广告创意的解码。我们解码的电视广告创意原则是:以简当繁、与众不同和引领时尚,即创意的"3Y"原则,如用英文叙述,可换成说"3S"原则:Simple(简单)、Single(独一)和 Smart(时髦)。

电视广告的声画形象创造——冲击力、震撼力,是技术与艺术、艺术与市场综合的结果。特别是要把商业信息和广告冲击力很好地结合起来,不是一件容易的事。一流的电视广告是在题材选择(广告定位和诉求点的确立)、主题发掘(广告主题的确立)、形象塑造(声画形象的创意)和表现手法运用(广告的制作)上达到完美结合的结果。

通过电视屏幕,广告背后表现的是整个社会的艺术趣味和文化时尚。"广告,表现了各种的社会价值观、文化和道德观的面貌。因此,我们把广告视为一种大众文化、一种道德观的表现。"[①]

当今社会,企业早已转变了广告策略,他们不再把广告仅当作产品的推销手段,而是看作企业文化的"纽带"和"窗口"。在电视广告的画面中,展示的已不仅仅是企业的产品介绍,更重要的是充分、艺术地展示企业的形象,使观众(消费者)对企业的产品、服务、企业理念等信息有更好的了解和认同,从而提升企业的知名度

① 〔法〕伯纳德·伯德卡姆:《广告创意解码·原序》,中国物价出版社2003年版,第11页。

和亲和力,形成企业产品的品牌效应。

电视广告的出现和成熟是人类"网络化"生活的产物和预演。以往人类社会所创造的所有艺术品种都将在"网络化"中发生某种程度的衍变——从艺术的表现到观赏。

后　记

　　近年来我国高校普遍开设了艺术鉴赏课程。艺术鉴赏课程有两种：一种是单科型的艺术鉴赏，如美术鉴赏、音乐鉴赏、影视鉴赏等；另一种是综合的艺术鉴赏，也就是说，一门课程涉及到对各种门类的艺术的鉴赏。本书定位于综合的艺术鉴赏课程。我们为什么对艺术鉴赏课程作这种定位呢？因为我国著名美学家宗白华先生说过："艺术的天地是广漠阔大的，欣赏的目光不可拘于一隅。"（见《艺术欣赏指要》，文化艺术出版社1986年版，第1页）

　　本书分九章，第一章总论艺术的定义，艺术的形成和发展，鉴赏的性质和特征。其余八章分别论述各种艺术门类的鉴赏，每一章基本分成两部分：中国部分和外国部分。用3万字左右的篇幅，概述古今中外各门类艺术发展的历史状况和现实趋势。在简要的综述以后，以历史为线索串联作品，经典作品的赏析自然贯穿在历史进程之中。全书努力做到材料丰厚，既可见历史的清晰脉络，又不失详细的作品分析。

　　本书的特色是：第一，"略小而见大，举重而明轻。"艺术世界琳琅满目，每种艺术都有许多种类和体裁，并且流派纷呈。我们本着"略小而见大，举重而明轻"的原则，力求把最主要的内容讲透一些，一般内容或一带而过，或略而不论。我们的指导思想在于引导学生全面提高各类艺术的鉴赏水平，把艺术鉴赏上升到美学的高度，与正确人生观的确立、综合素质的提高紧密地结合起来。

第二,实证研究和理论分析相结合。本书不是艺术原理教科书,不以理论体系的严密和完备为圭臬,而是重点阐述对艺术的欣赏,但同时兼顾到一定的体系性。考虑到授课对象是进校不久的学生,其中绝大部分是理工科学生,本书不以抽象、思辨的分析见长,而以感性、实证的叙述为主,但是在叙述中力求见出一定的理论深度。

本书是全国教育科学规划重点项目。项目组由全国在各自学科中有影响的资深教授和博士生导师组成,他们既能够对本专业作高屋建瓴的把握,又能够作提纲挈领的概括。本书写作的分工是:《绘画鉴赏》由中国艺术研究院梁江研究员撰写,《音乐鉴赏》由中国艺术研究院研究生院李洪峰教授撰写,《舞蹈鉴赏》和《电视艺术鉴赏》由上海大学蓝凡教授撰写,《戏剧鉴赏》由南京大学陆炜教授撰写,《建筑鉴赏》由浙江大学余健教授和王雷撰写,《艺术设计鉴赏》由清华大学李砚祖教授撰写,《电影鉴赏》由中国艺术研究院贾磊磊研究员和刘华撰写,《艺术及其鉴赏》由主编、东南大学凌继尧教授撰写。在分头写作前,主编首先提出全书的框架结构和写作要求,各章完稿后由主编统稿。北京大学出版社杨书澜老师长期以来关心和督促本书的写作,对本书倾注了大量心血,我们在这里对她表示衷心的感谢!并欢迎广大读者对本书提出批评和意见。

<div style="text-align:right">

凌继尧
2006 年 8 月于南京

</div>

普通高校人文素质教育通用教材

部分书目

书名	编著者
《大学新语文》	夏中义
《实用写作》	张耀辉
《影视艺术鉴赏》	吴贻弓　李亦中
《中国古代小说名著鉴赏》	焦垣生　张　蓉
《台港文学名家名作鉴赏》	尉天骄
《中西文化比较》	徐行言
《唐诗宋词鉴赏》	王步高
《音乐鉴赏》	钱仁康　胡企平
《美术鉴赏》	陈洛加
《艺术鉴赏》	凌继尧
《简明西方哲学史》	赵敦华
《中国哲学简史》	李中华
《艺术与科学》	沈致隆

用专业知识教育人是不够的。通过专业教育，他可以成为一种有用的机器，但是不能成为一个和谐发展的人。要使学生对价值有所理解，并且产生热烈的感情，那是最基本的。他必须获得对美和道德上的善有鲜明的辨别力。否则，他——连同他的专业知识——就要像一只受过很好训练的狗，而不像一个和谐发展的人。

——爱因斯坦